KB067366

한 권으로 읽는 인상주의 그림

그림이 들려주는 이야기

한 권으로 읽는 인상주의 그림

그림이 들려주는 이야기

초판 1쇄 인쇄일 2017년 1월 16일
초판 2쇄 발행일 2017년 3월 20일

지은이 제임스 H 루빈
옮긴이 하지은

발행인 이상만
발행처 마로니에북스
등록 2003년 4월 14일 제 2003-71호
주소 (03086) 서울특별시 종로구 대학로 12길 38
대표 02-741-9191
편집부 02-744-9191
팩스 02-3673-0260
홈페이지 www.maroniebooks.com

ISBN 978-89-6053-388-2

— 이 책은 마로니에북스가 저작권자와의 계약에 따라 발행한 것이므로 본사의
 서면 허락 없이는 어떠한 형태나 수단으로도 이 책의 내용을 이해하지 못합니다.

— 책 값은 뒤표지에 있습니다.

한 권으로 읽는 인상주의 그림

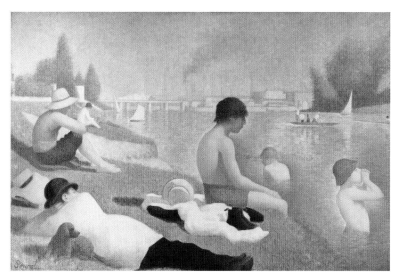

HOW TO READ IMPRESSIONISM: WAY OF LOOKING

그림이 들려주는 이야기

제임스 H 루빈 지음 | 하지은 옮김

마로니에북스

서문

Ways of Looking

존 버거^{John Berger}는 그의 책『다른 방식으로 보기(Ways of Seeing)』(1972)에서 우리가 미술 작품 감상과 주변과 세계를 보는 시선이 편견으로 가득하다는 주장을 했다. 저자는 단순히 보는 것(see)이 아니라 주의를 기울여 보는 것(look)을 강조한다. 하나는 현실을 당연시하는 수동적이고 무신경한 시각이며, 다른 하나는 역사적 지식으로 무장한 채 분석적인 사고와 호기심을 가지고 철저히 탐구하는 시각이다. 이 책은 사람들이 잠시 짬을 내어 미술에 적용할 수 있는 다양한 접근 방법을 제안한다. 인상주의는 연구할 가치가 충분히 있는 미술 사조다. 인상주의 화가들의 분명히 의도된 세계의 기록이나 혹은 오늘날 우리가 알고 있는 인상주의의 궁극적인 성공과 수용을 초래한 외면의 아름다움으로 종종 보여지는 그대로 받아들이기 때문이다. 책 제목이 말해주듯, 이 책의 목표는 인상주의 회화를 읽는 방법을 보여주는 데 있다. 즉, 그림이 들려주는 이야기, 그림에 포함된 역사적인 정보, 그림의 제작자와 동시대 사람들과 우리가 그림을 이해하는 틀인 보는 방식의 바탕에 있는 무의식적 태도와 가정들에 대해 말한다.

인상주의는 주제의 근대성을 나타내는 기법으로 근대의 삶과 환경을 그리려던 최초의 미술 사조였다. 에두아르 마네, 클로드 모네, 피에르 오귀스트 르누아르, 에드가 드가, 폴 세잔 등이 잘 알려진 인상주의 화가들이다. 이들은 고전주의와 아카데미 회화에 대한 향수, 그리고 공인된 학교에서 가르치는 전통적인 미술 공식을 모두 거부하고, 표면상 즉흥적인 방식으로 직

접 관찰한 것을 그렸다. 종종 작업실에서 완성된 그림에 스케치가 사용되긴 했지만, 대다수의 인상주의 회화, 특히 풍경화는 야외에서 자연을 보면서 그려진 것이다. 인상주의 회화의 또 다른 특징은 색채의 역할이다. 햇빛이나 근대의 인공 조명 효과에 부합하도록 밝은 색채가 사용되었고, 색채의 점이나 붓질이 회화적인 형태들을 만든다. 이러한 측면은 시간이 순간 정지된 느낌을 강화하는 동시에 계속해서 변하는 세상을 표현한 것처럼 보인다.

전문 연구서나 혹은 인상주의 속의 여성, 아이들, 풍경, 도시 풍경, 바다 풍경, 초상화, 도시 등에 관한 최근의 책과 전시회에서 볼 수 있듯이, 인상주의 화가들은 대개 개별적으로 다뤄졌다. 인상주의의 전체 역사를 다루는 책 대부분은 연대순이나 화가별로 구성된다. 하지만 이 책의 구조는 전혀 다르다. 여러 주제와 개념으로 분류되어 있지만 항상 연대순인 것은 아니며, 한 번에 한 작품으로 구성되어 비판적이고 분석적인 견해와 총체적인 기획으로서의 인상주의의 의미를 독자들에게 남길 것이다. 즉, 인상주의 화가들은 서로를 잘 알았고, 때때로 혼란스럽긴 했지만 모두 주제와 기법·양식의 근대성에 몰두하며 작업했고, 이는 종종 매우 독창적인 구성을 통해 전달되었다. 이 책은 그림의 자세한 해석과 광범위한 시각문화, 다른 화가들, 화가 자신의 이력 속에서 연결고리를 만들려는 의도로 그림 간의 풍부한 상호 참조와 비교를 아우른다.

독자들이 원하는 꼭지를 골라서 보거나, 순서대로 읽지 않을 거라 가정하고 때로 중요한 정보들을 반복해서 썼다. 그리고 새로운 해석을 끌어내기 위해 일부 그림을 뜻밖의 범주에 의도적으로 배치했다. 또 산업의 풍경처

럼 널리 알려지지 않은 측면과 더불어 인상주의와 연결되는 측면을 혼합하고, 인상주의의 다양하고 포괄적인 느낌을 강화하기 위해 범주를 다양화했다. 텍스트를 읽는 데 필요한 관련 내용들은 비교 도판을 적절히 삽입해 호기심을 높였다. 그리고 어떤 경우에는 각 장의 주제에서 다양한 결론이 나올 수 있음을 추론했다. 상황상 비교를 할 수 없는 경우에 독자들이 빠진 그림을 찾아볼 수 있도록 표시를 해두었다. 다양한 방식으로 이 책을 활용하는 것이 중요하다.

인상주의의 전 역사를 책 안에서 발견할 수 있을 것이다. 그러나 색다른 방식으로 본다면, 인상주의 역사는 단순히 예쁜 그림의 나열이 아닐 것이다. 이 책은 인상주의 화가들이 의도했던 대로 근대적인 삶을 광범위하게 개괄할 것이며, 개인차는 있더라도 화가들 상호간의 관계가 그들을 응집성 있는 단체로 만든다는 것을 알게 할 것이다. 이러한 전략들을 통해 초심자부터 이 글을 비롯한 여러 인상주의 연구들이 빚을 지고 있는 수많은 학자들에 이르기까지, 모든 독자들에게 이 책이 흥미롭게 다가가기를 바란다.

— 제임스 H. 루빈James H. Rubin

목차

젠더와 섹슈얼리티

산책과 여행

스포츠와 야외 활동

빛과 공기

일신과 재생

말기작과 유산

기법과 다른 매체들

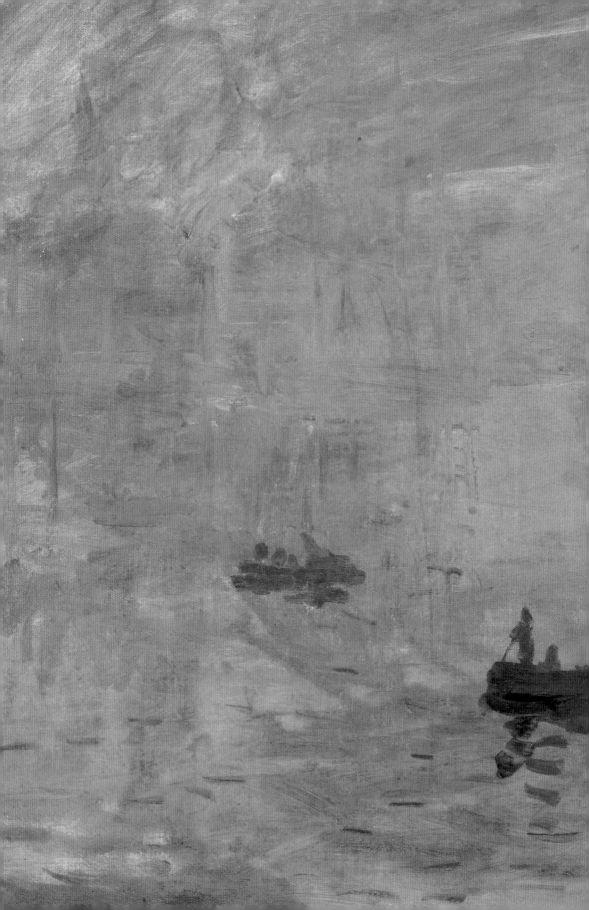

선구자와 혁신자

외젠 부댕 Eugène Boudin

그림 a **클로드 모네, 〈담배 파우치를 든 남자 캐리커처〉** 1858년경, 윌리엄스타운 클라크 미술관

그림 b **외젠 들라크루아 〈에트르타 절벽〉** 1849년경, 로테르담 보이만스 반 뵈닝겐 미술관

인상주의의 요람

'그가 눈을 떴다.' 클로드 모네가 언젠가 외젠 부댕에 대해 한 말이다. 르 아브르Le Havre의 화방 주인 부댕은 집 근처의 해변에서 그림을 그리면서 많은 시간을 보냈다. 모네는 캐리커처(그림 a) 몇 점을 전시하려고 부댕의 화방에 들렀다가 우연히 그림을 봤고, 그의 작품세계를 알게 되었다. 모네가 야외에서 작업을 시작한 것은 바로 이 뜻밖의 발견 덕분이다.

유럽을 여행하던 영국의 풍경화가들이 노르망디Normandie 지방에 첫 발을 내딛은 이래, 화가들은 야외작업을 계속 해왔다. 리처드 보닝턴과 필딩 형제는 수채화 기법을 도입했다. 수채화는 흰색 스케치 종이에, 유화는 '펭튀르 클레르peinture claire(문자 그대로 밝은 그림이라는 의미)'라고 부르는 흰색 밑칠이 된 캔버스에 그렸다. 부댕의 그림이 밝은 톤을 보이는 것도 어느정도 이 기법 때문이다. 이 작품의 색채가 더 선명한 것은 나무판에 그려졌기 때문이다. 지나가는 붓 자국이나 얼룩에 의해 형태가 규정되는, 자유로운 붓질 방식과 얇은 색채는 수채화 기법을 유화에 적용한 것처럼 보인다.

노르망디 해변은 인기 관광지였다. 사람들은 열기로 뒤덮인 내륙 도시를 떠나 신선한 공기와 여름의 햇살을 찾아 이곳으로 왔다. 트루빌Trouville은 르 아브르에서 센 강Seine 삼각주를 가로지르는 바다에 면한 마을이다. 페리를 타고 가는 이 마을은 상류계층이 찾기 시작하면서 많은 사랑을 받았다. 서쪽으로 멀지 않은 곳에 현재 카지노로 유명한 도빌Deauville이 있다. 동쪽의 옹플뢰르Honfleur는 화가들이 좋아했던 마을이며, 트루빌보다 르 아브르에 더 가깝지만 실제로 바다를 향하고 있지는 않다. 화가들은 호기심이 많은 관광객

〈트루빌을 방문한 외제니 황후와 수행원〉, 1863년

패널에 유화, 34.3×57.8cm, 글래스고 버렐 컬렉션

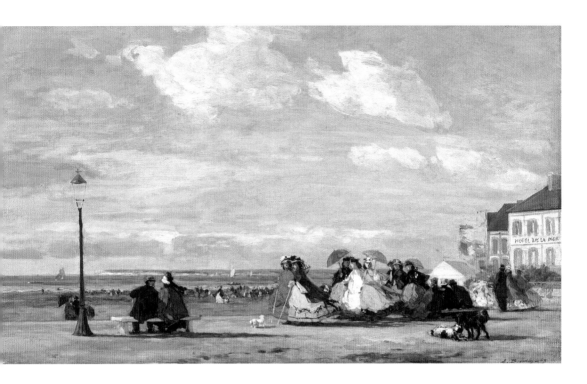

들보다도 빨리 고풍스런 항구나 경이로운 바위 층, 광활한 모래사장 등이 매력적인 해변을 찾았다.

코탕탱Cotentin 반도의 셰르부르Cherbourg 태생이었던 장 프랑수아 밀레는 바르비종Barbizon 풍경화가로 자리 잡았지만, 이곳에 자주 모습을 드러냈다. 외젠 들라크루아는 보닝턴과 필딩 형제에게 수채화를 배웠고, 아주 멋진 에트르타Étretat 절벽 습작들을 남겼다.(그림 b) 여행 삽화에도 등장하는 에트르타의 절벽은 원래도 명소(322쪽)였지만, 모네 덕분에 세계적으로 유명해졌다. 1860년대와 1870년대에 에두아르 마네는 가족을 데리고 불로뉴 쉬르 메르Boulogne-sur-Mer와 파 드 칼레Pas-de-Calais의 베르크Berck에 왔고, 해변과 항구와 바다를 화폭에 담았다. 모네가 바다 그림을 전시했을 때 이름이 비슷한 마네와 많이 혼동되었다.

일반적인 미술사 책에서는 노르망디보다 바르비종 화파를 훨씬 더 중요하게 다루며 화가의 숫자와 경력, 인지도의 측면에서 바르비종 화가들이 여타의 인상주의 선구자를 능가하는 것도 사실이다. 그렇지만 노르망디 해안과 연관된 밝고 자연스러운 양식 또한 존재했다. 이곳에서 모네는 집밖으로 나와 당대의 삶을 묘사하는 미술의 가능성을 발견했다. 그런 까닭에 노르망디는 인상주의의 요람으로, 부댕은 가장 위대한 인상주의 선구자로 평가될 만하다.

장 바티스트 카미유 코로 Jean-Baptiste-Camille Corot

그림 a 카미유 피사로, 〈겨울 마른 강둑〉 1866년, 시카고 아트 인스티튜트

밝음의 멘토

카미유 코로는 19세기 중반 프랑스에서 가장 중요한 풍경화가이자 혁신적인 화가다. 카미유 피사로와 베르트 모리조 같은 인상주의 화가들이 그의 제자였다. 코로는 아카데미 풍경화가 아실 에트나 미샬롱에게 고전 전통을 배웠고, 초기에 이상적인 이탈리아식 풍경에 심취해 이탈리아를 세 번이나 다녀왔다.

당시 전통적인 풍경화는 미샬롱의 스승 피에르 앙리 드 발렌시엔이 직접 관찰을 장려하고 아름다운 야외 스케치를 제작하는 단계까지 발전했다. 코로는 자연히 빛과 대기에 민감해졌고, 섬세한 기법과 조화로운 색채로 미묘하고 고요한 분위기를 창출했다. 그는 1830년대에 퐁텐블로Fontainebleau 숲에서 그림을 그렸다. 숲 부근 시골마을 바르비종에 풍경화가 몇 명이 정착하면서 바르비종 화파가 탄생했다. 코로는 바르비종 화파의 지도자가 되었다. 왕실의 사냥터였던 퐁텐블로 숲은 공식적 인가 없이 마른 가지를 줍는 것을 제외한 모든 행위와 거주가 금지되었다. 그래서 숲은 본연의 모습을 유지했다. 고목들, 이끼 덮인 바위, 빙하시대가 남긴 연못 등이 흩어져 있는 지세는 평화롭게 산책을 즐길 수 있는 장소이자, 과거의 목격자처럼 보였다. 노르망디에서 파리로 돌아온 클로드 모네는 살롱전에서 바르비종 화파의 그림을 보고 바르비종으로 향했다. 모네의 중요한 작품 여러 점이 이곳에서 탄생했다.(18쪽)

후대의 화가들은 코로의 독특한 제작 관행을 따랐다. 첫째, 코로는 공식 미술전시회인 살롱전에 출품하기 위해 제작한 완성도 높은 대형 풍경화뿐 아니라, 습작과 스케치

도 망설임 없이 전시했다. 둘째, 코로는 프랑스의 유명한 풍경화가로는 최초로 흰색 바탕
(14쪽)을 사용한 영국식의 밝은 그림을 정기적으로 그렸다. 셋째, 코로는 여행을 좋아했
다. 코로만큼 시골을 많이 돌아다닌 화가는 거의 없다. 현대성과 관광지에 몰두했던 인상
주의자와 달리, 그는 시골마을과 완만한 지형을 선호했다.

　　나이가 들어가면서 코로의 필치는 점점 더 자유롭고 섬세해졌다. 능숙한 흰색 붓질
은 초원에 핀 연약한 들꽃이나 나뭇잎에 떨어진 부드러운 빛을 연상시킨다. 측면이나 뒷
모습으로 묘사된 농부들은 고향에 대한 그리움의 느낌을 강화시키며 코로의 그림이 왜
그렇게 대중들의 사랑을 받았고 또 모조품이 많았는지를 설명해준다. 프랑스인들은 코
로의 그림 오백 점 가운데 천 점이 미국에 있다는 농담을 종종 던지곤 한다. 미국의 미술
관들이 코로의 작품을 다양하게 소장하고 있는 것은 사실이다. 인상주의자들 중에서 코
로에게 가장 큰 빚을 진 화가는 피사로다. 〈겨울 마른 강둑〉(그림 a)에서 붉은 머릿수건을
쓴 인물은 그의 스승의 그림에서 따온 것이다. 입방체의 농가와 섬세한 빛도 코로의 그림
에 대한 반응이다. 전경의 평탄한 초록 들판과 대비되는 하늘에서 더욱 급진적이었던 인
상주의 동료들의 영향이 보인다.

클로드 모네 Claude Monet

그림 a **클로드 모네**, 〈숲가에서 나무하는 사람들〉 1863년경, 보스턴 미술관

그림 b **테오도르 루소**, 〈고기 잡는 사람〉 1848-1849년, 파리 루브르 박물관

퐁텐블로 숲 근처에서

모네는 1865년 귀스타브 쿠르베, 프레데릭 바지유(20쪽, 22쪽)와 함께 퐁텐블로 숲 근처 마을 샤이이 앙 비에르Chailly-en-Bière를 방문했다. 최소한 두 번째 방문이었다. 이 마을은 퐁텐블로 숲의 화가들이 많이 살던 바르비종에서 2킬로미터 떨어져 있었다. 이때 그는 중요한 프로젝트를 마음에 품고 있었던 것으로 보인다.

이 초기작은 모네가 파리의 살롱전에서 봤던 바르비종 화파의 그림과 여러모로 비슷하다. 인상주의 회화의 발상지가 되기 전의 뒤랑 뤼엘 화랑처럼, 개인 화상들은 바르비종 화파의 그림을 많이 취급했다. 이들의 작품은 프랑스 풍경화가 고전주의적인 이탈리아식 풍경화에서 벗어나 자연주의를 향하고 있음을 보여주었고, 이러한 발전은 카미유 코로의 그림(16쪽)에서도 확인된다. 그러나 여기서 기억해야 할 점이 한 가지 더 있는데, 그것은 모네가 1865년에 이미 마네의 그림, 특히 낙선전(1863년)에서 큰 물의를 빚은 〈풀밭 위의 점심식사〉(27쪽)를 봤다는 사실이다.

이 작품의 제목은 1850년 살롱전에 오크나무 그림을 전시해 유명해진 스위스 화가 칼 보드머의 이름을 딴 것이다. 낙엽은 다가오는 가을을 암시한다. 잎이 적갈색으로 변한 나무들이 배경에 등장하는 또다른 초기작(그림 a)은 바르비종 화파의 전형적인 주제를 다루고 있다. 그림 속 농부들은 겨울 땔감으로 쓸 마른 나뭇가지를 줍는다. 이러한 전통적 삶의 방식은 모네가 노르망디 해안에서 목격한 현대적인 삶과는 사뭇 다르다. 사실 모네는 〈보드머 오크나무〉에서 이미 시골 사람들의 삶보다는 가을의 즐거움에 더 관심이 많았던 것 같다. 숲의 모습은 테오도르 루소(그림 b) 같은 바르비종 화가의 전형이지만, 제작 기법과 그림의 분위기는 다르다. 붓질은 더 넓고 간략해졌으며 풍경은 밝아졌다. 반면, 루소는 고독과 명상의 느낌을 만들어내 우울한 노스탤지어의 감정을 불러오려고 노력

했다. 모네의 그림은 나무 사이를 통과하는 눈부신 햇빛의 효과에 탐닉하며, 밝고 활기차다. 모네는 〈숲가에서 나무하는 사람들〉에서 3개의 색채의 띠를 분명히 대비시켰고, 그의 느슨한 붓질은 〈보드머 오크나무, 퐁텐블로 숲〉처럼 그림 표면에 관심을 집중시킨다. 우리가 루소의 작품을 보면서 멈춰버린 듯한 시간과 깊이에 빠져든다면, 모네의 작품은 즉각적인 경험을 선사하는 듯하다.

그림 우측 상단 모서리에 난 흠집을 두고, 사람들은 집주인이 밀린 집세 대신 이 그림을 가져가지 못하게 하려고 모네가 일부러 한 일이라고 말한다. 많은 그림 중에서 하필 이 그림을 선택한 이유는 이 그림이 가치가 떨어진다는 것이 아니라 반대로 모네가 이 그림을 소장할 만한 가치가 있는 것으로 생각했음을 암시한다. 모네는 이 그림을 마네의 〈풀밭 위의 점심식사〉에 필적하는 대형 그림 제작 프로젝트(20쪽)와 연결시켰던 것 같다.

프레데릭 바지유 Frédéric Bazille

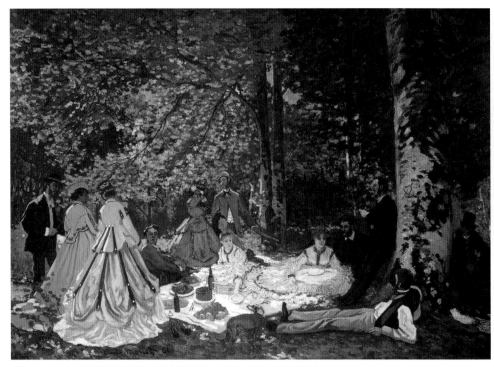

그림 a 클로드 모네, 〈풀밭 위의 점심식사〉를 위한 스케치 1865-1866년 , 모스크바 푸슈킨 미술관

시골로 소풍을 간 학생들

바지유, 클로드 모네, 피에르 오귀스트 르누아르, 알프레드 시슬레는 1863년에 샤이이 마을을 방문했다. 이들은 파리에서 거의 찾아볼 수 없는 자유로운 분위기의 스튜디오를 운영한 아카데미 화가 샤를 글레르의 제자들이었다. 아마 바르비종 화파의 그림을 보고 나서 퐁텐블로 숲에 직접 가보고 싶은 열망에 사로잡혔던 것 같다. 1865년 작 〈샤이이의 풍경〉은 바지유가 샤이이에 세 번째로 갔을 때 제작한 것으로 추정된다. 풍경에서는 화가 특유의 자유로운 붓질이 잘 드러나고 인물묘사는 견고한 형태를 중시했다.(66쪽)

바지유의 풍경화에서 여러 조각으로 이뤄진 것 같은 땅과 밝은 조명은, 샤이이에 가자고 편지를 보내고 그곳에서 함께 작업했던 모네(18쪽)와 연관시킬 수 있다. 바지유는 당시 모네가 전념했던 〈풀밭 위의 점심식사〉(그림 a)의 모델로 최소한 두 번 이상 포즈를 취했다. 서 있는 키 큰 남자가 바지유다.

비교적 느슨한 붓질에도 불구하고 바지유는 바위, 관목, 덤불이 우거진 비탈에 물감을 두껍게 칠하는 한편 시점을 낮추고 나무와 바위들을 층층이 쌓아 올림으로써 묵직한 인상을 줄 수 있었다. 이와 같은 대담한 붓질의 힘은 사실주의 화가 귀스타브 쿠르베

의 작품에 대한 바지유의 반응이기도 했다. 프랑스 남부 몽펠리에Montpellier의 부유한 가문에서 태어난 바지유는 사회적으로 동일한 집단에 속했던 은행가의 아들이자 쿠르베의 후원자였던 알프레드 브뤼야스를 알고 있었고, 분명히 〈만남(안녕하세요. 쿠르베씨)〉(66쪽)을 보았다. 바지유는 쿠르베를 존경했지만, 〈풀밭 위의 점심식사〉를 위해 포즈를 취하면서 그를 처음 만났다. 이 그림 오른쪽 땅바닥에 기대 있는 인물이 쿠르베다. 훗날 쿠르베는 바지유와 모네가 같이 쓰던 파리의 작업실을 방문했다. 쿠르베는 인상주의 화가로 간주될 수 없고 이들과 함께 그림을 전시하지도 않았지만, 인상주의 화가들은 쿠르베의 사실주의뿐 아니라 급진적인 정치관과 자주 연관된다.

귀스타브 쿠르베 Gustave Courbet

그림 a 요한 바르톨트 용킨트, 〈옹플뢰르항 입항〉 1864년, 시카고 아트 인스티튜트

해변을 강타한 사실주의

1860년대에 노르망디 해변에 자주 갔던 화가 중한 명으로 정치적, 예술적 권위에 모두 도전하면서 명성을 얻었던 급진적인 투사 쿠르베를 꼽을수 있다. 쿠르베는 1855년에 파리의 만국박람회장에 '사실주의'라는 이름의 가건물을 직접 세우고, 공공전시회를 열었던 최초의 화가였다. 이러한 행동은 인습에 대한 도전으로 사람들의 이목을 끌었고, 인상주의자들의 첫 번째 독립전시회(36쪽)의 본보기가 되었다. 쿠르베를 노르망디로초청한 사람은 진보적인 예술적 취향의 소유자슈아죌 백작이었다. 공적 주문에 의존하지 않으려고 개인 후원자를 계속 찾아다녔던 쿠르베는 노르망디 해변이 해안풍경 애호가들에게 팔고자 했던 그림을 제작하기에 이상적인 곳임을 알게 되었다. 에두아르 마네가 쿠르베를 '물의 라파엘로The Raphael of water'라고 불렀을 정도로, 그의 해안풍경은 밝고 에너지 넘치는 기법으로 유명했다.

해변 풍경의 또다른 화가인 네덜란드 태생의 요한 바르톨트 용킨트(그림 a)에 비해 쿠르베의 기법은 회화적으로 더 급진적이다. 쿠르베가 물감을 캔버스에 직접 발랐다면 용킨트는 드로잉에 더 의존했다. 다시 말하면, 그는 폭이 좁은 붓으로 칠한 어두운 색의 선으로 형태를 만들었는데 이는 렘브란트의 잉크 드로잉 시절부터 내려온 네덜란드 전통이었다. 쿠르베는 종종 붓이 아닌 다른 도구를 이용해 물감을 캔버스에 바로 칠했다. 그의 그림 표면은 대개 거칠다. 이는 기법적 능숙함을 드러낸다. 쿠르베는 팔레트 나이프로해변, 해안선, 바위, 바다를 그리고 넓은 붓질로 구름을 만들어내는 믿기 어려운 놀라운기교를 선보였다. 때때로 스펀지로 물감을 칠하기도 했다.

쿠르베와 클로드 모네는 아마 외젠 부댕이함께 작업했던 노르망디 해변에서 만났고 바르비종 근처 마을 샤이이 앙 비에르에서 또다시 만났다. 모네는 마네의 〈풀밭 위의 점심식사〉(27쪽)에 필적하는 그림으로 구상했던 미완성 소풍 그림(20쪽)에서 땅바닥에 기댄 쿠르베(오른쪽)와 그의개를 그려 넣었다. 이 개는 슈아죌 백작의 애완

그림 b 클로드 모네, 〈생트 아드레스 해변〉 1867년, 시카고 아트 인스티튜트

견과 쿠르베의 유명한 〈오르낭의 매장〉(1850-1851년, 파리 오르세 미술관)의 무덤 옆 개를 연상
시킨다.

 쿠르베의 해안풍경은 모네의 〈생트 아드레스^{Sainte-Adresse} 해변〉 그림(그림 b)과 대조
적이며, 용킨트의 고요한 항구 그림과도 다르다. 쿠르베 그림의 특징인 광대한 하늘과 바
다는 낭만주의적 숭고미 전통에서 비롯되었다. 해안으로 밀려오는 파도나 물기둥을 담
은 또 다른 해안풍경화들은 자연의 힘을 암시하는 반면, 어부와 관광객이 어우러진 모네
의 해변은 그들과 완벽하게 조화를 이룬 자연을 보여주는 듯하다.

에두아르 마네 Édouard Manet

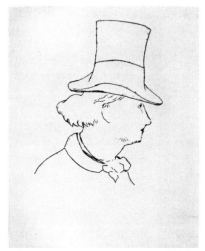

그림 a 에두아르 마네, 〈샤를 보들레르 측면 초상〉 1862년

그림 b 에두아르 마네, 〈늙은 음악가〉 1862년, 워싱턴 내셔널갤러리

그림 c 콩스탕탱 기, 〈매춘부들〉 1850년대, 파리 오르세 미술관

현대적 삶의 화가

마네의 〈튀일리 정원의 음악회〉는 그의 친구이자 시인 겸 미술 평론가 샤를 보들레르(그림 a)가 자신의 유명 에세이 『현대적 삶의 화가』(1859년 집필을 시작해 1863년에 간행)에서 정의한 것처럼, 가장 중요한 현대적 삶의 그림이다. 마네와 보들레르는 프레데릭 바지유의 사촌이었던 육군 중위의 부인 르조슨 부인의 살롱에서 만난 것 같다. 그림의 전경에는 친구 한 명과 아이들과 함께 앉아 있는 르조슨 부인이 보인다. 중산모를 쓴 키가 큰 남자가 바지유다. 젊은 화가 마네가 파리와 파리의 공원에서 산책하면서 스케치를 할 때는 보들레르가 동행했다. 당시 튀일리 궁(1871년 파리 코뮌 기간에 파괴된 궁전)의 정원에서 매주 두 번 열린 음악회에는 교양 있고 멋진 상류층 사람들이 몰려들었다. 마네가 이 작품에 그려 넣은 또 다른 인물인 테오필 고티에는 '예술을 위한 예술'을 옹호했던 문필가였다. 그림 중앙의 왼쪽 나무 앞에 있는 세 명의 신사 중 한 명이 고티에고, 비스듬히 서 있는 남자는 보들레르다.

이 그림은 마네가 당대의 인물들을 묘사해놓은 초기작으로부터 얼마나 급진적으로 변화를 이루었는지 보여준다. 그 대상은 마네가 속한 사회의 구성원보다 더 픽처레스크picturesque한 광대들, 집시들과 같은 거리의 보헤미안이었다. 이러한 변화의 전형적인 예라 할 수 있는 마네의 〈늙은 음악가〉(그림 b)는 이 중요한 변화를 강조하듯이, 마르티네Martinet 화랑에서 개최한 마네의 개인전에도 나왔다. 보들레르는 이러한 마네의 변화에 힘을 실어주었다. 그는 고대 그리스 미술도 '당대의' 미술이었으며, 유행은 특정 시대의 기풍을 드러내는 '이상'의 일부분을 이룬다고 주장했다. 보들레르는 탐정처럼 확신에 찬 시선으로 사람들을 평가하면서 군중 속을 익명으로 거닐 수 있는 한가한 멋쟁이, 거리 산책자 플라뇌르flâneur의 시각적 경험을 찬양했다. 그는 도시의 삶의 이러한 본질적 특성을 현대적이라고 정의했고, 파리지사 조르주 외젠 오스만이 주도한(96쪽) 제2제국의 대대적인 도시 계획으로 대변동을 경험했던 파리의 끊임없이 변하는 '덧없고'

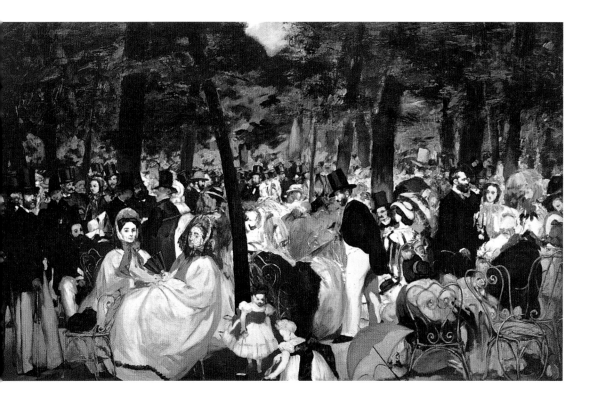

'일시적인' 특성이 그 배경이 되었다. 이와 더불어 농촌에서부터 산업화된 파리(144쪽)로 이주민들이 물밀 듯 밀려들었다.

　　보들레르가 이 책을 집필한 무렵 마네는 거의 무명이었다. 그러므로 보들레르가 주목한 인물은 신문에 삽화를 그렸던 콩스탕탱 기(그림 c)였다. 스케치 같은 그의 양식은 경제성뿐 아니라 현대사회의 속도에 적합했다. 보들레르는 이를 현대의 효율성과 동일 시했다. 또한 그대로 모방하기보다 암시함으로써 상상의 여지를 남겨두었다고 평가했 다. 회화적인 효과들로 평범한 것들이 미적대상으로 고양될 수 있다. 마치 화장이 여성을 더 매력적으로 만들 수 있는 것처럼 말이다. 마네의 느슨한 기법과 빠른 붓질은 콩스탕 탱 기의 수채화 양식의 유화 버전처럼 보인다. 마네의 그림은 주제와 전 인상주의적 양식 proto-Impressionist style 을 통해 보들레르가 매우 중요하게 생각한 모더니티의 이상을 구현 했다.

에두아르 마네 Édouard Manet

도발 혹은 예언?

1863년 소위 낙선전에서 마네의 〈풀밭 위의 점심식사〉의 등장은 세상을 떠들썩하게 만들었으며 젊은 인상주의 화가들에게 영감을 주었던 사건이었다. 살롱전 심사위원들이 많은 작품을 불합격시키자 화가들의 격렬한 항의가 이어졌고, 이에 정부는 낙선했지만 전시를 원하는 화가들을 위해 전시장의 별관을 개방했다. 이런 행위는 관대해 보였지만 실상은 대중들이 기존의 심사결과를 지지하리라는 기대를 가지고 있었다. 그러나 미래의 인상주의 화가들은 마네의 용기에 자극을 받았다.

　　원래 그냥 '멱 감기'라고 불렸던 이 그림은 센 강 강둑을 배경으로 그림 밖을 응시하는 누드 여인과 옷을 입고 있는 남자 두 명, 그리고 옷을 입고 물에 발을 담근 두 번째 여인이 등장하는 그림이다. 멱 감는 그림은 흔했다. 파리와 점점 확장되던 교외의 거주민들은 맑은 공기와 스포츠를 즐기기 위해 시골을 찾았기 때문이다. 이 작품은 마네가 제일 좋아했던 모델 빅토린 뫼랑(〈풀밭 위의 점심식사〉 옆에 걸린 투우사 복장으로 그녀를 묘사한 그림에 의해… V양과 동일한 인물로 확인됨)과 학생들의 초상처럼 보이는 두 명의 인물을 결합했

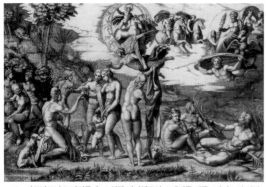

그림 a 마르칸토니오 라이몬디, 소실된 라파엘로의 스케치를 따른 《파리스의 심판》 1517~1520년경

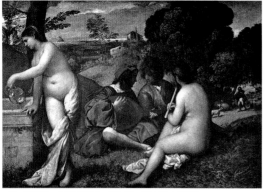

그림 b 티치아노, 〈전원 음악회〉 1509년경, 파리 루브르 박물관

다. 한 명은 마네의 동생 외젠이고, 다른 한명은 그의 매제다. 어떤 사람은 이 그림이 일종의 장난으로 구상되었다고 생각했고, 다른 사람은 누드보다 더 충격적인 나체의 여인 때문에 전혀 재미있지 않았다.

　　마네가 도발적이라는 점은 거의 의심할 여지가 없다. 강의 신을 그린 라파엘로의 작품을 본딴 마르칸토니오 라이몬디의 판화(그림 a)의 일부분이 현대적인 버전으로 이 그림에 들어가 있음을 몇몇 전문가가 알아봤다. 더 쉽게 접근할 수 있는 것은 루브르 박물관의 대표적인 소장품의 하나로 베네치아 화가 조르조네의 〈전원 음악회〉다.(그림 b) 마네의 목표는 보들레르 정신으로 고전을 현대적으로 새롭게 하고, 전통적인 주제였던 인간과 자연의 관계를 신화로 그리기보다 당대 현실에 초점을 맞추는 데 있었던 것으로 보인다.

　　〈풀밭 위의 점심식사〉가 충격적이었던 이유는 두 가지다. 첫 번째는 그림 모델 빅토린의 적

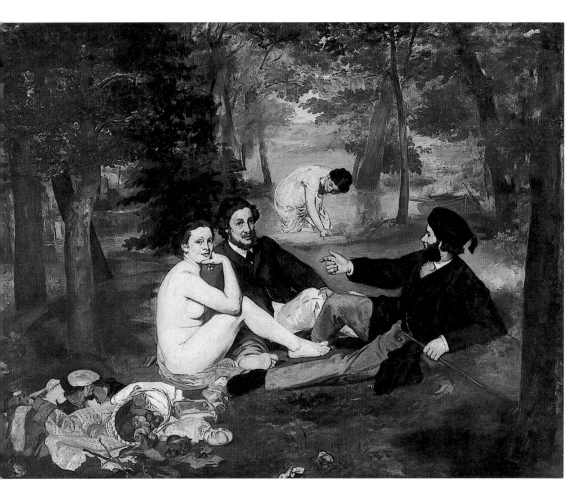

대적인 시선이다. 빅토린의 시선은 마네가 의도적으로 배치한 그림의 핵심이다. 때문에 그림 속 마네의 동생이 관람자의 시선을 빅토린 쪽으로 유도한다. 조르조네는 자연에서 영감을 얻은 미술의 알레고리적 허구를 담았다. 그래서 조르조네의 그림 속 뮤즈로 보이는 여인들은 결코 관람자와 시선을 마주하지 않는다. 하지만 빅토린의 응시는 그림과 관람자의 세계를 연결해 미술이 현실도피나 이상이라는 허황한 생각을 박살냈다. 두 번째는 마네의 변화무쌍한 기법이다. 마네의 그림은 농밀하고 힘이 넘치다가도 엷고 평평해진다. 빅토린의 못생긴 발과 매춘을 암시하는 왼쪽 하단 개구리 같은 의외의 붓 터치는 마네의 재치와 기교에 관심을 집중시킨다. 마네는 과일 정물, 빅토린의 옷, 밀짚모자에서 능숙한 솜씨를 자랑하면서 미술의 모든 것은 화가에 의해 연출되고 화가의 상상력과 특별한 재능의 결과물임을 강조했다.

클로드 모네 Claude Monet

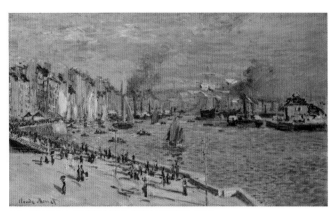

그림 a 클로드 모네, 〈르 아브르 항구〉 1874년, 필라델피아 미술관

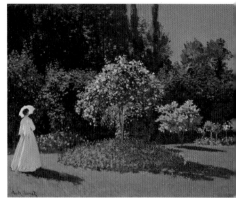

그림 b 클로드 모네, 〈정원의 여인〉 1867년,
상트 페테르부르크 에르미타슈 미술관

르 아브르에서의 삶과 여가

초기 걸작이자 상당히 큰 이젤화였던 〈생트 아드레스의 테라스〉는 주제와 양식적 측면
에서 초기 인상주의를 특징짓는 수많은 요소들이 결합된 작품이다. 모네는 르 아브르 북
쪽의 생트 아드레스 절벽에 있던 고모의 빌라 위층 창문에서 아버지와 고모 마리 잔 르
카드르를 그렸다. 바다가 보이는 울타리 옆에 있는 남녀는 모네의 사촌과 신원이 밝혀
지지 않은 구혼자고, 어른들은 두 사람의 보호자 역할을 하고 있다. 모네가 그림을 그린
위치는 예술적이며 전략적이었다. 거기서 모네는 이들의 모습과 『라루스 백과사전Grand
Larousse Encyclopedique』에 당대 프랑스의 가장 중요한 항구로 소개된 르 아브르의 산업항으
로 들어오는 각종 선박들을 볼 수 있었다. 파리에서 태어난 모네는 가족과 함께 르 아브
르로 이사를 갔고, 그곳에서 아버지는 매부와 함께 수입업에 종사했다. 그러므로 르 아브
르의 선박은 가족의 부의 배경이었고, 이 그림은 이러한 사실을 암시하는 듯하다.

　유명한 〈인상, 해돋이〉(37쪽)가 포함된 열 점의 르 아브르 항구 그림(그림 a)이 증명
하듯, 모네는 산업의 풍경에도 몰두했다. 이 지역주민이라면 누구나 트란스아틀란티크
Transatlantique 사의 검은색과 붉은색의 항해선부터 평범한 어선과 유람선까지 다양한 형태
의 선박을 구분할 수 있었을 것이다. 사람들의 옷차림, 테라스의 펄럭이는 깃발, 지고 있
는 태양이 나타내듯 바람 부는 상쾌한 여름 오후에는 유람선이 많이 보이지만 대부분 한
가하다. 사실 이 그림의 놀라운 특징 중 하나는 계절과 날씨의 구체적인 묘사다. 붉은 물
감 얼룩이나 덩어리로 그려진 한련과 글라디올러스는 계절을 구체적으로 나타낸다. 뛰
어난 자연주의적인 효과에도 불구하고 양식적, 구성적 장치 역시 노골적으로 드러난다.
테라스, 울타리, 중앙의 둥근 화단의 윤곽선 등에 의해 결정되는 구성은 엄격하게 기하학
적이다. 깃대의 두 수직선은 그림을 평면적으로 만든다. 틀림없이 그래서 모네는 이 작품

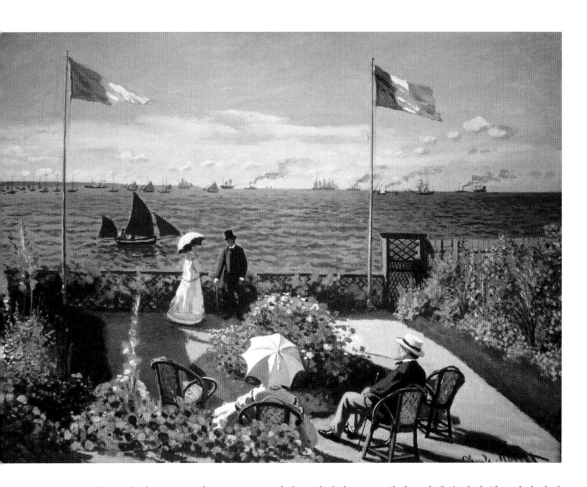

을 그의 첫 '중국 그림Chinese painting'이라고 불렀다. 즉, 르네상스기에 수학적 원근법이 발명된 이래 서구 미술에 적용된 교차하는 직선의 축을 통해서가 아니라 족자가 공간을 수직으로 강조하는 방식을 가리킨다. 〈생트 아드레스의 테라스〉는 생트 아드레스의 정원을 주제로 한 소수의 그림군에 속하는데, 다른 작품에 비해 이 테라스 그림에서 그러한 효과가 더 뚜렷하게 나타난다. 이 현상은 모네가 열정적으로 수집했던 일본 판화에서 발견된다. 그래서 일부 학자들은 모네가 중국과 일본 미술을 혼합했다고 믿었을 정도였다. 당대에 매우 충격적이었던 밝은 색채들은 이러한 의견에 힘을 실어주는 요소다. 최초의 인상주의 연구자 테오도르 뒤레에 따르면, 이처럼 밝고 자연스러운 색조와 색채의 대담한 병치는 일본 판화에서 영감을 받은 것이다. 그렇게 하면서도 모네는 마네의 예를 따랐다. 마네의 영향은 소풍 그림을 위한 프로젝트(20쪽)에서 이미 확인된다. 광택이 없는 그림 표면과 딱딱한 느낌도 역시 마네를 연상시킨다.

폴 세잔 Paul Cézanne

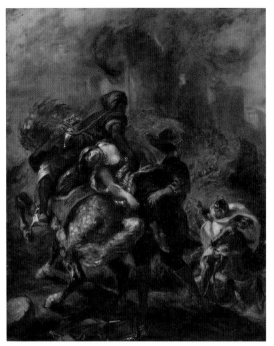

그림 a **외젠 들라크루아, 〈레베카 납치〉** 1846년, 뉴욕 메트로폴리탄 미술관

폭력과 환영

세잔의 기질, 야망, 프로방스^{Provence} 출신이라는 점은 장차 인상주의 화가로 성장할 다른 화가들과 세잔을 차별화했다. 아방가르드가 지방까지 영향을 미치려면 대체로 시간이 걸리는 데다, 전통적인 교육을 받고 시를 사랑했던 세잔이 낭만주의적 주제에 공감한 것은 자연스러운 일이다. 보들레르가 극찬했고 다른 인상주의자들이 매우 존경했던 대가 외젠 들라크루아의 그림은 낭만주의적 주제의 전형이었고, 들라크루아의 작품을 모사하고 그의 작업실로 찾아가기도 했던 마네에게는 중요한 영감의 원천이었다. 세잔이 파리로 왔을 때, 낙선전과 1865년 살롱전(222쪽)에서 논쟁을 야기했던 마네는 대단한 존재였다. 세잔보다 먼저 파리로 왔던 유년기 친구 에밀 졸라는 자신이 화가의 기질을 무엇보다도 중요하게 생각하며, 마네는 그저 목격했던 것들을 재현했을 뿐이라고 주장하며 마네를 옹호했다.(40쪽) 세잔은 님프를 납치하는 사티로스를 주제로 한 대형 그림에서 이 두 경향을 결합했다. 과장된 색채 대비와 고전적이며 문학적인 주제는 인상주의자들이 감탄했던 두 요소인 활기찬 붓질과 색이 강조된 들라크루아의 걸작 〈레베카 납치〉(그림 a)에서 나온 것이다. 그러나 세잔이 이 그림과 다른 그림(그림 b)에서 폭력적이고 성적인 주제를 채택한 것은 졸라의 선정적인 살인 소설『테레즈 라캥』^{Thérèse Raquin}(1867년)을 비롯한 당대 문학 경향에 대한 반응이었다.

색채의 측면에서 〈레베카 납치〉가 대담한 것은 분명하지만, 어두움은 초기 인상주의 동료 화가들의 밝은 분위기와 대비되면서 주제에 더 적합한 환경을 창출한다. 사티로스의 어두운 피부색과 님프의 순결한 하얀 피부의 과장된 대비는 마네의 대담한 색채 병치를 능가하는 패러디로 보인다. 이 작품과 〈살인〉 같은 그림은 세잔이 '정력이 왕성한^{couillard}' 스타일이라고 불렸던 양식으로 그려

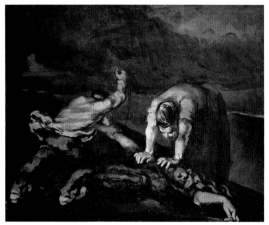

그림 b **폴 세잔, 〈살인〉** 1867-1868년경, 리버풀 워커 미술관

졌다. 이 용어는 회화적인 남성성과 반항심을 강조한다. 남성성은 드로잉과 초기 편지들을 통해 알려진 그의 성적 판타지에도 불구하고 여성에게 소심했던 것에 대한 보상이었던 것으로 보인다. 반항심은 아버지와의 불화에서 비롯되었다. 자수성가한 은행가였던 세잔의 아버지는 부유했지만 아들이 화가가 되는 것을 반대해 그에게 최소한의 지원만 했다.

세잔은 인상주의자 가운데서 가장 복잡하고 독립적인 인물일 것이다. 그럼에도 1886년에 파리를 떠나기 전까지 꽃을 피웠던 초기의 교우관계들은 그의 작품에 큰 영향을 미쳤다. 세잔은 타고난 외톨이였고 엄청난 강도로 작업에 열중했던 사람이다. 그러나 그의 작품 형성에 그와 같은 초기의 유대 관계는 매우 중요한 역할을 했다. 폭력과 문학의 주제를 제쳐두고서 그는 절대로 직접 관찰에 대한 인상주의적 헌신을 포기하지 않을 것이다.

에드가 드가 Edgar Degas

그림 a **에드가 드가**, 〈입다의 딸〉 1859~1860년, 노샘프턴 스미스 대학 미술관

말 없는 이야기들

보수적인 화가 장 오귀스트 도미니크 앵그르의 제자였던 에드가 드가는 전통적인 교육을 받았다. 드가는 르네상스 걸작을 보려고 피렌체로 여행을 떠났다. 피렌체에는 드가의 고모 라우라 벨렐리가 남편 조반니와 함께 살고 있었는데, 고모부는 정치적 망명 중이었던 나폴리 귀족이었다. 자존심이 강한 고모 라우라는 얼마 전 세상을 떠난 드가의 할아버지를 위해 상복을 입었다. 벽에는 드가의 미술사 지식을 드러내는 한스 홀바인(子)의 양식을 모방한 할아버지의 초상이 걸려 있다. '스스로에게 따분한' 사람이라 부르며 남편을 경멸했던 라우라는 부부강간에 의한 임신을 냉정하게 받아들이고 있다. 가족과 떨어져 안락의자에 편히 앉아 있는 남편은 아내와 눈을 마주치지 않으려는 듯 신문을 흘깃거린다. 드가의 사촌동생 조반나는 엄마 곁에서 경직되어 서 있지만, 여동생 줄리아는 조심스럽게 아버지와 유대관계를 형성하려고 한다. 드가가 파리에서 그렸던 역사화(그림 a)처럼 구성은 왼쪽에서 오른쪽으로 이어지지만 역사화에 흔히 볼 수 있는 감정이 이입되는 행위나 표현은 없다. 그보다는 미묘한 자세, 가구 배치, 맨틀피스에 놓인 물건 등이 인물의 심리를 구체적으로 보여준다. 이 상황을 드러내는 모티프는 풍부하다. 엠파이어 스타일의 시계는 무한한 시간의 흐름을 의미하고, 꺼진 초는 정열이 사라진 부부를 암시한다. 거울 왼쪽에는 하인을 부르는 줄이 있다. 거울에 비치는 말을 탄 기수 그림은 갑작스럽게 중단된 귀족의 여가활동을 연상시키고, 커튼이 내려진 창문은 망명 중인 가족의 격리된 생활을 나타낸다. 마지막으로 작은 푸들은 이러한 긴장을 감지한 것처럼 오른쪽 화면 밖

으로 나가고 있다.

　　드가가 잔인하게 절단한 푸들은 틀 속의 이미지가 그림 밖으로 이어지고 있음을 시사한다. 결국 그림이란 현실이라는 천에서 잘라낸 하나의 조각에 불과하다는 것을 암시하고, 사진을 모방함으로써 그림의 사실성을 강화시킨다. 동시에 그러한 장치들과 이야기의 관련성은 구성에 관심을 집중시킨다. 인상주의의 특징인 자연주의와 기교의 대화가 있지만 클로드 모네의 〈생트 아드레스의 테라스〉(29쪽)와는 매우 다르다. 화가의 '기질'에 주목했을 때, 이 그림은 에두아르 마네의 〈풀밭 위의 점심식사〉(27쪽)에 더 가깝다. 사실 지성적 엄격함과 수작업의 결합을 강조하려는 것처럼 카펫은 일관된 패턴이 아니라 붓질의 집합체로 보일 정도로 매우 자유롭게 그려졌다. 기법과 구성에 대한 이러한 의식적인 언급은 야외작업에 관한 다양한 태도와 그림에 관한 매우 다른 시선에도 불구하고, 다른 인상주의 화가들과 공유하게 될 중요한 테마가 되었다.

귀스타브 카유보트 Gustave Caillebotte

그림 a **카롤뤼스 뒤랑(샤를 에밀 오귀스트 뒤랑), 〈입맞춤(화가와 그의 젊은 아내)〉** 1868년, 릴 팔레 데 보자르

노동과 빛

〈마룻바닥을 긁어내는 사람들〉은 인상주의 연대표에서 초기작으로 분류되진 않는다. 그러나 1876년 오귀스트 르누아르와 에드가 드가의 친구이자 아마추어 화가, 수집가, 사업가였던 앙리 루아르의 권유로 인상주의에 가담한 카유보트의 첫 번째 중요한 작품이었다. 카유보트는 드가만큼은 아니더라도 다른 인상주의 화가들에 비해서는 전통적인 교육을 받았다. 그는 아카데미의 사실주의 화가, 상류사회의 인기 초상화가이자 인상주의자의 친구였던 카롤뤼스 뒤랑(그림 a)의 제자였다. 뒤랑은 쿠르베의 영향으로 어둡고 사실주의적인 색채를 채택했지만, 카유보트가 초기작에서 모방한 것처럼 인물들은 견고하고 단단하게 묘사했다. 인상주의에 크게 공감했던 스승과 달리, 카유보트의 그림은 현대의 도시 주제를 다루고 있으며 외부에서 들어와 바닥에 반사된 빛에 대한 감성을 드러낸다. 카유보트는 드가처럼 특이한 시점과 공간의 효과를 매우 좋아했다. 이 그림의 경우에 급격하게 후퇴하는 마룻바닥과 관람자 쪽으로 불쑥 다가온 일꾼들이 이러한 효과를 내고 있다.

이곳은 카유보트나 그의 가족 소유였다고 추정되는 아파트다. 일꾼들은 바닥의 바니시를 벗겨내고 있다. 공간을 소유·지배하는 느낌은 화가의 교묘한 처리, 그리고 의식을 했건 아니건 그림을 구성하는 화가의 노력에 대한 은유로서, 바니시를 벗겨내고 다시 바르는 과정에 의해 강화된다. 이러한 태도는 드가가 공감하고 흥미 있게 생각했던 것이었다. 일꾼들이 관람자의 시선 아래에 위치하고 있다는 점은 이들이 카유보트의 명령에 따라 일하고 있다는 사실을 암시한다. 이들은 순종적인 하인이나 로봇처럼 보인다. 아직 바니시를 벗겨내지 않은 마룻바닥의 광택과 놀라운 빛의 효과는 일꾼들의 벗은 등과 팔을 강조한다. 이는 카유보트가 아카데미에서 남성 모델을 관찰하면서 얻은 해부학적 지식을 드러낸다.

화가의 시점은 멋지게 그려진 일꾼들 가까이에 있다. 어떤 학자들은 카유보트가

〈마룻바닥을 긁어내는 사람들〉, 1875년

캔버스에 유채, 102×146.5cm, 파리 오르세 미술관

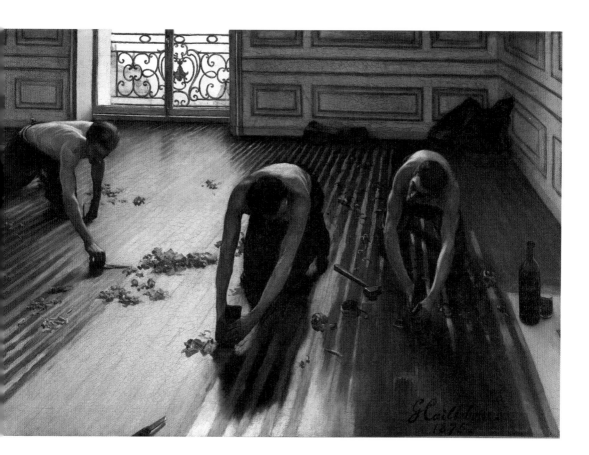

그림 b 작가미상, 〈복싱 복장의 카유보트〉

일꾼들의 육체를 탐닉했다는 의심의 눈초리를 보내지만 사실 어떤 증거도 없다. 그의 세계가 남성적이었던 것은 분명하다. 소르본 대학교 법학부에서 공부한 카유보트는 화가가 되기 전, 1870~1871년 프랑스·프로이센 전쟁 기간에 국민방위군으로 복무했다. 또한 그는 스포츠, 특히 보트 경기(288쪽)를 즐겼다. 복싱 복장의 카유보트가 나오는 사진도 있다.(그림 b) 그는 여성을 거의 그리지 않았고, 연인은 있었지만 결혼은 하지 않았다. 그에게 남성성의 표출은 중요한 일이었던 것 같다.(96쪽)

빛이 동그랗게 말려 올라간 벗겨진 나무 바닥재를 강조한다. 나무 바닥 여기저기에 아무렇게나 흩어져 있는 이 특이한 정물은 공간에 활력을 부여한다. 오른쪽에는 포도주 병과 절반이 찬 유리컵이 있는데, 드가의 〈다림질하는 두 여인 혹은 세탁부〉(111쪽)에도 비슷한 모티프가 나온다. 당시 알코올 중독은 노동자 계급의 특성으로 간주되었지만, 술은 고된 노동을 달래는 효과가 있었다.

35

클로드 모네 Claude Monet

인상주의라는 이름의 탄생

해가 뜨는 르 아브르 항구를 그린 모네의 작품은 '인상주의'의 유래가 된 그림이며, 역사상 가장 유명한 그림이기도 하다. 1874년 4월 25일, 비평가 루이 르루아(필명은 '루이왕')는 풍자적인 잡지 《르 샤리바리Le Charivari》에서 가상의 인물 뱅상 씨와 대화를 나눴다. 뱅상 씨는 첫 인상주의 전시회에 소개된 모네의 스케치를 보고 다음과 같이 말했다.

'인상이라고? 당연하다. 내가 인상을 받았으니 인상이 있어야 하겠지. 그리고 작업은 얼마나 자유롭고 쉬운지! 벽지 스케치도 이 그림보다 완성도가 높다.'

벽지를 언급한 것은 당시 제작된 벽지가 밝은 색채의 조각으로 구성되었기 때문이다.(그림 a) 르루아는 그의 비평문에 '인상주의자의 전시회'라는 제목을 붙였고, 그 이름은 계속 따라다녔다. 화가들은 처음에 자신들을 '익명의 화가, 조각가, 판화가 단체Société anonyme des Artistes Peintres'라는 이름으로 불렀다. 공식적이고 통합된 신분을 암시하는 것이다. 이 단체에 소속된 화가는 카미유 피사로, 클로드 모네, 알프레드 시슬레, 에드가 드가, 피에르 오귀스트 르누아르, 폴 세잔, 아르망 기요맹, 베르트 모리조 등이었다. 마네는 공식적인 살롱전 전시를 금지한다는 이유로 참여하지 않았다. 혹자는 이들을 파리 코뮌에

그림 a **제2제국 시기 벽지** 뮐루즈 릭스하임 벽지박물관

그림 b **샤를 프랑수아 도비니, 〈우아즈 강의 보트〉** 1865년, 파리 루브르 박물관

가담했다가 망명한 사실주의 화가 쿠르베의 반항적인 동료들로 보았고, 다른 사람들은 이들을 '비타협자Les Intransigeants'라고 불렀다. 인상주의자들의 예술적 권위에 대한 도전은 마침내 정치적 효력을 획득했다.

'인상'은 의미와 용도가 다양한 단어다. 스케치를 가리키는 말로 화가들이 사용했을 뿐 아니라 벽화의 밑작업용 칠을 가리켰다. 그러나 모네는 마치 완성작인 것처럼 그림에 날짜를 기입하고 서명함으로써 전통과 결별했다.(전시회 직전에 그렇게 한 것이 분명하다. 이는 때로 오류를 초래한 그의 잦은 습관이다. 1872년이라는 연도가 기입돼 있고 1874년에 전시된 이 스케치는 1873년에 제작된 것으로 보인다) 한편으로 인상은 판화나 사진처럼 빛 자체가 구체적인 이미지를 남기는 정확한 복제였다. 다른 한편으로는 이미지를 의미로 받아들이기 전의 최초의 인식을 가리켰다. 모네는 맹인으로 태어났다가 갑자기 눈이 뜨이면 좋

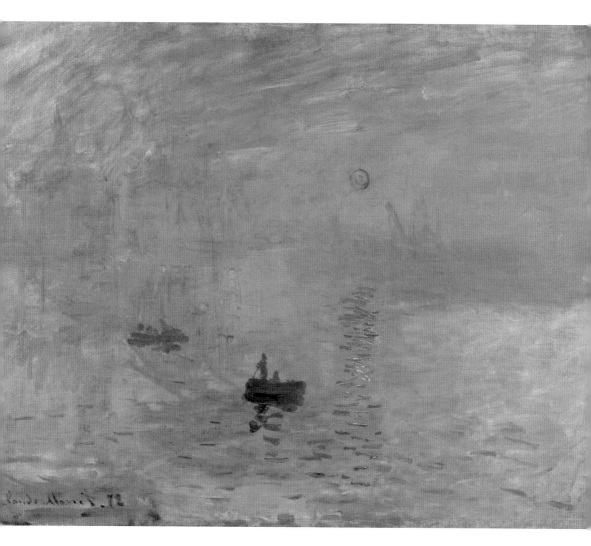

겠다는 말을 한 적이 있다. <인상, 해돋이>는 정확성과 직접성이라는 두 가지 측면을 전달한다. 비평가들은 미완성처럼 보이는 외관에 대체로 부정적이었지만, 침체된 살롱전에서 벗어난 독자적인 시도에 관해서는 그다지 부정적이지 않았다. 자유로운 제작수법과 색채의 대담한 단순화에도 불구하고, <인상, 해돋이>는 노르망디 해변의 화가들, 그리고 샤를 프랑수아 도비니(그림 b) 같은 바르비종 화가들의 일반적인 기법과 빛에 대한 감성과 동일한 선상에 놓을 수 있다. 르루아가 말한 일탈은 아니었다.

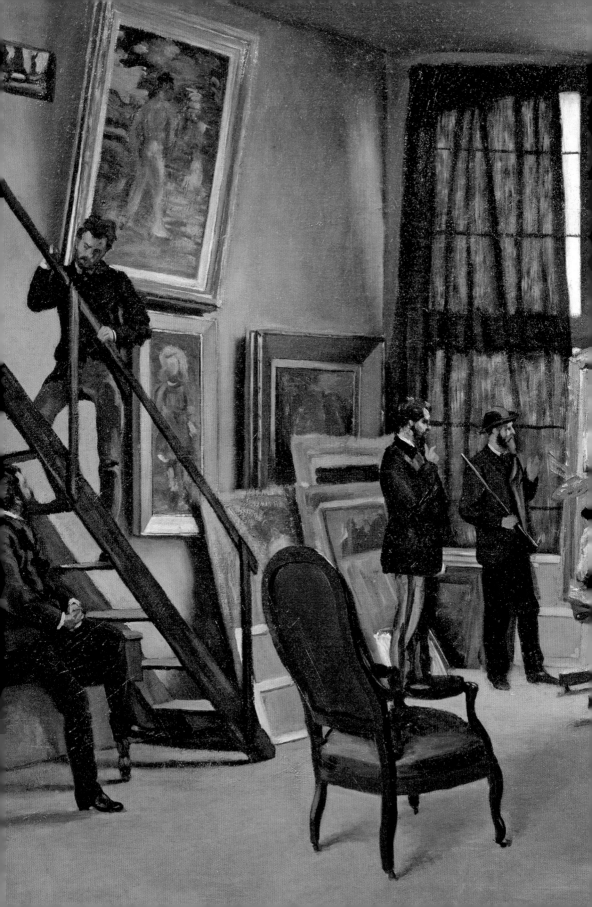

동료와 후원자

피에르 오귀스트 르누아르 Pierre-Auguste Renoir

그림 a **귀스타브 쿠르베**, 〈검은 개와 있는 자화상〉 1842년, 파리 프티팔레

선술집의 화가들

〈앙토니 아주머니의 선술집〉은 르누아르의 초기 작품이다. 에두아르 마네를 연상시키는 날카로운 대비가 보이지만, 비교적 어두운 색조로 그려졌다. 이들은 퐁텐블로 숲의 남쪽에 있던 마를로트Marlotte의 선술집에 모인 화가와 그 친구들이다. 신원이 모두 확실한 것은 아니지만 서 있는 남자는 클로드 모네다. 모네 옆에 있는 사람은 집 근처에 살았던 부유한 화가 쥘 르 쾨르였다. 그는 친구 르누아르를 자주 집에 초대했다. 오른쪽에는 밀짚모자를 쓴 알프레드 시슬레가 있다. 르누아르는 인상주의의 여러 특성 중 하나인 야외 그림작업 속에 자신과 친구들을 배치했다. 나나(나나는 젊은 여자를 뜻하기도 함)라는 이름의 웨이트리스가 테이블을 정리하고, 앙토니 아주머니는 배경에 보인다.

시슬레로 확인된 인물은 에밀 졸라가 마네를 강하게 옹호하는 글을 기고한《레벤느망》지를 읽고 있다. 르누아르는 이런 장치를 통해 아방가르드에 대한 공감을 드러냈다. 테이블 뒤쪽 벽에는 앙리 뮈르제르의 캐리커처와 유명한 노래가 휘갈겨져 있다. 이곳의 흥겨움과 앙토니 아주머니의 너그럽고 인정 많은 성격을 암시한다. 1847−1849년에 시리즈로 간행된『보헤미안이 사는 모습Scènes de la vie de bohème』의 저자로 유명한 뮈르제르는 이 책에서 가난한 화가 친구들의 삶을 낭만적으로 그려냈다.

그림 전경에서 특이한 것은 텁수룩한 흰색 푸들이다. 이 선술집에서 기르는 개이며 화가들이 애완견을 그리던 전통을 상기시킨다. 쿠르베는 검은색 스파니엘을 데리고 다닌 것으로 유명했다. 그는 옆에 작품집을 놓고 언덕에서 개와 함께 포즈를 취한 자화상을 그렸다.(그림 a) 개는 산책할 때 매우 좋은 동반자여서 숲이나 시골에서 작업하던 화가들과 잘 맞았다. 마네 같은 화가들은 고양이를 좋아했다. 고양이는 독립적인 습성으로 인해 보들레르와 테오필 고티에 같은 문필가와 동일시되었다. 이 모든 요소들은 이 작품이 아카데미의 전문성과 제도주의와 전혀 다른 사교적이고 가정적인 분위기에서 제작된 것임을 암시한다.

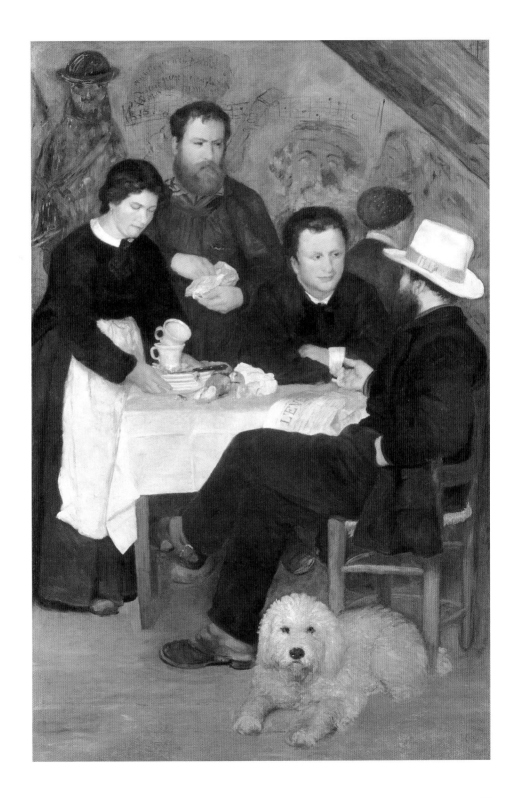

앙리 팡탱 라투르 Henri Fantin-Latour

그림 a **앙리 팡탱 라투르**, 〈에두아르 마네〉 1867년,
시카고 아트 인스티튜트

그림 b **에두아르 마네**, 〈스페인 가수〉 1860년,
뉴욕 메트로폴리탄 미술관

인상주의자의 지도자

팡탱 라투르는 인상주의자보다는 어둡고 전통적인 색채를 쓰는 사실주의자였다. 그리고 독자적인 그룹, 특히 에두아르 마네의 친한 친구였다. 1867년, 그는 예의 없고 자유분방한 변절자라는 악명과 다르게 마네를 아름다운 파란색 넥타이를 매고 멋지게 차려 입은 신사로 묘사했다.(그림 a) 팡탱 라투르는 인기 초상화가이자 꽃 그림에 뛰어난 정물화가였다. 그러나 가장 유명했던 것은 동일한 사회적 집단에 속한 화가와 음악가의 단체 초상화였다.

1870년 팡탱 라투르는 〈바티뇰 구역의 작업실〉을 내놓았다. 그림은 마네의 작업실을 그린 것이다. 작업실은 생 라자르Saint-Lazare 역 뒤쪽에 새로 생긴 바티뇰Batignolles 구역에 있었다. 근처에 다른 화가들의 작업실도 있었기 때문에 자연스레 마네의 작업실에서 화가들이 모이게 되었다. 이들은 나중에 근처의 카페(그림 c)로 모임 장소를 변경했다. 알프레드 시슬레와 프레데릭 바지유(48쪽)는 이즈음 근처로 이사를 했다. 화가의 작업실 그림은 오래된 전통이었다. 그러나 19세기에 이러한 그림은 때로 계획된 의미들을 가진 단체초상화가 되었다. 팡탱 라투르는 비평가 자샤리 아스트뤼크를 꼼꼼히 관찰하며 초상화(44쪽)를 그리고 있는 마네를 중심에 그렸다. 가장 왼쪽에 있는 사람은 오토 숄데러다. 귀스타브 쿠르베를 추종했던 독일 출신 화가이며 팡탱 라투르와 편지를 많이 주고받았다. 빈 액자 앞에 있는 사람은 르누아르, 그 옆은 소설가 에밀 졸라(44,66쪽), 음악가 친구였던 에드몽 메트르, 키가 크고 세련된 바지를 입고 있는 바지유와 맨 끝에 모네.

이 신생 화파는 독립 화가로서 함께 전시하기 전이었던 1860년대 말에 이미 형성

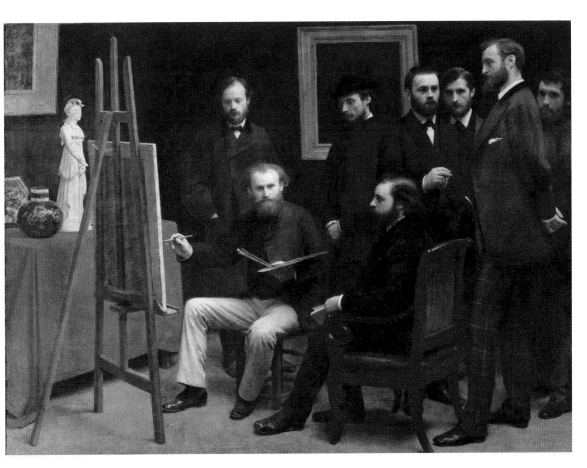

그림 c 에두아르 마네, 〈카페 게르부아〉 1869년경,
케임브리지 하버드 미술관

되었다. 졸라는 이들을 '현실주의자Actualist'라고 불렀다. 팡탱 라투르의 이 작품은 쿠르베의 1855년 작 〈화가의 작업실〉(206쪽)에 대한 일종의 응답이었다.

팡탱 라투르의 그림은 한결 사실적이며 정치적 의미는 거의 없다. 그보다는 고대 아테나 여신상과 일본 도자기를 연상시키는 프랑스산 꽃병 같은 작업실의 물건들을 통해 여러 전통과의 대화를 나타냈다.

마네의 〈스페인 가수〉(그림 b)가 평단까지는 아니더라도 대중적인 성공을 거둔 후, 일군의 화가와 작가들이 그를 방문했다. 마네와 인상주의자들이 색채와 붓질에 찬사를 보냈던 외젠 들라크루아가 죽은 후, 팡탱 라투르가 그린 〈들라크루아에 대한 오마주〉(1864, 파리 오르세 미술관)에도 마네를 비롯해 비슷한 인물들이 등장한다. 그러므로 이 작품은 양식적 다양성에도 불구하고 아이디어와 관례를 공유하던 단체에 초점을 맞췄던 전통에 속한다. 초창기 인상주의를 규정했던 것은 바로 이러한 태도였다.

에두아르 마네 Édouard Manet

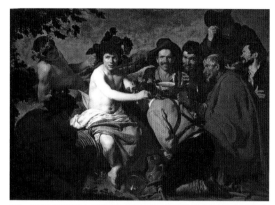

그림 a 디에고 벨라스케스 〈바쿠스의 승리〉 1628-1629년, 마드리드 프라도 미술관

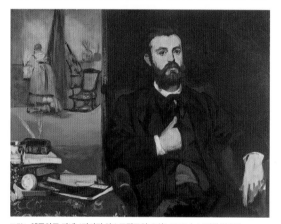

그림 b 에두아르 마네 〈자샤리 아스트뤼크의 초상〉 1866년, 브레멘 미술관

위대한 옹호자

에밀 졸라는 세잔과 함께 당대 미술에 대한 관심을 키웠다. 마네의 〈올랭피아〉(223쪽)를 둘러싼 한바탕 소동이 지나간 후 서평을 써오던 졸라는 마네를 방어하기 위해 언어의 칼을 빼들었다. 이로써 졸라는 자신이 저서로서 잘 알고 있던 18세기의 드니 디드로, 스탕달과 보들레르와 같은 주요 지성인들이 참여한 문학 장르에 합류했다. 〈에밀 졸라의 초상〉 속 졸라는 글을 쓰고 있는 것이 아니라 샤를 블랑이 편집장으로 있던 《가제트 데 보자르Gazette des Beaux-Arts》를 책상에서 훑어보고 있다. 블랑은 유럽의 다양한 화파의 화가들에 대한 역사서의 책임 편집자이기도 했다. 여러 권으로 된 이 책에는 프랑스 화가는 물론이고 마네가 큰 관심을 보였던 사실주의 양식의 네덜란드와 스페인 화가들이 포함되었다.

오른쪽 상단의 코르크 판에는 당시 미술 경향을 말하는 그림이 석 점이 보인다. 첫 번째는 중앙의 인물이 관람자를 똑바로 쳐다보고 있는 벨라스케스의 〈바쿠스의 승리〉(그림 a)를 판화로 제작한 고야의 작품이다. 마네는 〈풀밭 위의 점심식사〉(27쪽)에서 벨라스케스의 사실주의를 모방했다. 두 번째는 스모 선수를 그린 일본 목판화다. 여흥의 세계에서 나온 현대적인 삶의 주제와 일본 판화의 특징인 평면성, 짙은 윤곽선, 대담한 색채 병치 등이 결합되었다. 에도江戸 화파를 세운 가이게쓰도 안도의 판화(그림 c)는 19세기 말 프랑스에서 대대적으로 유행했고, 이러한 현상은 '자포니즘Japonisme'으로 불렸다. 졸라 뒤쪽의 당시 유행하던 일본 병풍에 주목해보라. 마네의 〈올랭피아〉의 판화도 보인다. 여기서 올랭피아는 자신을 옹호했던 졸라에게 감사하며 눈을 내리깔고 있다.

마네는 서명으로 종종 장난을 쳤는데, 이 그림에서 그의 서명은 오른쪽 모퉁이의 소책자의 제목으로 사용되었다. 이 책자는 졸라가 1867년에 집필한 마네에 관한 논문이다. 마네의 이름 옆에는 졸라의 깃털 펜이 자유롭게 그려져 있다. 이는 마네의 서명 스타일을 암시하고 그의 거리낌 없는 붓질이 졸라의 글 쓰는 스타일과 동일함을 나타내는 듯하다.

그림 c **가이게쓰도 안도**, ⟨**기생**⟩ 18세기 초

졸라의 초상은 마네가 자신에게 우호적이었던 비평가에게 경의를 표하려고 그린 두 번째 초상화였다. 마네는 1866년에 책상에 앉아 바깥쪽을 쳐다보는 ⟨자샤리 아스트뤼크의 초상화⟩(그림 b)를 제작했다. 졸라의 초상화와 마찬가지로 아스트뤼크는 두 사람의 공통된 관심사를 암시하는 중요한 물건들이 가득 쌓인 책상에 몸을 기대고 있다. 아스트뤼크 초상화와 달리 미술 공부에 완전히 몰두한 졸라는 옆모습으로 그려졌다. 이는 더 능동적인 개입과 솔직한 시선을 의미한다. 게다가 판화를 벽에 걸고 물건을 쌓아 올림으로써 창출된 평면적인 효과와 수직 구성은 한창 유행하던 자포니즘의 효과들을 조금 더 세심하게 모방하고 있기 때문에 보다 현대적이라 할 수 있다.

프레데릭 바지유 Frédéric Bazille

그림 a **피에르 오귀스트 르누아르, 〈프레데릭 바지유〉** 1867년, 파리 오르세 미술관

고통스러운 구속

서로를 그려준 초상화(그림 a)는 젊은 인상주의
자들의 결속의 증거였다. 모델을 고용할 경제
적 여유는 있었지만 그보다는 친구들에게 의
지했다. 돈이 별로 없는 화가들은 서로를 위해
기꺼이 모델이 되어 주었다.

바지유는 퐁텐블로 숲 인근에서 그림을
그렸다. 1865년에 모네는 샤이이 앙 비에르에
서 마네의 소풍 장면 〈풀밭 위의 점심식사〉(20
쪽)에 필적하는 그림을 그리기 위해 여러 점의
스케치를 했다. 그는 바지유에게 이곳으로 오
라는 편지를 수차례 보냈고 결국 바지유는 인
물들 중 한 명으로 포즈를 취했다.(27쪽) 그러
나 안타깝게도 바지유가 도착하자마자 비가
내리기 시작한데다 모네가 다리를 다치는 바
람에 작업은 더 늦어졌다. 바지유는 부모님에
게 쓴 편지에서 모네가 영국 관광객이 던진 원
반으로부터 아이들을 보호하려다 다쳤다고
말했다. 의학을 공부한 바지유는 모네를 리옹
도르 Lion d'Or 호텔 방에 눕히고, 침대 기둥에 물
통을 매달아 물을 천천히 떨어뜨려 빨갛게 달아오른 다리를 진정시켰다. 다친 사람이라
는 주제는 몸보다는 감정의 트라우마와 몽상을 암시하려 했던 쿠르베의 자화상(〈다친 사람
〉, 1844–1854년, 파리 오르세 미술관)에서도 찾아볼 수 있다.

그러나 이 그림에서 고통은 너무나 사실적이고, 물리적인 구속의 환경 안에서 묘
사되었다. 모네는 육중한 나무 침대에 누워 접은 이불 위에 다친 다리를 올려놓았다. 일
부 구식 프랑스 호텔에서 흔히 볼 수 있는 침구인 긴 원통형 베개 받침 위에 놓인 큰 베개
에 모네가 푹 파묻혀 있다. 그의 몸무게에 눌려 부드러운 매트리스가 불룩해졌다. 왼쪽의
유난히 두드러지는 높은 베드 보드의 침대, 방 안의 캐노피와 다른 가구가 그를 둘러싸고
있다. 모네의 눈빛에는 고통, 지루함, 반항심 등이 뒤섞여 있다. 벽지의 패턴마저도 구속
의 느낌을 강화한다. 꽃다발은 밀실공포증을 느끼게 만드는 칙칙한 방에서 유일한 색채
의 터치다. 초록색 꽃잎들은 모네의 붉은 상처를 보완하며, 바지유의 넓은 붓질(예를 들어

나무 침대의 가장자리와 빳빳한 침대 시트)과 능숙하게 표현된 벽지, 그리고 바닥의 타일은 양식적으로 모네의 초기 양식과 매우 흡사하다. 그래서 이 그림은 연민과 연대의 개인적인 상징뿐 아니라 심미적인 것으로도 볼 수 있다. 사실상 단순한 우정의 상징이 아니라 일종의 존경의 표시 또는 정신적인 공동 작업인 셈이다.

프레데릭 바지유 Frédéric Bazille

작업실에서의 사교

넓은 작업 공간을 가질 정도로 부유했던 바지유는 모네와 르누아르 같은 화가들이 자신의 작업실에서 그림을 그릴 수 있도록 배려했다. 바지유의 작업실은 바티뇰 구역에 있었는데, 에밀 졸라의 아파트가 같은 길에 있었고 부근에는 마네와 시슬레의 작업실이 있었다. 같은 해 그려진 팡탱 라투르의 단체 초상화(43쪽)와 달리, 바지유의 그림은 사회적 공간으로서의 작업실을 보여준다. 바지유는 초상화가는 아니었다. 프랑스-프로이센 전쟁에서 전사하기 전 그는 초기 인상주의 운동의 핵심이었다. 배경이 실내임에도 환한 〈콩다민 가의 화가의 작업실〉을 보면, 바지유가 야외에서 작업함으로써 크게 성장했던 새로운 화파에 소속되어 있음을 알 수 있다.(20쪽) 이 그림 속 벽에 걸린 거대한 두 그림은 실외를 배경으로 한 것이다. 2년 일찍 그린 〈마을 풍경〉(그림 a)도 마찬가지다. 게다가 바지유 가족의 집이 있었던 프랑스 남부 몽펠리에 근처 에그 모르트 Aigues-Mortes에서 그린 소형

그림 a **프레데릭 바지유**, 〈마을 풍경〉 1868년, 몽펠리에 파브르 미술관

풍경화도 있다. 마지막으로 정물화가 더해지면서 바지유가 손을 댔던 모든 장르를 망라한다.

〈콩다민 가의 화가의 작업실〉이 기록한 것은 작업실 방문이다. 외출복 위에 작업복을 걸친 채 팔레트를 들고 있는 바지유는 당시 작업 중이던 그림(〈몸단장〉, 201쪽)을 분홍색 소파 뒤쪽 벽에 걸어놓았다. 그는 친구들에게 완성된 그림을 보여주고 있다. 중산모자를 쓰고 지팡이를 든 마네와 줄무늬 바지를 입은 졸라는 그림에 대한 의견을 주고받는다. 마네를 그렸다는 사실은 역설적이지만 이들의 결속을 증명한다. 환하고 건조하며 광택이 없는 느낌은 졸라가 언급하고 팡탱 라투르가 찬사를 보냈던 '현실주의' 경향(43쪽) 속에 바지유를 편입시킨다.

오른쪽에는 팡탱 라투르의 〈바티뇰 구역의 작업실〉(43쪽)에도 나오는 에드몽 메트르가, 왼쪽에는 이야기를 나누는 르누아르와 시슬레가 있다. 계단에 서 있는 사람이 르누아르인 것으로 보인다. 바지유는 이즈음 〈르누아르의 초상〉(1870년경, 파리 오르세 미술관)에서 르누아르를

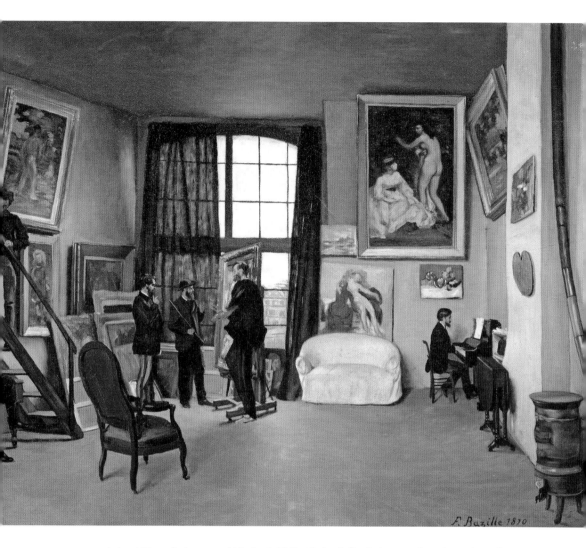

다소 마른 모습으로 묘사했다. 오른쪽 상단 벽에 걸린 르누아르가 그린 그림(현재 소실)으로 보아, 당시 르누아르는 바지유와 작업실을 같이 쓰고 있었던 것 같다. 혹은 친구들의 생계를 돕기 위해 그들의 그림을 여러 점 구입했던 바지유가 이 작품을 샀을 가능성도 있다. 바지유는 쿠르베의 〈멱 감는 사람〉(1853년, 파브르 미술관, 몽펠리에)을 암시하는 르누아르의 작품을 매력적으로 느꼈을 것이다.

피에르 오귀스트 르누아르 Pierre-Auguste Renoir

그림 a 피에르 오귀스트 르누아르, 〈여름에: 리즈의 초상〉
1868년, 베를린 국립미술관

완벽한 가상의 커플

〈정원의 알프레드 시슬레와 리즈 트레오〉는 오랫동안 시슬레 부부를 그린 것으로 알려졌지만, 다른 그림(그림 a)과 비교해 보면 사실 이 여자는 르누아르의 연인 리즈 트레오다. 그림 속 여자가 시슬레의 아내 마리가 아니기 때문에 친구들을 위해 그린 그림이 아니라 르누아르가 화가로 자리를 잡기 위해 시범적으로 제작한 살롱전 출품 규모의 작품이었다. 청년기에 재정 지원을 못 받았던 르누아르는 돈을 벌기 위해서 로코코 복고양식의 도자기에 세련된 장식 모티프를 그리면서 생계를 이어가고 있었다. 이 그림이 대중을 겨냥했다는 사실은 르누아르가 공식적인 살롱전에 이 작품과 비슷한 크기의 다른 그림들을 제출했다는 사실로 뒷받침된다. 르누아르는 쿠르베식의 풍만한 누드와 유사한 인물이 등장하는 〈사냥의 여신 디아나〉(200쪽)를 1867년 살롱전에 출품했다. 이때 이상하게도 쿠르베의 급진

주의가 누그러졌음에도, 명백하게 이상화되지 않은 리즈의 초상과 특정 부분이 어색했던 기법 때문에 〈디아나〉는 거부되었다. 1868년 르누아르는 좀 더 완성도가 높은 〈양산을 든 리즈〉(242쪽)를 살롱전에 전시했다. 그의 다음 행보가 쿠르베보다 더 급진적인 모델, 즉 시슬레의 바지 표현에서 언뜻 보이는 마네의 〈파이프 부는 사람〉(그림 b)과 이 작품의 중요한 영감의 원천이었던 모네의 〈정원의 여인들〉(119쪽)에서 비롯되었다는 사실은 뜻밖이다. 그러나 르누아르와 모네의 그림엔 차이가 있다. 모네가 정부 카미유 동시외를 모델로 그림 속 네 여자를 모두 그렸다면(그래서 초상화라고 할 수 없다), 르누아르는 배경보다 인물에 더 많은 관심을 쏟으면서 초상화에 요구되는 납득할 만한 수준의 정확성으로 비교적 세심하게 얼굴을 표현했다. 기법적인 측면에서 르누아르의 배경은 쿠르베의 팔레트 나이프 작업에 여전히 구애되고 노련함이 떨어진다. 그러나 〈정원의 알프레드 시슬레와 리즈 트레오〉 속 풀과 나뭇잎들은 코로에게서 배운 듯 흐릿하게 표현했다. 주된 주제들만 선명하게 만들고 배경을 흐릿하게 하는 사진 기법을 암시한다.

르누아르가 캔버스의 3분의 1을 밝게 채색된 리즈의 드

그림 b 에두아르 마네, 〈파이프 부는 사람〉 1866년
파리 오르세 미술관

레스에 할애한 점은 매우 의미심장하다. 재단사와 재봉사의 아들로 태어난 그는 리즈의 반투명 장식용 앞치마와 희미한 빛을 내는 노란색과 붉은색 줄무늬처럼 다양한 직물의 특성 및 최신 패션을 잘 알고 있었다. 르누아르는 선명한 붉은색을 흐린 녹색 배경에 배치해 서로를 강렬하게 만들어주는 들라크루아식의 보색에 대한 애정을 탐닉했다. 양식적 원천이 매우 다양한 이 작품은 그 전에 살롱전에서 탈락한 〈디아나〉보다 모더니티를 향해 더 확실한 발걸음을 내딛고 있다.

폴 세잔 Paul Cézanne

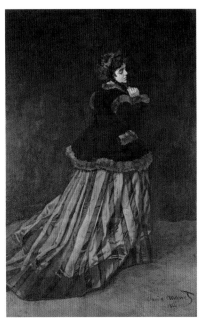

그림 a 클로드 모네, 〈초록색 드레스를 입은 여인〉 1866년, 브레멘 미술관

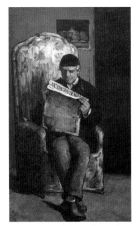

그림 b 폴 세잔, 《〈레벤느망〉지를 읽는 화가의 아버지》 1866년, 워싱턴 내셔널 갤러리

좋은 것, 나쁜 것, 추한 것

친구이자 화가였던 아실 앙프레르를 그린 세잔의 초상은 어둡고 무거운 붓질과 주인공의 신체적 결함(왜소증 환자)으로 관람자를 대면한다. 이런 거북한 주제를 거대한 크기로 그린 것은 관객과 자기 자신에게 도전하려는 욕망의 증거다. 세잔은 이 그림을 살롱전에 출품함으로써 심사위원들을 의도적으로 모욕했다. 그는 이 작품이 탈락하리라는 것을 확실히 알았고 원했던 것이라고 말했다. 자신에 대한 도전은 에두아르 마네가 샤를 보들레르의 『현대적 삶의 화가들』의 방향을 따라 했던 것처럼 우아한 도시 주제나 여성의 패션(24쪽)이 아니라 그 반대, 즉 조잡하고 고루한 주제에 토대를 둔 강렬하고 일관된 작품을 제작하는 것이었다.

이 그림에는 정치적인 측면도 드러난다. 그림의 구성이 보수적인 화가 앵그르의 〈왕좌의 나폴레옹 1세 초상〉(1806년, 군사박물관, 앵발리드, 파리)의 패러디이기 때문이다. 프랑스 제2제국 시기에 나폴레옹 3세는 삼촌에 대한 숭배를 장려했다. 그래서 세잔의 풍자는 저항 정신에 입각한 것이다. 1860년대에 마네는 상류층 초상화에 영감을 받아 높이가 거의 1.8미터인 전신 초상을 많이 그렸다. 하지만 의도는 상류층 초상화와 정반대였다. 다른 화가들, 특히 모네와 르누아르는 거대한 전신 초상을 현대적인 양식으로 그렸다. 예를 들어 모네의 〈초록색 드레스를 입은 여인〉(그림 a)은 멋진 가운을 입어보는 그의 연인 카미유 동시외를 보여준다. 세잔의 전략은 뜻밖이지만, 좋든 싫든 독특한 개인적 기질을 부과하려는 그의 욕망이라는 측면에서 보면 이해된다. 사람보다 여인의 드레스가 더 중요해 보이는 모네의 그림과 비교해, 세잔은 마네의 가장 논쟁적인 인물보다도 더 인물이 정면을 향하도록 했다. 더 이른 시기에 그린 신문을 읽는 아버지 초상(그림 b)은 인물에게 비스듬히 접근했고, 실내의 벽에는 그의 초기 정물화가 걸려 있다. 이와 대조적으로 〈아실 앙프레르의 초상〉은 그를 그리는 것이 마치 과제인 것처럼 정면에서 접근했다. 〈납치〉(31쪽)와 유사한 대담하며 풍부한 색채는 우아함이나 자연의 빛보다는 화가 고유의 회화적인 힘을 보여준다. 마네의 검은색 윤곽선을 이용해 반회화적으로 과장한 이 작품에서 앙프레르의 실내복은 길고 민감한 손과 몸통에 겨우 붙어 있는 막대기 같은

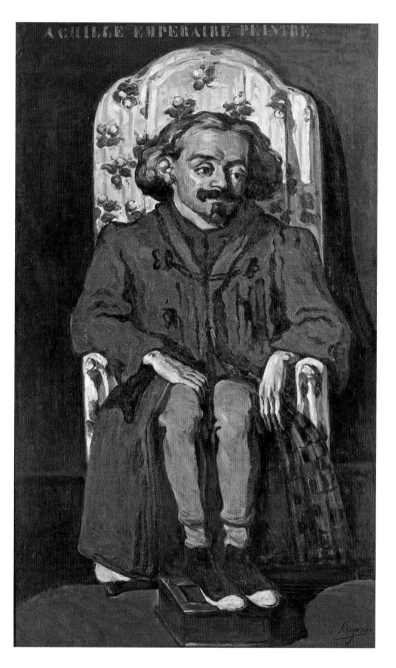

다리처럼 무거운 선으로 표현되었다. 풍성한 머리카락으로 덮인 앙프레르의 큰 얼굴
이 건장한 어깨에 닿을 듯하며 안락의자에 씌운 천의 편안한 꽃무늬와 크게 대비된다.
얕고 답답한 공간은 왜소증 환자의 고립과 일본 판화를 연상시킨다. 세잔은 독특하게
도 스텐실을 연상시키는 블록체로 제목을 썼다. 이는 장인 같은 접근방식을 강조한다.

에두아르 마네 Édouard Manet

그림 a 에두아르 마네, 〈에바 곤살레스〉 1870년.
런던 내셔널갤러리

여성 화가 친구

1868년에 팡탱 라투르는 마네를 모리조 자매에게 소개했다. 당시 이들은 카미유 코로의 지도를 받고 있었다. 베르트 모리조는 처음에는 마네의 제자였지만 곧 매력적인 동료로 성장했다. 두 사람은 친한 친구가 되었다. 두 사람 사이의 강렬한 대화(열한 점의 유화, 여러 점의 판화와 드로잉)는 1874년에 모리조가 마네의 동생 외젠과 결혼하면서 끝났다.

　　마네는 제자나 화가로 모리조의 초상을 그리지 않았다. 반면에 함께 일했던 또 다른 여성 화가 에바 곤살레스는 여러 면에서 마네의 우월한 권위가 암시된 작품에서 이젤을 앞에 둔 모습으로 묘사했다.(그림 a) 이와 대조적으로 모리조는 작업실이 아니라 거실인 양 소파에 앉아 편안히 쉬고 있다. 마네는 자기가 마음에 들 때까지 모델의 포즈를 끊임없이 바꾸는 것으로 유명했는데, 이 그림에서도 모리조의 접힌 왼쪽 다리가 걸리는 듯하다. 모리조의 자세를 자세히 살펴보면 팔로 몸의 균형을 잡고 있다. 체중이 왼쪽으로 쏠리면서 당대 최신 유행이던 여름 드레스의 오른쪽이 불거졌다. 한쪽만 드러낸 발은 큰 부피를 지탱하는 버팀목의 역할을 하지만 허약해 보인다. 모리조는 오른손에 부채를 들었다. 부채는 여성의 유혹 기술의 도구인지는 몰라도 이 회화의 미적요소로는 유용하지 않다.

　　마네가 그린 초상화를 보면 모리조는 거의 장신구를 착용하고 있다. 대표적인 작품인 〈제비꽃 다발을 든 베르트 모리조〉(그림 b)에서 모리조는 상당히 특이한 모자를 쓰고 있다. 〈휴식〉에서 모리조의 머리 부근에 걸린 일본 목판화 〈성스러운 보물을 가진 아바를 쫓는 용〉은 그녀의 생각을 나타낸다. 이 목판화는 폭력적이며 매우 상세해서 곤경에 처한 여자가 나오는 로코코 시대의 시시한 작품처럼 보인다. 하지만 목판화에 마네가 서명을 남긴 것을 생각하면, 이 환상이 누구의 것인가라는 문제는 점점 미궁에 빠진다. 이

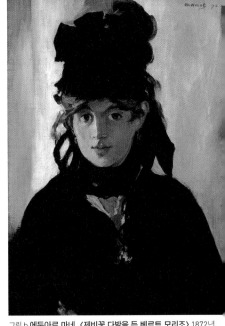

그림 b 에두아르 마네, 〈제비꽃 다발을 든 베르트 모리조〉 1872년.
파리 오르세 미술관

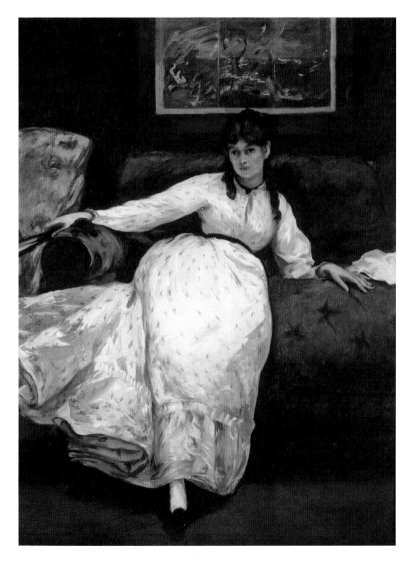

〈휴식: 작업실의 베르트 모리조〉, 1870-1871년경
캔버스에 유채, 150×114cm, 프로비던스 로드아일랜드 디자인스쿨 미술관

러한 위트는 마네와 모델들과의 관계에서 항상 등장하던 것이다.

한편, 마네의 표정 처리는 조금 더 진지한 고찰을 요한다. 〈제비꽃 다발을 든 베르트 모리조〉에서 모리조의 얼굴 양쪽의 표정이 살짝 다른데, 이들이 결합된 방식은 훗날 피카소가 시도하게 될 방식을 예고한다. 또한 〈휴식〉의 표정은 모호하며 예민하다. 모리조는 생각에 빠져있는가, 아니면 그냥 따분한 것인가? 피곤한가, 짜증이 났는가? 수많은 가능성이 존재한다는 사실은 모리조의 성격과 상황의 미스터리를 강화하며 그로 인해 이 작품은 더욱 풍부한 의미를 지닌다.

에드가 드가 Edgar Degas

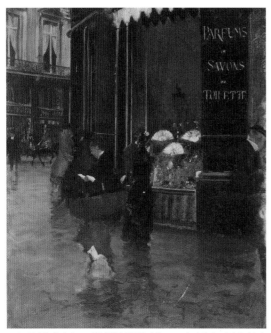

그림 a **주세페 데 니티스, 〈비올레 향수화장품 가게〉** 1880년, 파리 카르나발레 미술관

한 비평가와의 회화에 관한 대화

에드몽 뒤랑티는 제2회 인상주의 전시회에 관한 저서 『새로운 회화La Nouvelle Peinture』에서 미술이 작업실에서 벗어나 실제 삶 속으로 들어가야 한다고 주장했다.

'화가는 이제 더 이상 거리나 아파트 같은 배경에서 인물을 떼놓지 않을 것이다…. 그 대신에 재정상태, 계급과 직업 등을 드러내는 가구, 난로, 커튼, 벽 등이 둘러싸게 된다.'

뒤랑티의 견해는 대부분 드가의 작품에 기반하고 있다. 문학잡지 「리얼리즘Realism」을 간행한 뒤랑티는 1850년대에 사실주의의 옹호자였다. 뒤랑티는 풍경 화가들보다 드가표 인상주의에 더 공감했다. 실제로 그는 풍경화가들의 영향으로 그림이 지나치게 쉽게 제작됨으로써 순수미술의 기준이 오염되지 않을까 걱정했다. 또 드가도 공유한 다양한 미술기법과 방법, 관심사에 매료되었다. 그러므로 복잡한 매체가 혼합된 〈에드몽 뒤랑티의 초상〉은 뒤랑티의 취향을 고려한 것이며, 결국 드가와 그의 옹호자 사이의 대화의 시각적 구현이다.

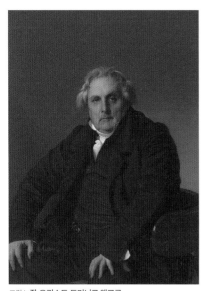

그림 b **장 오귀스트 도미니크 앵그르**
〈출판인 루이 프랑수아 베르탱〉 1832년, 파리 루브르 박물관

뒤랑티는 책, 앨범, 필사본, 공책이 가득한 서재에서 생각에 잠겨 있다. 전경 왼쪽, 막 집필을 끝낸 페이지를 압지로 누르는 오른손 옆에 잉크병이 놓여 있다. 관람자와 제일 가까운 전경 중앙의 돋보기는 그의 출판 감식안과 비전을 나타낸다. 생각에 잠긴 자세는 상상력에 영감을 받은 낭만주의 시인, 작곡가, 예술적 천재들의 그림에서 유래했다. 긴장한 왼손과 파란 파스텔 선으로 강조된 손가락으로 인해 관람자는 무언가에 집중하고 있는 눈을 주목하게 되는데, 이는 과학적 관찰의 시선을 암시한다. 뒤랑티는 드가처럼 '인상주의'보다 '자연주의Naturalism'라는 용어를 선호했다. 실제로 드가는 1877년 용어를 바꾸자고 주장했지만 설득에 실패했다. 이탈리아에 연고가 있었던 드가는 인상주의의 범위를 확장하기 위해 페데리코 찬도메네기와 주세페 데 니티스(그림 a) 같은 화가들을 소개했지만, 이들은 거

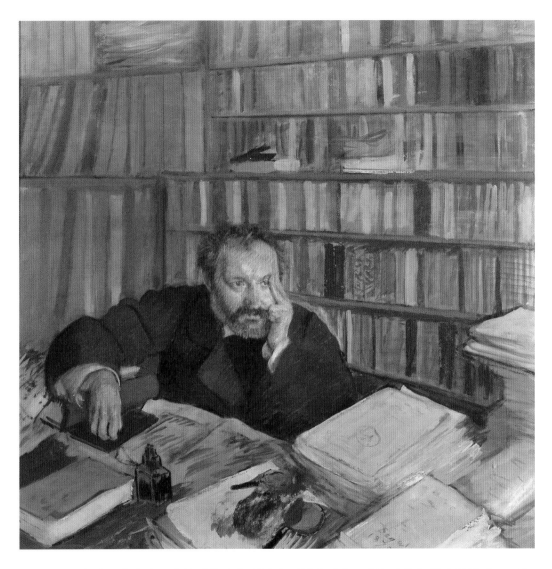

의 전통적인 장르화에 머물렀기 때문에 인상주의자로서의 명성은 얻지 못했다. 드가는
이탈리아 미술평론가 디에고 마르텔리를 알고 있었고 이 작품과 유사한 배경으로 그의
초상화를 그렸다.(스코틀랜드 국립미술관, 에든버러)

위대한 전통화가 앵그르가 제작한 루이 프랑수아 베르탱(그림 b)의 초상화와 드가의
초상화를 비교할 수 있다. 앵그르는 육중한 몸과 동물의 발톱처럼 생긴 손으로 베르탱의
성격을 보여주었지만 관람자가 그의 직업을 알기 위해서는 그를 알아보아야 한다. 드가
는 앵그르를 존경했지만 뒤랑티의 도구와 배경을 묘사함으로써 그를 현대적 삶의 그림
속에 위치시켰다.

클로드 모네 Claude Monet

미친 듯이 날뛰는 칠면조

백화점 업계 거물이자 수집가였던 에르네스트 오슈데가 이 작품을 주문했다는 사실은 이 그림이 왜 이런 형태와 크기인지, 왜 이렇게 특이한 주제로 그려졌는지를 말해준다. 모네는 몽주롱Montgeron에 있던 오슈데의 사유지로 초대를 받았다. 현재 파리 교외 지역에 속하는 몽주롱은 리옹Lyon 역에서 기차를 타면 쉽게 갈 수 있는 곳이었다. 모네는 기차에 깊은 인상을 받아 몽주롱 기차역에 들어오는 기관차를 그리기도 했다.(〈몽주롱에 도착하는 기차〉, 1876년, 개인소장)

오슈데는 나폴레옹 집권기에 장군이었던 앙리 드 로템부르크 남작으로부터 로템부르크 성을 구입했다. 사업이 망해가고 있었음에도 불구하고 성을 장식하기 위해 모네에게 여러 점의 그림을 주문했다. 오슈데의 몰락의 또 다른 측면에는 모네와 오슈데의 아내 알리스가 있었다. 두 사람이 어떤 관계였는지, 혹은 그 관계가 모네가 이곳을 방문하기 전에 시작되었는지 정확히 알 수는 없다. 그러나 1879년에 아내가 세상을 떠나자 모네는 알리스와 살림을 합쳤고, 자신의 자식 둘, 알리스의 자식 넷과 함께 살았다. 오슈데의 삶은 1877년에 완전히 망가졌다. 빚을 갚을 힘이 없었던 그는 1878년에 부동산과 미술품을 판매할 수밖에 없었다. 따라서 모네와 알리스 오슈데의 결합은 정서적, 경제적으로 이점이 많았던 것으로 보인다. 두 사람은 에르네스트가 죽은 1892년에 결혼했다.

그림 a **클로드 모네, 〈몽주롱의 연못〉** 1876년경, 상트 페테르부르크 에르미타슈 미술관

〈칠면조〉는 로템부르크 성을 장식하기 위해 모네가 제작한 그림들 중에서 가장 유명하고 독특한 작품이다. 당시 오슈데가 칠면조를 기르고 있었던 것은 분명해 보인다. 배경에는 18세기에 지어진 로템부르크 성이 보인다. 일본의 장식판화와 병풍을 연상시키는 흐릿한 전경과 수직적 공간 구성은 이 그림의 현대성을 선언한다. 붓질은 미술상 폴 뒤랑뤼엘에게 판매하려고 그린 모네의 대다수의 작품보다 더 강조되어 있다. 칠면조의 흰 깃털에 보이는 색채의 놀라운 혼합은 칠면조 몸 아랫부분은 초록색 풀, 등에는 청회색 하늘의 반사를 암시한다. 길게 자란 풀이 칠면조의

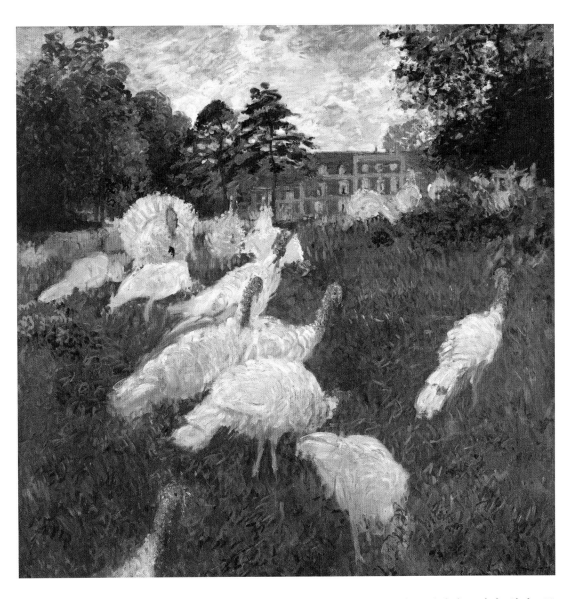

발을 가렸다. 풀은 캔버스 표면이나 땅 바로 위에서 부유하는 것처럼 보인다. 칠면조들은 아무렇게나 배열된 것 같지만 유일하게 관람자를 보며 외부존재를 인식하고 있는 깃털을 활짝 편 칠면조가 서 있는 왼쪽 중경으로 관람자의 시선을 이끈다. 거기서부터 햇빛은 저택을 지나 오른쪽 상단의 나무들로 이어진다. 활기 넘치는 붓질과 복잡하게 채색된 풀 등과 더불어 이런 장치들은 살롱전 화가들의 장엄함에 비하면 진부한 일상의 재현에 불과했을 작품에 생기를 불어 넣는다. 그밖에도 이 그림은 모네의 가장 위대한 연작인 〈수련〉(394쪽)과의 연관성을 처음으로 드러낸다.

피에르 오귀스트 르누아르 Pierre-Auguste Renoir

그림 a **피에르 오귀스트 르누아르, 〈여배우 잔 사마리의 초상〉** 1878년, 상트 페테르부르크 에르미타슈 미술관

최상류층 가족

〈조르주 샤르팡티에 부인과 아이들〉의 주문자인 조르주 샤르팡티에는 성공한 출판인이었고 귀스타브 플로베르, 에밀 졸라를 비롯한 다수의 작가의 자연주의 소설을 총서로 간행했다. 그는 1879년에 삽화가 들어간 잡지 《현대의 삶La Vie moderne》을 창간하고 잡지사 사무실에서 전시회를 개최했는데, 이는 잡지사가 재정적인 문제로 1883년에 파산하기 전까지 계속되었다. 샤르팡티에와 아내 마르게리트는 당시 저명한 수집가였다. 샤르팡티에 부인은 화요일마다 문학 살롱을 열었고 그곳에 자주 참석했던 르누아르는 여배우 잔 사마리(그림 a)처럼 중요한 고객들을 만났다.

이 작품에서 샤르팡티에 부인은 멋진 정장을 차려입고 유서 깊은 워스Worth 가문의 가운을 걸쳤다. 그녀는 지성적인 모임을 주도하는 사람이 아닌 두 아이와 집에서 기르는 뉴펀들랜드 종 개와 함께 있는 가정적인 모습으로 그려졌다. 개 이름이 알렉상드르 뒤마의 『삼총사The Three Musketeers』의 등장인물이었던 포르토스라는 점이 이 작품에서 유일하게 문학과 관련된 것이다. 아이들의 보호자였던 온순한 포르토스는 여섯 살 난 딸 조르제트를 얌전히 등에 태우고 있지만, 마치 아버지의 남성적인 보호의 힘을 상징하듯 그의 눈은 온통 관람자에게 집중되어 있다. 관람자는 폴을 찾으면서 어리둥절해진다. 엄마 옆에 앉아 여자아이처럼 옷을 입었기 때문이다. 남자아이에게 여자아이 옷을 입히는 것은 당시 유행이었고 용변을 가릴 때까지는 실용적인 면에서 이점이 있었다. 꽃무늬 소파 뒤 일본 병풍과 대나무 가구, 벽에 걸린 일본 판화, 그 아래 화려한 과일, 꽃, 음료가 차려진 탁자 등이 갖춰진 실내는 최신 유행을 따른 장식이다. 이 모든 요소들은 파리의 부르주아의 현대성과 소비주의를 증명한다.

제작방법이 인상주의 범주에 확실히 들어감에도 불구하고, 이 그림의 구성은 다소 보수적

그림 b **피에르 오귀스트 르누아르, 〈빅토르 쇼케〉** 1875년경, 케임브리지 하버드 미술관1

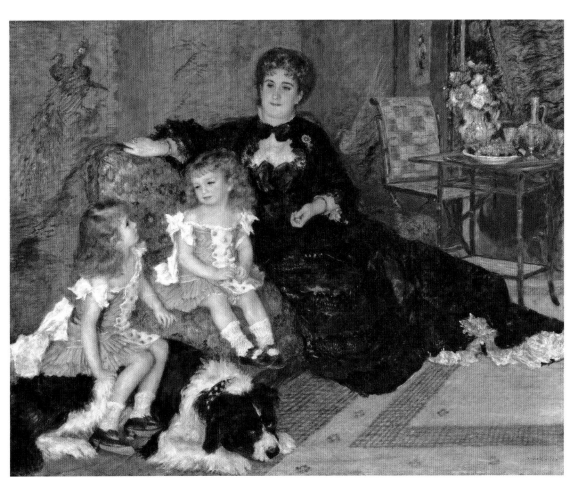

이다. 중국식 러그의 가장자리가 만들어 내는 강한 직선은 자포니즘Japoniste의 평면성이 아니라 공간의 통제를 나타낸다. 피라미드식 인물 배열은 르네상스의 그림을 연상시킨다. 실제로 르누아르는 1878년에 살롱전에 출품하기 위해 인상주의를 포기했고 1879년에는 샤르팡티에가 힘을 써준 덕분에 이 그림은 잘 보이는 곳에 걸렸다.

　　이러한 측면들은 더 이른 시기에 제작된 세관 서기 빅토르 쇼케(그림 b)의 초상화와 비교될 수 있다. 쇼케는 부유하진 않았으나 헌신적인 미술후원자였다. 쇼케 초상화의 크기가 훨씬 작은 것은 분명 재정적 이유였다. 그러나 쇼케 뒤에 걸린 그림은 더 직접적인 이유를 알려준다. 배경의 그림은 부르봉Bourbon 궁을 장식하기 위해 그린 들라크루아의 스케치였다. 쇼케와 르누아르는 이 위대한 낭만주의자의 색채를 찬양했다. 가구와 장식에서 상류층의 취향이 역력히 드러나는 샤르팡티에 부인의 그림과 달리 쇼케의 집에 대한 르누아르의 묘사는 두 사람의 미술 취향을 반영한 것이다.

에두아르 마네 Édouard Manet

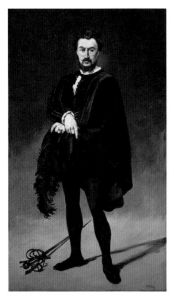

그림 a 에두아르 마네, 〈비극 배우(햄릿 역의 루비에르)〉 1866년, 워싱턴 내셔널갤러리

그림 b 디에고 벨라스케스, 〈광대 파블로 데 바야돌리드〉 1635년경, 마드리드 프라도 미술관

배우의 역설과 삼중 초상화

장 바티스트 포르의 얼굴이 스포트라이트를 받은 무대의 가면처럼 빛난다. 화장을 한 듯 균일한 색조로 그린 얼굴은 빈센트 반 고흐의 그림을 예고하는 물성을 보인다. 이러한 표현은 초상화법에서 보기 드문 것이었다. 포르는 파리 오페라 극장과 런던 코벤트 가든에서 노래하던 바리톤 오페라 배우였다. 그는 모차르트 명작에서 돈 조반니, 셰익스피어의 연극이 아니라 1868년 앙브르와즈 토마의 오페라 버전에서 햄릿 등 다양한 역할을 맡았다. 프랑스에서 인기가 많았던 비극 중의 비극 〈햄릿Hamlet〉은 19세기에 자주 그림으로 그려졌고 들라크루아는 이 주제로 그 유명한 석판화 시리즈와 그림을 제작하기도 했다. 1846년 알렉상드르 뒤마와 폴 뫼리스의 프랑스어 버전 〈햄릿〉에서 햄릿 역을 맡은 필리베르 루비에르는 마네의 친구였다. 마네가 그의 초상화(그림 a)를 그릴 무렵 〈햄릿〉이 재연되었고, 그래서 마네는 햄릿 복장으로 친구를 그리기로 결정한 것이다.

그렇다면 이러한 그림들은 루비에르와 포르의 초상인가, 아니면 햄릿의 초상인가? 사실 이는 배우와 배역의 이중 초상화다. 마네는 마치 배역이 배우 개인의 성격을 특징짓는 것처럼 배우에게 그들을 유명하게 만들어준 배역을 따르게 했다. 이것이 마네가 그린 배우 초상화의 첫 역설이다. 그러나 이러한 개념은 낯선 것은 아니다. 드니 디드로는 『배우에 관한 역설Paradoxe sur le comédien』에서 문제를 다루었다. 이 책은 디드로의 생전에는 출간되지 못하다가 1830년부터 반복적으로 출판되면서 19세기에 유명해졌다. 디드로의 역설은 단순하다. 감정을 가장 잘 표현하는 배우는 캐릭터의 감정을 공유하지 않고 냉정하게 연기를 하는 사람이라는 것이다. 이 책을 읽은 보들레르는 화가에게도 같은 것을 적용했다. 그는 1863년에 들라크루아의 사망 기사에서 '들라크루아는 열정을 열정적으로 사랑했지만, 가능한 가장 이성적인 수단으로 냉정하게 열정을 표현하는 데 전념했다'라고 말했다. 루비에르는 손가락으로 바닥을 가리키는데, 거기에서 그의 검과 다리와 그림자는 마네의 서명 M을 만든다. 포르는 벨라스케스의 유명한 초상화인 〈광대 파블로 데

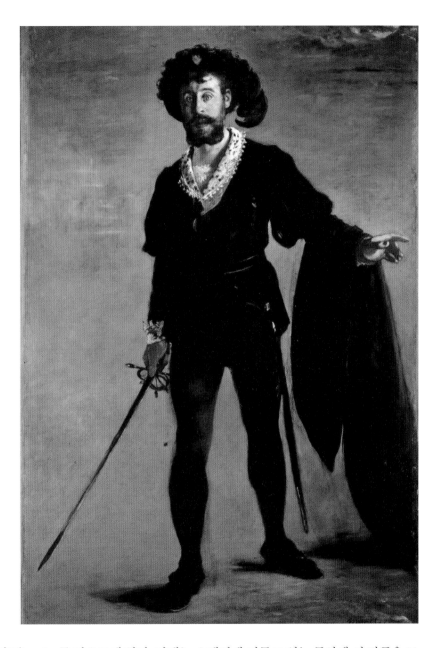

바야돌리드〉(그림 b)를 떠오르게 한다. 마네는 스페인에 머물고 있는 동안에 이 작품을 모사(마네 추정, 콜럼버스 박물관, 오하이오 주)했던 것 같다. 마네는 두 초상화에서 이미지를 연출하는 '감독'으로서의 자신에게 관심을 집중시킨다. 이렇게 보면 이 초상화들은 삼중 초상화다. 마네도 그 속에 존재하기 때문이다. 결국 여기에도 역설이 있다. 마네 작품의 열렬한 수집가였던 포르는 그림을 다량 구입함으로써 화가의 생계유지를 도왔다.

가족과 친구들

프레데릭 바지유 Frèdèric Bazille

그림 a **귀스타브 쿠르베**, 〈만남(안녕하세요. 쿠르베씨)〉 1854년, 몽펠리에 파브르 미술관

남부의 햇살 아래 바지유 가족

이 그림은 바지유의 걸작이다. 프랑스 남부 몽펠리에 부근에 있는 바지유 가족 저택을 환상적인 색채와 넘치는 빛으로 묘사한 이 대형 작품은 두 양식적 흐름을 일관성 있게 통합했다. 견고한 인물 표현은 쿠르베에게서 배운 것이다. 바지유는 이웃에 살던 알프레드 브뤼야스의 소장품을 통해 쿠르베의 그림을 접했는데, 그중 특별히 언급할 만한 작품은 〈만남(안녕하세요. 쿠르베씨)〉(그림 a)이다. 이는 쿠르베가 배경에 보이는 마차를 타고 이곳에 도착한 후 길거리에서 후원자 브뤼야스와 우연히 만나는 모습을 그린 것이다. 프랑슈 콩테Franche-Comté 지방 출신 화가 눈에 비친 강렬한 지중해의 빛을 보여주는 〈만남〉은 쿠르베의 그림 중에서도 독특하다. 바지유 가족의 테라스에 드문드문 든 햇빛 묘사의 직접적인 원천은 모네의 1866년 작 〈정원의 여인들〉(119쪽)이지만, 쿠르베 〈만남〉까지도 거슬러 올라가볼 수 있다.

이 작품의 풍경은 아름다운 마을 카스텔로Castelnau를 향해 흐르는 레즈Lez 강이 굽어 보이는 바지유 가족의 광대한 사유지 메릭Méric이다. (현재는 모두 몽펠리에에 속함) 밝은 분홍색 스투코 벽으로 건설한 멋진 저택은 반대편에서 포착한 〈메릭의 테라스〉(1867, 파브르 미술관, 몽펠리에)에도 등장한다. 〈메릭의 테라스〉가 1867년 살롱전에서 탈락한 후 〈가족 모임〉은 1868년 살롱전에서 모네의 〈초록 드레스를 입은 여인〉(52쪽)과 르누아르의 〈양산을 든 리즈〉(242쪽) 등과 함께 전시되었다. 에밀 졸라는 '현실주의자'라는 제목의 광범위한 살롱 비평문에서 바지유를 풍경화가들과 구분하면서 〈가족 모임〉에 대해 다음과 같이 기술했다. '사실성에 대한 격렬한 사랑의 증거다. … 각 인물의 이목구비를 극도로 세심하게 연구했으며 인물들은 각각의 개성을 지녔다. 바지유가 자신의 시대를 사랑하는 화가라는 것이 보인다.' 자신의 시대를 사랑하는 것은 졸라가 생각한 가장 중요한 기준들 중 하나였다.

꼼꼼한 스케치 덕분에 모든 인물들의 신원 확인이 가능하다. 화면에 두드러지는 바지유의 부모님은 왼쪽을 향한 채 앉아 있다. 어머니는 화려한 파란색 드레스를 입었고 아

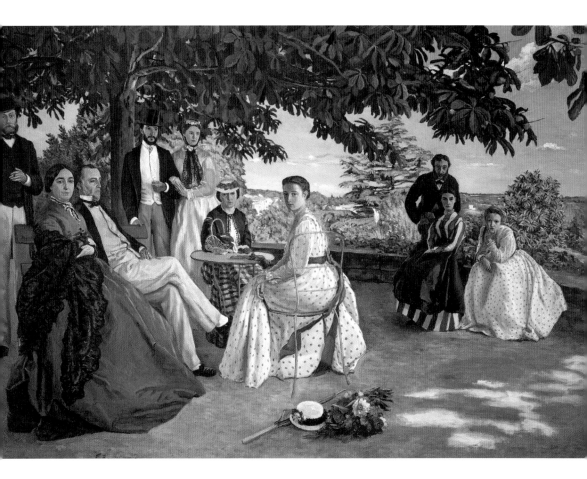

버지는 다소 냉담하게 얼굴을 돌리고 있다. 아들이 의학에서 미술로 전공을 바꿨기 때문이다. 인물은 대체로 자연스럽게 보이지만, 오른쪽에 바지유의 형제 마르크^{Marc}와 약간 경직된 자세의 약혼녀 수잔 티시에는 노출 시간이 긴 사진을 찍는 것처럼 대놓고 포즈를 취하고 있다. 화가는 인물들이 관찰되고 있다는 사실을 인식하지 못하는 것처럼 보이게 그릴 수 있기 때문에 이는 역설적인 형태의 자연주의다. 하지만 사진에서도 포즈를 취해야 한다. 사촌 카미유 데 주르는 젊은이답게 호기심 어린 시선으로 응시하고 있다.

에드가 드가 Edgar Degas

그림 a 에드가 드가, 〈국화꽃과 함께 있는 여인〉 1865년, 뉴욕 메트로폴리탄 미술관

계산된 자연스러움

후원자는 화가에게 중요한 예술적 실험의 기회를 주는 경우가 많다. 〈경마장의 마차〉에서 마차를 타고 있는 사람들은 폴 발팽송 부부다. 이들은 노르망디의 메닐 위베르Ménil-Hubert의 사유지 인근 아르장탕Argentan 경마장으로 말을 타러 갔다. 드가는 더 일찍 제작된 발팽송 부인 초상(그림 a)에서 부인 오른쪽에 국화꽃을 그려 넣어 〈벨렐리 가족〉(33쪽)보다 훨씬 더 과격하게 그림을 잘라내는 효과를 창출했다. 그림 중심에서 멀어진 발팽송 부인의 위치와 시선으로 인해 그림은 프레임 너머에 있는 실재의 한 부분인 것처럼 보인다. 이러한 기법은 〈경마장의 마차〉에서도 두드러진다. 말과 마차의 바퀴는 사진(70쪽)에서처럼 우연히 잘린 것처럼 보인다. 이와 같이 드가는 당시 최신 기술인 사진을 그림에 접목시켰다. 처음 등장한 이래 사진은 사실상 자연주의의 새로운 기준을 정립했다. 그러나 가장자리의 절단된 마차는 너무 도드라져 보이기 때문에 우연이라고 말하기 힘들다. 오히려 일본 판화(그림 b)의 대담한 구성, 즉 근경과 원경의 병치, 겹치기, 얇게 자르기 등을 연상시킨다. 미술사학자와 비평가들은 이러한 회화적 효과와 그 원천에 관해 토론하는 데 몰두한 나머지 그림 중앙의

그림 b 우타가와 히로시게, 〈료고쿠 다리의 황혼의 달〉 1830년경, 시카고 아트 인스티튜트

매력적인 장면을 놓쳤다. 마차 안에서 발팽송 부인은 유모의 젖을 실컷 먹고 잠든 아기 앙리를 물끄러미 바라본다. 유모의 젖은 수치스러운 것이 아니었다. 그런 신분의 여성들에게 가슴은 성적인 것이 아닌 실용적인 역할을 했다. 이는 드가와 발팽송이 속한 사회적 계급의 사람들이 가정부를 얼마나 당연시했는지 보여준다. 유모의 얼굴을 침범한 날카로운

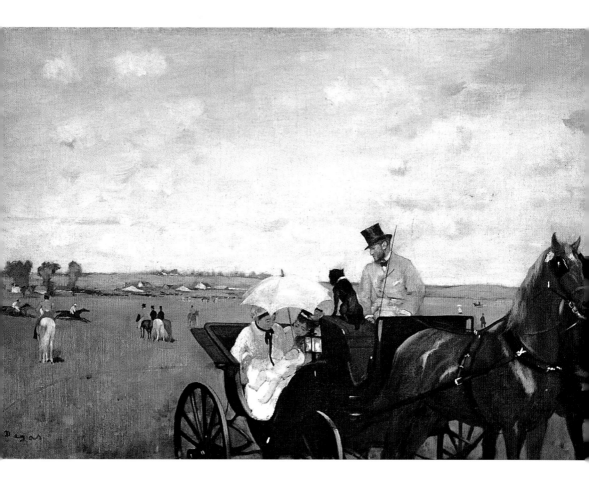

양산 모서리는 드가가 사용한 또 하나의 고약한 효과다.

발팽송의 몸을 말채찍으로 가로질러 표현한 방식은 그보다는 온건하다. 말을 모는 자리에 앉은 그는 조심스러우면서도 다정하게 뒤를 바라보고 있다. 옆에는 그가 쓴 실크 모자와 비슷한 색깔의 개가 앉아 있다. 발팽송은 나들이를 하면서도 정장을 차려입었다. 그가 사교계를 누비고 다녔음을 나타낸다. 한편 그의 아내와 아이는 보호를 받으며 편안하게 있다.

경마장을 제외하면 드가의 야외 그림은 매우 드물지만, 경마장 그림은 본질적으로 풍경화가 아니다.(290쪽) 사실 드가는 야외 그림의 즉흥성을 폄하했던 것으로 알려져 있다. 그는 다음과 같이 주장했다. '내 그림이 가장 덜 즉흥적이다. 위대한 대가들을 연구하고 반영한 데서 나왔기 때문이다.' 세심한 구성, 그리고 서사적이고 회화적인 사건의 결합 등을 보여주는 이 작품은 분명 예민한 지성을 드러내는 숨은 걸작이다.

메리 커샛 Mary Cassatt

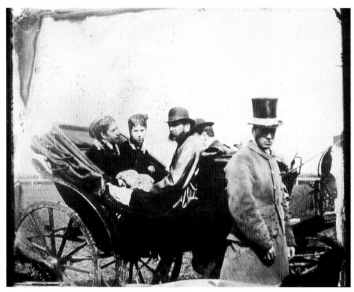

그림 a **작가미상, 〈마차를 탄 가족〉** 1860년경

고삐잡기

메리 커샛은 피츠버그의 부유한 은행가의 딸로 태어났다. 필라델피아의 펜실베니아 미술아카데미Pennsylvania Academy of the Fine Arts에서 수학한 그녀는 1866년에 파리로 유학을 떠났다. 여성이라는 이유로 에콜 데 보자르 입학을 거부당한 뒤 마네와 같은 독립적인 화가들에게 자극을 받았다. 1877년 커샛은 평생 친구로 남을 드가를 만났다. 드가는 살롱전에서 커샛의 스페인 주제의 그림에 관심을 가지고 인상주의 화가들에게 그녀를 소개했다. 1879년부터 커샛은 인상주의 화가들과 함께 작품을 전시하기 시작했다. 인상주의 화가들과 어울리면서 커샛의 색채와 그림 기법은 급격하게 변했지만 안정된 구성과 엄격한 드로잉은 늘 유지했다.

〈마차 몰기〉는 파리 서쪽 끝, 16구에 있는 광대한 공원이었던 불로뉴 숲Bois de Boulogne에서 마차를 모는 여동생 리디아를 보여준다. 불로뉴 숲은 마차를 살 여유가 있는 한가한 부르주아 파리 시민들에게 여가 생활을 즐기고 신선한 공기를 마실 수 있는 장소로 인기 있었다. 커샛 가족이 파리에 도착해서 처음 구입한 것들 중 하나는 당시 유행하던 야외의 여가활동을 마음껏 즐기기 위한 마차였다.

커샛 가의 여자들은 겁이 없고 대담했다. 메리 커샛은 결혼을 하지 않았지만 소수의 여성만이 성취할 수 있었던 것, 즉 독립적이고 성공적인 직업을 가졌다. 지적 호기심이 풍부한 지성인이었던 어머니는 딸을 전적으로 지지했다.(72쪽) 〈마차 몰기〉에서 리디

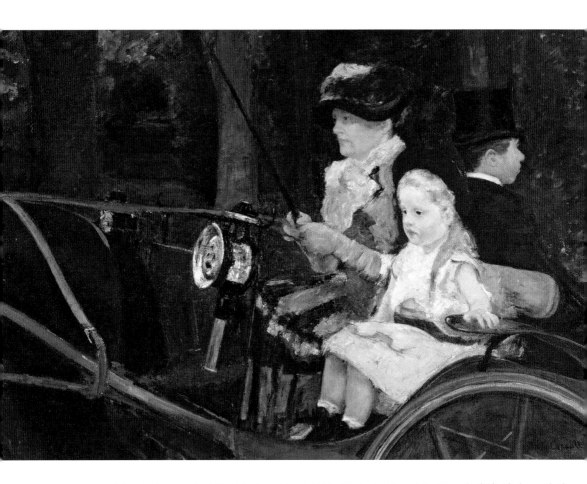

아는 고삐를 잡고 마차를 모는 데 열중하고 있고, 마부는 뒤쪽 의자에 앉아 있다. 그녀의 얼굴과 옆에 앉아 있는 드가의 조카 오딜 페브르의 얼굴이 대비된다. 어린 소녀는 간신히 손이 닿는 흙받이를 초조하게 잡고 있다. 이 작품에서 오딜의 존재는 드가의 작품 <경마장의 마차>(69쪽)를 떠올리게 한다. 커샛은 배경과 말과 마차의 상당 부분을 빼버리고 인물에 초점을 맞췄다. 그래서 드가의 마차 그림보다는 더 초상적이고 장르적인 장면처럼 보인다. 반면 드가의 그림은 교묘한 구성, 그리고 그 뒤에 있는 화가의 재치를 보란 듯이 내보인다. 커샛의 그림은 이런 측면에서 드가의 그림보다 마차를 탄 가족의 사진(그림 a)에 비유된다. 이 사진에서 테두리에 의한 잘림은 인물에 주로 관심을 두었기에 나타난 결과다. 그러나 커샛의 그림이 사진과 비슷하다고 말하는 것은 자연주의 효과 때문이다. 마지막으로, 드가처럼 커샛도 풍경에 거의 관심이 없었다. 이 작품에서 배경은 색채 얼룩의 인상주의적인 혼합으로 능숙하게 표현되었지만 배경의 구체적인 묘사는 엉성하다.

메리 커샛 Mary Cassatt

진지한 여성

커샛의 어머니 캐서린의 초상은 인상주의 회화에 많이 등장하는 독서하는 여성 주제의 작품이다. 현대적인 삶 속에서 부르주아 여성들은 대개 글을 읽고 쓸 줄 아는 유한부인으로 그려졌다. 그러나 이 그림은 예외다. 커샛 부인은 당대 여성에 관한 평판에 어울리는 현실 도피적 소설이 아니라 신문을 들고 있다.《르 피가로 Le Figaro》는 커샛 가문의 보수적인 면뿐 아니라 커샛 부인이 최신 뉴스에 관심이 많았음을 드러낸다. 구성은 전통적인 느

그림 a **장 오귀스트 도미니크 앵그르, 〈무아테시에 부인〉**
1856년, 런던 내셔널갤러리

낌이다. 커샛 부인의 4분의 3 길이, 4분의 3 측면, 거울에 비친 모습 등은 프랑스에서 가장 유명하고 인기가 많았던 초상화가 앵그르가 1867년 사망하기 전까지 수차례 사용했던 전략들(그림 a)을 암시한다. 그러나 이 그림 속 거울에 커샛 부인이 아니라 신문이 비친다는 사실은 의미심장해 보인다. 커샛의 부드러운 색채는 절제를 나타내지만 그러한 조심스러움은 매우 자유롭고 대담한 표현과 어우러져 있다. 넓은 붓질과 스케치 같은 느슨한 처리는 동시대의 인상주의와 별로 다르지 않다. 커샛의 제한된 색채 속의 다양한 색조들도 매우 놀랍다. 앵그르의 여인들은 대부분 나태하고 수동적이거나 내성적인 것으로 묘사되었다. 물론 그는 광택, 분명한 선으로 그려진 인물들과 그들의 패션 등으로 유명했는데, 커샛은 이러한 효과들을 완전히 뛰어넘었다. 흥미롭게도 커샛의 여성 이미지는 무아테시에 부인의 알 수 없는 표정, 어수선한 실내, 어깨 아래로 떨어질 듯한 가운 등으로 대표되는 앵그르식 여성과 전혀 다르다. 커샛의 어머니는 목을 완전히 감싼 옷을 입고 진지하게 신문을 읽고 있다. 몸을 구부리는 것은 불가능했을 것이다.

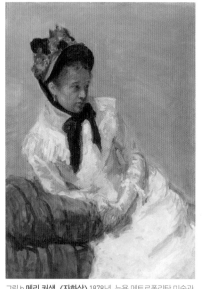

그림 b **메리 커샛, 〈자화상〉** 1878년, 뉴욕 메트로폴리탄 미술관

　알려진 커샛의 자화상은 단 두 점에 불과하며, 그중 하나(그림 b)는 자신을 직업화가가 아니라 외출할 채비를 마친듯 푹신한 소파에 기댄 모자를 쓴 부르주아 여인으로 묘사했다. 그러나 초상화 자체의 진지함은 미심쩍다. 끝마무리가 되지도 않았고, 유채물감이 아니라 가벼운 과슈와 수채물감으로 그렸기 때문이다. 그러나 이러한 특징들은 자연스러움과 연관 짓는 생동감으로 감탄을 자아낸다.

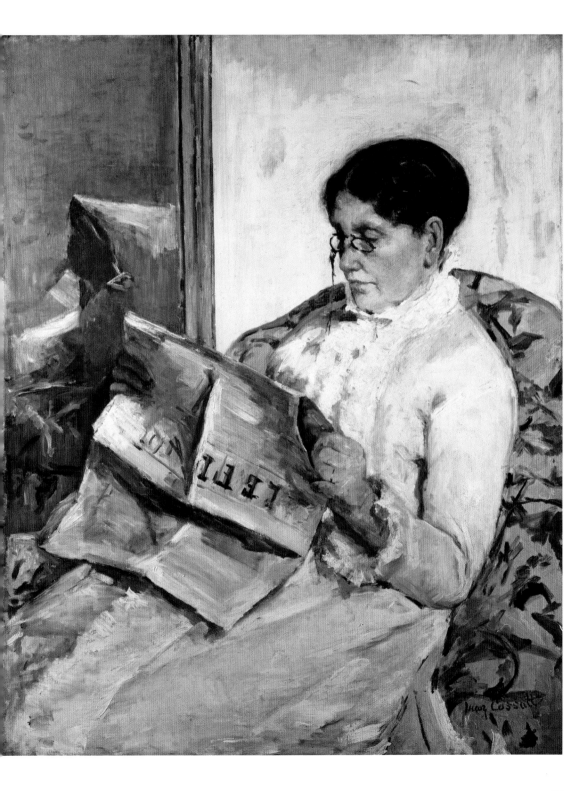

폴 세잔 Paul Cézanne

그림 a 에드가 드가, 〈자화상〉 1855년, 파리 오르세 미술관

그림 b 빈센트 반 고흐, 〈펠트 모자를 쓴 자화상〉
1887~1888년, 암스테르담 반 고흐 미술관

자신의 이미지 만들기

세잔은 다른 작가들보다는 대중의 의견에 관심이 적었던 것으로 보인다. 대다수의 자세가 얼굴에 집중되는 경향을 띠기 때문이다. 앵그르의 초상화(1804년, 샹티이 콩데 미술관)를 모델로 삼은 에드가 드가의 초기 자화상(그림 a)과 비교하면, 세잔은 과거의 모델을 불러오는 데는 관심이 없었다. 또한 드가가 속한 사회적 계급의 오만함과 화가로서 의식적인 사려 깊음이 결합된(혹은 그 사이에서 서성이는) 것 같은 심리적 모호함으로 자신을 표현하지도 않았다. 세잔의 자화상에서는 얼굴보다 훨씬 더 간략하게 스케치된 어깨, 코트, 배경과 함께 그의 머리가 그림을 압도한다. 두 눈은 결연하지만, 신비한 내적 비전을 드러내지는 않는다. 신비한 내적 비전을 드러내는 눈은 천재의 초상화에서 지나치게 흔히 사용된 요소로, 낭만주의 화가들이 애용했고 반 고흐(그림 b)가 영속화시킨 것이었다. 세잔의 응시는 짐작컨대 그의 앞에 놓인 그림을 향하고 있는 듯하다. 그의 기법과 강렬하지만 겉으로는 감정에 좌우되지 않는 듯한 수법은 그의 발전의 중요한 한 단계를 전형적으로 보여주기 때문이다.

폭력적이고 무거운 '정력이 왕성한' 양식(30, 52쪽)에서 벗어났지만, 세잔은 초기 회화에서 보이던 노력과 목적의 강렬함은 유지했다. 얼굴에 보이는 다양한 붓질은 인상주의 기법을 조각적인 효과의 창출이라는 아직까지는 낯선 목표로 돌리기 위해 연구한 흔적이다. 대체로 제한된 색채 속에서 색채의 미묘한 관계와 붓질의 개별 형태는 화가의 응시에 대한 답으로서 관람자의 응시를 필요로 한다. 세잔이 전통적인 데생을 어떻게 숨기는지에 대해서는 특별히 주목할 만하다. 그는 두드러지는 윤곽선들을 그림자 때문에 생긴 것처럼, 혹은 가장자리 너머의 형태의 부재의 흔적으로 보이게 만듦으로써 선을 숨긴다. 그러나 세잔은 직접 관찰과 색채의 조각들로 그리는 인상주의적 방식에 전적으로 충실했다. 지나가는 순간의 효과보다 더 중요한 무언가에 도달하기 위해 즉흥적인 느낌을 피했다. 세잔은 동료들의 장식적인 표면이 아니라, 전통적인 3차원적 모델링의 새로운 버전을 만들어내기 위해 밀접하게 연관된 색채들을 이용했다.

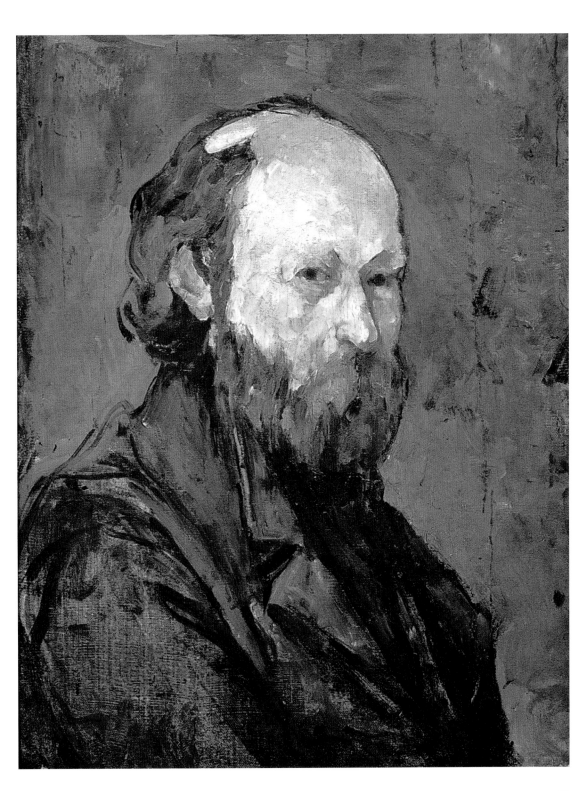

폴 세잔 Paul Cézanne

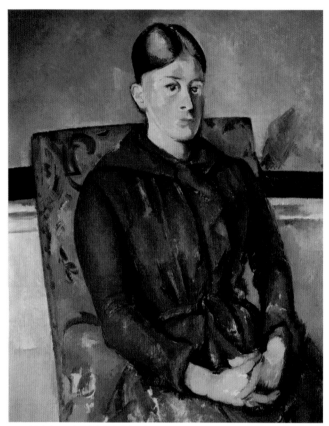

그림 a 폴 세잔, 〈노란 의자에 앉은 세잔 부인〉 1888-1890년, 개인소장

모델 안에 가두기

밝은 색채의 〈안락의자에 앉은 세잔 부인〉의 제작 시기는 실험적인 양식과 다른 작품(320쪽)에도 등장하는 벽지문양 등을 고려했을 때 1870년대 말이나 1880년대 초일 것으로 추정된다. 세잔은 전시나 판매할 때를 제외하고는 작품에 서명이나 날짜를 거의 남기지 않았다.

세잔은 1869년 아카데미 쉬스 Académie Suisse에서 모델로 일하던 오르탕스 피케를 만났다. 아카데미 쉬스는 과거에 화가의 모델 쉬스가 운영한 학비가 싼 학교였다. 피케는 세잔의 정부가 되었고, 1886년에 세잔 아버지의 반대를 무릅쓰고 세잔과 결혼식을 올렸다. 하지만 세잔은 아내가 과도한 요구를 한다고 느꼈고 아버지가 사망한 해에 두 사람은 헤어지고 세잔은 어머니와 누이와 함께 가족의 사유지였던 엑상프로방스의 자스 드 부팡 Jas de Bouffan으로 이사를 했다. 그럼에도 불구하고, 세잔이 그린 아내의 초상화는 스물일곱 점에 이른다.

구성은 병치된 형태들, 특히 안락의자의 형태에 들어가 있고 벽지와 바닥재에 둘러싸인 오르탕스의 신체 부분들로 이뤄진 퍼즐이다. 이러한 기하학적 맞물림은 왼쪽 상단의 창문처럼 보이는 사각형에 의해 강화된다. 이 사각형은 왼쪽으로 치우친 사선축을 확장시키면서 무게가 오른쪽으로 쏠린 안락의자와 균형을 이룬다. 세잔은 이처럼 분명한 형태의 패턴화를 추구하지 않으려고 했지만 그를 존경했던 폴 고갱(262쪽, 330쪽)은 이러한 측면을 재치 있고 광범위하게 받아들였다. 그러나 세잔은 다른 방식으로 일관성 있는 기하학에 관심을 가졌다. 예컨대 안락의자의 곡선, 피케의 어깨와 비싼 드레스는 서로를 모방한다. 또한 드레스의 주름 장식 위로 난 수평의 골은 바닥과 벽이 만나는 지점에 둘러진 몰딩과 연결된다. 세잔은 이 작품에서 1878-1880년경에 제작된 〈자화상〉(75쪽) 보다 더 경제적인 방식, 인상주의적 색채, 평면화와 더불어 2차원과 3차원 기

하학에 계속 관심을 가지면서 인상주의 미학과 경쟁할 수 있음을 증명했다. 나란한 붓
자국들이 마치 점토로 모델링한 것처럼 고유의 물성과 캔버스가 들여다보이는 드레스
로 관심을 집중시킨다. 실크 드레스를 평면적으로 보이게 하는 수직선의 광택에도 불
구하고 모델의 육중한 무릎은 앞으로 튀어나와 있다. 세잔은 후기작에서 더 과감한 장
치들을 사용했다. 예를 들어 〈노란 의자에 앉은 세잔 부인〉(그림 a)에서 여자의 손은 기형
이 아닌가 싶을 정도로 조각 또는 점토로 만들어진 것처럼 보인다.

에두아르 마네 Édouard Manet

그림 a **에두아르 마네, 〈보트 위 작업실의 모네와 그의 아내〉** 1874년,
뮌헨 노이에 피나코테크

그림 b **피에르 오귀스트 르누아르, 〈정원의 카미유 모네와 아들 장〉** 1874년,
워싱턴 내셔널갤러리

야외작업

1870년대 초 야외에서 그림을 그려보라는 베르트 모리조의 권유를 받기도 했고, 또 클로드 모네와의 우정도 깊어지면서 마네는 외광화에 몰두하기 시작했다. 센 강 건너편의 젠빌리에에 있는 가족의 사유지가 있었던 그는 아르장퇴유Argenteuil를 수월하게 방문할 수 있었다. 〈아르장퇴유 집 정원의 모네 가족〉에서 마네는 친구이자 동료인 모네를 꽃을 가꾸는 모습으로 그렸다. 모네는 정원 가꾸기에 열정이 많아서 파리가 아닌 교외에 살았다. 모네와 비슷한 양식으로 자유롭게 그려진 이 작품 속에서 모네는 정원에 물을 주고 있고 아내 카미유와 아들 장은 쉬고 있다. 모네는 〈생트 아드레스의 테라스〉(29쪽)처럼 화단을 그리는 것만으로는 성에 차지 않았다. 잘 알려졌다시피 식물을 기르는 일도 좋아했던 모네는 훗날 지베르니Giverny의 자택에 환상적인 정원을 조성하게 된다. 사실상 야외 그림과 정원 가꾸기는 비슷한 활동으로 볼 수 있으며, 거기에는 자연에 대한 사랑과 지배가 결합돼 있다.

이 작품과 같은 시기에 마네가 그린 보트 위 작업실의 카미유의 모

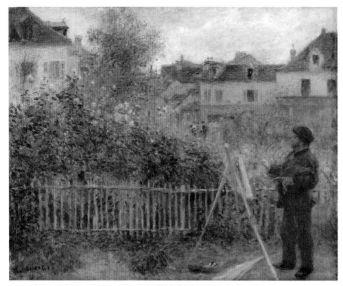

그림 c **피에르 오귀스트 르누아르, 〈아르장퇴유의 정원에서 작업하는 모네〉** 1873년,
하트퍼드 워즈워스 아테네움 미술관

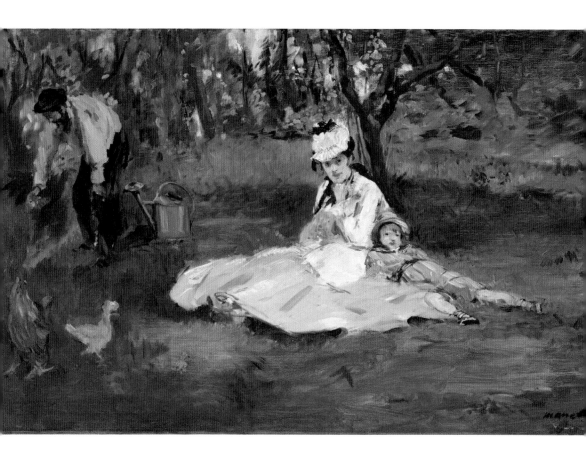

습(그림 a)에서 드러나듯, 모네에게 가정생활과 작품 활동은 중첩되었다. 마네는 이 정원 그림에 수탉과 흰 암탉을 넣었다. 이는 가정, 가족의 삶, 신의가 자연에 의해 정해졌다는 의미로, 과거의 화가들이 때때로 사용하던 것이다.(234쪽) 마네가 작업하는 동안 르누아르가 이곳을 잠깐 방문했다. 르누아르는 이젤 앞에서 그림을 그리는 마네를 보고 모네에게 화구를 빌려달라고 말했다. 1924년 모네는 당시를 이렇게 회상했다. 르누아르가 마네 옆에 이젤을 세우자, 곁눈질하던 마네는 모네에게 와서 특유의 비아냥거림으로 속삭였다. '저 녀석은 재능이 없어! 자네가 친구라면 그림을 때려치우라고 말하게!' 이는 마네의 양식이 모네에게 영감을 받았다면, 르누아르의 그림(그림 b)은 마네의 양식에 더 가깝다는 뜻의 자기 비하적인 농담이었다.

르누아르의 그림은 모네의 아내와 아들에게 초점을 맞췄다. 이는 그가 남자의 활동 보다는 여자와 아이에게 관심이 더 많았음을 나타낸다. 그러나 1년 일찍 제작된 다른 유명한 작품(그림 c)에는 정원에서 꽃 덤불에 둘러싸여 홀로 작업하는 모네가 나온다. 바로 이 작품이 야외에서 작업하는 모네를 보여주는 대표적인 그림이다.

엄숙한 임종 기록화

임종 장면이 아무리 감동적으로 보일지라도, 모네는 자신이 별 감정이 없다는 데 놀랐다. 그는 죄책감을 느끼며 이렇게 회상했다.

'나는 죽어가는 그녀의 경직된 얼굴에 나타난 색의 연속적인 변화를 관찰하다가 갑자기 그녀의 비극적인 이마를 보는 것을 중단했다. 파란색, 노란색, 회색 등등… 내 반사작용이 나도 모르게 무의식적인 행동을 하게 만들었다.'

카미유의 잿빛 얼굴과 야윈 이목구비, 모네가 사용한 몇 가지 제한된 색채는 소중한 사람의 죽음과 결부된 감정을 자아낸다. 넓게 펼쳐진 붓질과 그림의 미완성 상태는 죽어가는 그녀 외의 것에 대한 모네의 관심이 미미했음을 시사한다. 잠옷과 침구에 싸인 카미유는 수의를 입고 있는 것처럼 보인다.

모네는 이미 3년 전에 알리스 오슈데를 만났다.(58쪽) 카미유를 간호하고 두 아이를

그림 a **클로드 모네**, 〈양귀비 들판, 산책〉 1873년.
파리 오르세 미술관

그림 b **클로드 모네**, 〈붉은 숄: 카미유의 초상〉 1869-1870년.
클리브랜드 미술관

돌본 사람은 알리스였다. 사회적 통념에 어긋나는 성적인 이끌림이 아니라, 그녀의 이타심 때문에 모네는 그녀를 사랑했다고 해도 무방할 듯하다. 모네의 말이나 그림 자체의 진정성에 관해서는 의심할 여지가 없다. 이 그림은 임종 그림, 그리고 망자에 대한 기억과 존경의 표시였던 데스마스크death mask 전통에 속한다. 인상주의 화가의 작품으로는 독특하지만, 가족과 친구가 인상주의 화가들의 주제 목록에 있었다는 증거이기도 하다. 카미유는 모네의 수많은 그림에 등장하지만 초상화의 주인공이 된 적은 거의 없었다. 그녀의 얼굴은 대체로 단순했으며, 특별한 한 사람이 아니라 모델이었다. 〈풀밭 위의 점심식사〉(16쪽)와 웅장한 〈정원의 여인들〉(119쪽)에서도 분명 그러했다. 〈양귀비 들판, 산책〉(그림 a) 같은 그림에서는 가까운 친구나 미술 전문가만 모네의 아들을 알아볼 수 있었는데, 카미유도 아이와 함께 미끄러지듯 그림을 가로지르는 행인으로 등장한다.

하지만 겨울에 집 창문 너머의 카미유를 그린 감동적인 작품(그림 b)은 예외다. 마치 창문이라는 물리적인 장애물이 일중독 남편과 그녀의 관계를 상징하는 것처럼, 카미유는 들어올 수 없다는 듯 외로움을 암시하는 쓸쓸한 눈빛으로 모네를 바라보고 있다. 바깥은 춥고 눈이 내리는데도 붉은색 숄을 걸치고

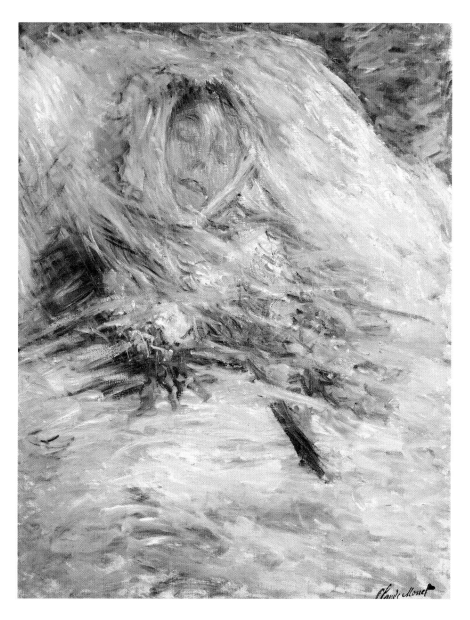

모델로 섰던 것 같다. 붉은 숄은 흐리고 칙칙한 날과 대비되고, 이러한 대비는 초록빛 나뭇잎으로 강화된다. 이런 봉사를 했다는 사실은 카미유의 남편에 대한 신의를 증명하며 이를 통해 모네는 걸작을 탄생시켰다. 그러므로 모네의 성장과 아주 밀접하게 연관된 사람이 엄숙한 임종 기록물을 통해 기억된다는 건 매우 타당한 일이다. 모네는 죽을 때까지 이 작품을 간직했다. (그림에 보이는 서명은 모네의 아들 미셸이 아버지의 작업실에 남아 있던 서명이 안 된 그림들이 진품임을 증명하기 위해 찍은 도장이다.)

메리 커샛 Mary Cassatt

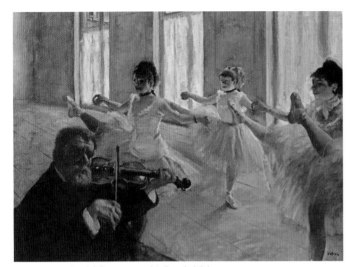

그림 a **에드가 드가, 〈리허설〉** 1878-1879년, 뉴욕 프릭 컬렉션

한 소녀의 제일 친한 친구

일곱 살 가량의 어린 소녀는 방과 후 교복을 입은 채 자기 집 호화로운 거실에 놓인 안락의자에 남의 눈을 의식하지 않고 털썩 앉았다. 천진한 소녀는 치마가 밀려 올라가 블루머가 보인다는 것을 모르고 있다. 소녀의 맥이 빠진 시선 끝에는 쿠션 위에서 한가로이 낮잠을 즐기는 그리폰테리어 종 강아지가 있다. 하지만 모든 침입자들을 엄하게 조사하는 관리인이 곧 들이닥칠 기미가 보인다. 이는 드가가 작품에 때때로 이용한 상황, 즉 이미 방해를 받고 있는 상황(202쪽)을 뒤집은 것이다. 여기서는 그러한 상황이 예고되고 있다. 커샛은 자신의 전략을 드가와 구분함으로써 그의 인정을 받았다.

가족과 아이들 그림에 뛰어났던 커샛은 이 작품에서 유년기의 천진난만함을 특유의 쾌활한 방식으로 포착했다. 즉, 공간을 위쪽으로 기울이고 일본식 효과로 압축하며, 소파 커버의 문양을 당대 화가들 못지않게 대담한 붓질로 그렸다. 그림을 압도하는 파란색은 핑킹이 인상적이며, 제4회 인상주의 전시회(1879년)에 출품된 다른 그림들 사이에서도 두드러진다. 커샛은 인상주의자로서 첫 전시회에 총 일곱 점을 출품했다. 강렬한 첫 등장이었다. 그러나 1879년 만국박람회의 미국관에 제출된 이 작품은 탈락의 고배를 마셨다.

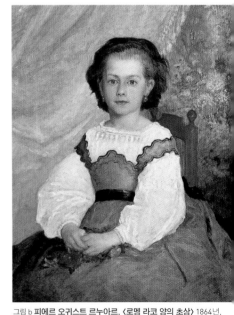

그림 b **피에르 오귀스트 르누아르, 〈로멘 라코 양의 초상〉** 1864년, 클리블랜드 미술관

커샛의 회상에 따르면, 이 소녀는 드가 친구의 딸이었고, 드가는 이 그림을 좋아했으며 작품을 제작할 때도 도움을 주었다. 아마도 작업실에서 설정된 것이 확실한 극적인 시점이 드가의 도움을 받은 부분일 것이다. 이런 측면에서 이 작품은 거의 비슷한 시기에 나온 드가의 〈리허설〉(그

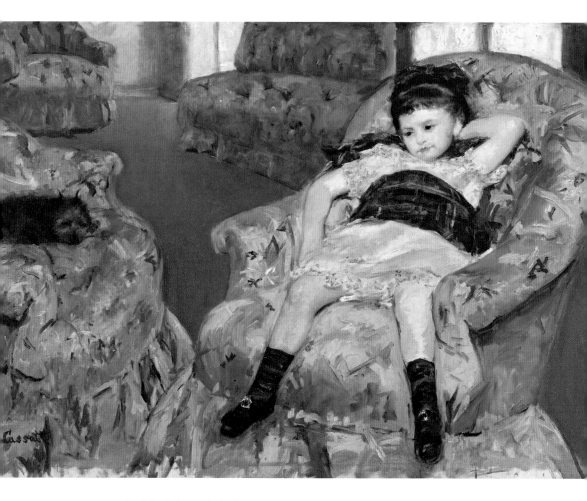

림 a)과 비슷하다. 그러나 커샛은 드가의 그림을 모방하지 않았다. 커샛은 아이에 대해 드가가 보여준 경멸감과는 정반대의 태도를 취했다. 아이의 피부와 머리카락의 섬세함을 표현하는 능력을 보면 르누아르와 더 가깝다. 르누아르의 〈로멩 라코 양의 초상〉(그림 b)에서 아이의 자세는 경직돼 있고 드레스 속에 몸이 부재한 것처럼 보이면서 마치 인형처럼 느껴지게 만든다. 사실상 아이의 헤어 라인이나 촉촉한 눈 표현에서 르누아르를 능가할 화가는 없다. 르누아르에 비해 커샛은 관습에서 더 자유로웠다. 이 특이한 그림이 그 증거다.

에두아르 마네 Édouard Manet

그림 a **에두아르 마네, 스테판 말라르메 『까마귀』 삽화** 1875년 　　그림 b **에두아르 마네, 스테판 말라르메 『목신의 오후』 삽화** 1876년

마네와 말라르메

1873년에 파리로 돌아와 근처의 고등학교에서 영어교사 자리를 구한 스테판 말라르메는 마네의 작업실에 들락거리기 시작했다. 두 사람은 문학과 예술에 대해 긴 대화를 나눴고, 서로의 일을 돕는 관계로 발전했다. 1875년 말라르메는 보들레르의 유명한 에세이 덕분에 프랑스에서 인기를 끌게 된 에드거 앨런 포의 『까마귀The Raven』를 번역했고, 마네가 이 책의 삽화(그림 a)를 그렸다. 1876년에 마네는 말라르메의 시집 『목신의 오후L'Après-midi d'un faune』의 초판에 들어갈 수려한 목판화(그림 b)를 제작했고, 말라르메는 마네의 인상주의에 관한 저서 『에두아르 마네와 인상주의자The Impressionists and Édouard Manet』(영어판으로만 알려져 있음)를 집필했다. 말라르메는 이 책에서 인상주의 화가들과 함께 전시한 적이 없었음에도 불구하고 마네를 인상주의의 지도자로 기술했다. 그의 견해에 따르면, 인상주의자들은 마네 덕분에 빛과 대기를 표현하는 특유의 방식을 발전시켰다. 1860년대 마네의 양식을 옹호했던 에밀 졸라와 달리, 말라르메가 알던 마네의 작품은 주로 1870년대 제작된 인상주의적인 그림들이었다.

　　마네가 그린 말라르메 초상화는 그가 야외 경험(78쪽)을 통해 발전시킨 양식을 실내 장면에 적용한 것이다. 동시에 이 초상화는 물감을 유사하게 사용함으로써 이 시인의 섬세함과 양식적 세련미를 전달한다. 아주 단순한 데다 마구 칠한 것 같은 붓질이나 휘갈겨서 대충 그린 듯한 벽지는 특히 인상적이다. 말라르메의 편안한 포즈는 대중들을 위한 초상화의 공식적인 자세가 아니라 친구처럼 자연스러운 모습이다. 헝클어진 머리와 넘치

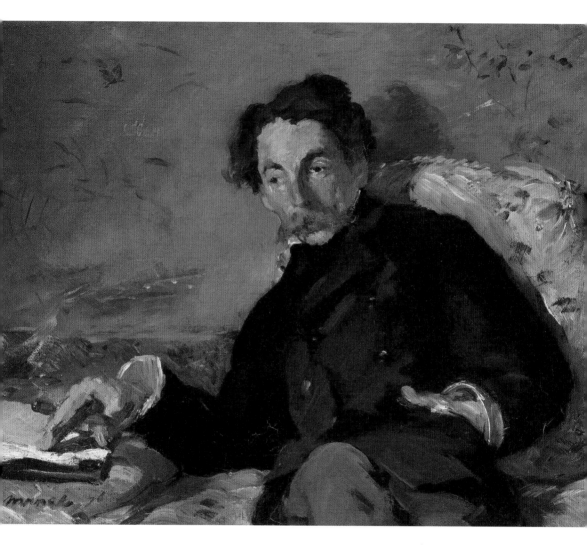

는 콧수염은 파리의 멋쟁이 보헤미안을 나타낸다. 그는 왼손을 코트 주머니에 넣은 채 푹신한 안락의자에 등을 기대고 있다. 그는 멋진 신사들의 상징물인 담배를 든 오른손을 원고 혹은 종이뭉치 위에 올려놓았다. 흡연가는 17세기 네덜란드 장르화에 처음 등장한 이래 미술사에서 긴 역사를 가지고 있는 주제였다. 거기서 흡연은 종종 나태한 소일거리의 공허함과 덧없는 인생을 의미했다. 이 경우에 흡연은 역설적으로 사용되었다. 마네와 말라르메에게 모두 이 시기는 매우 생산적인 시기였기 때문이다. 말라르메는 이 그림을 아주 소중하게 여겼다. 1928년에 프랑스 박물관 협회가 구입하기 전까지 이 작품은 말라르메의 집에 있었다.

베르트 모리조 Berthe Morisot

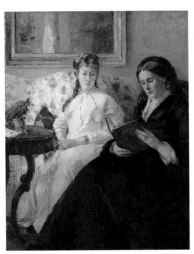

그림 a **베르트 모리조, 〈화가의 어머니와 언니〉** 1869–1870년.
워싱턴 내셔널갤러리

보호 감호

이 작품에서 베르트 모리조의 언니 에드마 퐁티용은 열린 창문으로 들어오는 빛을 받으며 앉아 있다. 하늘하늘한 여름 실내복은 베르트 모리조가 다른 인상주의 화가처럼 흰색의 미묘한 색조변화를 표현할 수 있음을 증명한다. 여기서도 코로에게 배운 미묘한 색조의 조화를 볼 수 있다. 그러나 1년 전 마네를 만난 다음 모리조가 작품을 다루는 방식은 상당히 다양해졌고 구성적 배열들은 자연주의적으로 변했다. 이 작품과 같은 해에 제작한 어머니와 언니를 그린 그림(그림 a)을 본 마네는 특정 부분을 수정함으로써 모리조에게 도움을 줄 수 있을 거라고 생각했지만 그녀는 불같이 화를 냈다. 전적으로 출품자가 제작한 작품만 살롱전에 전시될 수 있었기 때문이다.

창가의 아름다운 용모의 언니가 멍하니 일본 부채를 만지고 있다. 임신 사실을 알린 에드마 퐁티용은 평화로운 파시Passy 구역의 어머니 집으로 돌아왔다. 그녀의 표정과 몸짓은 지루함을 암시하는 듯하다. 다른 한편 매력적인 이국적인 물건 부채를 통해 간접적으로나마 미술에 대한 관심이 계속됨을 나타내는 것일 수도 있다. 어머니 집으로 오면서 에드마는 남편의 사회적인 모임에서 잠시 멀어졌다. 그녀는 심지어 발코니가 아니라 맞은편에 있는 아파트도 보이지 않는 창가에 앉아 있다. 이와 대조적으로 마네는 1년 전에 발코니에서 대담하게 바깥을 보는 베르트 모리조를 화폭에 담았다.(227쪽) 난간 만내면에서 보낸 그녀는 신비하고 우아하니, 시작을 만족시키는 대상이다. 에드마와 발코니의 간격이 시사하듯이 세상은 그녀로부터 멀리 떨어져 있다. 창문 건너편 건물에는 꽃에 물을 주는 하녀와, 그녀 혹은 거리를 내려다보는 듯한 신사가 보인다. 이 남자의 위치는 카유보트의 뛰어난 작품(97쪽)을 생각나게 한다. 카유보트의 작품에서는 뒤로 돌아선 동생 마르시알이 매우 현대적인 구역을 홀로 지나가는 여인을 응시하고 있다.

수많은 인상주의 그림에서 발견되는 시각의 강조는 다양한 요소에서 기인했다. 복잡한 도시에서의 개인적 공간과 공적 공간 대립의 문제는 그들의 겹침이 증대하면서 첨예해졌다. 개인의 외모는 익명의 세상에서 부각되기 위해 더 중요해졌다. 시각적인 볼거리는 엔터테인먼트뿐 아니라 일상생활에서도 소통의 매체가 되면서 결과적으로 외관에 더 신경을 쓰게 된 것이다. 모리조는 이 초상화에서 언니가 처한 상황의 핵심에 있는 이러한 긴장을 탐구한다.

〈창가에 앉아 있는 화가의 언니〉, 1869년

캔버스에 유채, 54.8×46.3cm, 워싱턴 내셔널갤러리

베르트 모리조 Berthe Morisot

성장

에두아르 마네의 동생 외젠과 결혼한 모리조가 말기에 그린 〈쥘리 마네와 그녀의 그레이하운드 라에르테스〉는 1878년생인 두 사람의 딸 쥘리의 초상이다. 쥘리는 부모님의 친구인 말라르메(84쪽)가 선물한 개 라에르테스와 함께 있는데, 햄릿에 등장하는 인물에서 따온 이 이름은 영국 고전에 대한 말라르메의 풍부한 지식을 강조한다. 이 외에도 모리조가 딸을 그린 그림은 많다. 쥘리가 더 어렸을 때는 아버지와 함께 있는 모습으로 자주 그렸다.(184쪽) 이 작품은 미완성작이다. 그러나 조금 더 자유로운 필치의 1880년대 그림보다 붓질이 더 부드러운 모리조의 말기 양식으로 그려졌다. 모리조는 다른 화가들과 긴밀하게 교제했다. 그녀는 아주버님인 마네가 세상을 떠난 후에는 특히 르누아르와 가까워졌다. 그러한 지속적인 교류는 양식 변화를 초래했는데, 초기의 전통에 덜 의존하며 고르지 못한 붓질에서 윤곽선을 그리고 형태를 따라 더 길고 부드러운 붓질을 토대로 하는 양식으로 변해갔다.

앵그르의 1880년 중반의 그림에 관심을 가졌던 르누아르의 후기작, 그리고 폴 고갱, 에드바르트 뭉크, 다른 화가의 그림처럼 모리조는 파편보다 단순한 형태에 더 의존하기 시작했다. 1887년에 모리조 부부가 르누아르에게 딸 쥘리의 초상(그림 a)을 주문했을 때, 르누아르는 소위 '불모의sour' 혹은 앵그르식 시기에 있었다. 그때 그는 자신을 과거의

그림 a 피에르 오귀스트 르누아르, 〈쥘리 마네(고양이를 안고 있는 아이)〉 1887년, 파리 오르세 미술관

위대한 거장들로부터 멀어지게 만든 인상주의에서 벗어나려고 노력했다. 모리조는 르누아르만큼 멀리 가지는 않았지만, 이 초상화는 르누아르의 둥근 형태에 대한 그녀의 손경심을 분명하게 드러낸다. 야외 그림은 예외로 하고서라도, 수많은 초상화와 심지어 습작들에서 쥘리를 다루는 방식에 비하면 이 그림 속 쥘리의 자세는 특이하다. 쥘리는 오른손으로 애완견을 진정시키는데, 개 아래턱에 갖다댄 손가락은 왼손 손가락보다 강조되었다. 애완견은 거실의 소파에 기댄 쥘리의 마음을 달래준다. 쥘리는 1년 전 세상을 떠난 아버지를 애도하는 검은색 옷을 입었다. 그녀의 오른쪽 의자의 빈 공간도 아버지의 상실을 의미한다. 그녀의 표정에는 슬픔과 함께 어머니를 위해 또 모델을 서는 따분함이 공존한다. 딸에게 세심하게 신경을 썼던 모리조의 태도는

남편에겐 별로 신경을 쓰지 않았던 것과 비교된다. 그러나 남편은 베르트 이력의 중요한 자산이었다. 그냥 두고 보는 것도 전통적인 부르주아 남성에게는 기대 이상의 것이었기 때문이다. 모리조의 남편은 베르트의 그림 판매에 중요한 역할을 했다. 인상주의자들과 정기적으로 전시회를 여는 것이 모리조가 할 수 있는 전부였고, 판매와 재무 등 다른 필요한 역할들은 남편 외젠이 전담했다. 모리조가 직업 화가였음을 알려주는 유일한 증거는 계속 그림을 그렸다는 사실뿐이다. 예컨대 쥘리 뒤에 걸린 거대한 일본 판화는 모리조가 자택에 자신의 작품을 거의 걸지 않았다는 사실을 상기시킨다. 그녀는 다른 화가들의 작품, 특히 친구와 동료들의 작품을 선호했다.

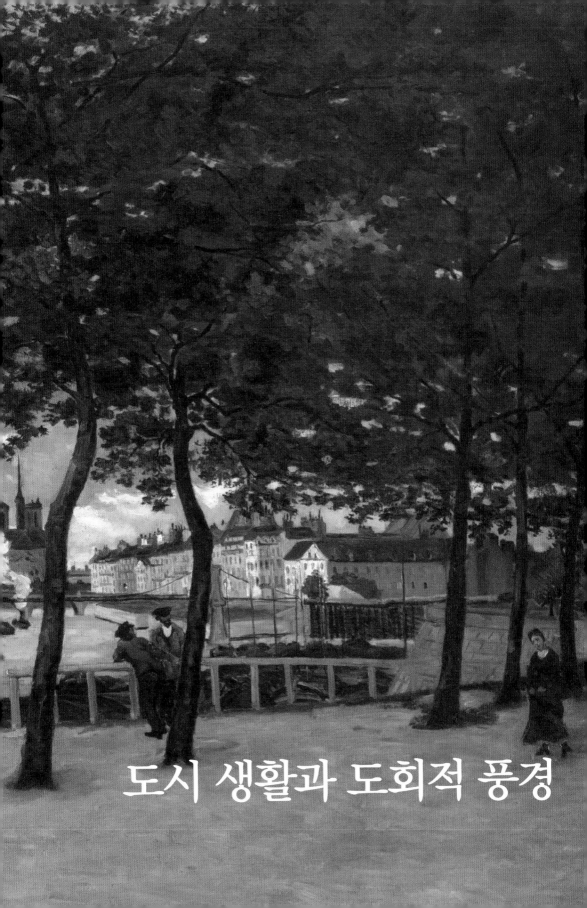

도시 생활과 도회적 풍경

클로드 모네 Claude Monet

그림 a **클로드 모네, 〈생제르맹 록세루아 교회〉** 1867년,
구국립미술관, 베를린 국립박물관

그림 b **샤를 술리에, 〈루브르의 열주에서 찍은 파리의 전경〉**
파리 프랑스 국립도서관

콜로네이드에서 본 풍경

1860년대 모네의 동료들은 걸작들을 모사하기 위해 이젤과 팔레트를 들고 루브르 박물관으로 향했다. 그래서 모네가 화구를 가지고 왔을 때 아무도 그가 루브르에서 바라본 현대적인 도시 파리의 풍경을 그릴 거라고 생각하지 못했다. 모네가 선택한 장소는 루브르 박물관 동쪽 파사드의 유명한 열주colonnade였는데, 17세기 클로드 페로가 설계한 이곳에서는 파리의 전경이 한눈에 보였다.

도시 전경은 새로운 주제가 아니었지만 모네의 그림은 새로 현대화된 구역을 포착했다. 과거 오스만 남작의 도시계획 (24쪽) 이전, 루브르 박물관과 생제르맹 록세루아Saint-Germain l'Auxerrois 교회(그림 a) 건물 주변에는 더러운 가게와 가난한 노동자들의 주택이 밀집해 있었다. 같은 장소에서 본 생제르맹 록세루아 교회의 풍경은 새로 조성된 광장을 보여준다. 이러한 개조계획은 자동차와 보행자의 순환을 원활하게 만들고 사회뿐 아니라 공기도 정화시켰다. 오스만의 도시계획은 오래된 기념물들을 돋보이게 함으로써 이미 프랑스 경제에 상당한 공헌을 하고 있던 관광객들의 이목을 끌었다. 거리도 산책에 적합하게 새로 조성된 강둑에 맞추어 확장되었다. 〈공주의 정원, 루브르〉를 보면, 팡테옹Panthéon의 둥근 지붕이 언덕 왼쪽의 생트 준비에브Sainte-Geneviève 교회와 오른쪽의 발 드 그라스Val-de-Grâce와 함께 스카이라인을 형성한다.

공주의 정원은 루브르 궁전에 붙어 있는 개인 녹지다. 원래 이 공간은 1721년에 루이 15세의 정혼자로 프랑스에 왔던 스페인 공주를 위해 조성되었다. 이 정원에는 깔끔한 잔디밭, 잘 손질된 화단, 새로 심은 나무가 있었다. 모네는 검은 정장을 차려입은 인파와 마차를 그려넣었다. 그림 오른쪽의 삼색기가 암시하듯 서쪽에서 산들바람이 부는 흐린 날이다. 사람들은 한낮의 강렬한 빛 속에서 보들레르의 플라뇌르처럼 거리를 돌아다니고 있다. 민족적 긍지를 나타내는 삼색기는 현대적인 프랑스를 찬양한다. 모네는 이러한 그림이 그것을 재현하는 데 적합한 미술장르라고 생각했던 것 같다.

생제르맹 록세루아의 풍경과 더불어, 같은 장소에서 그린 세 번째 작품은 가장 넓은 범위를 포착할 수 있는 수평적 구성방식을 채택했다. 같은 시기 루브르의 열주 부근에서 찍은 사진(그림 b)과 달리 수직 구성을 사용했다. 수직 구성은 초상화와 연관된 형식일 뿐

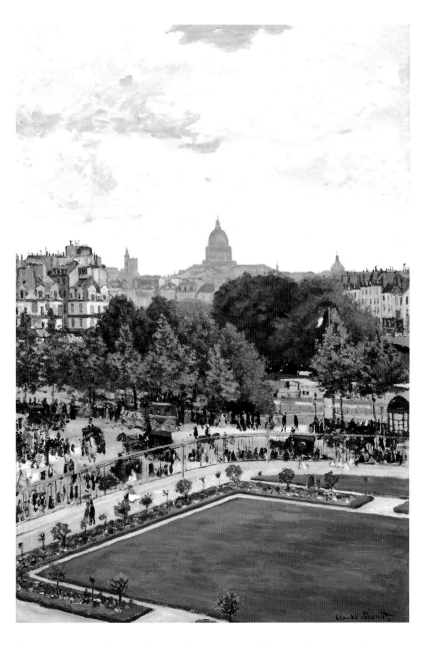

아니라 조망창과 비슷하다. 가장 초기 카메라가 수직 구성에 맞춰져 있었기 때문에 그
러한 도시 풍경 사진들이 풍부했던 것이다. 모네는 당시 시각문화에서 유행하던 시점
과 구성방식을 사용했고, 사진과의 연계를 통해 자연주의의 기준을 정립했다. 그는 모
더니티와 연관되었고, 그래서 현대적인 도시의 이미지에 적합했던 형태들을 사용했을
뿐이다.

클로드 모네 Claude Monet

그림 a **이야생트-세자르 델마에와 루이-에밀 뒤랑델 오페라, 가르니에 건설**
1860년대, 파리 카르나발레 미술관

거리를 핥는 더러운 혀

모네의 두 번째 도시 풍경화는 수직 구성 한 점과 수평 구성(〈카퓌신 대로〉, 1873-1874년, 모스크바 푸슈킨 미술관) 한 점이었다. 두 작품은 카퓌신 대로Boulevard des Capucines 35번지의 사진작가 나다르(펠릭스 투르나숑)의 작업실 창문으로 본 풍경이었다. 나다르는 작업실을 인상주의자들의 첫 전시회장으로 빌려주었다. 앙상한 나무와 그림 하단에 살짝 쌓인 눈으로 보아 겨울에 제작되었다.

〈공주의 정원, 루브르〉(93쪽)와 대조적으로 그랑불바르(Grands Boulevards, 파리의 번화가)는 한때 중세 방어 시설이었던 직통로를 따라 파리의 상업 중심지였고, 17세기의 대규모 거주 지구로 개조되었다. 오스만의 도시계획 하에서 낮은 건물들이 허물어진 자리에 오늘날 전형적인 파리의 건물, 즉 일층에 상점이 있는 7, 8층 높이의 건물들이 들어섰다. 생 라자르 역, 바티뇰, 혹은 몽마르트르 언덕 주변에 주로 작업실을 구했던 전위적인 화가들과 달리 사진작가들은 대부분 방문이 쉽고 영업이 용이한 카퓌신 대로에 모여 있었다. 모네의 그림을 보면 카퓌신 대로 건너편에 철도계의 거물 페레르 형제 소유의 신축 호텔이었던 그랑 오텔Grand Hôtel이 있다. 오른쪽의 제일 키 큰 나무들 뒤에 있는 구역에는 오페라 광장이 있다. 이곳에서는 파리 최대 공공사업인 젊은 건축가 샤를 가르니에가 설계한 파리 오페라 극장이 건설되고 있다.(그림 a) 오페라 극장 덕분에 이 구역은 상업과 문화의 중심지로 자리 잡았다.

상점의 차양 위로 보이는 발코니에는 실크 모자를 쓰고 붐비는 거리를 내려다보는 신사들이 있다. (귀스타브 카유보트가 가장 좋아하던 풍경, 96쪽과 98쪽 참조) 〈튀일리 정원의 음악회〉(25쪽)의 마네의 자화상과 〈가족 모임〉(67쪽)의 바지유의 자화상처럼, 그들은 그림의 가장자리에서 멈춰서 있는 플라뇌르이며 모네의 시선은 그들과 일치한다. 교통은 혼잡하고 넓은 보도는 쇼핑하는 사람들과 산책하러 나온 가족들로 붐빈다. 상업, 볼거리, 오락 등이 펼쳐지는 장소로서의 거리가 강조되었다. 스케치처럼 묘사한 인물, 변화무쌍한 색채, 나뭇가지, 건축적 특징은 모네가 더 이른 시기에 그린 도시 풍경화(92쪽)보다 훨씬 역동적인 장면을 만든다. 인상주의 전시회에서 이 그림과 마주친 평론가 루이 르루아는 인물들을 '거리를 핥는 더러운 혀'라고 부르며 조롱했다. 아직까지 동작을 포착하는 것이 불가능했던 당대 사진에서 움직이는 형태는 흐릿하게 그려졌다. 모네의 스케치 같은 기법은 빠른 '인상'을 나타내며 자연주의적인 효과로 해석할 수 있다.

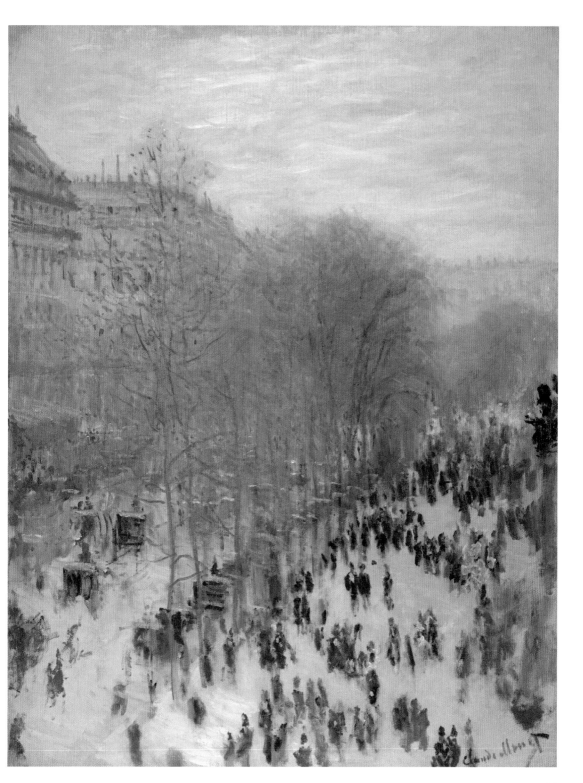

귀스타브 카유보트 Gustave Caillebotte

그림 a **귀스타브 카유보트**, 〈발코니 난간으로 본 풍경〉
1880년, 암스테르담 반 고흐 미술관

멀리 있는 표적

카유보트는 가족과 리즈본 가의 모퉁이 미로메닐 가 77번지의 신축 아파트에서 살았다. 거실인 듯 보이는 공간에서 귀스타브 카유보트의 형 르네가 텅 빈 거리를 가만히 바라보고 있다. 마차가 지나가지만 타고 있는 사람들은 보이지 않고, 거리에는 홀로 걸어가는 한 여인뿐이다. 이 여인은 말셰르브 대로를 향해 길을 건너고 있다. 물론 작정을 하고 봐야 활기를 느낄 수 있을 것이다. 그래도 그로 인해 더 가까운 곳의 정적이 강조된다. 밝은 햇빛, 강한 그림자, 닫힌 덧문, 펼친 차양 등은 여름의 열기를 보여준다. 근처의 균일한 건물, 얕은 발코니, 드문드문한 장식 등은 익명의 이윤추구 경제를 나타낸다.

카유보트는 드가의 권유로(34쪽) 〈창문 앞에 선 젊은 남자〉를 두 번째 인상주의 전시회(1876년)에 출품했다. 이 그림은 도시공간을 볼거리로 재현한다. 엔지니어 교육을 받았던 카유보트는 공간의 기하학을 제대로 이해했다. 극적인 시점, 엄격한 원근법, 등을 돌리고 있는 인물과 동일시하는 경향 등은 관람자로 하여금 시각에 정신을 집중시킨다. 구성과 관람자의 경험을 모두 계산한 이 작품처럼, 환경에 대한 지배와 통제는 카유보트의 대표적 특징이다. 이는 또한 그의 불안정한 남성성의 상징이다. 르네의 아득한 시선이 닿아 있는 곳과 덩치가 큰 자신 사이의 긴장감이 이를 전달하며, 그의 남근의 힘은 위로 솟아오르는 난간 위로 증대된다.(240쪽)

전통적인 기법으로 그린 그림이지만 정적이고 안정되어 있으면서 인상주의의 즉흥성에 대한 암시가 존재한다. 〈마룻바닥을 긁어내는 사람들〉(35쪽)에서 빛의 효과에 대한 관심이 여봐란 듯이 드러났다면, 이 작품에서 그러한 관심은 더 노련하게 표현되었다. 르네의 건너편에 있는 건물이 거리에 드리운 그림자와 마찬가지로, 실내와 실외의 대비는 분명하다. 카유보트는 오른쪽 창문에 비친 르네의 그림자처럼 반사에도 관심이 있었다.

귀스타브와 동생 마르샬이 나중에 오스만 대로 근처 더 높은 층의 아파트로 이사를 가면서, 〈발코니 난간으로 본 풍경〉(그림 a)처럼 난간을 통해 보거나 난간에 의해 잘려나가는 효과는 가장 혁신적인 주제가 되었다. 그러한 효과의 발전을 이해하려면 〈창문 앞에 선 젊은 남자〉와 〈마룻바닥을 긁어내는 사람들〉에서 간결하게 표현된 창문 난간과 비교해볼 가치가 있다.

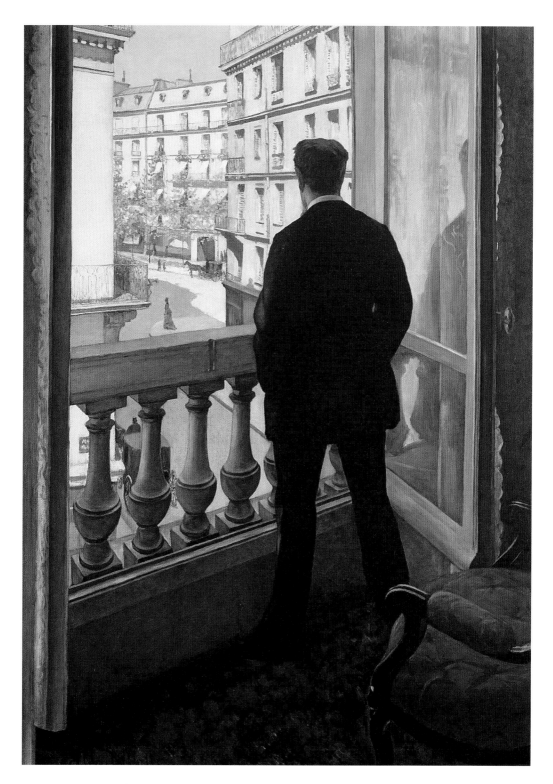

귀스타브 카유보트 Gustave Caillebotte

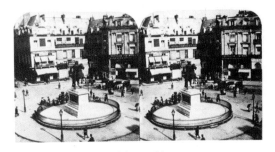

그림 a **히폴리트 주뱅, 〈빅투아르 광장〉** 1865년경

광학장치와 회화

1876년과 1878년에 형 르네와 어머니가 차례로 세상을 떠난 후, 귀스타브 카유보트와 동생 마르샬은 재산을 처분하고 오페라 극장 바로 뒤 오스만 대로의 아파트 4층으로 이사했다. 지붕 바로 밑 (파리의 아파트 맨 위층에는 하인들이 사는 경우가 많았다)의 꼭대기 층에서 대담하고 매우 다양한 도시 풍경화 대부분이 그려졌다. 무작위로 잘린 것 같은 인물들, 관람자에게 사진을 상기시키는 점, 기하학적 형태 등으로 인해 교통섬의 풍경은 가장 특이한 도시 풍경화 중 하나라 할 수 있다.

마르샬은 아마추어 사진작가였다. 그래서 카유보트의 특정 도시 풍경화는 카메라 뷰파인더를 연상시킨다. 영향을 받았다고 자주 언급되는 히폴리트 주뱅의 빅투아르 광장Place des Victoires 사진과 〈교통섬〉을 비교하면, 유사성보다는 차이점을 통해 더 많은 것이 드러난다. 우선, 중앙에 루이 14세 조각상(프랑스혁명기에 파괴되었고 19세기에 프랑수아 조셉 보시오가 제작한 기마상으로 대체됨)을 전시하려고 설계한 빅투아르 광장은 17세기 도시계획의 표본이었다. 역사적 기념물과 고전적인 건축 배경을 찍는 것이 주뱅의 목표였다. 반면, 교통섬은 통행을 원활하게 하고 보행자를 위한 안전구역의 역할을 하는 실용적인 시설이었다. 카유보트의 그림은 이러한 점을 잘 보여준다. 아래로 급격히 하강하는 시선은 중립적인 사진의 객관성보다는 생소함을 전달한다.

〈위에서 본 대로〉(그림 b)는 〈교통섬〉보다 훨씬 더 급진적이다. 휴대용 뷰파인더나 쌍안경 같은 광학 장치의 도움이 없었다고 생각하기 어렵다. 여기서는 거리와 교통의 흐름보다는 보도와 특히 어린 나무의 뿌리를 보호하는 쇠격자의 디자인이 강조되었으며, 쇠격자의 둥근 형태는 위에서 본 사각 벤치로 보완되었다. 단축법으로 그려진 보행자의 몸은 호기심을 유발한다. 사진이 이러한 컨셉의 근본이었던 것 같지만, 그림의 이곳저곳으로 향하고 있

그림 b **귀스타브 카유보트, 〈위에서 본 대로〉** 1880년, 개인소장

는 나뭇가지는 일본 판화에서도 발견된다. 하지만 효과가 한 부분에 집중되어 있어서 도로변에 서 있는 마차를 거의 흐릿하게 가렸다.

피에르 오귀스트 르누아르 Pierre-Auguste Renoir

쓰러질 때까지 쇼핑하라

르누아르는 군대식이라고 부르던 오스만 스타일 대로를 싫어했다.(그림 a) 하지만 모네의 카퓌신 대로 풍경(95쪽)에서 알 수 있듯이, 관광객과 쇼핑객의 모습은 이러한 대로 풍경을 대 성공작으로 만들었다. 〈그랑 불바르〉는 배경의 건물들을 흐릿하게 처리하고 인물들과 그들의 활동에 초점을 맞췄다.

그 이후, 관습은 변하고 있지만 지금까지도 쇼핑은 여성의 주된 관심사이고 소비사회가 야기한 새로운 정형화된 이미지가 되었다. 과거 여성들의 장보기는 집안일의 일부였다. 19세기에는 또다른 의례가 발전되며 넓은 대로에 늘어선 호화로운 상점들을 제도화했다. 에밀 졸라의 소설 『부인들의 행복 백화점Au Bonheur des Dames』(1883년)의 배경은 백

그림 a **귀스타브 카유보트,** 〈6층에서 본 알레비 가〉 1878년, 개인소장

화점이다. 소설 제목을 그대로 번역하면 '여성들의 즐거움의 장소에서'이다. 유명한 파리 가이드북 『파리 일루스트레Paris illustré』(1867년)의 저자는 위대한 도시들은 정원, 공공장소와 산책로 등으로 유명하다고 말했다. 런던에는 광장, 상트 페테르부르크에는 경관이 있다면 파리에는 대로가 있다. 제2제국 하에서 레 그랑 마가쟁 뒤 루브르Les Grands Magasins du Louvre, 라메종 알퐁스 지로La Maison Alphonse Giroux, 오귀스트 클랭 드 비엔Auguste Klein de Vienne 같은 상점은 환상적인 제품들을 판매했다. 1870년에 출

범한 제3공화국에서 카퓌신 대로, 이탈리앙 대로Boulevard des Italiens, 라 페 가Rue de la Paix 등은 이른바 황금의 삼각지대에 속했다.

주류 인상주의의 전형인 자유로운 제작기법에도 불구하고, 르누아르의 그림에는 매력적인 이야기 속으로 사람들을 끌어들일 만큼 충분한 섬세함이 있다. 길 양쪽의 가로수와 가로등(오른쪽의 우아한 세 갈래 가로등은 파리의 명물이었다)을 배경으로 문명의 이기利器, 현대의 확장된 거리의 기동성과 위험 요소 등 수많은 이야기가 펼쳐진다. 왼쪽 가장자리, 공중전화 박스 옆에는 한 남자가 벤치에 앉아 신문을 읽는다. 가로등의 오른쪽 뒤에서 한 신사가 대화를 나누는 두 여인의 주의를 끌고 있다. 남자들은 거리를 홀로 거닐겠지만, 숙녀들은 남성의 에스코트가 없다면 둘이서 혹은 가족과 함께 다녀야 한다. 보들레

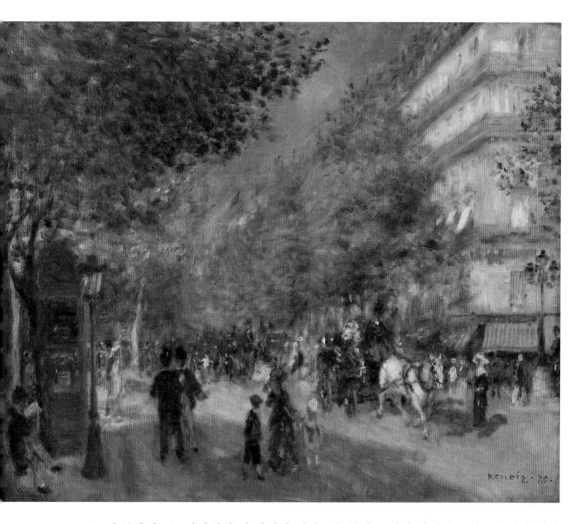

르의 플라뇌르는 남자였던 것 같지만 여성들은 둘이 짝지어 거리를 거닐고 쇼핑을 핑계로 산책을 할 수 있었다. 그 옆의 대화 중인 두 남자 앞에는 멋지게 차려입은 여인이 두 아이와 함께 거리를 건너기 위해 기다리고 있다. 커다란 붉은 매듭과 옷과 어울리는 모자가 그녀의 드레스를 돋보이게 한다. 그녀의 아들은 니커보커스를 입고 선원 모자를 썼고 어린 딸은 이미 용모에 대한 교육을 받았다. 소녀의 짧은 흰색 민소매 원피스는 엄마의 리본을 상기시키는 붉은 리본으로 장식되었다. 엄마는 오른손에 양산을 들고 왼손으로 딸의 손을 잡고, 길을 건너 상점 쪽으로 가기 위해 잠시 서 있다. 세련된 옷차림의 남녀를 태운 마차는 이 거리에서 제일 두드러진다. 마차 오른쪽에는 수녀가 위험할 정도로 가깝게 서 있다. 신이 보호하는 수녀는 홍해를 건넜던 이스라엘인들처럼 거침없이 가던 길을 계속 간다.

아르망 기요맹 Armand Guillaumin

산업의 인상주의자

기요맹은 전위적인 화가 최초로 공장을 주로 그렸다.(144쪽) 〈센 강, 비오는 날〉은 제1회 인상주의 전시회에 걸렸고 상당히 큰 크기와 섬세한 솜씨로 유명해졌다. 이 그림은 인상주의가 여가생활 외에도 산업과 노동 장면 등이 포함된 현대성에 충실하다는 사실을 드러낸다. 그림 속에서 노동자들은 케 앙리 IV Quai Henri IV 에서 케 도스테를리츠Quai d'Austerlitz를 건너다보고 있다. 오른쪽 건너편에 있는 생 루이 섬은 기요맹의 작업실이 있던 곳이다.

중심에 시테 섬의 노트르담 대성당의 앱스apse가 보인다. 생 루이 섬과 센 강의 좌안을 연결하는 인도교 콩스탕틴 다리가 붕괴된 이후, 그 자리에는 차량 전용의 쉴리교가 건설되었다.(1876년) 뒤쪽으로 증기를 내뿜는 예인선이 보인다. 오른쪽에 있는 나무로 만든 인도교 다미에트 다리Passerelle de Damiette는 생 루이 섬과 센 강 우안을 연결했다. 그러나 이 다리가 쉴리교의 두 번째 경간(다리의 기둥과 기둥 사이)으로 대체되면서(1878년), 마침내 하천 통행은 두 섬의 북쪽으로 옮겨가게 되었다. 강 건너편 계류장에는 와인을 인근 쥐시외Jussieu에 있는 와인 시장으로 운반하는 바지선이 있고, 그 뒤쪽의 강가에는 여러 줄로 늘어선 와인 통이 보인다. 말 두 마리가 끄는 수레가 와인 통을 운반하기 위해 대기하고 있다. 기요맹과 친한 친구였고 그의 작업실을 방문한 손님으로 그려지기도 했던(190쪽) 세잔은 건너편에 살면서 와인 시장을 그렸다.(그림 a)

그림 a 폴 세잔 〈쥐시외의 와인시장〉 1871-1872년, 포틀랜드 미술관

　네 명의 남자가 난간에 기대어 서 있다. 두 명씩 짝을 이룬 이들은 뱃사람 복장을 하고 모자를 썼다. 아이를 업은 여자는 난간 너머를 바라보고 있는데, 남편을 기다리는 듯하다. 두 남자가 다가오고 있는 두 번째 여자를 쳐다본다. 이곳은 사람들이 편하게 모이거나 부르주아가 산책을 하던 장소는 아니었다. 난간 근처에 배가 많이 묶여 있긴 하지만 유람선은 아닌 것 같다. 제목 '비오는 날'은 기요맹이 맑은 날의 한가로운 즐거움보다 평범한 평일의 현실에 더 관심이 많았음을 암시한다.

　케 도스테를리츠 뒤편, 오를레앙 역(현재 오스테를리츠역)으로 사용된 오를레앙 철도회사에서 집표원으로 근무했던 기요맹은 강 건너편의 지리에 밝았다. 아카데미 쉬스(76쪽)에서 인상주의자들과 처음 만났고 5년 후인 1868년 시청 토목과에 일자리를 구해 임금이 더 높은 주 3회 밤 근무를 선택했다. 덕분에 기요맹은 낮에 그림을 그릴 수 있었고 시청이 있는 센 강 부두(181쪽) 같은 공공사업 현장에 가볼 수 있었다. 세잔의 그림이 증명하듯, 세잔과 카미유 피사로(153쪽)는 기요맹과 현대성의 또 다른 측면인 산업과 노동에 대한 관심을 공유하면서 1870년대 초에 3인조를 형성했다.

귀스타브 카유보트 Gustave Caillebotte

(좌)그림 a **인접지역의 거리 지도**

(우)그림 b **귀스타브 카유보트, 〈거리의 원근법 연구〉** 1877년, 개인소장

기술을 통해 가능해진 보기의 방식

쌀쌀한 날, 내리는 빗속에 엄격하게 서 있는 파리의 건물들은 안락해 보인다. 아니 적어도 공학도였던 카유보트는 그렇게 느꼈던 것 같다. 이 대형 작품은 제3회 인상주의 전시회에 걸렸다. 그림 속 남녀는 우산을 쓴 채 음울한 날씨를 뚫고 길을 걷고 있다. 이곳은 카유보트의 가족이 살던 미로메닐 가(76쪽)의 아파트 인근, 8개의 거리가 만나는 교차점(그림 a)이었다. 주변 풍경은 카유보트가 살던 지역과 비슷하다. 그림 속 교차하는 거리의 이름은 상트 페테르부르크, 모스크바, 토리노, 부쿠레슈티 등에서 따온 것이다. 남녀가 걷고 있는 장소는 모스쿠 가Rue de Moscou 남쪽이다. 모스쿠가와 더불어 상트 페테르부르가는 오른쪽 모서리에서 교차하는 2개의 우선도로 중 하나다. 중심지를 기반으로 배열된 도로들은 오스만의 도시계획의 원칙이다. 가장 유명한 예가 바로 에투알 광장, 즉 현재 개선문이 서 있는 샤를 드골 광장이다. 바퀴살과 닮은 이 광장에는 샹제리제를 비롯한 12개의 거리가 교차하고 있다. 현대적 도시계획에 대한 카유보트의 관심은 수많은 작품에서 발견된다.(96쪽, 98쪽, 162쪽)

사진의 도움을 받은 시각화는 엄격한 기하학과 관련이 있다. 〈파리 거리, 비오는 날〉을 위한 습작(그림 b)에는 위치 조정이 가능한 프레임처럼 스케치 위에 겹쳐 그린 사각형이 있다. 게다가 카유보트가 투사지에 그린 여러 점의 예비 드로잉이 동생 마르샬이 쓰던 사진 건판 사이즈(362쪽) 혹은 다른 일반적인 사진의 형태와 일치한다. 그러나 실제 사진의 이용 여부보다 더 중요한 것은 카유보트가 사진의 시각을 미술을 위한 토대로 수용했을 뿐 아니라 의식적으로 드러냈다는 점이다. 즉, 그의 그림은 기술을 통해 가능해진 보는 방식을 정당화하고 체계적으로 구현한다. 세계에 대한 그의 시각이 현대적인 것으로 각인·제시되는 것은 바로 그 때문이다.

〈파리 거리, 비오는 날〉에서 연구된 다른 광학적 측면은 잘 계산된 기교를 보완한다. 가로등은 그림을 정확하게 절반으로 나누는데, 한 면은 황금분할 사각형과 대략 일치

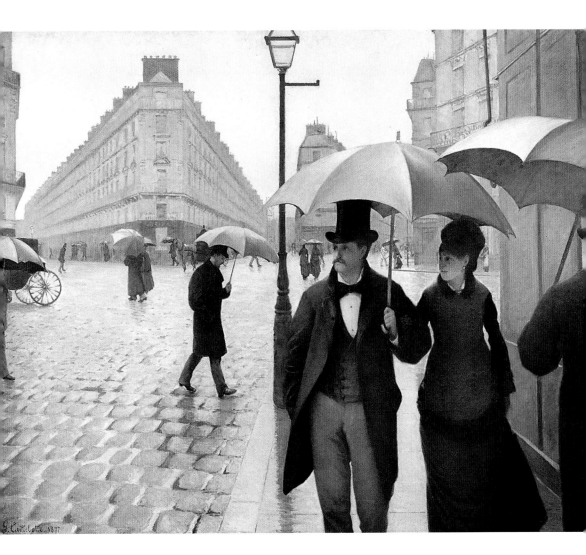

한다.(378쪽) 궂은 날씨에도 불구하고, 접합면과 틈의 기하학적 패턴을 형성하는 젖은 자
갈과 물웅덩이에 빛이 반사된다. 시각적 집중 과정을 강조하려는 듯 전경의 남녀는 오
른쪽을 보고 있고 반대편에서는 한 남자가 다가온다. 이들은 뒤쪽의 사람들처럼 길을
건널 생각을 하고 있는가? (당시엔 횡단보도가 없었음) 아니면 흙탕물을 튀길 만큼 빠른 속도
로 달리는 마차는 없는지 확인하는 중인가? 이런 미스터리들은 명작에 영원히 생기를
불어넣는다.

피에르 오귀스트 르누아르 Pierre-Auguste Renoir

다리에서 본 풍경

예술 다리는 프랑스의 가장 유서 깊은 두 미술기관인 센 강 우안의 루브르 박물관(왼쪽)과 아카데미로 알려진 에콜 데 보자르를 연결하기 위해 나폴레옹 1세가 건립했다. 학생과 교수는 주철로 만든 보행자 전용다리를 통해 가장 중요한 교육현장 두 곳을 편리하게 오갔다. 그러나 파리 관광의 중심지이기도 했던 이 다리를 묘사한 르누아르의 작품에서 두 곳 모두 보이지 않는다.(그림 a) 루브르 박물관의 모네처럼(92쪽) 르누아르도 그러한 기관들을 외면하는 듯하다. 인상주의 화가들은 야외 작업을 통해 두 기관의 권위에 도전했다.

　　바닥의 대담한 그림자는 한 해 전에 모네가 그린 〈정원의 여인들〉(119쪽)의 그림자를 연상시킨다. 빛과 그림자의 강한 대비는 에밀 졸라가 명명한(42쪽, 66쪽) '현실주의' 화파의 트레이드 마크가 되었다. 또 그림자의 형태는 이젤 앞에 선 화가와 어깨 너머로 그림을 보고 있는 호기심 많은 플라뇌르를 암시한다. 결국 르누아르 자신의 존재를 기록하지만 마네의 〈튈일리 정원의 음악회〉(25쪽)에서보다 훨씬 더 주변적이다. 그러나 이런 장치는 직접 관찰을 바탕으로 제작된 것처럼 보이게 하는 이점이 있다. 비록 르누아르가 세부묘사가 잘 보이는 곳에 그림자를 그리려고 공간을 축소했지만, 약간 상승된 시점은 그가 카루젤Carrousel 다리의 경사로에서 작업했음을 나타낸다. 우아한 쿠폴라가 있는 위엄 있는 17세기 팔레 마자랭Palais Mazarin에 자리 잡은 아카데미 프랑세즈Académie Française 방향으로 케 말라케Quai Malaquais가 내려다보인다. 전경의 작은 항구 생 페르Saints-Pères에는 유람선이 정박하고 있다. 모네의 개략적인 표현보다 판화와 더 비슷한 스카이라인은 상세히 묘사되었다. 〈공주의 정원, 루브르〉(93쪽)에서 모네가 한 것처럼 르누아르도 유명한 기념물을 더 잘 보이게 하기 위해 약간 들어올렸다. 그림 왼쪽에는 두 채의 극장 건물이 있는데 그중 하나가 샤틀레 극장Théâtre du Châtelet이다. 더 앞쪽에는 시청의 작은 탑, 그 너머로 17세기의 고전적인 파사드와 고딕 네이브nave가 있는 생 제르베Saint-Gervais 교회가 보인다. 그림 중앙의 나무들

그림 a 에두아르 발뒤, 〈루브르 그랑드 갈러리의 철거〉 1865년경, 파리 오르세 미술관

이 우거진 곳은 시테 섬이며, 그곳에는 루이 16세와 마리 앙투아네트가 투옥된 곳으로 유명한 거대한 중세 건물 콩시에르주리Conciergerie가 자리 잡고 있다. 이 그림의 건물들에는 정치적 의미가 없는 듯하다. 마지막으로 관람자는 프랑스 국기가 꼭대기에 걸린 대법원Palais de Justice을 알아볼 수 있을 것이다.

거침없이 채색된 하늘과 전경은 관광객의 시야에 들어오는 세부요소들의 배경이 된다. 사실 르누아르는 유람선을 타려고 기다리는 관광객들에게 주목했다. 중경에 멋지게 차려입은 가족들과 장난을 치는 강아지들이 보인다. 물가의 보호 난간 왼쪽에 멍하니 앉아 있는 파란 옷을 입은 노동자와 곡선의 진입 경사로 벽 아래에 있는 꾀죄죄한 소년들을 바라보는 어머니가 거의 유일한 하층계급이다.

알프레드 시슬레 Alfred Sisley

내륙수로 옆 파리

영국 태생의 시슬레는 지도자보다는 추종자로서 더 많이 알려져 있지만 인상주의 초창기에 가장 앞서 나간 화가였다. 생 마르탱 운하 그림은 모네의 르 아브르항구, 카미유 피사로의 풍투아즈의 공장과 가스 공장, 아르망 기요맹의 센 강의 노동자들, 폴 세잔의 초기 산업 그림에 비유된다. 1870년대를 지나면서 산업과 노동 장면을 그리는 경향은 거의 사라졌지만 인상주의가 형성되던 시기에는 현대성의 중요한 부분이었다. 시슬레는 그러한 경향의 중심에 서 있던 화가였다.

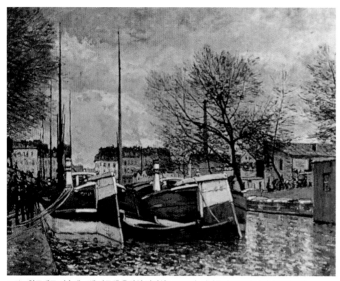

그림 a **알프레드 시슬레**, 〈생 마르탱 운하의 바지선〉 1870년, 빈터투어 오스카 라인하트 미술관

시슬레 그림의 가장 놀라운 점은 소박함이다. 1825년에 개통된 운하 변에서 사는 것이 지금은 유행이 되었지만, 노동자 계급의 동네인 센 강 북쪽은 예나 지금이나 도시 생활의 측면에서 별다른 특징이 없었다. 이 운하는 센 강의 만곡부를 직선화해 12킬로미터를 단축시켰다. 화물을 바스티유 근처의 아르세날 항구까지 옮긴 운하는 라 비예트에서 생 드니 운하와 합류하고, 생 루이 섬 뒤쪽의 센 강으로 흘러든다. 오늘날 운하는 시간을 거슬러 올라가 훼손되지 않은 교외와 마을을 느긋하게 산책하는 데 필요한 것이지만, 시슬레가 살던 시대에는 성장하는 철도 수송력과 유사하면서도 경쟁하며 평형추로서의 중요한 역할을 하는 사회 기반시설이었다. 생 마르탱 운하는 낙하 거리가 25미터인 수문 9개, 석조 다리 5개, 보행자용 다리 2개, 회전다리 7개로 인해 특히 비용이 많이 들었다. 이 그림에서 왼쪽의 작은 관리사무소와 회전통로는 보행자들이 운하를 건널 수 있게 해준다. 수상 교통의 흐름을 잠시 중단시켰기 때문에 상대적으로 활기가 없어 보인다. 또다른 그림의 주제는 바지선이다.(그림 a) 노동자들이 짐을 내리는 사이, 물가에서 공급자와 고객이 사업에 관한 이야기를 나누고 있다. 첫 번째 그림에서는 아주 작은 인물들은 거의 분간되지 않고 바지선도 멀리 떨어져 있다. 그것이 시슬레에게 겨울의 차가운 빛에 집중할 수 있는 기회를 주었다. 그는 동쪽 하늘의 구름 때문에 거의 보이지 않는 낮은 태양이 있는 남쪽의 파리 중심을 바라보고 있다. 칙칙한 집과 나뭇잎이 모두 떨어진 앙상한 나무처럼 이 그림의 색채

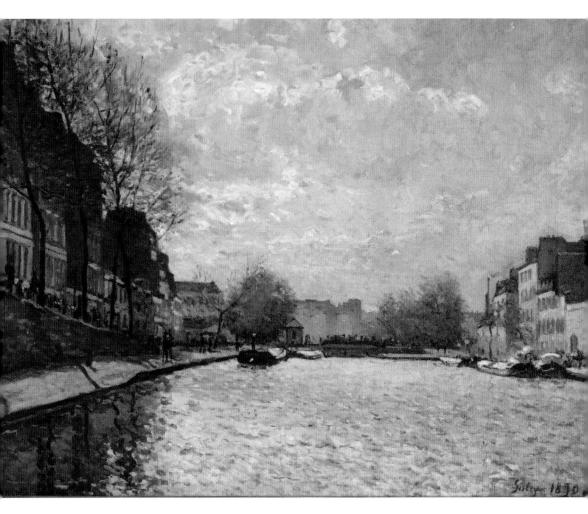

는 제한적이다. 그러나 빛은 수면에서 희미하게 빛난다.

　　바지선의 운송에 집중한 최초의 화가는 기요맹이었지만(〈베르시의 센 강 바지선〉, 1865년경, 파리 카르나발레 미술관), 그것은 시슬레가 선호한 주제 중 하나가 되었다. 시슬레는 또한 기요맹이 살던 지역의 센 강 정반대편 끝에서 작업하면서 그르넬과 불로뉴 빌랑쿠르Boulogne-Billancourt 인근 경공업 지역의 수많은 풍경(306쪽)을 화폭에 담았다. 센 강은 여기서 파리를 지나 루앙Rouen, 르 아브르, 영국해협으로 흘러간다. 시슬레가 종종 택한 검소한 장면들은 반 회화적이라고 할 수도 있는 새로운 종류의 회화의 장이며, 당대의 환경을 전부 기록하려는 인상주의 화가들의 또다른 노력의 요소였다.

에드가 드가 Edgar Degas

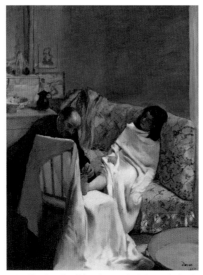

그림 a 에드가 드가, 〈페디큐어〉 1873년, 파리 오르세 미술관

그림 c 장 바스티스 그뢰즈, 〈게으른 부엌 하녀〉 1757년, 하트포드 워즈위스 아테네움 미술관

다림질하는 소녀들

빨래는 목욕을 자주 하고 멋지게 옷을 차려입을 여유가 있는 부유한 사람들에게나 일상적인 일이었다. 세탁소는 대개 주택 단지의 일층에 있었다. 드가는 특별한 노력을 하지 않아도 세탁소에서 다림질하는 소녀들을 쉽게 마주쳤을 것이다. 그러나 24점이 넘는 그림은 드가가 이들을 주의 깊게 연구하려고 노력했음을 보여준다. 그림 속 다림질하는 소녀들은 각기 다양한 시점에서 다른 매체와 기법으로 그려졌다.

이러한 주제는 보들레르가 1846년 『살롱 비평Salon』에서 '우아한 삶의 풍경'이라 기술했던 사교계를 위해 몸단장을 하는 남녀(그림 a)와 관련돼 있다. 드가가 즐겨 그렸던 또다른 주제는 발레리나, 세탁부, 매춘부 등 일하는 젊은 여자였다. 미술사의 전통적인 주제였던 여성은 대개 미의 이상으로 재현되었다. 드가는 자연스러운 상태의 모델을 찾는 동시에 그들을 미의 대상, 즉 예술로

그림 b 작가미상 〈가슴을 드러내고 다림질하는 여자〉 파리 오르세 미술관

변화시켰다. 드가는 절묘한 솜씨로 평범함에 미학적인 속성을 불어넣어 이미지들을 상투적인 모방 이상으로 끌어올렸고, 인간과 자연을 묘사하는 숙달된 능력을 증명했다. 그림 중앙에 풀을 먹여 다림질을 마친 셔츠는 인간적인 결함을 감추고 입는 사람의 페르소나를 드러내는 신사복이 미술과 마찬가지로 노력과 기술의 결과물임을 나타낸다. 오른쪽 소녀는 다루기 힘든 소매

〈다림질하는 두 여인 혹은 세탁부〉, 1884년경

캔버스에 유채, 81.5×76cm, 패서디나 노턴 사이먼 미술관

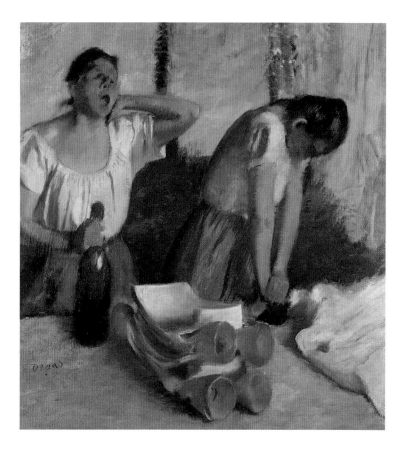

끝의 모양을 잡으려고 어깨, 상체, 두 손을 이용해 뜨거운 다리미를 꽉 누르고 있다. 열여섯 살 정도 돼 보이는 왼쪽의 동료는 하품을 하면서 기지개를 켜고 있고, 손에는 일을 더 수월하게 만드는데 도움을 주는 포도주병을 들었다. 열기가 가득한 세탁소에서 필수적인 목이 깊게 파인 블라우스는 곧 어깨 아래로 미끄러질 것 같다. 그 사이로 드러난 목의 매끈한 피부는 남성의 시선을 사로잡기에 충분하다.

한 미술사학자는 가슴을 드러낸 채 다림질 하는 여자 사진을 발견했다.(그림 b) 정말 더웠을까, 아니면 유혹하는 것일까? 이 그림의 성적인 가능성을 장 바티스트 그뢰즈의 18세기 작품(그림 c)과 비교해보자. 그뢰즈의 부엌 하녀는 아주 게으르다. 냄비와 팬은 바닥에 떨어져 있고 신발 한 짝도 벗겨졌다. 옷은 가슴의 굴곡을 너무 많이 드러낸다. 이 그림은 태만이 얼마나 수치스러운 것인지 나타내는 도덕적인 교훈인가, 혹은 관람자의 눈을 위한 자극의 향연인가? 만약 둘 다 사실이라면, 그것은 위선적이지 않은가? 이와 대조적으로 드가의 그림에서 성적인 자극은 더욱 교묘하며, 그것이 제기하는 문제들은 더 어렵다. 그러나 그것은 확실히 현실의 속성이다.

에드가 드가 Edgar Degas

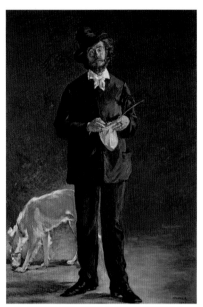

그림 a 에두아르 마네, 〈예술가, 마르슬랭 데부탱의 초상〉
1875년, 상파울로 미술관

해장술: 퍼포먼스

드가는 아마 누벨 아텐 카페에서 신문을 읽다가 지난 밤 파티에서 마신 술이 아직 덜 깬 남녀를 보았다. 독성이 너무 강해 프랑스에서 금지된 압생트 잔을 물끄러미 바라보는 여자는 비몽사몽한 상태다. 구겨진 옷으로 보아 옷을 입은 채 잤거나 아니면 못 갈아입었다. 옆에 앉은 남자는 커피가 많이 들어간 음료를 앞에 둔 채, 거리를 멍하니 바라보고 있다.

잠깐! 이 여자가 누군지 알겠다. 화가 친구들을 위해 자주 모델로 포즈를 취했던 여배우 엘렌 앙드레다. 1876년 인상주의 전시회에 이 그림이 걸렸을 때, 대다수의 사람들도 이 여자를 알아봤을 것이다. 남자는 인상주의 화가들의 친구였던 판화 제작자 마르슬랭 데부탱이 아닌가? 마네의 〈예술가, 마르슬랭 데부탱의 초상〉(그림 a)에서 그는 지팡이를 겨드랑이에 끼고 담뱃갑을 열고 있고, 개는 마치 산책에서 방금 돌아온 것처럼 물을 벌컥벌컥 마신다. 만약 데부탱이 화가들을 플라뇌르라고 정의했다면, 〈압생트〉에서 그는 이른 아침에 카페 창문 뒤에서 일하러 가는 사람을 보면서 꼼짝 않고 앉아 있는 플라뇌르다.

드가는 이 그림에서 자신의 최고의 특기를 발휘했다. 두 인물이 사교적인 배경에도 불구하고 고독하게 생각에 빠져 있는 것 같은 모습처럼, 현대의 자유분방한 생활 방식과 소외의 현실을 묘사한 것이다. 텅 빈 탁자는 이들의 고립과 고독함을 암시한다. 신문은 지금이 아침임을 알려줄 뿐 아니라, 사진을 참고해 비스듬한 각도의 구성으로 제작된 다큐멘터리식의 접근방식을 암시한다. 동시에 드로잉의 선과 색채의 면이 결합된 확실한 제작방식에 의해 강조된다.

피갈 광장 9번지의 누벨 아텐 카페는 인상주의 화가들의 새 아지트가 되었다. 마네의 양식이 조금 보이는 장 루이 포랭의 판화(그림 b)에서는 이 카페의 높은 천장, 밝은 램프, 큰 거울을 볼 수 있다. 유동인구가 많고 대중적인 클리시 대로를 마주하고 있던 이 카페는 많은 화가들과 보헤미안이 이사를 왔던 카페 인근 지역에서 이름을 따왔다. 매춘부들이 모여 있는 것으로 묘사된 드가의 파스텔화 〈카페테라스의 여인들, 저녁〉(368쪽)에서 보이듯, 그곳의 평판은 그리 좋지 않았던 것으로 보인다. 파란색 옷을 입은 여자의 저속한 손짓이 암시하듯, 그 옆을

그림 b 장 루이 포랭, 〈누벨 아텐 카페〉 1877년경, 오타와 캐나다 내셔널갤러리

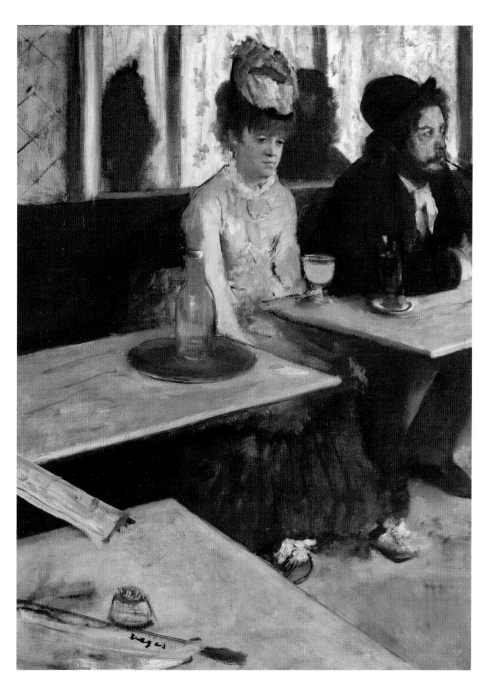

지나가는 한 남성이 이들을 무시했던 것 같다. 밝은 조명으로 환하게 밝혀진 테라스에서 북적이는 사람들은 현란한 파리의 밤의 유흥을 보여준다.

에두아르 마네 Édouard Manet

그렇게 했을까, 하지 않았을까?

카페, 바, 레스토랑은 부르주아 계층 사람들과 화가들의 일상적인 교제의 장이었다. 마네는 인상주의자들의 초기 모임장소였던 카페 게르부아 근처의 엔느캥^{Hennequin} 화방을 통해 라튀유 영감의 레스토랑을 알게 되었다. 클리시 광장에서 떨어져 있었지만 고객들이 끊이지 않았던 이 식당의 외부와 담으로 둘러싸인 정원은 파리식 건축물이 이 도시를 휩쓸기 이전의 자취였다. 정원은 마네의 매력적인 이야기를 위한 야외 배경이다. 마네의 인물들은 대개 실내에 위치했다. 이 그림 속 빛나는 색채는 햇빛과 잘 어울리며 느슨한 처리 방식은 인상주의의 주류였던 즉흥성을 암시한다.

사소한 요소들만 관람자의 상상에 맡겨놓은 드가의 〈압생트〉(113쪽)에 비해, 마네가 전달하는 이야기를 완성하는 사람은 관람자다. 멋지게 차려입은 숙녀가 있다. 밥을 혼자 먹을 정도로 독립적인 이 여성은 샴페인 한 잔과 함께 식사를 마치려 한다. 잘생긴 청년이 다가와 팔을 과감히 여자의 의자 등받이에 올려놓고 샴페인 잔을 잡았다. 남자의 팔을 피하려고 앞쪽으로 몸을 숙이는 바람에 여자의 얼굴이 남자의 얼굴과 가까워졌다. 여자의 표정은 잘 보이지 않는다. 아마 이 상황을 즐기거나, 경계하거나, 수줍어할 것이다. 마네가 제기한 문제는 명백하다. 콧수염과 구레나룻을 기르고, 모자를 쓰지 않은 격의 없는 복장은 남자의 사회적 신분이 낮음을 나타낸다. 여가와 오락을 위한 장소에는 다양한 목적을 가진 다양한 사람이 출입했다.

이 청년은 라튀유 영감의 아들이었다. 그는 그냥 마네의 모델이었는가, 아니면 즐기고 있는가? 이 여자 모델은 앞선 작품 〈압생트〉에서 본 엘렌 앙드레였다. 그러나 중간에 다른 사람으로 교체되었기 때문에 확실한 것은 아니다.

레스토랑의 낮 영업시간이 끝나고

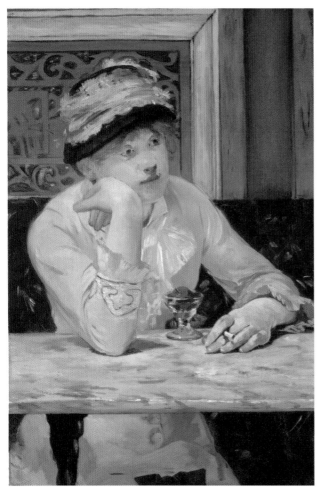

그림 a 에두아르 마네, 〈플럼 브랜디〉 1877년경, 워싱턴 내셔널갤러리

하녀가 테이블을 정리하고 있다. 뜨거운 커피 주전자를 들고 있는 오른쪽의 웨이터는 자신이 필요한지 알기 위해 기다린다. 그러나 그는 마치 무슨 일이 일어났느냐고 물어보듯 관람자를 본다. 설명이 필요한 것은 사건 자체가 아니라 결과다. 남자는 연상의 여인과 데이트를 하는 데 성공했을까? 여자는 청년과의 데이트를 고려할 정도로 자유로운 사상의 소유자였을까? 같은 시기 그림 〈플럼 브랜디〉(그림 a)에도 이와 같은 수수께끼가 존재한다. 점원의 옷을 입은 젊은 여자가 아직 입에 대지 않은 플럼 브랜디를 앞에 놓은 채 식당에 홀로 앉아 있다. 하루 종일 서서 일한 후, 지치고 따분해진 여자는 아직 불을 붙이지 않은 담배를 들고 있다. 공공장소에서 흡연은 현대적인 자립과 전통적인 관습에 대한 심각한 도전을 뜻했다. 이 여자는 불을 붙여줄 누군가를 기다리고 있는가? 판단할 수 있는 유일한 방법은 나라면 어땠을지 상상하는 것이다.

패션과 엔터테인먼트

클로드 모네 Claude Monet

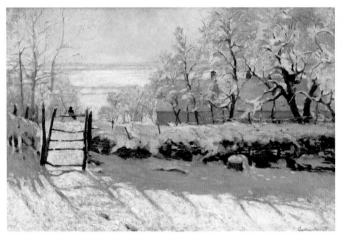

그림 a **클로드 모네**, 〈까치〉 1868-1869년, 파리 오르세 미술관

욕망과 아름다움

모네는 파리의 남서쪽 세브르에 임대한 집의 정원에 2.5미터짜리 캔버스를 놓았다. 마네의 〈풀밭 위의 점심 식사〉(27쪽)를 본 그는 관찰을 토대로 자신의 스케치를 준비했다.(20쪽) 당시 작업실에서 최종 버전을 그리기 시작했지만 완성하지 못하고 여러 개로 분할했다. 〈정원의 여인들〉을 제작하면서 작업은 전적으로 야외와 현장에서 진행했다. 캔버스가 너무 커서 꼭대기까지 닿기 힘들었다. 이런 경우, 화가들은 움직임의 제약에도 불구하고 대체로 비계飛階나 사다리를 이용했다. 모네의 해결 방법은 작업실에서는 불가능한 것이었다. 그는 구덩이를 파고 도르래를 달아서 캔버스를 아래로 내렸고, 이 상태에서 그림의 윗부분을 자연스럽게 그렸다.

간략하고 고르지 못한 붓질의 흔적이 여기저기 보인다. 또한 전경의 그림자, 카미유의 드레스에서 턱까지 반사된 하늘의 파란빛은 모네가 햇빛의 효과를 이해했음을 말해준다. 이러한 현상이 매우 강조된 1860년대의 일부 눈 그림들은 추상에 가까워졌다.(그림 a) 앉아 있는 인물을 제외하고, 여인들의 얼굴은 가려져 누구인지 밝히기 어렵다. 앉은 여인은 얼굴이 단순화되긴 했지만, 모네의 연인이며 장차 아내가 될 기미유 동시외임을 알 수 있다. 여인들의 머리카락 색은 다르지만, 이들 모두 카미유였다. 젊은 모네는 부르주아의 안락함에 익숙했지만, 가난했기에 화려한 드레스를 살 돈이 없었다. 모네의 편지에는 돈에 대해 불평하는 모습이 드러나 있다. 초기 인물 그림 〈초록색 드레스를 입은 여인〉(52쪽)과 〈고디베르 부인〉(1868년, 파리 오르세 미술관)처럼, 정확한 동시대성의 지표로서 최신 패션의 묘사는 중요했다.

그림 b **아델 아나이스 투드즈**, 〈르 폴레〉 **1869년 5월**호 뉴욕공립도서관

해결책은 패션 잡지(그림 b)를 베끼는 것이었다. 그것은 단지 실용적인 문제만은 아니었다. 샤를 보들레르의 유명한 저서 『현대적 삶의 화가들』(1863년)의 첫 장 '미, 패션, 행복'에 따르면, 패션 삽화들은 취향의 척도일 뿐 아니라 국가의 정신, 시

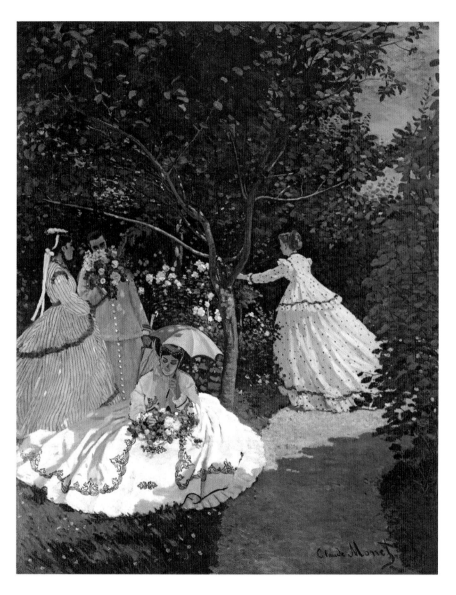

대의 '도덕성과 미학'의 발현으로서 철학적 의미를 획득했다. 보들레르는 미가 영구적이고 가변적인 즉, 전통적이면서 동시대적인 요소를 모두 가지고 있다고 설명했다. 거기에는 고전주의자들이 가지고 있는 단 하나의 이상만 있는 것이 아니라 고전미 자체가 그 시대의 현대적인 미였다.

모네는 철학자는 아니었지만 당대의 경향을 어떻게 활용해야 하는지 알았다. 예를 들어, 살롱전 심사위원들의 수준보다 앞선 그림은 2년 연속 탈락의 고배를 마셨지만 모네의 동료와 친구들 사이에서는 명성을 얻었다.

에두아르 마네 Édouard Manet

거울아, 거울아, 누가 제일 예쁘니?

나나는 에밀 졸라의 소설 『목로주점 L'Assommoir』에 나오는 인물이다. 이 소설은 독자들을 노동자 계층의 삶의 고통에 집중하게 만든 첫 번째 소설이었다. 주인공 제르베즈는 나나의 어머니이며, 남편에게 버림을 받고 다시 세탁부(110쪽)로 일하다가 알코올 중독자가 되었다. 몇 년 전, 마네는 친구 샹플뢰리가 고양이에 관해 쓴 책을 위한 석판 광고포스터를 제작하기도 했다. 따라서 이 작품은 책이 미완성된 상태에서 사전 광고를 위해 제작한 유화로 볼 수 있다. 마네는 졸라가 1880년 소설 『나나 Nana』에서 나나를 성공한 매춘부로 그린 것을 틀림없이 알았을 것이다. 그렇다면 마네는 졸라를 위해 이 작품을 그린 것인가, 아니면 자신을 위해 그린 것인가?

그림 a 에두아르 마네, 〈거울 앞에서〉 1876년, 뉴욕 솔로몬 R. 구겐하임 미술관

마네는 여성의 몸단장이라는 전통적 주제를 더 이른 시기의 작품(그림 a)에서 현대적으로 표현했다. 그는 〈나나〉에서 가면과 유혹 주제를 초기작에서처럼 복잡한 응시의 유희로 만들었다. 나나는 시각과 욕망의 대상으로서 매력을 뽐내며, 연상의 구혼자(소설 속 뮈파 백작)보다 더 그녀의 행동을 인정한다는 듯 관람자를 바라보고 있다. 투명한 페티코트 속에 우아하게 스타킹을 신은 나나의 다리가 비친다. (그림 b의 드로잉은 마네가 숙녀의 다리에 매료되었음을 증명한다.)

반짝반짝 빛이 나는 이 작품은 나나의 여성적인 매력을 통한 미학적 경험을 꾀한다. 크고 유혹적인 쿠션이 나나의 몸통의 배경을 이루고 몸의 아랫부분은 더 어두운 배경에서 희미하게 빛나며 로코코 양식의 가구가 하체의 곡선을 반복하고 있다. 얼굴은 지금 막 바른 립스틱으로 돋보이고 배경의 벽지에는 새가 그려져 있다. 이 새는 두루미 grue로 프랑스 속어로 매춘부를 의미한다. 이런 말장난과 또다른 시각적 효과들은 이 그림에 유쾌함을 더한다. 가난한 백작은 오른쪽 끝에서 잘려나갔다. 앙다문 입과 꽉 움켜 잡은 지팡이로 보아 불만이 가득한 듯하다. 왼발은 이미 여인을 걷어찰 준비가 된 것 같다. 아니면 '성적 쾌락을 얻다'라는 의미의 속어를 암시하는가? 거울 스탠드에는 의인화된 거대한 눈알이 달려 있는데 이는 보는 행위를 강조하고 스탠드에 올려놓은 불이 꺼진 초는 열정이 없는 관계를 의미한다.

나나를 위해 포즈를 취한 여자는 '통속극' 배우이자, 오라녜

그림 b 에두아르 마네, 〈쥘 기으메 부인에게 보낸 삽화가 그려진 편지〉 1880년, 파리 루브르 박물관, 데생 진열실

〈나나〉, 1877년

캔버스에 유채, 150×116cm, 함부르크 미술관

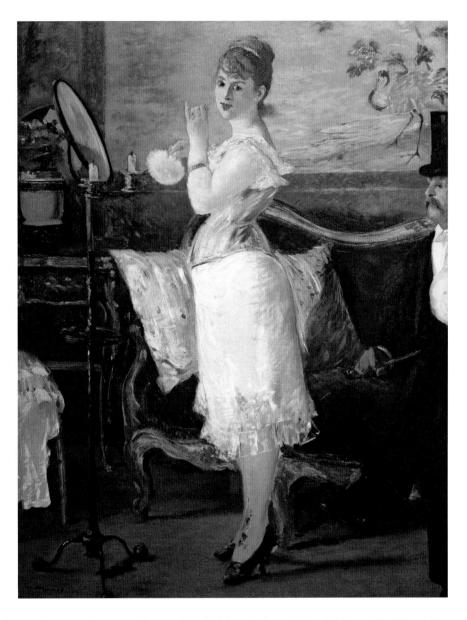

공Prince of Orange의 정부 앙리에트 오제였다. '시트론Citron'이라는 별칭으로 불렸던 그녀는 졸라의 소설 모델로도 유명했다. 실제 그녀는 여배우이자 매춘부로 관객을 유혹하는 일을 했다. 속옷 차림이라는 충격적인 모습 외에도 그녀의 실제 삶과 연관성으로 인해 이 작품은 살롱전에서 탈락했던 것 같다. 마네는 이 작품을 카퓌신 대로의 멋진 상점의 쇼윈도에 전시해서 세상을 깜짝 놀라게 했다. 사람들이 모여들었고 사업은 번창했다. 호기심을 유발하고 유명해지는 데는 언론의 혹평만 한 것이 없다.

피에르 오귀스트 르누아르 Pierre-Auguste Renoir

그림 a **외젠 들라크루아**, 〈하렘의 알제 여인들〉 1834년, 파리 루브르 박물관

이국적인 포즈

나폴레옹의 북아프리카 침략과 프랑스의 모로코와 알제리 식민지화와 더불어 프랑스에서 아랍 문화와 모티프는 매혹과 유행의 대상이 되었다. 리즈 트레오가 포즈를 취한 르누아르의 〈알제의 여인〉은 오리엔탈리즘의 동방(이 작품의 경우에는 극동이 아니라 중동의 아랍과 오스만 왕조 지역) 문화에 대한 태도들을 보여준다. 북아프리카는 프랑스의 남쪽에 위치하고 있지만, 이슬람 문화의 중심지는 동쪽이었다. 서구 화가들이 첫 방문지였던 아랍 문화 지역에는 오스만 제국의 수도였던 콘스탄티노플(현재 이스탄불)도 있었다.

이 작품에서 리즈의 자세는 아랍 여성들의 나태함과 성적인 복종을 암시한다. 이들은 남성 주인의 호출을 기다리며 하렘에 대기하고 있었는데, 그 숫자는 주인의 경제적 능력에 따라 달라졌다. 속이 비치는 블라우스를 입고 다리를 일부분 드러내고 관능적인 시선으로 바라보는 이 여자는 바로 유혹의 이미지다. 오리엔탈리즘의 또 다른 측면(염색한 타조 깃털과 금화로 만든 작은 티아라, 수가 놓인 실크 바지, 꽃장식이 달린 슬리퍼에 이르는 현지의 장식, 패션, 색채에 대한 강한 흥미)에 더 관심이 있지 않았다면, 르누아르에게도 똑같아 보였을 것이다. 재단사의 아들로 태어난 르누아르는 집에서 다양한 직물과 패션을 보고 자랐다. 그는 이런 말을 한 적이 있다. '나는 아름다운 천, 호화로운 양단, 반짝이는 다이아몬드를 아주 좋아한다. 그리고 나는 기꺼이 유리 장신구와 면제품을 그릴 것이다.' 캔버스는 화가의 시각으로 현란한 솜씨를 발휘하는 표면이자 정물처럼 보이며, 여기서 리즈는 조연에 불과하다.

르누아르는 알제리를 직접 방문했지만, 그는 19세기 중반의 들라크루아와 앵그르 같은 기존의 이미지와 추정을 토대로 그렸다. 초기에 르

그림 b **앙리 르뇨**, 〈살로메〉 1870년, 뉴욕 메트로폴리탄 미술관

누아르는 수많은 동료들과 마찬가지로 유명한 〈하렘의 알제 여인들〉(그림 a)과 같은 작품에서 들라크루아의 색채를 찬양했다. 그렇다면 리즈의 자세가 들라크루아의 작품 왼쪽의 우울한 여인에게서 나온 것일까? 다른 한편, 앵그르의 오달리스크는 고전적 누드를 능숙하게 동방적인 것으로 옮겨놓았다.(200쪽) 르누아르는 말년에 이와 비슷한 주제들을 채택하게 되는데, 앵그르처럼 동방의 물건에 대한 강한 흥미는 이때 이미 드러난다.

이 작품은 초대를 받은 들라크루아가 아랍 집주인의 허락 하에 문에 달린 창으로 하렘을 엿보면서 그린 스케치를 토대로 그려졌다. 앵그르 작품의 배경은 이와 반대로 상상력의 산물이었다. 르누아르의 정신과 가장 비슷한 그림은 젊고 매우 재능이 넘치는 아카데미 화가 앙리 르뇨의 1870년 작 〈살로메〉(그림 b)다.

검고 풍성한 곱슬머리의 아름다운 이탈리아 여자 모델이 노출이 심한 이국적인 드레스를 입고 있다. 그녀는 매혹적인 시선으로 관람자를 응시한다. 르누아르의 그림처럼 살로메가 이국적인 패션과 회화적 재능으로 탄생한 시각적 유혹이라는 것은 의심할 여지가 없다.

에두아르 마네 Édouard Manet

자유의 불꽃을 부채질하기

인기 있는 주제인 누워 있는 여인 그림 중에서, 마네가 그린 니나 드 카이야스는 미술 역사상 가장 재기가 번득이는 작품이다. 느긋하고 자신만만한 자세의 니나는 파리의 가장 유명한 자유 여성 중 한명이었다. 결혼 전 이름이 안 마리 가야르드Anne-Marie Gaillard인 니나 드 빌라르는 21세였던 1864년에 세련된 한량이며 언론인이었던 엑토르 드 카이야스와 결혼했다. 그러나 마네의 초상화가 그려진 무렵 남편과 이혼했다. 배우이며 시인이자 재능 있는 피아니스트였던 니나는 1862년부터 어머니와 함께 문학 살롱을 열고, 사회적, 경제적 계급에 상관없이 화가, 시인, 음악가를 초대했다. 젊은 시절부터 성적으로 자유분방했던 그녀의 연인 중 한 명이 마네의 첫 전기를 집필했던 작가 에드몽 바지르다.

니나의 자세는 마네가 〈올랭피아〉(223쪽)에서 패러디한 누워 있는 비너스의 자세를

그림 a **에두아르 마네, 〈스페인 복장으로 기댄 여인〉** 1862-1863년, 뉴 헤이븐 예일대학교 미술관

그림 b **프란시스코 데 고야, 〈옷 입은 마하〉** 1807-1808년, 마드리드 프라도 미술관

변형한 것이다. 이 자세는 마네가 그린 스페인 투우사 바지를 입은 사진작가 나다르의 정부의 그림(그림 a)에도 등장한다. 당시는 옷을 입고 있다 해도 여자의 다리와 엉덩이의 과시가 매우 도발적인 것으로 간주되던 때이다. 마네의 이 초기 그림은 매춘부를 사실적으로 재현한 프란시스코 데 고야의 〈옷 입은 마하〉(그림 b)의 반복이었다. 물론 오늘날에는 옷모기 드리니는 최초의 그림으로 심각한 물의를 일으켰던 〈옷 벗은 마하〉가 인기가 많지만 말이다.

〈부채를 든 여인〉에서 니나는 발치의 이국적인 페키니즈 종 애견과 어깨 부근의 멋들어진 꽃다발 옆에서 포즈를 취하며 즐거워 보인다. 꽃다발은 일본에는 없을 것 같이 생긴 일본식 세 폭 병풍에 그려진 것인가? 병풍에는 매춘을 암시하는 두루미가 그려졌다. 이는 에밀 졸라의 매춘부를 그린 〈나

나〉(121쪽)보다 훨씬 전이다. 〈올랭피아〉와 〈스페인 복장으로 기댄 여인〉에서 난잡함을 상징하는 고양이와 반대로 개는 정조의 상징이었다. 이 그림에서 니나의 개는 작은 애완견으로 길러진 품종이다. 역설적인 의미로서의 혹은 단지 귀여운 존재로서의 이 개는 이 여자가 독신의 삶에 고통받지 않음을 강화한다.

르누아르의 〈칸막이 관람석〉(129쪽)을 비롯한 당시 그림들과 마찬가지로, 마네의 인상주의 기법은 공쿠르 형제가 『18세기 미술 Art of the Eighteenth Century』에서 칭찬했던 18세기 로코코 양식의 재유행과 결합했다. 공쿠르 형제는 아무 힘도 들이지 않고 현실을 되살려 놓을 수 있는 붓질의 마법에 경탄했다. 프랑수아 부셰 같은 로코코 화가들은 프랑스 사교계가 산업화와 자본의 축적으로 성장하던 시기에 19세기 부르주아들이 모방하려고 애썼던 상류사회의 사치와 세련된 취향과 연관되었다.

베르트 모리조 Berthe Morisot

그림 a 피에르 오귀스트 르누아르, 〈시코 양〉 1865년,
워싱턴 내셔널갤러리

그림 b 메리 커샛, 〈칸막이 관람석의 숙녀들〉 1882년,
워싱턴 내셔널갤러리

결혼할 준비가 된

모리조는 자신의 아파트에서 18세의 알베르티 마르게리트 카레를 직접 보고 이 초상화를 그렸다. 마르게리트는 공작(페르디낭 앙리 임므)과 결혼할 예정이었다. 쿠션 위에 올려놓은 왼손에서 약혼반지가 반짝인다. 2인용 소파에 앉은 그녀는 약혼자와 함께 앉을 수 있는 공식적인 권한을 갖게 될 날을 손꼽아 기다리는 것처럼 보인다. 뒤에 있는 값비싼 일본식 화병에는 미래의 남편에게서 받은 붉은 장미꽃이 꽂혀 있다. 남자에게 추파를 던질 때 필요한 부채는 이제 필요가 없다. 부채는 임무를 완수했고, 이제 유물이나 수집품으로 전시되었다.

　〈핑크 드레스〉는 마네의 양식에 심취해 그린 것이다. 그러나 색채는 더 밝아졌고 더 여성적이며 붓 터치도 훨씬 섬세하다. 멋진 드레스의 '초상'의 긴 계보에 속하는 이 아름다운 드레스는 잠시도 눈돌릴 여유를 주지 않는다. 핑크색은 왼쪽 아래에 이따금 보이는 붉은색 붓 터치부터 옷깃과 소매의 흰색에 이르기까지 전 범위에 걸쳐 계속된다. 목둘레선에는 금색 펜던트가 달린 검은 목걸이가 끼어들었다. 마네의 〈올랭피아〉(223쪽)부터 르누아르의 초기 초상화 〈시코 양〉(그림 a)까지 수많은 그림에서 확인되듯이 이런 목장식은 당시 유행이었다. 이 작품은 르누아르의 〈시코 양〉과 비교할 만하다. 르누아르가 그린 드레스 색감이 훨씬 더 강렬하다면, 모리조의 복잡한 드레스는 화가에게 훨씬 더 큰 도전이었다. 모리조는 매우 능숙하게 물감으로 리본과 러플을 되살렸다. 그녀의 붓질은 형태를 반복할 뿐 아니라, 촉각적인 즐거움을 완성하는 것처럼 보인다. 자신의 미래에 대한

생각에 잠긴 어린 주인공의 얼굴 표정은 조심스러우면서도 의젓하다. 사교계에서 예측되는 즐거움이 그녀의 운명이 될 것임을 나타내는 이 작품은 열광적이고 활기차다. 동료 여성 인상주의자 메리 커샛의 오페라 극장에 공식적인 첫 외출을 나온 두 명의 숙녀 그림(그림 b)과 이 작품을 비교해보자. 거기서도 패션은 최신식이다. 준비에브 말라르메의 어깨가 드러나는 드레스는 파스텔처럼 섬세하고 얇게 채색되었고, 메리 엘리슨의 펼쳐진 부채의 꽃은 준비에브의 꽃다발의 꽃과 비교된다. 그러나 모리조의 윤곽선보다 훨씬 더 정확한 커샛의 윤곽선은 그녀가 받은 전통적인 교육과 드가의 기법에 대한 공감을 드러낸다. 딱딱하게 격식을 차린 준비에브, 경외심과 수줍음이 섞인 표정으로 앞의 광경을 보고 있는 메리를 모리조의 초상화보다 심리적으로 더 민감하게 기록하고 있는 윤곽선은 숙녀들의 얼굴을 강조한다. 결론적으로 두 작품은 보들레르가 말한 '패션 스펙터클'의 전형적인 예다.

피에르 오귀스트 르누아르 Pierre-Auguste Renoir

그림 a 에드가 드가, 〈쌍안경을 든 여인〉 1875-1876년경,
드레스덴 국립미술관

금상첨화

가장 탁월한 인상주의 그림 중 하나인 〈칸막이 관람석〉은 제 1회 인상주의 전시회에 출품되었다. 르누아르는 이 그림을 여성과 여성의 패션을 묘사하는 대단한 재능을 증명하기 위해 그렸다. 동생과 니니 로페즈가 모델이었음을 고려하면 이 그림은 르누아르의 〈정원의 알프레드 시슬레와 리즈 트레오〉(51쪽)처럼 주문받은 초상화가 아니다. 인상주의 그림 속 다른 젊은 여인들처럼 화려하게 치장한 니니는 보기 좋게 만들어놓은 당과 제품처럼 보인다. 능숙하게 처리된 줄무늬 드레스, 흰 장갑, 금팔찌, 꽃, 과도한 진주 목걸이는 시각적 욕구에 직접 호소하는 케이크 장식처럼 느껴진다. 니니의 크림색 메이크업은 거의 목과 가슴까지 이어진 듯하고, 미묘하게 병치된 흰 목걸이와 적 분홍빛 꽃은 그 위에 드리워진 섬세한 그림자에 관심을 집중시킨다. 결과적으로 르누아르의 우상 들라크루아가 미술은 이러해야 한다고 말했던 것처럼 이 그림은 '눈을 위한 축제'다.

니니의 목과 가슴의 윤곽을 드러내는 부드럽고 두꺼운 검은색 옷깃은 성적인 욕구에 대한 호소를 강화한다. 바의 음료, 양품점의 옷 그리고 이 그림처럼 전통적으로 여성의 성은 무의식적으로 상품으로 강조되었다. 여기 보이는 회화의 유혹적 특징들이 주인공의 특징들과 유사하기 때문이다. 그림은 그림 속 여자 만큼이나 사치품이자 욕망의 대상이다. 즉 그림에 대한 욕망과 여성에 대한 욕망이 뒤섞인다.

오페라 극장은 고상한 부르주아 여인과 그들의 가족이 갈 수 있는 몇 안 되는 공공 장소 중 한 곳이었다. 적절한 복장을 갖추는 일은 일종의 의식이었고, 그것을 통해 여성뿐 아니라 그들의 동반자도 부와 사회적 지위를 과시할 수 있었다. 르누아르의 동생이 쌍안경을 높이 들어 올리는 행위에서 짐작할 때 호화로운 아래층 관람석에 앉기 위해 돈을 지불했다.

오페라 관람석 바깥쪽 높은곳에서 포착한 듯한 시점은 작품의 기교를 드러낸다. 그러나 이러한 시점은 에스코트를 하는 남성이 쌍안경을 통해 보는 시선에 상응할 것이다. 드가가 스케치한 경마장의 여인(그림 a)에서 보듯, 경마장에서 사용되는 것과 비슷한 그의 쌍안경은 로페즈 양이 든 것보다 더 크고 성능도 좋다. 이 그림의 각도는 편안하면서도 즉흥적으로, 즉 순간적인 광경으로 보이게 만든다. 그러나 두 쌍안경에 의해 결정된 축을

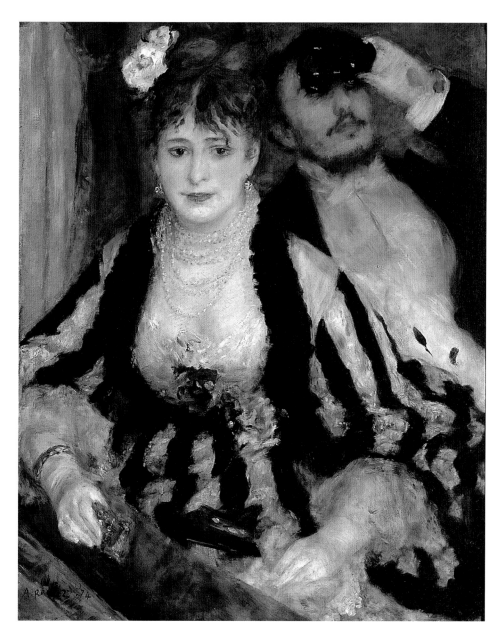

〈칸막이 관람석〉, 1874년

캔버스에 유채, 80×63.5cm, 런던 코톨드 미술관

따라 구성되었기 때문에 스포츠이건 실내의 오락이건 상관없이 구경거리에 초점을 맞춘 근대적인 시각의 징후들로 그림을 구성한다. 실제로 니니의 동행자는 (테스토스테론에 의해 작동되며) 끊임없이 그 대상을 탐색하는 파리 남성들의 응시를 강조한다. 동석한 여성이 있음에도 그는 새로운 도전 상대를 찾고 있다. 그림 속 동생의 시선에는 르누아르의 시선이 투사되었다.

메리 커샛 Mary Cassatt

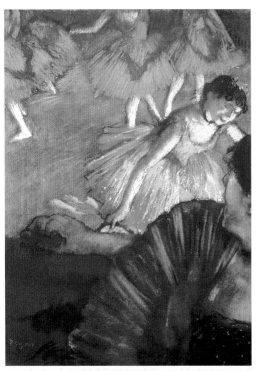

그림 a **에드가 드가, 〈오페라 관람석에서 본 발레〉** 1884년경, 필라델피아 미술관

숙녀 스파이

검은 옷을 입은 여자가 쌍안경으로 극장 안을 살피고 있는 이 그림은 커샛의 일반적인 그림과 다르게 특이하다. 커샛은 주문을 받거나 친구들을 위해 그림을 그렸기 때문에 그림 속 모델이 누구인지 대부분 밝혀졌지만 이 여자의 정체는 확인되지 않았다. 검은 드레스는 미망인을 나타낸다. 여기서는 보는 행위가 더 중요하다. 개인 관람석이라는 위치는 염탐 도구를 준비해 온 그녀에게 권능을 부여했다. 관람석의 어떤 남자가 이 여자에게 호기심을 갖고 있다. 그는 보란 듯이 가장자리에 기대고 있다. 그가 지인이 아니라면 이 여자를 놀리고 있는 듯 말이다. 이처럼 우스꽝스러운 시선의 상호작용은 마네나 드가의 특징이다. 그러나 이 그림에서 커샛은 관음증의 도구를 여성에게 쥐어주며 주도권을 잡으려고 했다. 접힌 부채는 지휘봉이나 클럽처럼 보이는데 이는 남성적인 결단력을 암시한다.

드가의 〈오페라 관람석에서 본 발레〉(그림 a)가 이 작품에 대한 반응이었는지 궁금해진다. 발레리나가 가장 잘 보이는 각도를 찾기 위해 돌린 머리와 몸의 긴장감이 나타내듯, 드가는 무대 위쪽 모퉁이의 관람석에 앉은 여성을 측면에서 묘사했다. 드가는 빛나는 색채, 조화롭지 못한 시점, 부채와 발레리나의 발레용 치마의 대비의 강화, 대담한 파스텔 기법 등으로 보는 행위에 주의를 집중시켰다. 반대로 그림 중앙의 오페라 쌍안경은 그늘이 져 있고 비교적 흐리게 채색되었다.

한편, 커샛의 관심은 더욱 서사적이고 구체적이지만 회화 기법은 마찬가지로 화려하다. 열정적이며 섬세하지만 대충 스케치한 배경은 주인공을 강조한다. 그러나 동시에 주인공을 보는 건너편 사람을 발견했을 때 허를 찔린다. 결국 커샛은 자신의 이력에 가장 큰 영향을 준 드가의 양식과 구별하면서, 자신의 개성과 여성적 시각의 특성을 확고히 드러냈다. 커샛의 그림 중 처음으로 미국에 소개된 이 작품은 남성 화가의 그림만큼이나 훌륭하며 '빼어난' 그림으로 간주되었다.

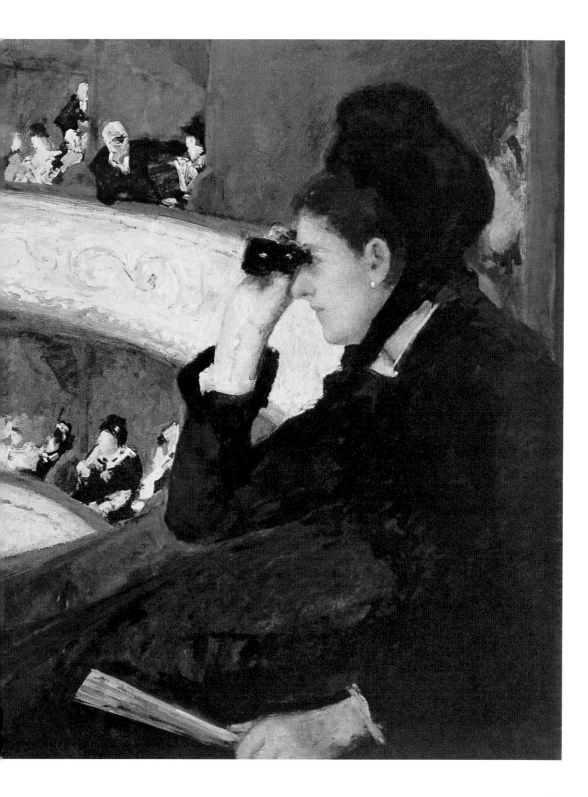

에드가 드가 Edgar Degas

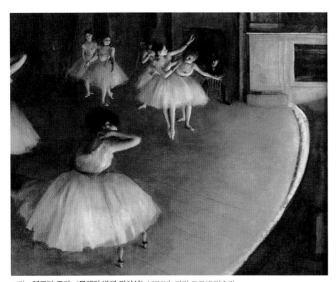

그림 a 에드가 드가, 〈무대의 발레 리허설〉 1874년, 파리 오르세 미술관

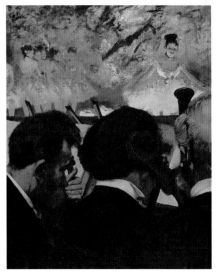

그림 b 에드가 드가, 〈오케스트라의 음악가들〉 1870년경,
프랑크푸르트 슈테델 미술관

연출가로서의 화가

드가는 그림이 매우 세심하게 연출된 것이라고 생각했다. 그래서 그림 속 지휘봉을 잡고 있는 무용 선생님은 은유적인 자화상이라 할 수 있다. 드가의 많은 작품이 시각에 초점을 맞췄지만 1870년대의 발레 그림은 예술적인 과정, 즉 화가가 어떻게 공간적 효과들을 연출하고, 무대장치로 환경을 조성하며, 그러한 환경에 들어차 있는 형태들을 다루는가와 더욱 광범위하게 연관되었다. 발레 그림의 실험작은 드가가 인간을 '장기 말'과 비슷하게 집어넣고 빼는 것을 보여주는데, 오르세 미술관이 소장하고 있는 것은 더욱 된순한 단색조의 유화 버전(그림 a)이다. 이 두 작품을 비교하면, 전경에 콘트라베이스의 소용돌이 장식과 발레 선생을 비롯한 여러 가지 차이점이 발견된다. 유화 버전에는 발레리나의 숫자가 더 많으며, 리허설을 지켜보는 신사들 중 한 명이 보이지 않는다.

드가의 발레 그림들은 가르니에의 유명한 오페라 극장이 완성되기 전에 르 펠르티에 가에 있던 구 오페라 극장에서 그려졌다. 리허설과 무용 수업의 참관은 경마클럽 회원에게만 허용된 것으로 드가의 발레 그림은 그의 사회적 지위를 암시한다. 발레리나는 주로 노동자 계층의 소녀들이었다. 높은 신분의 남성들은 여흥뿐 아니라 성적 대상으로서의 발레리나에게 관심을 가졌다. 말하자면, 전형적인 인상주의 그림은 쓰레기 더미에서 창조된 황금이었다. 발레리나들은 늘 예쁜 건 아니었지만 그들의 기교는 평범한 몸을 예술로 승화시켰다. 많은 사람들이 드가가 여성 혐오주의자였다고 말한다. 모든 면에서 드가는 속물이자 인종차별주의자였음에도 불구하고, 그러한 태도와 시각적 현실의 결합은

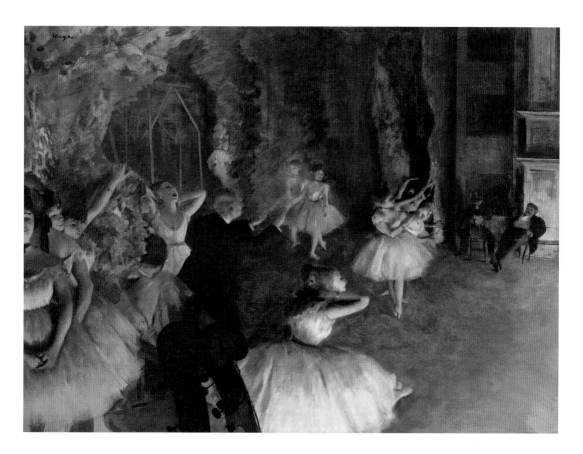

그가 묘사한 수없이 많은 발레리나들이 보여주는 편안한 모습을 설명한다.(134, 356쪽) 이 작품에서 전경의 소녀들은 자연스럽게 하품을 하고 기지개를 켜고 실내화 끈을 묶고 등을 긁는다. 무용 선생님이 관람자의 시선을 다른 쪽의 소녀들로 유도한다. 이들의 연속적인 포즈와 전경의 소녀들의 자연스러움을 비교해보라. 토슈즈의 끝에 관심이 가장 집중된다.

 뒤쪽의 무대장치는 극장의 골격처럼 보인다. 사실 드가의 목표는 그의 기법과 구성적 기교가 미술의 근원이었음을 과시하듯, 무용이라는 매체의 내적인 작동과 기술을 드러내는 데 있었다. 〈오케스트라의 음악가들〉(그림 b)에서 드가는 더 멀리 나아갔다. 음악가들은 연주를 막 마쳤고, 연기를 끝마친 프리마발레리나가 앞으로 나와 강한 각광을 받으며 고개 숙여 인사를 한다. 그녀의 연기는 드가의 시각적 연출과 견줄 만한 아름다운 환영이었다.

에드가 드가 Edgar Degas

그림 a 에드가 드가, 〈레 앙바사되르의 카페 콩세르〉,
1876-1877년, 리옹 미술관

그림 b 에드가 드가, 〈개의 노래〉를 위한 스케치가 그려진 페이지 1877년경, 개인소장.

짐승으로 퇴보하는 인간

음악적 여흥의 사회적 스펙트럼의 한쪽 끝에는 발레와 오페라가 있었고 반대쪽에는 야외 카바레 공연이 있었다. 야외 카바레 공연은 알카사르데테와 레 앙바사되르처럼(그림a) 샹제리제 거리를 따라 나 있는 녹지공간에서 열렸다. 그곳에는 다양한 사람들이 모여 들었고 드가가 묘사한 카페 콩세르의 전경에 등장하는 중산층들로 보아 공연은 오페라 극장에 비하면 훨씬 대중적이었다. 그러나 구경거리는 무대에만 있는 것이 아니었다. 왼쪽 까만 사리의 남자가 조곡 모자를 쓴 여인을 보고 있고, 어지는 그를 향해 고개를 끄덕이고 있는 것처럼 보인다. 우리는 그 이유를 짐작할 수 있다. 공연은 오페라처럼 많은 제작비가 필요했고, 관객의 관심을 유지시킬 수 있도록 멋져야 했다.

드가는 〈개의 노래〉에서 공연자가 관객을 압도하는 순간을 그렸다. 노래를 부르는 여자는 엠마 발라동(그림 b)이라는 예명으로 활동했던 가수 테레사로 밝혀졌다. 테레사는 근처 레 앙바사되르의 라이벌이었던 알카사르데테에서 그녀의 유행곡 중 하나를 부르고 있다. 그녀의 공연에는 풍자적인 가사와 현란한 동작이 어우러져 있었다. '개의 노래'를 부를 때면, 웅크리고 앉아 애원하는 개의 앞발처럼 팔을 들어올렸다. 놀랍게도 예리한 관찰자이며 엘리트주의자로 유명한 드가는 테레사를 동물의 속성으로 묘사한 습작(그림 b)을 공책에 남겼다. 드가와 친구 에드몽 뒤랑티는 인간의 심리와 표정 연구에 깊은 관심이 있었다. 레오나르도 다빈치와 프랑스의 샤를 르브룅은 인간의 얼굴을 여러 동물에 비유한 드로잉과 판화를 제작하기도 했다. 드가가 살았던 시대에 찰스 다윈의 진화론이 널

림 c **작가미상, 〈엠마 발라동의 사진〉** 40대의
.습으로 추정, 1880년경

리 알려졌지만(『종의 기원』(1859년)과 『인간의 유래』(1871년)), 어떻게 보면 다윈은 저명 화가들이
과거에 관찰했던 것을 설명하는 이론을 발전시켰을 뿐이다. 1843년에 이미 캐리커처 화
가였던 J. J. 그랑빌은 목판삽화 〈짐승으로 퇴보하는 인간〉(352쪽)으로 그러한 개념들을
패러디했다.

테레사는 하층계급과 동일시되었다. 모순적이었던 한 팬은 그녀가 '천한 잔재주'를
부린다고 말했다. 19세기의 과학에서 진화론은 인종에 적용되어 인종적 차별과 사회적
차별의 근거가 되었다. 어쨌든 드가는 테레사와 꼭 닮은 초상을 그렸을 뿐 아니라, 나무
들 사이에 매달린 것처럼 보이는 둥근 가스등의 패턴과 테레사의 풍만한 중년의 몸을 돋
보이게 하는 직각 구조를 가진 놀라운 근대회화를 창조했다.

에드가 드가 Edgar Degas

그림 a **피에르 오귀스트 르누아르,** 〈페르난도 곡마단의 곡예〉
1879년, 시카고 아트 인스티튜트

그림 b **조르주 쇠라,** 〈서커스〉 1891년, 파리 오르세 미술관

간발의 차

19세기 파리에서 볼 수 있었던 공연 중 하나가 서커스다. 파리에서는 여러 서커스단이 상설공연장을 운영하고 있었다. 페르난도 서커스는 화가들이 시간을 보내던 카페와 작업실에서 멀지 않은 몽마르트르에 있었다. 〈페르난도 곡마단의 라라 양〉에서 그림의 시점과 색채는 라라 양의 아슬아슬한 곡예보다 더 대담하다. 드가의 그림은 예상 밖의 놀라운 것이었고 그의 작품 중에서도 독특하다고 할 수 있다. 발레의 시점에 익숙한 관람자라면 천장에 매달려 위로 쳐다보기 위해 목을 꺾는 것은 충격적이다. 서커스는 인기가 많았지만 이를 주제로 삼은 인상주의 그림은 상당히 드물다. 그러나 그것을 시도한 화가들은 걸작을 탄생시켰다. 드가가 이 그림을 그린 해에 역시 서커스에서 주제를 찾았던 르누아르의 작품(그림 a)을 함께 비교해보면 흥미롭다. 드가의 작품에 드러나는 것처럼 여기서도 극적이지는 않지만 오페라 쌍안경을 사용했거나 그러한 효과를 모방해 곡예사를 클로즈업했다. 두 소녀는 독일의 유랑곡마단 소속의 17세와 14세 프란치스카와 앙겔리나 바르텐베르크였다. 이들에게서 라라 양과 비슷한 점이라고는 신발과 의상밖에 없다. 르누아르는 덜 밝은 실내 조명과 더 은은한 반사로 신발과 의상을 드가보다 더 상세하게 묘사했다. 화려한 것으로 대비한 라라 양의 두껍고 어두운 색의 스타킹과 이들의 면 스타킹이 다를 뿐이다. 르누아르는 공연이 끝난 후의 소녀들의 모습을 포착해서 관중석에서 던진 오렌지 선물을 줍는 자연스러운 자세를 취하고 있다. 드가는 곡예에 집중했다. 라라 양의 머리카락은 날리고 몸은 균형을 잡느라 긴장돼 있다. 르누아르의 그림이 더 일화적이고 유혹적이다.

르누아르의 배경은 장소가 어딘지 알려주는 정도다. 그러나 드가의 그림에서 구조는 기하학적 구성의 중요한 특성으로 대비되는 색채와 장식 조각들로 강조되었고, 더 늦게 나온 조르주 쇠라의 신인상주의 양식의 〈서커스〉(그림 b)에서도 건축은 중요한 역할을 한다. 그러나 그것은 대중들의 눈을 사로잡기 위해 고안된 광고 포스터를 모방하면서 그림을 추상화시킨다. 말 위에 한 발로 서 있는 사람이나 그 뒤에서 공중제비를 넘는 사람을 구경하는 순수한 즐거움을 나타내는 만화 같은 인물과 광대의 잘려나간 몸은 익살스

럽다. 쇠라의 점묘법이 서커스를 냉정하게 기록한 것인 척했다면 드가의 기법은 라라 양
의 기교뿐 아니라 그 자신의 기교에도 관심을 집중시키는 정반대의 효과를 낸다.

피에르 오귀스트 르누아르 Pierre-Auguste Renoir

그림 a **빈센트 반 고흐, 〈물랭 드 라 갈레트〉** 1886년, 베를린 신국립미술관

그림 b **앙투안 와토, 〈무도회의 즐거움〉** 1715-1717년경, 런던 덜위치 미술관

신나게 놀기

르누아르는 처음으로 몽마르트르 언덕에 작업실을 마련한 화가였다. 그는 이 언덕에서 임대료가 싼 장소를 발견했고 노동자 계층의 활기 넘치는 다양한 활동을 목격했다. 원래 밀가루 제분소였던 물랭 드 라 갈레트는 화창한 일요일에 지역 주민들이 멋진 옷을 차려입고 건물 뒤 무도장과 야외 테이블에서 음주가무를 즐기던 장소다. 초록색 배경에 무도장이 보인다. 날씨가 좋으면 오케스트라가 야외로 나와 연주를 했다. 르누아르는 노동자 계층 여성들을 매우 좋아했는데, 그의 주장대로라면 그들이 직업 모델보다 더 자연스러웠기 때문이었다. 장인이었던 부모(아버지는 재단사, 어머니는 재봉사)에게서 태어난 르누아르는 최신 유행 패션으로 치장한 예의 바른 숙녀보다는 재봉사와 있을 때 더 편했다.

르누아르의 가장 야심찬 작품 〈물랭 드 라 갈레트의 무도회〉는 제3회 인상주의 전시회에 출품되어 출판인 조르주 샤르팡티에의 관심을 끌었다. 르누아르는 이 작품에 친구 여럿을 그려 넣었다. 그때까지 표면상 친구들이 자발적으로 참여한 유일한 예는 이보다 몇 년 앞서 제작된 마네의 〈튈일리 정원의 음악회〉(25쪽)였다. 마네는 노동자 계층의 소녀들과 보헤미안 남자들에게 어울리지 않을 장소에 상류층 부르주아지와 파리의 지식인들을 모았다.

르누아르의 작품 속에는 여러 사람이 등장한다. 그의 친구였던 작가 조르주 리비에르가 오른쪽에서 담배를 피우고 있다. 그는 등을 돌리고 있는 화가 겸 삽화가 피에르 프랑크 라미의 건너편에 있는 화가 노르베르 고뇌트의 옆에 앉아 있었던 것으로 기억했다. 두 사람은 르누아르보다 나이가 적었고 좀 더 장르화 쪽으로 지향했던 화가였는데 인상주의 그룹에 완전히 가담하지도 그만큼의 위상을 얻지도 못했다. 중경 중앙의 커플은 폴

로트와 쉬잔 발라동인 듯하다. 이들은 나중에 전신 초상화에 춤추고 있는 커플로 등장한
다.(296쪽) 르누아르는 에피소드를 좋아하는 사람답게 더 뒤쪽에 있는 벤치의 한 커플을
슬며시 보여주었다. 여자는 춤 혹은 구혼자에게 진절머리가 난 듯하다.

　　나무를 통과한 햇빛, 격자구조물, 매달린 등, 깃털 같은 활기찬 붓질 등 르누아르의
기법 덕분에 반 고흐가 묘사한 물랭 드 라 갈레트의 인적이 드문 황폐한 건물(그림 a)은 축
제의 에너지, 매력적인 구애, 세련된 패션 등의 동화의 나라로 변했다. 이 작품 속 쾌락의
왕국은 귀족의 시골 저택 정원이나 공원에 모인 사람들을 보여주는 앙투안 와토의 섬세
한 작품들(그림 b)을 상기시킨다. 이 작품은 마네와 드가의 그림보다는 더 도시적이지만,
화려한 옷과 장신구와 예쁘게 장식하려는 경향으로 인해 마네와 드가가 종종 강조했던
사회적 차이들은 사라진다. 르누아르의 그림은 그러한 걱정들이 사라진 이상적인 세계
이며 자유와 사심 없는 사랑이 있는 유토피아적인 환상이다.

에두아르 마네 Édouard Manet

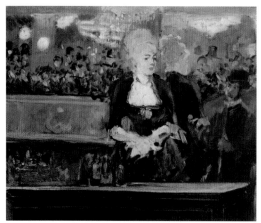

그림 a 에두아르 마네, 〈폴리 베르제르 바〉를 위한 습작 1881년, 개인소장

그림 b 귀스타브 카유보트, 〈카페에서〉 1880년, 루앙 미술관

시각적 욕구를 반영한 그림

미술에서 거울은 종종 자연과 그것을 둘러싼 세계의 반영이다. 이 그림을 완성했을 때 마네는 이미 병마와 싸우고 있었다. 이 작품은 카페 그림의 정점일 뿐 아니라 최후의 대작이며 일종의 유언이다. 폴리 베르제르는 개조된 백화점에 생긴 유명한 카바레였다. 말 그대로 쾌락의 백화점이었던 셈이다. 일층에는 큰 무대와 바, 테이블, 그리고 넓은 발코니를 따라 난 산책로가 있었다. 여자 바텐더가 그림 중심에 서 있다. 밝은 조명의 배경에는 여흥을 즐기는 사람들이 그에 걸맞은 붓질로 그려져 장관을 이룬다. 거울에 반사된 바텐더의 등과 손님의 옆모습을 보면 불안정한 느낌이 들기 시작한다. 신사는 관람자들처럼 바텐더의 바로 앞에 서 있을 것이다. 거울에 반사된 신사의 몸은 바텐더의 몸에 거의 가려져야 하지만, 거울에는 두 사람이 모두 분명하게 보인다. 그것은 마치 눈이 오른쪽으로 옮겨진 것 같은, 마네 특유의 분리를 그대로 보여주는 예다. 이 작품의 스케치(그림 a)는 카페의 거울 앞에서 밖을 내다보는 남자가 나오는 카유보트의 그림(그림 b)처럼 자연스럽다. 그래서 마네 작품의 시각적 모순은 그의 통제를 상기시키려는 의도이며 다양한 계급이 어우러지고 고독과 소외와 쾌락이 함께하는 바 같은 장소에서의 근대적인 경험과 연결된 사람들의 확고한 기반에 대한 도전이다.

무표정한 이 바텐더의 모델은 쉬종이라는 이름의 웨이트리스였다. 그녀는 소비의 대상이 될 수 있는가, 발레 이상의 것을 요구할 수 있었던 드가의 발레리나처럼? 당황한 고객이 나오는 밑그림(그림 c)은 어쩌면 이를 암시할지도 모르겠다. 제단 뒤에서 비웃는 듯한 근대의 성모 마리아처럼 이 여자는 역설적인 숭배 대상인가? 조심스러운 허락이든, 노동자 계급 여성의 아주 길고 지루한 하루를 의미하든 여자의 표정의 의미는 미스터리

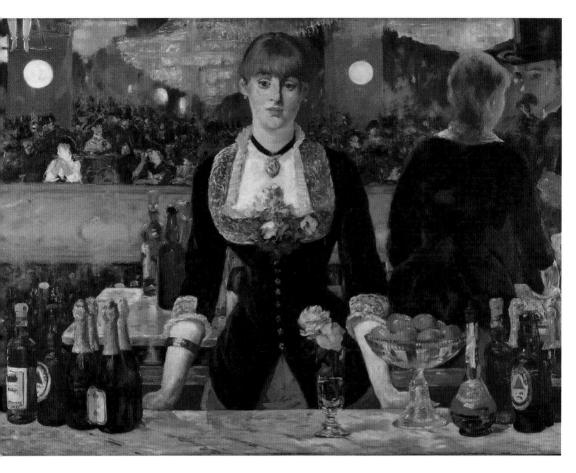

림 ⓒ 조르주 라포스, 〈폴리 베르제르 바〉 1878년

로 남아 있다. 왼쪽의 에일 병에 써놓은 마네의 이름은 그의 이력에서 가장 재기가 넘치는 정물이다. 마네는 종종 서명으로 장난을 쳤다. 이 작품에서는 아페리티프, 샴페인, 코디얼, 다양한 맥주처럼 그림 자체가 '눈의 욕구'를 위한 음식임을 암시한다. 프랑스 정신분석학자 자크 라캉의 말처럼 응시는 대상에 대한 욕망과 성적 충동이 결합한 것이다. 르누아르의 〈칸막이 관람석〉(129쪽)과 에두아르 마네의 〈나나〉(121쪽), 〈부채를 든 여인〉(125쪽)처럼 이러한 결합을 보여주는 마네의 그림도 당대적인 주제와 대담하게 기교를 드러내며 관람자의 눈을 유혹한다. 쉬종의 왼쪽 어깨 너머에서 한 여자가 오페라 쌍안경으로 무언가를 보고 있는데, 이는 드가와 커샛의 그림(130쪽)에서 발견되는 관음증적 시각의 개념에 관심을 집중시킨다. 마지막으로 왼쪽 상단 모서리에 그네를 타는 곡예사의 다리 일부가 보인다. 이는 시각적 곡예에 대한 애정을 공유했던 드가에 대한 존경의 표시다.

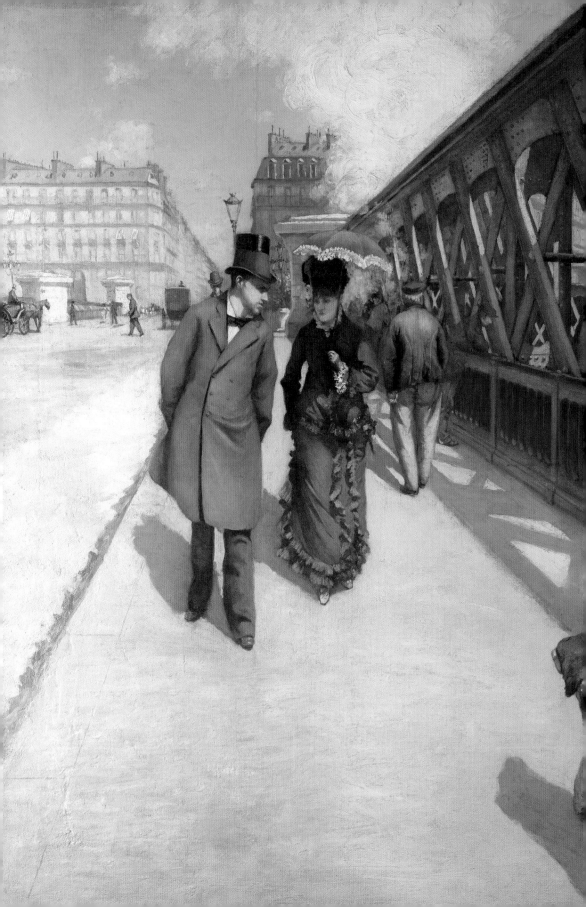

산업과 기술

아르망 기요맹 Armand Guillaumin

진정한 모더니티의 풍경

인상주의는 부르주아 여가활동을 보여주는 미술로 자주 묘사되기 때문에 근대적인 산업 풍경의 중요성은 간과되기 십상이다. 그러나 1860년대 말과 1870년대 많은 인상주의 화가들이 산업화된 풍경을 그렸다. 모네의 르 아브르의 무역항의 풍경(28쪽)도 그중 하나였지만 지속적으로 공장과 노동 활동을 그리는 데 몰두한 화가는 기요맹뿐이었다. 그는 인상주의 전시회에 산업화된 센 강의 풍경을 담은 그림 두 점을 출품했는데, 〈이브리의 일몰〉은 그중 하나였다. 이브리Ivry는 마른 강Marne과 센 강이 만나 파리로 흘러 들어가는 지점에 위치한 산업화된 교외 지역이었다. 파리 여행 안내서에는 이 지역이 다음과 같이 설명되어 있다.

'대략 30년간 파리의 산업화의 여파로 이브리는 공장으로 뒤덮었다. … 모든 교외 지역에서 비옥한 땅이 사라졌다. 니스, 비료, 기름, 접착제, 젤라틴, 알부민, 초, 왁스를 입힌 종이, 화학물질, 철물 등을 생산하는 공장이 들어섰다. … 어떤 공장들은 숨이 막히는 악취를 풍기지만, 운 좋게도 상쾌하고 건강에 좋은 공기 덕분에 희석되고 사라진다. … 시 당국은 번성한다. …'

그림 a 아르망 기요맹, 〈이브리의 센 강〉 1869년, 제네바 프티팔레 미술관

기요맹의 그림은 비르비종의 풍경화에서 발견되는 일몰의 효과를 현대적인 맥락으로 재해석했다. 이곳은 샤랑톤Charenton의 반대편, 센 강과 마른 강이 만나는 지점의 강둑에서 서쪽으로 바라본 풍경이며 기요맹이 풍경화를 많이 그렸던 곳이다. 기요맹은 이 작품을 오랫동안 구상했다. 드로잉, 보완한 풍경화, 유화 스케치(그림 a) 등이 남아 있는데, 특히 유화 스케치는 모네의 〈인상, 해돋이〉(37쪽)에 필적할 만하다. 그러나 모네의 것과 달리 기요맹의 스케치는 완성도를 높이기 위한 전주곡이었다. 이 스케치를 통해 기요맹이 이러한 주제를 중요하게 생각했고 그래서 편하게 접근하지 않았음을 알 수 있다. 사실 겉으로는 그렇게 보일지라도 인상주의 그림이 진짜 돌발적인 사건인 경우는 거의 없다. 모네도 생 라자르 기차역 연작을 위한 스케치가 가득한 공책을 남기지 않았는가.(158. 159쪽)

1860년대의 젊은 화가들과 관련이 있던 비평가들은 현대적 삶을 묘사했던 새로운 화가들에게 산업을 주제로 하는 그림을 요구했다. 자유주의자였던 변호사 쥘 앙투안 카스타냐리는 귀스타브 쿠르베의 과격한 사실주의를 옹호했다. 그는 1863년에 이미 미술이 당대 사회를 기록해야 하며 그러기 위해서는 산업과 농촌 생활이 포함되어야 한다고 주장했다. 농촌 생활은 전통적으로 화가들이 선호하던 주제다. 그들에게 미술은 일상에서 종교적인 안도감을 주는 것이었다. 바르비종 화파의 인기도 이러한 개념에서 기인했다. 그러나 신세대 화가들에게 진정한 미술의 토대는 화가의 개인적 관점으로 현재 세계를 관찰하는 데 있었다. 1868년에 에밀 졸라는 미술에서 현대적인 주제의 중요성을 더 이상 부정할 수 없다고 말했다.

폴 세잔 Paul Cézanne

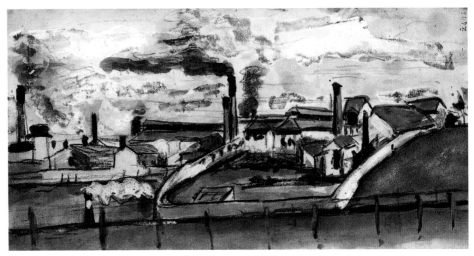

그림 a 폴 세잔, 〈레스타크의 기차와 공장들〉 1869년, 엑상프로방스 그라네 미술관

철도 혁명

〈철도 절개지〉는 세잔의 초기 풍경화 중 가장 유명한 작품에 속하는 대형 그림이며 세잔은 이 그림을 위해 드로잉과 예비 스케치를 했다. 이 그림은 엑상프로방스에서 서쪽으로 향하는 철도노선을 건설하기 위해 극적으로 절개한 언덕을 보여주며 이 노선은 유명한 생트 빅투아르 산 그림들의 전경에도 등장한다. 이곳의 위치는 세잔 가족의 사유지였던 '자 드 부팡'의 남단이었다. 갑작스럽게 절단된 언덕에 생긴 선로 부지는 무자비한 근대화를 암시한다. 또한 전례 없는 속도로 돌진히면서 지형에서 고립되고 그것에 무관심한 근대의 여행자를 떠오르게 한다. 동시에 이러한 특성들은 세잔의 다른 초기 그림들과 관련이 있는데 거기서 그러한 감정들은 폭력이나 에로틱한 내용으로 구현된다. 그러므로 이 작품은 자신의 충동들을 현대적인 인상주의 주제로 돌리려고 했던 세잔의 노력의 초기 단계로 볼 수 있다.

세잔의 어린 시절 친구 에밀 졸라는 현대적 주제를 강력하게 옹호하던 사람들 중 하나였다. 지중해 레스타크L'Estaque 항구의 비탈진 땅에 건립된 공장과 기차가 등장하는 수채화와 초크 드로잉(그림 a)은 세잔이 졸라의 아내를 위해 그린 것으로 그의 산업적인 그림들 중 가장 급진적이다. 레스타크는 당시 마르세유Marseille 외곽이었고 현재는 교외 지역에 속하는 곳이다. 세잔은 프랑스-프로이센 전쟁에 징집되는 것을 피하기 위해 이곳에 숨었고 졸라는 세잔을 방문했다. 이 그림은 세잔이 졸라 부인의 반짇고리를 장식하기 위해 그린 것이라는 말이 농담처럼 전해진다. 기차의 몸통은 장벽 뒤에 가려졌고 증

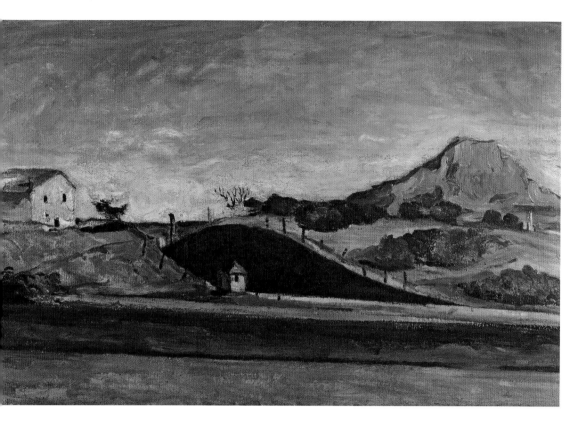

기를 토해내는 굴뚝만 보인다. 기차의 증기는 공장에서 나오는 연기로 알 수 있듯이 바람을 거스르며 달리는 엔진의 속도를 암시한다.

인상주의에서 철도 그림은 두 가지 유형으로 나눠진다. 하나는 기차와 승객에 초점을 맞춘 것이고 다른 하나는 철도와 풍경의 상호작용을 묘사한 것이다. 〈철도 절개지〉는 후자로 인상주의 최초의 철도 그림인 모네의 〈시골의 기차〉(157쪽)와 극명하게 대조된다. 엄격한 기하학이 강조된 세잔의 그림과 달리, 모네의 그림은 만족스러운 조화로움를 전달한다. 그러한 조화는 부재하지만 세잔의 그림은 선로 부지, 선로, 길 잃은 동물을 막는 울타리, 신호등, 절개지의 그림자를 배경으로 서 있는 중앙의 부속 건물 같은 지형의 특징들을 통해 자연 속의 기차의 존재를 드러낸다. 결국 이 작품은 인간과 자연의 유익한 공존보다는 자연에 개입한 인간에 초점을 맞추고 있다. 두 작품은 철도 혁명이 사람들의 삶과 환경에 미친 영향들 그리고 그에 대한 다양한 태도를 가늠하는 데 도움이 된다. 풍경과 대중의 의식에 기차가 흔한 것이었다 하더라도, 기차라는 소재는 그림에 있어서 만큼은 관심을 환기하는 대상이었다.

알프레드 시슬레 Alfred Sisley

그림 a **아르망 기요맹**, 〈**이시의 클라마르 도로**〉 1873-1875년, 버밍엄 시립박물관

미래의 도로

시슬레는 루브시엔Louveciennes과 마를리Marly 주변에서 자주 그림을 그렸다. 마를리는 센
강의 작은 항구에 인접한 곳이었고 근처에 있는 거대한 펌프, 마를리의 마신Machine (시슬레,
〈마를리의 마신〉, 1873년, 니 칼스버그 글립토텍, 코펜하겐)으로 유명했다.

　　카미유 코로의 〈세브르로 가는 길〉(17쪽)과 비교하면 이 작품은 새로 난 도로의 현대
성을 강조한다. 코로의 도로 주변의 울타리와 농부들은 안개에 뒤덮인 도시를 벗어나면
삶이 거의 변하지 않음을 암시한다. 당나귀를 탄 인물은 현대의 운송 수단과는 거리가 멀
다. 반대로 시슬레가 그린 도로는 코로의 울퉁불퉁한 길과 전혀 다르게 기하학적 구조에
산뜻함을 더하는 갓돌이 깔린 넓은 직선도로다. 새로 건설했든 보수를 했든 텅 비어 있는
모습은 빠른 속도로 달리는 마차와 교통량을 감안한 널찍한 도로를 강조한다. 코로가 향
수를 불러일으키는 시골 사람들을 묘사했다면, 시슬레의 인물은 줄지어 있는 나무 사이
에 있어 눈에 띄지 않는다. 나무들이 만들어내는 수직선은 철도의 침목처럼 효율성과 표
준화를 강조한다.

　　기요맹의 구불구불한 〈이시의 클라마르 도로〉(그림 a)도 근대성을 드러낸다. 일정한
간격으로 심은 도로변의 어린 나무들이 완만한 S 커브의 도로를 강조한다. 기요맹은 가
끔 세잔과 함께 작업을 했던 이시 레 물래노Issy-les-Moulineaux 부근에서 북동쪽을 보고 있
었다. 멀리 앵발리드의 돔 너머로 전혀 개발이 되지 않은 파리 서쪽 지역이 보인다.

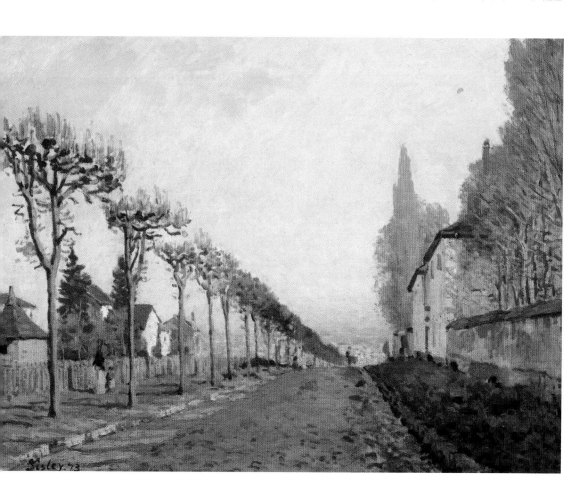

코로의 〈세브르로 가는 길〉과 달리 기요맹의 풍경에는 현대성이 발견된다. 중앙에는 새로운 주택들이 자리하고, 중경의 뒤편으로 몽파르나스Montparnasse행 기차가 왼쪽에서 오른쪽으로 지나가고 있다. 이러한 도로 그림들은 원시적이고 가꾸어지지 않는 모습 그대로를 담았던 이전 세대의 풍경화와는 뚜렷이 대비된다. 이전 세대 화가들에게 길은 외딴 마을, 시골 사유지나 지리적 호기심 등에 대한 회화적 경험에 비해 부차적인 것이었다. 인상주의에서 교외의 길과 도시의 도로는 그 자체로 중요한 활동의 장소였다. 지금 우리의 눈에는 진부해 보일지도 모르지만 19세기의 관람자에게 도로는 모더니티를 의미했다. 심지어 텅 빈 도로마저도 근대 경제의 기동성과 접근성을 암시한다. 도로는 기차와 마찬가지로 여행의 자유와 경험의 확장을 의미한다. 또한 풍경 속에서 인간이 만든 요소에 관심을 집중시킴으로써 사회 기반시설의 건설을 통한 인간의 자연 통제력 확대를 시사한다.

알프레드 시슬레 Alfred Sisley

아름다운 단순함

푸른빛의 물, 뭉게구름, 햇빛이 비치는 모래더미가 등장하는 이 사랑스러운 그림은 우리가 당시를 상상할 수 있는 진부한 주제, 즉 강바닥에서 토사를 채취하는 노동자를 묘사한 것이다. 왼쪽의 남자는 돌을 골라내는 데 쓰는 체를 들고 있는데 그런 식으로 채취한 모래는 시멘트의 재료로 사용된다. 프랑스-프로이센 전쟁과 파리 코뮌으로 건물, 교량, 도로가 파괴된 후 제3공화정 시대에 건축 붐이 일어나면서 원자재는 수요가 크게 증가했다. 하천의 바닥에서 모래를 파내는 작업은 배가 다니는 물길 유지에도 도움이 되었다. 센 강은 얕은 바닥으로 악명이 높았다. 파리가 처음 건설된 장소나 그랑드 자트 섬Île de la Grande Jatte처럼 센 강의 섬은 토사 축적의 결과물이었다.

19세기의 중요한 프로젝트였던 '항구도시 파리'는 노르망디 해안에서 센 강을 거쳐 파리까지 배가 이르게 하는 사업이었다. 철도의 효율성 때문에 결국 불가능한 사업이 되었지만, 생 드니 운하가 생 마르탱 운하를 거쳐 파리까지 확장된 것은 이 사업과 관련이 있었다. 시슬레는 기요맹을 포함한 다른 누구보다도 수로에 관심이 많았다. 센 강을 주제로 삼은 화가라고 하면 시슬레보다는 모네를 떠올리지만 몇몇 중요한 예외(160쪽)를 제외하면 그는 주로 배나 유람선 타기에 관심이 있었다. 시슬레와 기요맹(〈베르시의 센 강〉, 1874년, 함부르크 미술관)은 노동과 생산성 측면에서 강에 더 이끌렸다. 그러나 1870년대 초 시슬

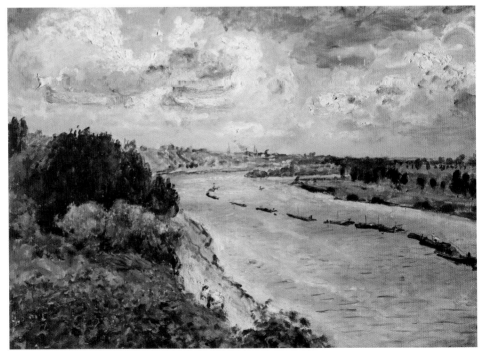

그림 a **피에르 오귀스트 르누아르, 〈센 강의 바지선〉** 1869년, 파리 오르세 미술관

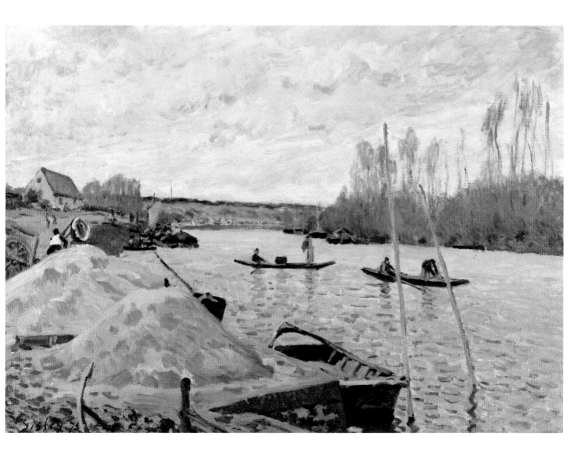

레의 양식은 모네와 밀접한 관련이 있다. 붓질이나 조명뿐 아니라, 전경 한쪽에서 엄청난 존재감을 드러내는 모래더미 같은 구성적인 장치도 모네에 비유된다. 절단된 형태는 사실적이며 자포니즘의 특징이 나타난다. 이 작품에서 노동자는 작게 그려졌지만 그들의 작업은 자세히 다뤄졌다.

르누아르의 그림으로서는 드물게 하천 운수를 묘사한 작품(그림 a)은 이 그림과 분명하게 비교된다. 당시 유행하던 양식을 따른 르누아르의 풍경화는 햇빛이 밝게 비치는 가운데 바지선의 행렬을 위쪽에서 묘사한 것이다. 기요맹과 시슬레의 그림과 달리 바지선이 어떤 일을 하는지 자세히 알 수 없다. 그림 중앙, 강둑 근처의 멋진 옷을 입은 여자는 책을 읽는 데 정신이 팔려 그들에게 관심이 없어 보인다. 마치 이 장면을 선택하기 위한 구실로 그녀가 필요했던 것 같다. 이 여자에게 자연 환경은 목가적이다. 이와 반대로 시슬레는 이러한 노동의 현장을 의도적으로 평범하게 표현했지만 이러한 평범함에도 아름다움이 깃들어 있다.

카미유 피사로 Camille Pissarro

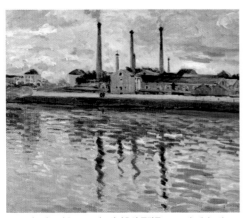

그림 a **귀스타브 카유보트, 〈아르장퇴유의 공장들〉** 1878년, 개인소장

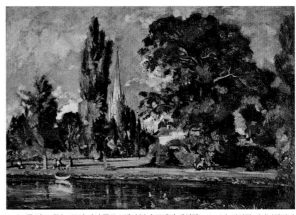

그림 b **존 컨스터블, 〈로어 마시 클로스에서 본 솔즈베리 대성당〉** 1820년, 워싱턴 내셔널갤러리

모더니티의 대성당들

르 아브르 항구를 그린 모네와 이브리 인근 공장을 그린 기요맹처럼, 1870년대 초에 피사로는 산업적인 주제를 선택했다. 그는 당시 살고 있던 풍투아즈 근처의 공장 건물을 주제로 다수의 그림을 제작했다. 피사로는 대다수의 인상주의 화가들이 살던 파리나 모네가 머물던 교외 지역보다 더 시골 같은 환경을 선호했다. 파리 북서쪽에 위치한 풍투아즈는 센 강과 우아즈 강Oise의 합류지점에서 그리 멀지 않은 마을로 우아즈 강이 내려다보이는 곳이었다. 철도로 파리와 연결된 이 마을에는 가스 공장과 페인트 공장이, 변두리 지역에는 전문 공단을 건설한 회사인 샬롱 사Chalon and Co.가 들어서 있었다.

아르망 기요맹의 이브리(146쪽)와 기스타브 카유보트의 아르장퇴유 공장(그림 a)과 달리, 피사로의 샬롱 사 공장은 주변의 무성한 풀 때문에 공원처럼 보인다. 공장의 가장 높은 굴뚝에서 오른쪽 나무 꼭대기까지 연결되는 축은 자연과 조화롭게 어우러지는 공장들을 암시한다. 이러한 효과는 멀리서 포착한 풍경(〈풍투아즈 근처를 흐르는 우아즈 강〉, 1873년, 윌리엄스타운 클라크 미술관, 매사추세츠 주)에서 훨씬 더 강조되었다. 두 작품 모두 공장에서 나오는 연기가 하늘의 구름과 자연스럽게 하나가 된다. 카유보트의 그림은 아르장퇴유의 졸리 철강 공단Joly Ironworks에 초점을 맞추어 주변 환경은 부수적으로 보인다. 모네의 작품에서 아르장퇴유는 주로 배를 타고 산책을 하는 곳이었다. 그러나 1851년에 철도선이 개통되면서 공장들은 근처 강 유역에서 상류로 옮겨갔다. 카유보트의 유일한 아르장퇴유 그림은 모네가 수없이 많이 화폭에 담았던 아르장퇴유와 달리 여가 생활보다는 산업이 두드러진다. 피사로는 카유보트와 반대로 전체의 통합된 이미지를 창조했다. 멀리 보이는 배경에 공장을 그려넣었던 모네와 달리 피사로의 그림은 보다 포괄적이다. 따라서 피

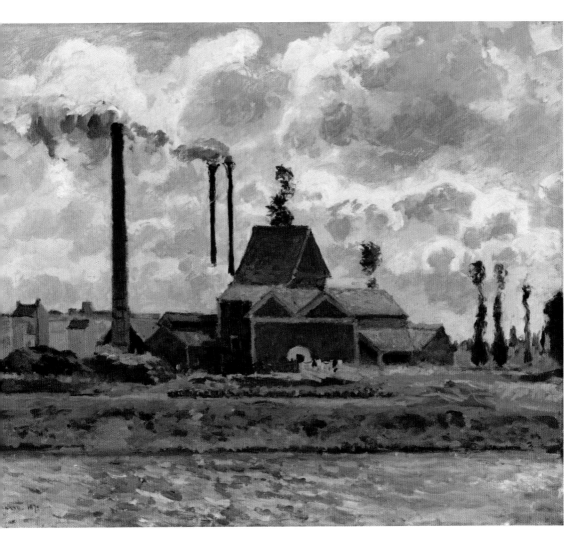

사로에게 아르장퇴유나 파리보다 더 시골에서도 현대성은 용인된다. 당대의 저서에서 기차역이나 공장을 '모더니티의 대성당cathedrals of modernity'이라고 표현한 구절을 심심치 않게 발견할 수 있다. 〈퐁투아즈 근처의 공장〉과 존 컨스터블이 그린 솔즈베리 대성당(그림 b)을 비교해보면 피사로가 이러한 표현을 그대로 받아들였는가라는 궁금증을 유발한다. 피사로는 프랑스-프로이센 전쟁이 발발하자 런던 교외로 몸을 피했다. 그와 모네는 J.M.W 터너, 그리고 컨스터블의 그림을 틀림없이 보았을 것이다. 그러나 피사로의 현대성에 대한 신념이 퐁투아즈의 공단 그림을 비롯해 산업의 풍경들을 많이 그리도록 했다는 점을 증명하는 데 직접적인 영향관계가 반드시 필요한 것은 아니다.

클로드 모네 Claude Monet

조용한 물 위의 다리

비교적 황량한 〈아르장퇴유의 철도교〉에서 철도교는 젠빌리에부터 아르장퇴유까지 센 강을 가로지른다. 아스파라거스와 포도를 재배하던 마을 아르장퇴유는 파리 주변의 다른 지역처럼 산업화된 교외로 확장되었고, 모네는 이 마을을 먹여 살렸던 현대의 생명선을 포착했다. 기차는 친구들과 미술상을 만나고 생필품을 구입하려던 모네 같은 사람들을 파리까지 데려다주었다. 특히 휴일이 되면 파리 시민들은 반대 방향으로 기차를 탔다. 강 유역으로 폭이 확장된 센 강은 뱃놀이에 이상적인 장소로 각광을 받았다. 주말 관광객이 증가하면서 보트 대여 사업은 호황을 누렸다. 이 작품에서 약간의 재미를 주려는 듯 보트 두 척이 교각 사이를 지나간다.

철도교는 프랑스·프로이센 전쟁 이후에 재건축된 최신 다리였다. 철도선은 깔끔하

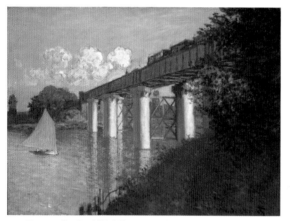

그림 a **클로드 모네, 〈아르장퇴유의 철도교〉** 1874년, 필라델피아 미술관

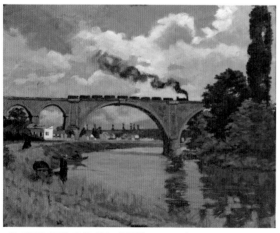

그림 b **아르망 기요맹, 〈노장-쉬르-마른의 철도교〉** 1871년.
뉴욕 메트로폴리탄 미술관

게 간소화되었고, 교각의 단순한 기하학적 구조에서는 고전 건축의 기둥과 상인방 구조가 거의 생각나지 않는다. 아무런 장식이 없는 원통은 폭이 일정하고 실용적인 주두는 고대의 기둥과 아무런 상관이 없다. 화창한 날이다. 밝은 빛이 물에 반사되면서 패턴을 형성하고 철도교의 기둥에도 파란 하늘이 반사되어 비친다.

두 남자가 이 광경을 지켜보고 있다. 한 명은 파란 양복을 입고 밀짚모자를 썼고, 다른 한 명은 좀 더 실용적인 이미도 노동자인 듯힌 복장을 하고 있다. 두 사람은 이 다리의 미학에 관해 서로 다른 의견을 가지고 있을까? 당시 한 신문에서는 아르장퇴유의 졸리 철강(256쪽)이 건설한 이 다리를 지역의 자랑이며 경제와 공학의 큰 성과라 칭송했던 반면, 다른 신문에서는 흰히 트인 풍경을 가로막는 무자비한 환경 침범이라고 비난했다.

이 그림은 철도가 주변 환경에 미치는 영향을 가장 분명하게 보여주는 작품 중 하나다. 모네의 다른 버전(그림 a)은 철도교를 더 비스듬한 각도에서 그림으로써 다리의 영향력을 감소

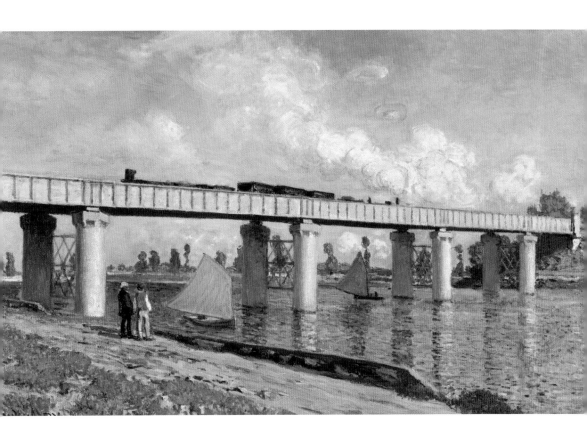

시켰다. 가장자리를 뒤덮은 초목은 그러한 충격을 완화한다. 배는 덜컹거리며 지나가는 화물열차처럼 유유히 미끄러져 간다. 당대 건설된 가장 긴 고가교를 그린 기요맹의 작품 (그림 b)은 더 직설적으로 최신 경간(徑間)에 찬사를 보내고 있다. 그러나 이 고가교는 더욱 전통적인 방식으로 건설하려는 노력을 보여주는 전형적인 예다. 지지 구조가 고대 로마의 전례를 모방한 벽돌 아치이기 때문이다. 고작 한 시간에 한 대가 지나갔을 뿐이지만, 인상주의 화가들은 사실상 모든 철도교 그림에 지나가는 기차를 그려 넣었다. 다리 자체뿐 아니라 다리에 정체성을 부여했던 기차 역시 관심 대상이었다. 모네가 강의 하류에서 포착한 거의 직각을 이루는 풍경처럼 기차 두 대가 등장하는 경우는 매우 드물다. 앞에서 언급된 세 작품에서 기차의 엔진이 내뿜는 배기가스는 구름과 자연스럽게 어우러지는 것처럼 보인다. 마치 공기를 순수하고 쾌적하게 만들어주는 것처럼 말이다.

클로드 모네 Claude Monet

그림 a **귀스타브 도레**, 에밀 드 라 베돌리에르의 『새로운 파리 부근의 이야기』의 속표지 1861년

시골과 기차

폴 세잔의 〈철도 절개지〉(147쪽)와 이 그림은 철도라는 현대적인 주제를 다룬 최초의 인상주의 작품에 속한다. 1837년에 프랑스의 파리부터 생 제르맹 앙 레를 잇는 최초의 여객 수송 철도 노선이 개통되었다. 프랑스의 철도의 길이는 1840년 400킬로미터에서 1880년까지 2만 3,600킬로미터로 늘어났다. 기차는 어디에나 있었지만 회화에서 기차에 대한 진지한 관심은 현대성에 몰두했던 인상주의와 함께 등장했다. 비록 모네는 공장을 멀리 있는 배경에 묘사했지만 아르장퇴유에서 기차는 그렇게 그리지 않았다. 기차는 파리와 시골을 연결함으로써 부르주아들에게 봉사했으며, 교외를 자주 왕래했던 모네에겐 직접적인 경험의 일부기도 했다. 귀스타브 도레의 삽화(그림 a)는 이러한 관계를 분명히 규정하고 기차로 인한 시골 사람들의 혼란을 익살스럽게 암시한다.

이 작품에서 생 제르맹 선의 작은 객차가 샤투Chatou를 흐르는 센 강 위의 다리를 덜컹대며 지나가고 있다. 전경의 초록 들판에는 양산을 들고 산책을 나온 여인들이 보인다. 제목과 달리 기차보다는 이들이 그림의 중심인 듯하다. 철길의 일부는 나무에 가려지고 늘어선 나무와 혼동된다. 강한 햇빛이 비치는 이 호사스러운 시골의 천국에서 철도와 기차는 온화하고 거의 부수적인 존재처럼 보인다. 하지만 실상 기차가 사람들을 시골로 데려다주는 것이다. 기차는 이들이 이곳에 있기 위한 필요조건이며 현대성의 지표다. 모네는 이등석 승객의 칸마다 객차 위에 흔히 트인 삼등 석의 승객들을

그림 b **클로드 모네**, 〈화물 수송〉 1872년, 포라 미술관, 하코네 산

묘사함으로써 여가를 즐기는 사람과 기차의 관계를 도레의 캐리커처보다 더 미묘하게 암시했다. 이렇게까지 수고스럽게 묘사한 화가는 없었고 모네도 다른 작품에서는 이렇게 하지 않았다. 이 작품과 모네의 초기 다른 기차 그림(〈화물수송〉, 그림 b)의 차이는 얼마나 큰가! 루앙의 주요 교외 산업단지인 데빌 언덕의 공단을 배경으로 화물열차가 달리고 있다. 기차가 토해내는 엄청난 연기는 왼쪽과

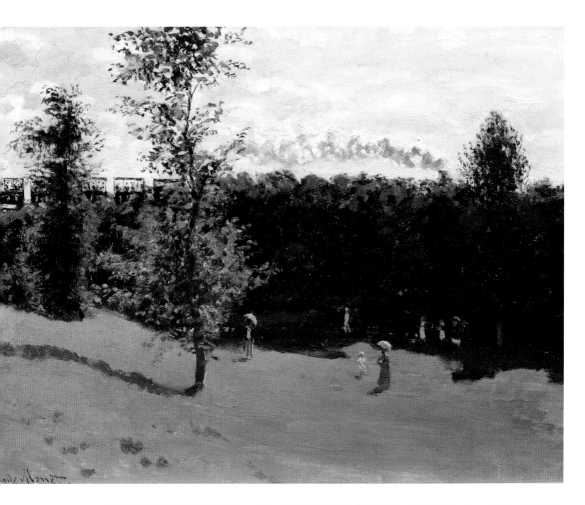

오른쪽의 공장에서 나오는 연기에 공해물질을 추가한다. 전경에는 이 모습을 지켜보는 세 명의 인물이 있다. 여인들의 양산이 나타내듯 이들은 바로 뒤의 강둑을 산책하며 신선한 공기를 마시는 부르주아 계층의 사람들이다. 경외심을 가지고 자연의 웅장함(322쪽)을 응시하는 바닷가 혹은 산의 풍경 속의 아주 작은 인물처럼 이들은 잠깐 멈춰 서서 이 광경을 바라보고 있다. 〈화물 수송〉에서 모네는 '산업의 숭고미'라 칭할 수 있는 인간이 창조한 장관을 위해 이러한 수사적 어구를 펼쳐 놓았다. 이 작품과 〈시골의 기차〉의 공통점은 풍경 속의 기차뿐 아니라, 직접적이든 간접적이든 기차와 그것의 혜택을 받는 사람들의 관계를 분명하게 묘사한 것이다. 루앙은 번성한 철도 교통의 요지였고 르 아브르와의 경쟁관계에 있던 중요한 선적지였다. 의도적이든 아니든 기차를 주제로 한 이 두 작품은 근대 사회의 산업 발전과 여가의 관계를 드러내는 전형적인 예다.

클로드 모네 Claude Monet

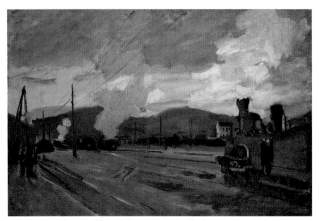

그림 a **클로드 모네,** 〈아르장퇴유 기차역 차고지〉 1875년경, 뤼자르슈 샤토 드 라 모트

그림 b **클로드 모네,** 〈생 라자르 역의 철도 신호와 선로〉 1877년, 하노버 박물관

증기를 뿜어내는 괴물들

생 라자르 역은 토목기술자 외젠 플라샤의 근대적인 주철방식으로 설계되었다. 생 라자르 역은 당시 파리의 여객 수송의 약 40퍼센트를 담당했다. 모네가 아르장퇴유나 노르망디에서 기차를 타고 도착한 역도 이곳이다. 1877년에 모네는 귀스타브 카유보트의 도움을 받아 생 라자르 역 맞은편에 있는 아파트를 빌렸다. 한 해 전에 카유보트는 생 라자르 역의 차고지를 가로지르는 〈유럽교〉(163쪽)를 그렸다.

당시에 모네는 이미 누구보다도 기차 그림을 많이 그렸다. 그는 다양한 계절과 시점에서 기차를 포착했지만 루앙의 동생을 방문했던 시기에 그린 〈화물 수송〉(156쪽) 제외하고 늘 아르장퇴유가 기 배경이었다. 특히 그중에서 스케치 같은 그림(그림 a)은 〈인상, 해돋이〉의 차고지 버전처럼 보인다. 파리 생 라자르 역에서 작업을 하려는 결정은 치밀한 계산 아래 이뤄졌고 심지어 그림을 선보이기 전에 일부를 팔기도 했다.

기차역 내부에서 작업할 수 있는 허가가 떨어지기를 기다리면서 모네는 공책에 구성을 위한 스케치(마르모탕 모네 미술관, 파리)를 여러 점 남겼다. 그는 1월에 허가를 받자마자 작업을 시작해 4월에 열린 세 번째 인상주의 전시회 전까지 집중적으로 작업에 임했다. 다양한 시점으로 기차를 다르게 배치한 그림 열한 점이 완성되었다.(그림 b) 이 작품은 초기에 그린 기차역 그림이다. 기차 한 대가 증기를 내뿜으며 역으로 들어오는 중이고 전경에는 인부가 기차를 기다리고 있다. 왼쪽에는 기차에 오르기 직전의 승객들이 보인다. 기차가 뿜어내는 증기가 철과 유리 구조물을 가리고 남아 있는 증기 때문에 뒤에 보이는 대규모 아파트는 점점 사라진다. 르누아르의 친구이며 단명한 잡지 「인상주의자 L'Impressionniste」의 발행인 조르주 리비에르가 이 그림에 대해 쓴 글은 오늘날까지 가장 신선하고 독창적인 설명

으로 남아 있다.

" … 기차가 출발하려고 한다. 초조하고 성난 야수처럼, 장거리 수송으로 지친 것이 아니라 활력이 북돋워진 기차는 마치 갈기를 흔들 듯 이리저리 증기를 내뿜고 있다. … 괴물 주변에서, 사람들은 거인의 발치의 난쟁이처럼 선로를 따라 걷고 있다. … 인부들의 외침, 멀리서 경적을 울리는 기차의 날카로운 호각소리, 철과 철이 부딪치는 소리, 숨이 가쁜 증기의 환상적인 호흡이 들린다. … 기차역의 웅장하고 영광스러운 움직임이 보인다. 바퀴가 돌 때마다 지면이 흔들린다. … "

모네의 묘사와 리비에르의 설명에는 드라마가 존재한다. 이것이 바로 인상주의의 본질이다. 즉 주제와 회화적인 형태를 통합함으로써 주제를 기술하는 동시에 재현하는 그림이 인상주의다. 미래를 내다보는 모네의 붓질은 증기를 거의 추상화시켰다. 이러한 이미지에서 관람자는 당대 정신의 확실한 성과를 발견한다.

클로드 모네 Claude Monet

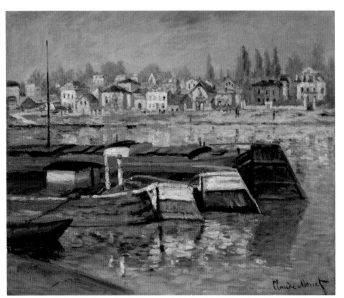

그림 a **클로드 모네**, 〈아니에르의 바지선〉 1875년, 상트 페테르부르크 에르미타주 미술관

산업적인 발레

인부들을 묘사한 그림은 1880년에 신세대 화가들이 등장하기 전까지 인상주의에서 아주 보기 드물었다. 그러나 이 작품은 예외다. 생 라자르 역을 묘사한 그림에서조차 인간의 노동보다 기차가 더 강조되었다. 인부들이 바지선에서 공장의 연료로 사용되는 석탄을 내리고 있다. 이곳은 아르장퇴유보다 파리에 더 가까운 센 강의 교외 클리시였다. 극적으로 모습을 드러낸 다리는 클리시에서 여가활동으로 인기 있던 아니에르Asnières를 잇는다. 물놀이와 보트 타기가 제일 인기가 많았다. 같은 시기에 그린 〈아니에르의 바지선〉(그림 a)에는 주택가를 배경으로 바지선들이 늘어서 있다. 그러나 바지선이 정박하고 있는 곳은 석탄이 가득했던 클리시 쪽 부두였기 때문에 현 제목은 오해의 소지가 있다.

모네가 채택한 칙칙한 색채와 인물의 개괄적인 묘사로 인해 인간은 작업하는 로봇처럼 익명적이고 획일적으로 표현되었다. 그러나 발레를 하듯이 인물을 배열한 덕분에 리드미컬하게 보이는 하여 자업은 이들에게 활력을 부여한다. 흐릿한 빛의 효과는 구름 낀 날에 흐린 하늘과 이른 아침 그리고 뒤덮인 석탄재의 결과였다. 라 베돌리에르라는 작가는 클리시의 산업 단지를 쾌락이 아니라 '산업의 도시'로 부르며 찬양했다. '건물들이 … 센 강의 둑을 따라 당당하게 늘어서 있다. 이 건물들은 2헥타르를 차지하고, 그곳에서 130마력의 증기기관 3개가 작동된다. 강력한 수압기를 돌려, 완벽하게 조절된 에너지를 공장 전 구역에 분배한다.'

수년에 걸쳐 완성된 여러 권의 『프랑스의 거대 공장들The Great Factories of France』에 가득한 삽화 중에는 클리시를 그린 삽화(그림 b)도 있다. 그러나 다른 증인은 '즐겁고 근심 없이 태평한 초록'의 아니에르에 비하면 '맞은편 클리시는 그을음이 덮인 공장들이 즐비하고 바지선에서 내린

그림 b **H. 린턴**, 〈아니에르에서 찍은 클리시의 양초 공장 풍경〉 1860

캔버스에 유채, 54×65cm, 파리 오르세 미술관

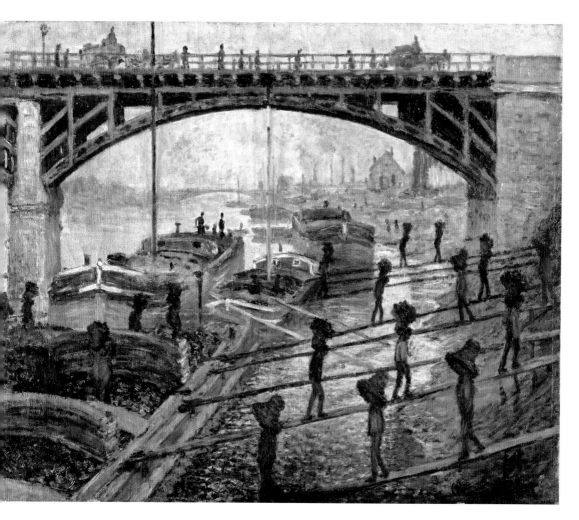

석탄재가 가득 쌓인 지루하고 어둡고 고된 강둑'이라고 폄하했다.

　〈석탄을 하역하는 인부들〉에서 하역 작업은 의식을 위한 행렬처럼 보이지만 오랜 시간 노력을 쏟아야 하는 노동으로 느껴진다. 널빤지가 일정한 간격으로 배치되고 석탄 운반하는 인부들의 걷는 모습이 대위적으로 묘사되었다. 그래서 그들은 배경의 연기를 내뿜는 공장에 대항할 힘이 없는 장기의 졸처럼 보인다. 연료를 태우고 있는 공장들과 인부들을 나란히 놓음으로써 적어도 이들이 제공하는 노동이 발전적인 목표에 기여하는 것처럼 보이게 했다.

귀스타브 카유보트 Gustave Caillebotte

그림 a **오귀스트 라미,〈유럽 광장의 다리〉** 1868년

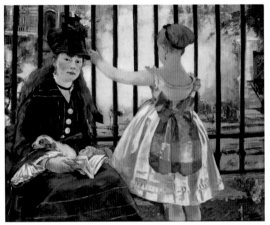

그림 b **에두아르 마네,〈철길〉** 1873년, 워싱턴 내셔널갤러리

새 유럽에서의 우연한 만남

〈파리 거리, 비 오는 날〉(105쪽)과 이 대형 그림은 근대의 공학과 도시생활의 방식들을 찬미하는 카유보트의 에피소드와 기하학이 만들어낸 걸작이다. 완성 직후에 그린 삽화(그림 a)에서 볼 수 있듯이 유럽교의 건설은 생 라자르 역 차고지의 양측에 새로 조성된 구역(그림 b)을 연결하는 대대적인 사업이었다. 6개의 경간이 중앙의 접합 지점에서 만나는 별 모양 배치는 오스만 도시계획의 전형이다. 단순히 양 측면을 연결하는 데 그치지 않고, 새로 조성된 유럽 광장Place de l'Europe 교차로를 중심지로 만든다는 개념이었다.

　그림 속 화창한 날의 눈부신 빛은 주철 트레슬 공법으로 건설된 다리의 토대인 기하학적 엄격함을 강조한다. 급격하게 단축된 원근법이 관람자를 그림 속으로 끌어당기고 근대 사회의 빠른 움직임은 스케치 같은 붓질이 아니라 공간의 역동성으로 암시된다. 카유보트가 가족과 함께 살았던 구역과 유사한 신 주거 지역이 배경에서 두드러진다.(96쪽) 배경의 왼쪽에는 마치 두 대 사이로 길을 건너는 붉은 바지를 입은 군인 한 명이 보인다. 그림이 급격하게 후퇴하는 바람에 그는 아주 작게 묘사되었다. 카유보트의 건축 환경 그림은 공학 설계와 대규모 건축의 대담한 선을 구현하는 동시에 그것에 의한 비인간화의 효과도 암시한다.

　이 다리 아래에는 기차역 차고지가 있다. 작업복 차림의 노동자는 우리의 시선을 그림의 가장자리 너머 오른쪽의 기차역 방향으로 이끈다. 그는 운행되지 않는 기차들을 대놓은 차고를 보고 있는 듯하다. 그림 가장자리의 저 먼 곳, 이 남자의 눈높이에서 작은 기차가 출발했다. 철재 대들보 사이로 다리의 동쪽 면의 경간이 보인다. 그 아래 차고지에서 솟아오른 증기가 건물을 가리고 있다. 대기의 자연적인 현상으로 오해하는 것은 불가능하다.

　관람자 방향으로 걸어오는 남자는 화가의 자화상이다. 카유보트는 미로메닐 가의 자택으로 걸어가고 있는 게 분명하다.(96쪽) 그러나 여기서 그는 우회를 하고 있다. 중간

캔버스에 유채, 125×180cm, 제네바 프티팔레 미술관

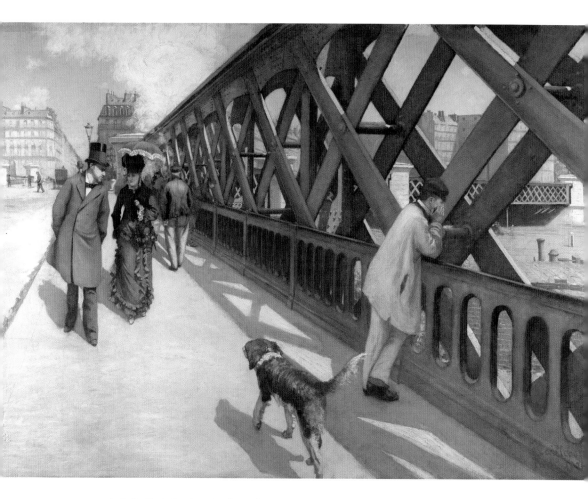

경간에 위치한 리스본 가로 가는 지름길을 두고 다리의 남쪽 경간의 비엔 가Rue de Vienne
를 택한 것이다. 개를 산책시키는 플라뇌르의 위치가 관람자가 있는 위치다. 카유보트는
방금 지나친 여자를 흘끗 쳐다본다. 여자가 걷는 속도가 그보다 더 느리다. 화려한 옷을
입고 혼자서 걷고 있는 이 여자는 누군가를 유혹하려는 듯하다. 주택가와 기차역의 경계
인 이곳에서 우리는 작업복 차림의 노동자, 중산모를 쓴 사무원, 닳고 닳은 여자 등 다양
한 사람들을 만난다. 광장을 바로 굽어보는 건물들이 없는 유럽 광장은 성가신 이웃 사람
의 방해를 받지 않는 만남의 장소였다. 사냥 본능이 있는 개가 길을 알려주고 있다.

아르망 기요맹 Armand Guillaumin

선의 교차

기요맹과 세잔(102, 190쪽)은 함께 파리 남쪽의 교외를 거닐며 작업을 했다. 기요맹의 작품과 비슷한 시점의 세잔의 드로잉(그림 a)은 라 반 수도교Aqueduc de la Vanne가 소Sceaux의 철로를 가로지르고 방향을 북쪽으로 틀고 있는 이 장소가 특이한 곳임을 나타낸다. 세잔이 그린 스케치에는 아무도 없지만 기요맹의 작품에는 수도교 아래 기차역에서 기차를 기다리는 승객들이 보인다. 이 노선은 기요맹이 전에 근무했던 오를레앙 철도가 운영했던 것으로 성과 멋진 공원이 있는 파리 근교의 아름다운 마을인 소와 파리를 연결했다. 공영 주택에 완전히 점령되지 않았던 소 마을은 여전히 사람들이 살고 싶어 하던 동네였다. 라 반 수도교 건설은 오래 전에 시작되었지만 브르고뉴Bourgogne 지방의 수원에서 물을 파리 남쪽 지역으로 운반하기 위해 확장되던 중요한 프로젝트였고, 그 웅장한 규모 때문에 수많은 사진과 삽화에 모습을 드러냈다.(그림 b)

무성한 초목과 맑은 하늘의 빛으로 뒤덮인 이 그림은 비교적 제한된 색채로 그려졌다. 수도교의 교각 사이와 철로에 비하면 부차적이지만 그림 여기저기에서 발견되는 다른 색조들의 터치는 관람자의 눈을 인물로 이끈다. 전경 부근의 수직의 신호등 기둥은 아치 및 선로 오른쪽의 전신주와 대위법적으로 작용한다.

기요맹과 세잔은 피사로와 자주 만났고 이 세 명의 화가는 일종의 3인조를 형성했다. 이들은 아마추어 판화 제작자이자 동종요법 의사였던 폴 가셰 박사의 인쇄소에서 함께 판화를 실험했다. 가셰 박사는 파리 북쪽의 오베르Auvers에 살았다. 피사로는 세잔과 모네처럼 처음으로 철도를 주제로 다뤘던 화가에 속했다. 그는 프랑스-프로이센 전쟁을 피해 영국 런던 남쪽 교외 지역인 어퍼 노우드Upper Norwood의 친척 집에서 머무르는 동안 철도

그림 a 폴 세잔, 〈아르쾨유의 수도교와 소 철로〉 1874년경

그림 b 히폴리트 콜라르, 〈라 반 수도교의 굴곡〉 1867년경, 파리 카르나발레 박물관

그림 c 카미유 피사로, 〈로드십 레인 역, 어퍼 노우드〉 1871년, 런던 코톨드 미술관

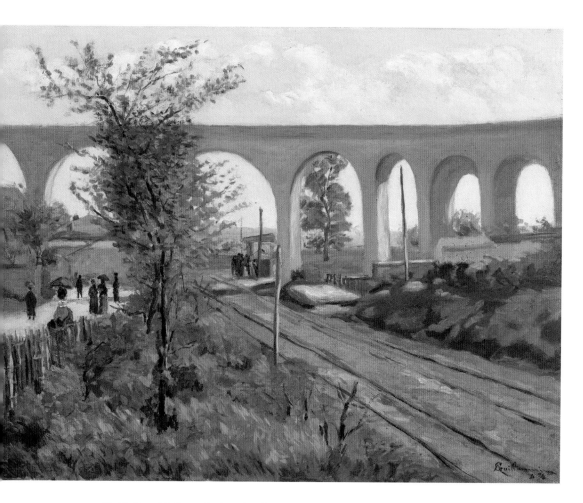

를 주제로 한 최초의 작품을 제작했다. 피사로의 가장 흥미로운 그림의 하나로 손꼽히는 이 작품은 로드십 레인 역Lordship Lane station을 떠나 폭스 힐Fox Hill의 다리를 향해 달려오는 기차를 포착했다.(그림 c) 피사로는 폭스 힐의 다리에서 이 모습을 관찰했던 것으로 보인다. 이 철도선은 근처 수정궁Crystal Palace으로 사람들을 데려다주었다. 수정궁은 영국의 산업 생산품을 자랑스럽게 선보이는 첫 번째 만국박람회가 개최된 장소였다. 피사로는 프랑스의 기관차보다 둥그스름하고 작달막한 영국 기관차가 부드러운 곡선을 그리며 언덕 비탈의 넓은 참호 속으로 들어오는 모습을 포착했다. 선의 교차가 제일 중요했던 기요맹과 달리 피사로는 관람자를 향해 살금살금 다가오는 고양이처럼 보이는 기관차에 집중한 듯하다.

카미유 피사로 Camille Pissarro

항구 시리즈

피사로는 모네처럼 노르망디에서 그림을 많이 그렸다. 노르망디의 중심 도시였던 루앙은 여행가이드, 프랑스의 기념물 목록 그리고 1894년 모네의 연작(384쪽) 등에 빈번하게 등장하는 장엄한 후기 고딕 양식의 성당이 찬란하게 빛나는 중세의 구시가지로 유명했다. 그러나 경제적인 중요성에도 불구하고 루앙의 항구는 인상주의가 등장하기 전엔 거의 주목받지 못했다. 모네는 루앙 성당 연작을 구상하기 한참 전이었던 1872년에 동생 레옹을 방문하고 제작한 일군의 그림(384쪽)에서 처음으로 루앙의 항구를 진지하게 다뤘다. 피사로도 루앙을 여러 번 방문했다. 그는 1890년대에 산업의 풍경 연작(그림 a)에 앞서, 1883년 절정에 달해 있던 일군의 포구 풍경화를 제작할 당시 처음으로 이곳을 방문했다. 피사로는 호텔을 소유하고 있던 외젠 뮈레의 초대를 받아 루앙으로 왔다. 기요맹의 소개로 인상주의 화가들을 만난 뒤로 그는 인상주의자들의 친구이자 수집가가 되었다. 1870년대 모네의 방문 이후에 루앙에서는 르 아브르와의 경쟁, 증대하는 원양어선의 흘수吃水, 철도와의 경쟁 등에 자극을 받아 투자 열풍이 불었다. 알자스가 프로이센에 넘어간 이후, 북아메리카에서 주로 수입한 목화는 프랑스 최대 산업이었던 루앙의 직물과 염색 산업을 위한 것이었다. 대략 열다섯 대의 기중기가 추가되었고 부두를 보수했으며 운하의 수심은 더 깊어지고 보관 창고들이 건설되었다. 구잉의 라파예트 광장은 루앙 중심지에서 강 건너편에 위치한 산업 지대 생 세베르에 있었다. 피사로는 그가 머물던 호텔 앞에서 시작되는 피에르 코르네유 다리를 건너 다녔을 것이다. 이 그림의 시점은 다리가 육지에 닿는 지점으로 그림의 가장자리 너머 왼쪽에 있었다. 강둑 부근에 바지선이 정박해 있다. 가장 가까이 있는 바지선에는 작은 기중기가 실려 있다. 말이 끄는 수레가 짐을 운반한다. 강 건너편은 중공업 지대였던 라크루아 섬이다. 섬의 끝에는 피에르 코르네유 다리의 첫 번째 경간이 있고 두 번째 경간으로 이어진다. 멀리 보이는 코

그림 a **카미유 피사로**, 〈루앙의 부아엘디외 다리, 비오는 날〉 1896년, 토론토 온타리오 미술관

그림 b **카미유 피사로**, 〈라크루아 섬, 루앙(안개의 효과)〉 1888년, 필라델피아 미술관

〈라파예트 광장, 루앙〉, 1883년
캔버스에 유채, 46.3×55.7cm, 런던 코톨드 미술관

트 생트 카트린Côte Sainte-Catherine에는 1840년대에 신고딕 양식으로 건설된 노트르담 드 봉 스쿠르Notre-Dame de Bon-Secours 교회가 서 있다. 1883년에 피사로는 여러 점의 드로잉과 판화에서 라크루아 섬을 그렸지만, 신인상주의자 폴 시냑과 조르주 쇠라가 발전시킨 점묘법 양식으로 이 섬을 그린 것(그림 b)은 1886~1888년에 이르러서였다.

그러나 〈라파예트 광장, 루앙〉은 피사로가 과도하게 유쾌한 '낭만적' 터치라고 폄하했던 반죽 같은 특징을 가진 작고 상대적으로 건조한 붓질을 기본으로 한 기법에 도달했음을 보여준다. 그러나 푸른색을 많이 사용한 그림자 표현은 원래 모네의 아이디어였고 이 그림은 색채의 미묘한 이행으로 주목할 만하다. 붓질로 생긴 파편들을 결합한 피사로는 루앙의 습하고 안개 낀 날씨에 대처했다. 〈라크루아 섬, 루앙〉에서 이러한 날씨는 대부분의 형태를 압도하는 동시에 장면을 시적으로 만든다.

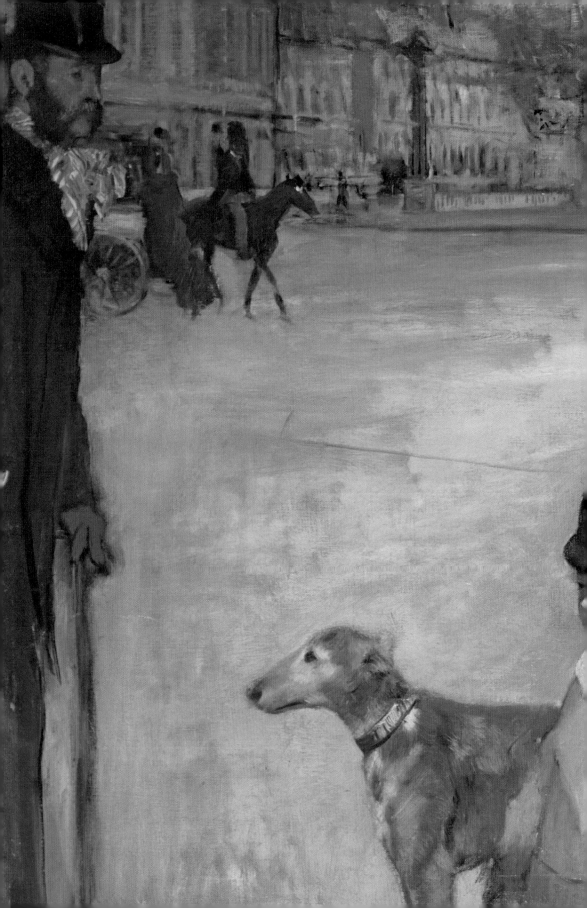

정치와 사회

에두아르 마네 Édouard Manet

그림 a 에두아르 마네, 〈막시밀리안 황제의 처형〉을 위한 스케치 1867년,
보스턴 미술관

그림 b 프란시스코 데 고야, 〈마드리드에서 1808년 5월 3일 처형〉 1814년,
마드리드 프라도미술관

포화 속에서 잡은 손

베니토 후아레스가 이끄는 멕시코의 개혁정당은 1861년 선거 승리로 정권을 잡은 다음 유럽 열강들에 대한 채무상환을 즉시 중단했다. 북아메리카에서 지지 기반을 유지하고자 무던히 애썼던 나폴레옹 3세는 채무불이행을 핑계로 멕시코에 대한 무력 개입을 감행했다. 프랑스와 유럽의 동맹국들은 오스트리아 황제의 스물세 살짜리 동생을 왕위에 앉혔다. 그러나 프랑스의 지나친 자신감과 군대의 감축을 요구하는 프랑스 국내 여론에 힘입어, 후아레스의 당은 케레타로Querétaro의 프랑스인들을 공격해 제압했다. 1867년 6월 19일에 막시밀리안 황제와 장군 두 사람이 반역죄로 처형당했다. 이 소식을 들은 마네는 제2제국의 정치에 대한 경멸감은 전자보다 더 명백하게 드러낼 수 있는 계기고고 생각했다.

마네는 널리 유포되었던 총살 집행단 사진(그림 c)을 본 후에, 고야의 〈마드리드에서 1808년 5월 3일 처형〉(그림 b)에 영감을 받은 첫 스케치(그림 a)를 수정했다. 그는 군복을 프랑스 군복에 더 가깝게 수정했다. 마네의 친구였던 에밀 졸라는 그들이 찬 헌병의 검과 스패치를 보고, '잔인한 아이러니다. 막시밀리안을 처형하는 프랑스라니!'라며 비꼬았다. 정확하게 핵심을 짚은 것이다. 애초에 인명피해, 특히 순진한 젊은 꼭두각시 황제의 죽음의 원인은 프랑스 제국주의에 있었다.

이 작품은 고야와 같은 과장된 표현을 지양하고 신문처럼 중립적인 분위기를 추구한다. 유죄인지 무죄인지 판단하는 것은 관람자의 몫이다. 첫 한 발이 발사되고 정적이 이어진다. 고야의 투우 에칭을 각색한, 담에서 이 광경을 지켜보는 사람들은 이 상황의 아이러니를 강조한다.

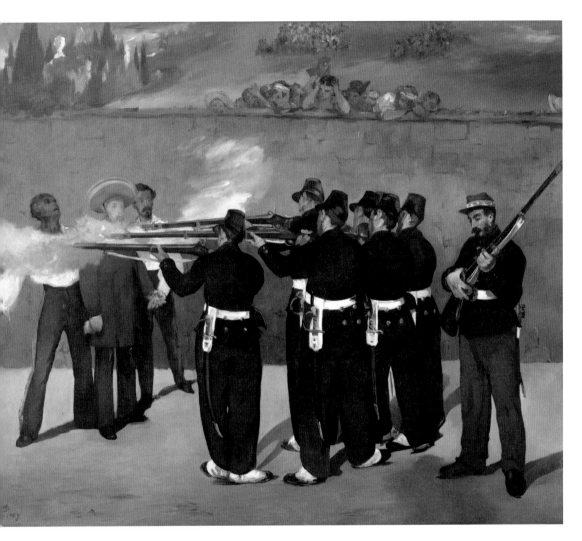

그림 c 작가미상, 〈막시밀리안 황제의 총살 집행단
의 사진〉 1867년

　군인의 사실적 묘사, 저녁의 조명, 고야의 과장된 연출과 대조, 희생자의 멍한 시선 등은 마네가 시각적 사실만 기록했음을 암시한다. 그러나 졸라가 지적한대로 국면을 전환시키지도 교훈을 전달하지도 않는 것 같지만, 마네는 여유가 있는 지식인들이 조금 더 자세히 살펴보도록 하기 위해 자신의 견해에 대한 단서들을 남겼다. 마네는 이 작품을 공개적으로 전시하지 말라는 경고를 받았고 석판화 버전은 유통이 금지되었다. 10년 후 마네는 카르멘 배역으로 유명한 가수 에밀리 앙브르 편에 뉴욕과 보스턴에서 열린 전시회에 이 그림을 보냈다. 그림의 왼쪽 하단의 날짜는 마네가 이 그림을 완성한 날이 아닌 황제 막시밀리안의 처형일이다.

에두아르 마네 Édouard Manet

사회적 저항

프로이센과의 전쟁에서 패배해 나폴레옹 3세가 퇴위하고 나자 프랑스에서는 평화조약 체결을 위해 제3공화국이 선포되었다. 그러나 사회주의 이론에 경도된 파리의 자유주의자들과 노동자들은 이 시기를 진정한 변화의 계기로 생각했다. 이들은 프로이센의 점령을 피하기 위해 주민들의 도주와 의회의 보르도 망명으로 인한 공백기를 틈타 파리 코뮌을 수립하고 마르크스주의 국가를 선포했다. 이에 베르사유로 옮겨간 프랑스 정부는 분노했다. 군대를 장악한 정부는 왕당파였던 마레샬 파트리스 드 막 마옹 장군에게 파리 수복을 명했고 프랑스—프로이센 전쟁 때보다 더 많은 사망자가 발생했다. 파리 코뮌 지지자들은 바리케이드를 쌓기 위해 건물을 무너뜨리고 돌을 깼다. 프랑스 왕권의 또 하나의 상징이자 한때 루브르궁을 에워싸고 있었던 튀일리 궁전에도 불길이 솟아올랐다. 저항의 마지막 순간이었던 '피의 일주일'이 시작되었을 때 마네는 파리로 돌아왔다. 이때 그가 목격한 것에 큰 충격을 받고 낙심한 마네는 역사가 반복된다는 사실을 깨달았다. 〈내전〉은 유명한 두 작품을 직접 암시한다. 첫 번째는 1830년 7월 혁명의 토대가 되었던 합의를 기념하는 외젠 들라크루아의 〈민중을 이끄는 자유의 여신〉(그림 a)이고, 두 번째는 1834년 신군주정의 군대의 무고한 시민학살을 기록한 오노레 도미에의 판화였다.(그림 b) 전자에서 낙관적으로 암시된 국민적 통합에 대한 기대는 후자에서 모두 무너져내렸다. 마네 그림에서 사망기는 항복이 친내 깃발을 오른손에 그대로 쥐고 있다. 항복의 깃발은 베르사유의 군대의 무자비한 보복으로부터 그를 구해내지 못했다. 도미에의 석판화처럼 일부분만 보이는 땅바닥의 시체들은 그 너머에 셀 수 없이 많은 시체가 있음을 암시한다. 도미에의 전례를 따라 마네는, 정치적 변화를 위해 목숨을 바쳤으나 들라크루아의 전경의 인물들을 반영했다. 마네와 도미에는 비인간적인 폭력 아래에는 경멸과 계급투쟁이 있다고 생각했다. 시체 옆 포도주 통은 바리케이드였을 뿐 아니라 용기를 북돋아 주는 술을 공급했다. 알코올 중독은 하층 계급의 상징으로 간

그림 a **외젠 들라크루아, 〈7월 28일: 민중을 이끄는 자유의 여신〉**1831년, 파리 루브르 박물관

그림 b **오노레 도미에, 〈트랑스노냉 가, 1834년 4월 15일〉** 파리 프랑스 국립도서관, 판화와 사진 부서

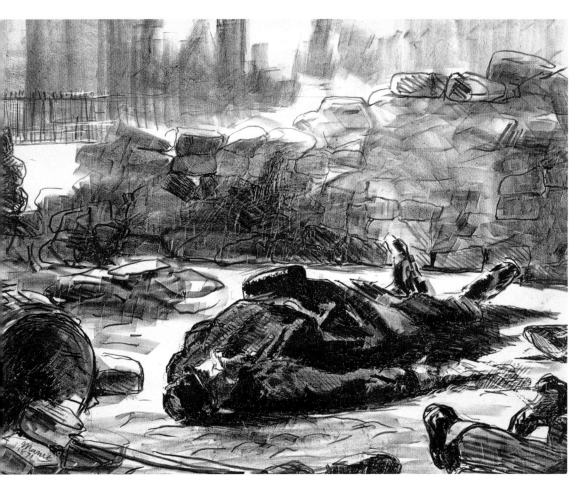

주되었고, 사회적 저항을 설명하는 것이다.

〈막시밀리안 황제의 처형〉처럼 마네의 〈내전〉도 검열을 받았다. 파리 코뮌 희생자에 대한 애도를 허용했을 정도로 파트리스 드 막 마옹 정부에 대한 불만이 높아졌던 3년 후 이 작품은 대중에게 공개되었다. 그림의 애매모호함이 한몫을 했던 것 같다. 〈트랑스노냉 가〉와 〈막시밀리안 황제의 처형〉과 달리 이 작품은 특정 날짜나 초상을 기록하지 않았기 때문에 혹독한 비난을 피해갈 수 있었다. 그런 데다 중심인물도 노동자가 아니다. 재빨리 그려져 불분명하긴 하지만 그는 군복을 입고 있다. 들라크루아의 전경의 오른쪽에 반대쪽으로 쓰러져 있는 인물〈내전〉은 판화〉처럼 그도 시민들로 구성된 의용군이었음이 분명하다. 의용군은 프랑스 군대가 로렌Lorraine에서 프로이센에 패하고 있는 동안 파리를 방어했고, 귀족이 이끄는 프랑스 군대에 저항한 시민들을 지지했다. 바로 옆의 바지를 입은 시민의 지지를 받으며 바리케이드를 수호했던 그는 쓸쓸한 최후를 맞았다.

173

클로드 모네 Claude Monet

그림 a 익명의 작가, 〈파리 코뮌 이후 폐허가 된 리볼리 가 사진〉 1872년

그림 b 익명의 작가, 〈붕괴된 다리 사진〉 1870년

그림 c 알프레드 시슬레, 〈아르장퇴유의 인도교〉 1872년, 파리 오르세 미술관

경기 부양책

프랑스인들의 파괴 행위가 모두 파리 코뮌에서 기인한 것은 아니었다.(그림 a) 프랑스 사람들은 프로이센 군대의 진격을 늦추거나 적군의 진입을 막으려고 다리를 직접 폭파했다.(그림 b) 이러한 갈등의 시기에 모네는 런던에서 지냈다. 도로교의 재건축은 1871년 12월에 아르장퇴유에 정착한 모네가 처음으로 마주친 광경이었다. 경기 회복은 프랑스의 중요한 국가적 관심사였을 뿐 아니라 굴욕적인 1870년 패배와 내전에서 관심을 다른 곳으로 돌리게 만들었다. 또한 화가들이 정치만큼이나 혁신하려고 노력했던 미술에 영향을 미치는 수사학의 중요한 한 요소이기도 했다. 루이 피귀에는 『산업의 경이로움Les Merveilles de l'industrie』(1873-1876년)에서 비록 프로이센에 패했지만 '산업이 발전한 국가의 국민들은 미래에 그들의 도덕성이 입증되리라는 것을 담담하게 내다볼 수 있다'라고 기술했다. 엔지니어였던 폴 푸아레는 『프랑스의 산업화La France industrielle』(1873년)에서 다음과 같이 말했다.

'민국(프로이센에게) 빌은 끔찍한 바석의 중석으로 여전히 고통받고 있는 오늘날의 프랑스가 걱정하지 않고 미래를 볼 수 있다면 … 프랑스 국민들이 매우 섬세한 취향과 창의적인 정신, 그리고 산업적인 천재성을 가지고 있기 때문이다.'

프랑스인들의 타고난 예술적 취향과 창조성이 산업에까지 이어질 것임을 암시하는 말이다.

모네가 포착한 근대적 풍경은 이러한 수사학에 꼭 들어맞는다. 한편으로 사람들은 재건축되는 다리를 보고 파괴를 떠올리지만 회복을 예견하기도 한다. 임시 경간이 놓이고 통행이 재개되었기 때문이다.(그림 c) 마차와 보행자가 다리를 건너가

캔버스에 유채, 54×73cm, 취리히 제3세계를 위한 라우 재단

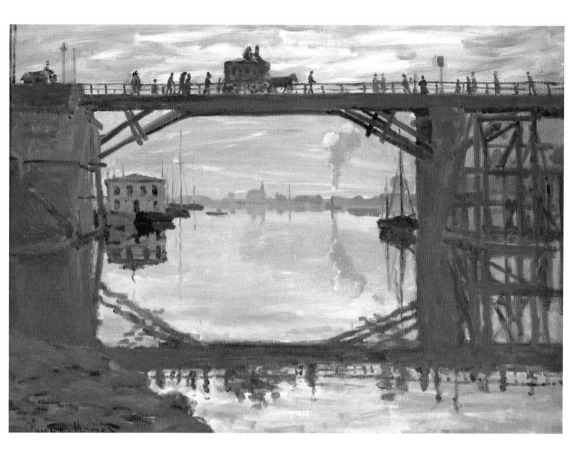

고 있다. 이 광경의 특수성, 즉 일반적으로 알려진 활동들을 통해 본 것이 아니라 역사에서 특수한 한 지점에 있는 아르장퇴유는 개별 순간을 보존함으로써 당대의 삶을 기록하려고 했던 인상주의와 부합한다. 또한 재건축의 복잡함과 근면함을 보여주고 밝은 색채를 통해 비교적 객관적으로 표현됐다.

이 작품은 모네의 〈인상, 해돋이〉(37쪽)와 〈아르장퇴유 기차역 차고지〉(158쪽)과 비슷하게 스케치처럼 자유롭게 그려졌다. 날씨는 다소 흐렸고 일몰의 긴 그림자가 드리워졌다. 그러나 이는 고된 경험이 끝나고 새로운 새벽이 오고 있음을 암시하는 듯하다. 잔잔한 수면에 비친 그림자는 대칭과 조화를 고양시키고 고요하고 평화로운 느낌을 만들어낸다. 과거의 큰 상처를 극복하고 정상적인 상태로 다시 돌아가려는 기대를 담아 위안을 주는 긍정적인 그림이다. 대참사가 있었을 때 모네는 런던에 있었다. 그래서 사실상 직접 경험하고 작업한 것이 아니라고 말할 수 있지만 그것이 중요한 것은 아니지 않은가? 다시 말하면, 마네가 돌아와 목격했던 것처럼 우울한 폭력의 앙금 없이 직접 관찰만으로 작업하는 화가로서 모네는 좀 더 긍정적인 미래에 대한 비전을 그려낼 수 있었다.

에드가 드가 Edgar Degas

정치적이고 예술적인 게임

뤼도빅 나폴레옹 르픽은 드가의 소개로 인상주의 전시회에 한 번 참여한 수채화가 겸 판화 제작자였다. 개 한 마리를 길렀고 두 딸의 아버지였던 르픽 자작은 딸들과 함께 파리에서 가장 멋진 공공장소를 다소 얼빠진 모습으로 거닐고 있다. 세계에서 제일 유명한 거리인 샹제리제는 관람자의 등 뒤에 있다. 그림의 배경은 튀일리 정원과 왼쪽의 리볼리 가 Rue de Rivoli 초입이다. 르픽 자작은 왼팔에 우산을 끼고 궐련을 물었다. 오른손으로는 훌륭한 그레이하운드 종 개의 끈을 잡고 있는 게 분명하다. 그의 두 딸은 각기 다른 방향을 보고 있다. 드가는 아이들을 좋아하지 않았다. 골상학에 관심을 가졌던 드가는 두 여자아이와 개의 얼굴 특징을 비교했다.

다리 부근에서 잘라낸 인물 구성으로 인해 사람들이 부유하는 듯하다. (사실, 그림 하단은 더 많이 잘려 나갔지만, 언제 그랬는지는 알려지지 않았다.) 왼쪽의 지나가는 남자는 공간의 프레임 요소다. 대략 비슷한 시기에 제작된 〈경마장의 마차〉(69쪽)에서 본 자르기 패턴이 그림 전체에서 반복된다. 이러한 효과는 플라뇌르의 흘끗 보기와 사진의 뷰파인더의 우연성을 암시한다. 그러나 이처럼 명백한 배치는 이 장치들이 사전에 계획되었음을 말해준다. 드가는 '그림은 범죄를 저지르는 정도의 악과 교활함이 필요하다'라고 떠벌리고 다녔다고 한다. 마땅히 해야 할 일을 하지 않는 것은 범죄행위가 될 수 있지만 미술에서 누락은 선택의 결과이므로 이 경우에는 정치적인 행위다. 콩코르드 광장은 루이 15세를 기리기 위해 건설되었다. 처음에 루이 15세의 이름을 따 명명되었던 이 광장은, 루이 15세 조각상이 철거된 이후에 민중의 축제와 기요틴 처형의 장으로 사용되면서 혁명정치의 중심지로 부상했다. 이

그림 a **작가미상** 〈1870년에 화관을 쓴 스트라스부르 의인상을 찍은 사진〉

〈르픽 자작과 그의 딸들(콩코르드 광장)〉, 1875년

캔버스에 유채, 78.4×117.5cm, 상트 페테르부르크 에르미타주 미술관

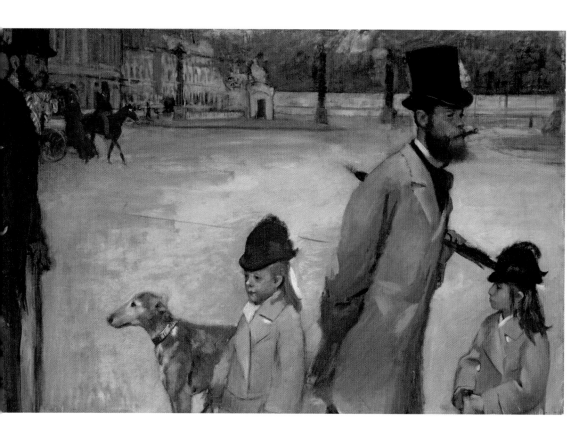

광장은 7월 왕정기에 다시 설계되었다. 광장 중앙에는 프랑스의 식민지 정복을 상징하는 이집트에서 전리품으로 가져온 오벨리스크가 세워졌다. 광장의 설계는 브르타뉴 지방을 상징하는 낭트 의인상과 알자스 지방을 상징하는 스트라스부르Strasbourg 의인상처럼 각 지방의 중심 도시의 의인상을 통해 단일한 국가로서 프랑스의 통합을 기념했다.

르픽 자작이 쓴 모자에 스트라스부르 의인상이 가려졌다. 프랑스가 프로이센에 패배한 이후에 알자스 지방과 로렌 지방의 일부분은 프로이센에 양도되었다. 르픽 자작의 코트 가슴 부분의 붉은 얼룩은 애국의 리본이다. 가운데 이름이 나폴레옹인 르픽 자작은 나폴레옹의 지지자였다. 이 작품은 많은 이들이 지나치게 관대하고 비겁하다고 생각한 조약에 의한 제3공화정의 프랑스 동부 지방 양도를 암시한다. 스트라스부르 의인상은 가려져 있어 부재한다고 말할 수 있다. 따라서 이곳은 애도와 저항의 장소였다.(그림 a) 겉으로는 산책하는 가족 그림이지만, 그러한 것을 보여주려 했음이 너무나 명백하다. 이 그림에 반영된 드가의 의도가 정치적이고 예술적인 속임수였음을 보여주는 좋은 예이다.

클로드 모네 Claude Monet

프랑스 만세

네 번째 인상주의 전시회(1879년)의 최대 성공작은 모네가 공화국 축제를 주제로 그린 밝고 애국적인 그림들이었다. 모네는 〈생 드니 가, 1878년 6월 30일 축제〉에 거리를 가로지르며 걸린 배너처럼 보이도록 '프랑스 만세Vive la France'라는 글을 삽입했다. 수많은 깃발 중에서 그림 상단 중앙의 하늘을 배경으로 특히 하나의 깃발이 두드러진다. 전경의 색채들의 정신없는 충돌에 더 통합되는 커다란 깃발이 관람자 가장 가까이에 있는데 거기에는 노란색 글자로 '공화… 만세(Vive la Rep…)'라고 쓰여 있다. 가느다란 기로 장식된 상점들과 삼색의 양산은 대중의 열광으로부터 이익을 창출하는 상업을 나타낸다. 거리를 점령한 검은 복장의 부르주아 남성들은 움직임과 흥분 상태를 전달하는 일종의 에너지로 그려졌다.

생 드니 가는 노동자 계층의 거주지이자 상업 지구였다. 제3공화정 정부는 노동자 계층 거주지들을 겨냥했다. 1876년 의회에서 과반수의 투표를 얻기 위해 그들은 자유주의, 민주적 원칙을 대표했지만 왕당파였던 파트리스 드 막 마옹이 대통령이 됐다. 바스티유 감옥 습격과 7월 14일 혁명의 첫날을 피하기 위해 6월 30일이 평화축제일로 정해졌다. 모든 화가들이 모네처럼 이 축제에 열광했던 것 같지는 않다. 특히 마네는 골수 공화주의자였다. 그는 동생 귀스타브의 소개로 공화당 당수이며 7월 14일을 지지했던 레옹 강베타와 친한 친구가 되었다. 공화주의자들은 프랑스혁명을 기념하는 7월 14일이 프랑스 국경일로 지정되기를 바랐지만 프랑스의 세 번째 만국박람회 폐막일과 겹쳤던, 임의로 정한 6월 30일로 타협할 수밖에 없었다.

그림 a **에두아르 마네, 〈깃발이 날리는 모니에 가〉** 1878년, 말리부 J. 폴 게티 미술관

그래서 이 작품과 대조적으로 마네의 그림은 그가 집에 머물고 있었음을 암시한다. 상트 페테르부르 가에 있던 마네의 작업실에서는 축제 분위기로 가득한 파리 중심에서 상당히 멀리 떨어진 모스니에 가(그림 a)가 보였다. 이 거리는 새로 포장된 주거지역이었다. 그 옆의 왼쪽 울타리 너머로는 기차역 차고지가 있었다. 이곳은 외딴 곳이었지만 사다리가 말해주듯 도시 노동자들은 여기에도 깃발을 내걸었다. 이 작품에서 깃발은 거의 부수적이며 전경의 목발을 짚은 외발의 남자가 훨씬 더 강조되었다. 군사 원정이나 내전의 희생자로 짐작되는 이 남자는 과거 체제의 고통을 냉소적으로 상기시킨다. 모네의 축하에 대한 전형적인 마네 식의 응수다.

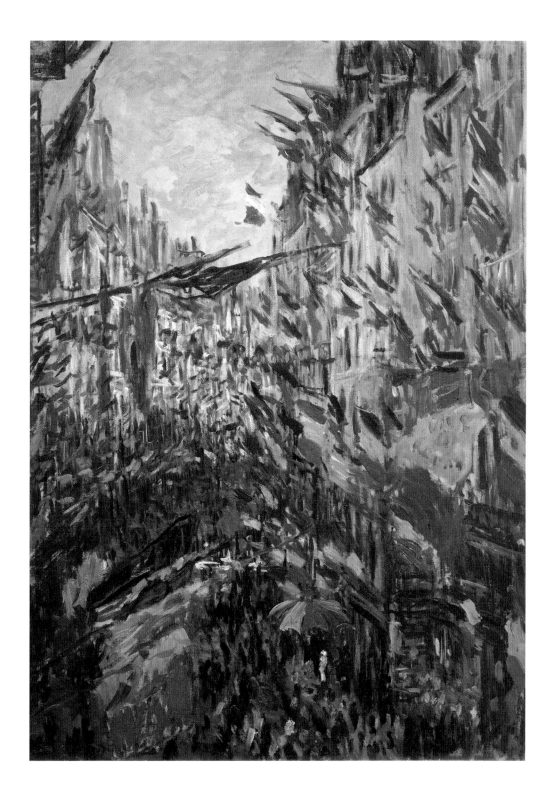

〈생 드니 가, 1878년 6월 30일 축제〉, 1878년

캔버스에 유채, 81×50cm, 루앙 미술관

아르망 기요맹 Armand Guillaumin

그림 a **히폴리트 콜라르, 〈아래에서 본 그르넬 다리〉** 1874년, 파리 프랑스 국립도서관, 판화와 사진 부서

그림 b **필립 브누아, 〈시청, 생 제르베 교회와 아르콜 다리 풍경〉**, 1863년

더 크게, 더 빠르게, 더 넓게

프랑스 제2제국에서 점점 활기를 띠던 도시정비는 제3공화국에서도 계속되었다. 특히 1870년대 경기불황 이래로 지속적인 투자와 효율성의 향상이 요구되었다. 센 강의 다리와 제방의 교체는 확장된 거리와 새로 생긴 대로만큼이나 파리의 상업의 효율적인 흐름에 중요했다. 존 메이너드 케인스의 이론이 나오기 훨씬 이전에도 각 정부는 공공사업이 경기부양책으로 중요하다는 사실을 이해했다. 센 강의 생 루이 섬에 살았던 기요맹은 수많은 정비 프로젝트를 바로 앞에서 목격했다. 산업과 노동자를 즐겨 그렸던 기요맹에게 센 강변에서 펼쳐지는 사업들은 바로 그가 화폭에 담고자 했던 일상생활이었다. 기요맹은 인상주의 화가로서 유일하게 부르주아를 거의 그리지 않았다. 오른쪽의 현대적인 가스등과 배경의 아르콜 다리의 경간이 있는 〈시청이 있는 센 강 부두에서 본 아르콜 다리〉는 센 강을 준설하고 제방을 쌓는 데 필요한 효율적인 조직과 공동 작업을 보여준다. 토사를 수레에 싣고 재분배하기 위해 수레와 적하기가 줄지어 서 있고 협동 작업이 이뤄진다. 아르콜 다리는 1854~1855년 오스만의 도시계획 하에서 건축되었다. 이 다리는 주철 빔을 대담하게 사용한 대표적 예다. 히폴리트 콜라르가 아래에서 촬영한 이 다리와 유사한 다리 사진은 이러한 공학 기술의 위업을 극적으로 드러낸다.(그림 a) 이와 반대로 기요맹은 시각적으로 과장된 연출에 관심이 없었다. 노동에 매료된 것만으로도 충분했다. 하지만 파리의 도시정비 이미지는 시각문화에서 광범위하게 확산되었고(그림 b), 기요맹은 패션 삽화나 일본 판화에 영감을 받은 화가들처럼 그의 특이한 관심사와 일치하는 새로운 주제와 관점들을 소개했다.

영국과의 경쟁의식이 어느 정도 동력으로 작용했다. 독일에 패한 프랑스는 적어도 예술과 산업에서 소비주의와 창조성을 주장했다. 영국이 기차를 발명했고 프랑스는

1839년 루이 다게르의 사진기 등록과 특허권의 국가 기증을 통해 사진의 발명의 권리를 주장했다. 정부가 주문한 사진집은 사회기반시설 정비의 홍보수단이었다. 1859년에 프랑스 정부는 순수미술 전시장 옆에 별도의 출입구가 있는 사진 살롱전을 개최했다.

비록 파리의 북쪽에 작업실이 있고 근대성의 다른 측면에 관심이 있었기 때문에 이런 장소에 이젤을 가져온 화가가 거의 없었다고 할지라도, 시청 제방에서 본 기요맹의 아르콜 다리 그림은 그다지 놀랍지 않다. 기요맹의 노력이 없었다면 파리 일상의 이러한 측면은 인상주의에서 완전히 사라졌을 것이다. 그의 기질에는 맞지 않아 보이지만 기요맹은 책임감을 느꼈던 것 같다. 이는 그의 명성과 작품 판매에 영향을 미쳐 색채 실험의 자유를 선사했으나 여전히 제대로 평가받지는 못하고 있었다.

에드가 드가 Edgar Degas

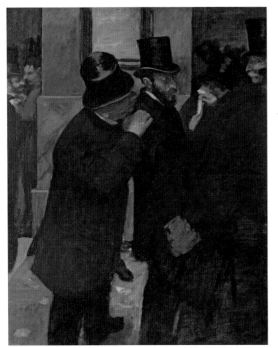

그림 a **에드가 드가, 〈증권거래소의 초상〉** 1878-1879년, 파리 오르세 미술관

목화 사무소의 초상

그림 전경에서 드가의 삼촌 미셸 뮈송이 목화 샘플을 검사하고 있다. 그의 동업자인 제임스 프레스티지(높은 의자에 앉아 꾸러미를 풀고 있음)와 존 리보데(오른쪽에서 장부를 확인하고 있음)는 드가의 형제였던 아쉴(왼쪽 창문에 기댐)과 르네(중경에서 신문을 읽고 있음)와 함께 있다. 드가는 대서양을 건너 이들을 방문했다. 드가의 형제들이 빈둥거리며 딴생각을 하거나 무관심해 보이는 반면, 동업자들은 생산적인 활동을 하고 있음을 눈여겨보자. 드가의 아버지는 두 아들을 가문의 은행과 상당한 이해관계가 있었던 뉴올리언스 회사로 보냈다. 자신은 젊은 귀족이라고 주장했던 그들은 일이 불쾌한 것이라고 생각했다. 가문의 귀족적인 성De Gas을 더 흔한 이름으로 보이도록 바꿨던 사람은 에드가 드가였다.

결국, 미국과 유럽 전역의 은행과 사업체들이 도산하면서 드가 가문도 목화사업으로 대부분의 재산을 잃었다. 희생양을 찾는 데 혈안이 된 많은 사람들은 이 참사를 유대인 탓으로 돌렸다. 드가의 〈증권거래소의 초상〉(그림 a)은 또다른 사업의 장소이다. 그러나 이곳은 〈목화 사무소의 초상, 뉴올리언스〉보다 골

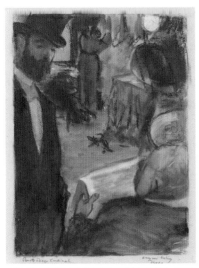

그림 b **에드가 드가, 〈옷 방에서 카르디날 부인을 찾는 뤼도빅 알레비〉** 1876-1877년, 슈투트가르트 미술관

치 아픈 비뚤게 평가로 가득하다. 이 그림에서 '글쇠되자' 드가는 유대인의 정형화된 이미지인 코가 긴 옆모습에 흥미가 있었다. 〈증권거래소의 초상〉에서 한 남자가 증권 중개인 에르네스트 메이의 귀에 대고 음모를 속삭인다. 그림의 왼쪽 끝에는 매부리코의 인물이 또 한 명 있다. 에밀 졸라가 처음으로 그들을 다루었던 소설 『돈L'Argent』(1890-1891년)처럼, 금융계에서 유대인에 대한 고정관념은 일반적이었다. 역사적 증거와 안경이 없었다면 드가가 어린 시절 친구 알레비에게 줬던 그림(그림 b)에서 메이의 옆모습을 알아보지 못했을 것이다. 드가의 과격한 반(反)유대주의는 19세기 말 드레퓌스 사건 기간에 나타났고, 이때 오랜 친구와 멀어졌다. 이전의 그의 태도는 편견으로 치부할 수 있다. 오히려 그의 수많은 지인과 후원자가 유대인이었고 그들

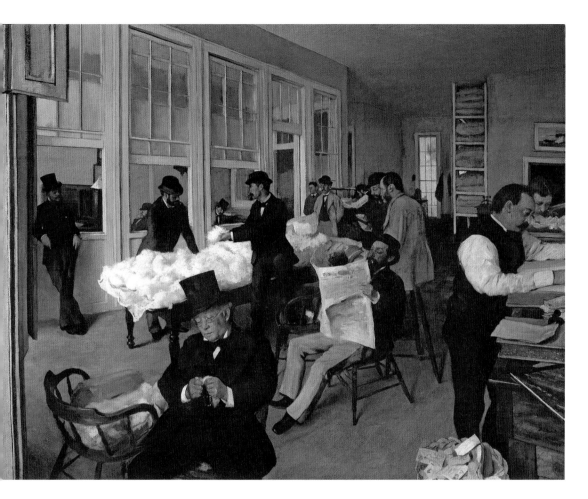

의 돈을 반감없이 받았기 때문이다. 게다가 〈목화 사무소의 초상〉이 증명하듯 드가는 자신의 가족도 거리낌 없이 부정적으로 묘사했지 않은가.

　　소위 장기불황(1873~1896년) 직후, 작고한 아버지의 은행이 몰락하기 전까지 돈이 궁하지 않았음에도 드가는 모네와 르누아르 같은 동료 화가들의 근대적인 기업가 정신을 공유했다. 〈목화 사무소의 초상〉은 사실상 판매를 생각하고 구상한 작품이다. 전경의 버려진 봉투가 가득한 바구니와 왼쪽 상단의 열린 캐비닛과 같은 재미있고 적절한 세부묘사와 시선을 사로잡는 원근법은 드가가 겨냥한 어떤 영국인 수집가의 관심을 끌었던 것 같다. 계획이 수포로 돌아가자, 드가의 학교 친구였던 구리배관 제조업자 앙리 루아르는 여름을 보냈던 피레네 산맥의 휴양도시 포에 새로 건립된 미술관을 위해 이 그림을 구입하도록 했다. 이 그림은 인상주의 회화 중 최초로 공공미술관에 입성한 작품이 되었다.

베르트 모리조 Berthe Morisot

그림 a 베르트 모리조, 〈부지발에서 딸과 함께 있는 외젠 마네〉 1881년, 개인소장

한 노동자가 다른 노동자를 보다

베르트 모리조와 외젠 마네 부부의 집 정원에서 두 사람의 딸 쥘리 마네에게 젖을 물리고 있는 여자는 직업 유모였던 앙젤이다. 부르주아 여인들은 불편한 일을 다른 사람에게 미루는 일이 허다했고, 직업 유모는 점점 늘어났다. 이 직종에 종사하는 대다수는 막 엄마가 된 시골 출신의 여성이었다. 어머니, 아이, 유모의 복잡한 관계 표현은 이 작품의 회화적 특징의 중심을 이루고 있다. 드가의 〈경마장의 마차〉(69쪽)에서 발팽송 가족이 그러했듯이 모리조와 같은 부르주아 계급의 여성들은 전통적으로 육아를 도울 사람을 고용했다. 그러나 아기를 다른 사람이 양육하도록 내주는 일은 아이와 신체적으로 결속된 예민한 엄마에게 감정적인 갈등을 유발했을 수 있다. 아이를 낳은 직후에 퉁퉁 부은 젖이 이런 상황이 정상이 아님을 말하기 때문이다.

모리조의 혼란스러운 감정들은 붓질을 통해 전달된다. 죄책감을 보상하기 위해 그녀는 캔버스 표면의 증거를 통해 무의식적으로 일하는 여성으로서의 자신을 드러냈을 수 있다. 이 작품에서 손의 흔적은 그것을 덮는 블렌딩이나 광택 내기에 의해 분명해졌다. 이런 이유로 노동은 교환을 요한다. 쥘리를 돌보는 남편의 이미지(그림 a)와 마찬가지로 이 그림이 개인을 그렸다는 점도 눈여겨봐야 한다.

그림 b 장 오노레 프라고나르, 〈좋은 어머니〉 1773년경, 개인소장

수많은 인상주의 그림은 이와 비슷한 기법으로 제작되었다. 물론 모리조의 그림은 그중에서도 가장 느슨하게 그려졌다. 그러나 이러한 그림들은 충분한 광택이 나도록 마무리되지 않았기 때문에 제대로 작업하지 않았다는 반응이 대부분이었다. 인상주의 회화에는 손으로 하는 작업의 표현으로 해석하는 것과, 개인성과 순간성에 대한 찬양이며 아카데미 화가의 그림보다 더 진정성이 있다고 믿는 것 사이에 모호함이 존재한다. 이처럼 명백한 모순은 갈등보다는 이중성의 결과다. 노동을 드러내고

자연스러움을 품고 있기 때문에 노동과 혁신이 연합된 근대적인 경제 가치체계를 구현한다.

　　다른 이들은 모리조의 기법을 여성성의 표현으로 보았다. 그림의 섬세함과 밝은 색채는 파스텔화, 일반적으로 여성과 연관된 18세기 회화를 상기시킨다. 예를 들어 로코코 화가 프랑수아 부셰(228쪽)는 루이 15세의 공식적인 정부였던 퐁파두르 부인을 위해 일했다. 부셰와 장 오노레 프라고나르는 아이들을 자주 그렸다.(그림 b) 어떤 이들은 모리조 그림의 특징들을 모든 인상주의자의 전형으로 보았다. 이 의견들은 모리조가 주제 선택과 여행에 제약을 받던 여성이었음에도 불구하고 인상주의의 주류에 속했음을 의미한다. 실제로 모리조는 임신 중이었던 1879년을 제외하고 다른 모든 인상주의 전시회에 참여했다. 카미유 피사로가 유일하게 여덟 번의 전시회에 참여했던 화가이기도 하다.

카미유 피사로 Camille Pissarro

그림 a 아르망 기요맹, 〈루이 필립 다리〉 1875년, 워싱턴 내셔널갤러리

위생의 집

아르망 기요맹의 그림과 비슷하지만 시골의 정취가 더 느껴지는 피사로의 그림은 종종 사회의 하층민을 보여준다. 이 그림의 왼쪽에 흐린 겨울날을 배경으로 수심에 잠긴 채 서 있는 세탁부 한 사람이 있다. 그녀는 그림 중앙의 혼잡한 시골 세탁장에서 차례를 기다리고 있는 듯하다. 전경에는 강바닥에서 파낸 모래더미가 쌓여 있다.(150쪽) 세탁장 바로 위쪽에 위치한 배를 탄 남자들이 한 일이다. 배경에는 포르 마를리에 정박 중인 바지선, 건물과 공장이 있다. 라 그르누이예르La Grenouillère 가 있던(276쪽) 부지발Bougival 에서 시작되는 강의 만곡부 부근이다.

19세기에는 건강과 위생에 대한 관심이 높아졌다. 파리의 유명한 하수도 시스템은 오스만의 도시계획의 산물이었다. 시골과 도시의 세탁장 그리고 세탁부들은 진지한 주제가 되었다. 그 전에 세탁부는 주로 어린 여자아이들로 그려졌는데 그들의 낮은 신분과 노출된 팔다리는 로코코 판타지의 중요한 요소였다. 하수를 흘려보냈던 도랑을 없애고 의학이 발전하면서 청결은 부르주아 도시의 우월한 지식과 예절의 지표가 되었다. 세탁장들은 센 강에 떠 있었는데 오늘날 그 자리에는 공공 수영장이 있다. 모네의 〈공주의 정원, 루브르〉(93쪽)를 비롯한 다양한 파리 풍경에서도 세탁장을 볼 수 있다. 기요맹의 루이 필립 다리 그림(그림 a)은 다리가 아니라 세탁장을 주제로 한 작품이다. 세탁장으로 가려면 엉성한 널빤지를 건너야 하는 것을 보아 떠 있는 구조물은 안정적으로 자리 잡지 못했다. 피사로 그림의 가장 놀라운 측면은 사회적 포괄성이다. 주된 관심사가 풍경이었다 할지라도 그림에 보이는 계급들의 혼재는 언급할 만하다. 1871년 가을에서 1872년 겨울 사이에 제작된 또다른 포르 마를리 그림(그림 b)에는 칙칙 소리를 내며 강을 거슬러 올

그림 b 카미유 피사로, 〈포르 마를리의 센 강〉 1871-1872년, 개인소

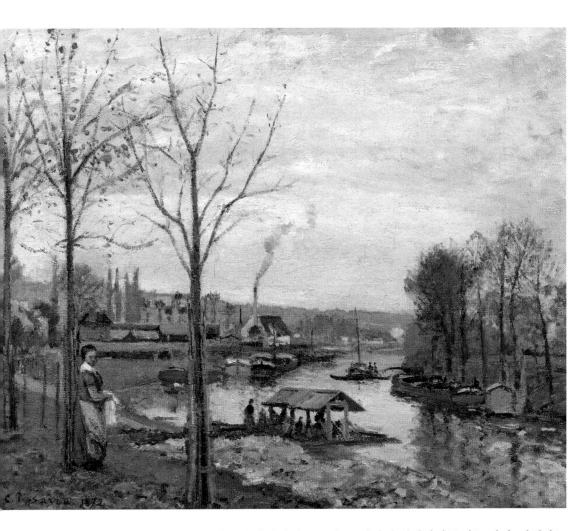

라가는 증기바지선, 왼쪽의 바지선의 노동자들, 전경의 저녁거리를 낚는 사람, 산책하는 부르주아 남녀가 등장한다. 이 그림의 시점은 같은 강가였지만, 마을의 다른 쪽이며 <포르 마를리의 센 강, 세탁장>보다는 마을에 더 가깝다. 활동과 계급의 혼재는 산업의 확대, 부르주아의 여가활동, 지속되는 시골의 전통이 중첩되어 있다. 포르 마를리는 이러한 현상(148쪽)을 전형적으로 보여주었다. 피사로는 예술적인 이유뿐 아니라 개인적인 이유에서도 이러한 현상에 매력을 느꼈던 것 같다. 그는 카리브 해의 덴마크령 섬에서 태어난 유대인이었지만 집안에서 일하던 기독교인 하녀와 결혼했다. 평범함과는 거리가 먼 사람이었다. 프랑스에서 서서히 모습을 드러내고 있던 포괄적이고 민주적인 사회는 그가 편안함을 느낄 수 있는 곳이었던 것 같다.

카미유 피사로 Camille Pissarro

감상적인 것에 대한 혐오

노동과 시골생활에 대한 애정은 피사로를 인상주의 화가보다 바르비종 화파와 더 가깝게 한다. 하지만 피사로의 이미지는 대놓고 향수를 불러일으키지는 않을 뿐 아니라 심지어 정치적일 수 있었다. 피사로는 매년 방문했던 뤼도빅 피에트의 집에 갔을 때 〈몽푸코의 수확〉을 그렸다. 명망 있는 가문 출신이며 취미로 농사를 지었던 피에트는 한때 인상주의 화가들과도 작품을 전시했던 아마추어 화가였다. 몽푸코는 피사로가 살던 시장이 있는 마을 퐁투아즈에서 몇 시간 떨어진 거리에 있는 마을이며, 밀의 대량재배에 좋은 화창한 날씨와 완만한 구릉지가 있는 프랑스의 '곡창지대' 마옌 지역에 속해 있었다.

퐁투아즈 옆의 아주 작은 마을 에르미타주에서 피사로는 모델이 없다는 푸념을 늘어놓았다. 그곳의 농장들은 소규모이고 개인 소유였다. 반대로 대지주의 손님으로 갔던 몽푸코에서는 농부들이 이웃 사람일 때보다 더 가까이에서 관찰할 수 있는 권한을 부여받았다고 느꼈다. 피사로는 풍경 외에도 다양한 일에 몰두한 사람들을 스케치했고 1877년 인상주의 전시회에 〈몽푸코의 수확〉을 전시했다.

전경의 인물은 왼팔로 밀단을 옮기다 말고 한숨을 돌리는 것 같다. 그 왼쪽 뒤로는 일을 하는 농부가 여럿 보인다. 수없이 많은 건초더미 그림과 달리, 피사로에게 중요한 것은 진행 중인 일을 보여주는 것이었다. 한 무리의 농부들이 있는 몽푸코의 농장은 대규모 작업장이다. 피에트는 탈곡기도 보유하고 있었다. 농사일은 아주 오래전부터 해왔던

그림 a **장 프랑수아 밀레, 〈일하러 가기〉** 1851–1853년, 신시내티 미술관

그림 b **카미유 피사로, 〈퐁투아즈의 가금류 시장〉** 1882년, 개인소장

것이고 건초더미 만들기는 수백 년에 걸쳐 습득한 지혜의 결과물이었다. 그럼에도 불구하고 피사로의 그림은 바르비종 화파의 보수적인 분위기를 지양했다. 예컨대, 그는 당대 '시골의 미켈란젤로'로 추앙받던 밀레를 잘 알고 있었지만 마사초의 그림 〈천국에서 추방〉을 모델로 삼았던 〈일하러 가기〉(그림 a)처럼 교훈적인 어조의 그림을 경계했다. '나는 유대인이지만 내 종교성을 작품에 드러내지는 않는다'라고 비꼬는 투로 말했던 피사로는 밀레가 너무 '성경적'이라고 생각했고 감상적인 것을 혐오했다. 몽푸코의 농부와는 대조적으로, 퐁투아즈에서 피사로는 북적거리는 인파 덕분에 아무도 눈치 채지 못하게 사람들에게 가까이갈 수 있는 장날에만 스케치를 할 수 있었다. 일종의 시골 플라뇌르로서 그는 인물들이 가득한 그림들을 그렸고, 그중 일부는 매우 비슷하다.(그림 b) 자르기 효과와 복잡한 기법이 특징인 그러한 그림들은 드가를 본보기로 그려졌음이 확실하다. 주제는 시골생활이었다. 피사로는 다양하고 새로운 시각에 항상 관심을 가졌다.

카미유 피사로 Camille Pissarro

동료 화가이자 전우

피사로, 세잔, 기요맹은 인상주의 화가들 중에서 제일 친했던 사람들이다. 모더니티에 대한 이들의 시각은 모네와 르누아르보다 쾌락 지향적 성향이 덜했다. 초창기에는 동종요법과 신경쇠약 전문가였던 폴 가셰 박사도 이들과 어울렸다. 가셰 박사는 오베르 쉬르 우아즈에 있는 그의 에칭 인쇄소를 쓸 수 있게 해주고 다수의 작품을 구입함으로써(대대수는 현재 오르세 미술관에 소장) 친구들을 격려했다.

목도리를 두르고 겨울 코트를 걸친 세잔은 농부처럼 보인다. 그는 배경에 보이는 팔레트를 들고 맥주잔을 들어 올린 쿠르베처럼 턱수염을 자랑스럽게 길렀다. 마네의 〈에밀 졸라의 초상〉(45쪽)처럼, 세잔 뒤에 걸린 그림도 어떤 의미를 전달한다. 오른쪽 하단에 있는 피사로의 풍경화는 이즈음 완성된 세잔의 자화상(그림 a)의 배경에 보이는 기요맹의 〈센 강, 비 오는 날〉(103쪽)처럼 그림 교환이나 협업을 의미한다. 세 사람 중에서 제일 나이가 많았던 피사로는 세잔의 조언자였던 것으로 보인다. 그는 세잔이 이후 인물화에서 풍경화와 정물화로 전향하는 데 도움을 주었다. 그림 왼쪽의 캐리커처에서 프로이센에 금 자루를 넘겨주는 사람은 나폴레옹 3세의 퇴위 이후 제3공화국의 대통령이 된 아돌프 티에르다. 이 캐리커처는 사업을 평소대로 되돌려 놓는 데 급급했던 자본가들이 프랑스를 팔았음을 암시했다. 피사로는 좌파였고 모네처럼 런던에서 갈등이 끝나기를 기다렸지만 그의 정치적 입장은 강경했다. 무정부주의자였던 그는 세계주의를 선호했다.

관람자가 보는 첫 번째 배경 이미지는 쿠르베다. 무정부주의자 피에르 조셉 프루동과 쿠르베의 관계는 잘 알려져 있다. 과격한 사실주의 화가로 유명한 쿠르베는 파리 코뮌에 참여했다는 죄목으로 투옥되었고 출소한 이후에는 스위스로 망명했다. 피사로는 미학적 입장뿐 아니라 정치적 입장에서도 쿠르베에게 공감했다. 사람들은 쿠르베가 물감을 다루는 방식이 정교한 화가가 아니라 장인이나 노동자의 솜씨처럼 거칠고 투박하다고 생각했다. 회화적, 정치적 권위에 대한 도전에 반대한 평론가들은 인상주의 화가들을 사실주의자이자 공산주의자로 보았다.

모네와 르누아르, 특히 피사로와 세잔은 초기

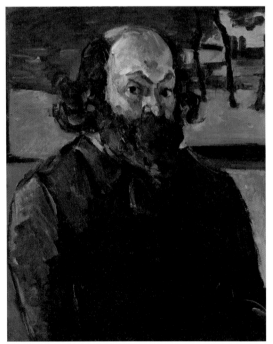

그림 a 폴 세잔, 〈자화상〉 1875년경, 파리 오르세 미술관

에 쿠르베에게 시선을 돌렸다. 두 사람은 쿠르베가 시각을 어떻게 물리적이고 지각적인 노력이 결합된 과정에 토대를 두고 있는 것처럼 보이게 했는지 이해했다. 프롤레타리아에 대한 언급이 부적절한 것이 되어버린 파리 코뮌 이전에 졸라와 비평가들은 이 새로운 화가들을 '노동자'라고 불렀다. 졸라가 보기에 특히 피사로는 '노동자'이자 '진정한 화가' 였다. 무정부주의자적인 성향을 가지고 있던 피사로는 인상주의 화가들의 조직을 일종의 노동조합으로 보았다. 이 초상화에서 피사로는 세잔과의 연대뿐 아니라 사실주의와 유토피아적이고 때로 집산주의적인 이상과의 연대를 드러냈다.

조르주 쇠라 Georges Seurat

순간을 포착하라

쇠라의 첫 공식 전시작은 〈아니에르에서 물놀이하는 사람들〉이다. 그는 1884년 살롱전에서 고배를 마신 다음 루브르 박물관 맞은편 우체국에서 개최된 독립화가협회의 전시회에 이 그림을 걸었다. 이 전시회는 인상주의자들에게 대안적인 전시회였다. 특히 폴 뒤랑 뤼엘의 최대 라이벌이던 조르주 프티는 국제전에서 인상주의 그림들을 전시했고 인상주의 화가들은 1882년 이후 단체전을 열지 못했다.

쇠라가 참여한 신진 단체는 진보적인 정치관과 개혁적인 미술관을 가진 화가들로 구성되었다. 쇠라는 전문직에 종사하는 가문 출신이었고 그의 아버지는 성공한 엔지니어였다. 쇠라와 비슷한 환경의 사람이 미술교육을 받기 위해 아카데미를 선택하는 것은 당연했다. 그러나 그는 인상주의를 발견하고 다른 길이 있음을 깨달았다. 이 작품은 전통과 인상주의를 결합하려 노력했던 쇠라의 첫 결실이다.

아니에르는 물놀이와 뱃놀이로 인기 있는 곳이었다. 쇠라의 그림과 거의 같은 장소에서 그려진 다른 그림(그림 a)의 배경에 보이듯이, 강 건너편에 클리시의 공장들에는 아무도 신경을 쓰지 않는 모양이다. 강 건너 공장에서 일하는 노동자들이 쉬는 월요일에 여가를 즐기고 있는 듯하다.(프랑스에는 오늘날에도 토요일에 일하고 월요일에 쉬는 사업체가 상당수 있다.) 쇠라의 〈그랑드 자트 섬의 일요일 오후〉(335쪽)가 보여주듯이 일요일에는 부르주아들이 대거 몰려나왔다. 여기서 그러한 계급적 혼합은 품격이 좀 떨어지거나 가족적인 모습이다.

쇠라는 물놀이를 주제로 한 인상주의 그림을 떠올렸다. 예를 들어, 중앙의 물놀이하는 사람의 옷과 밀짚모자는 마네의 선구적인 〈풀밭 위의 점심식사〉(27쪽)를 참고한 것이다. 볼륨과 분명한 윤곽선은 고전적인 긴장을 드리네지만 빈틱이는 표면을 위해선 인상주의의 색채와 기법을 모방했다. 쇠라의 붓질은 일반적으로 인상주의에 비해 더 체계적이지만 피사로의 붓질에서 발전된 것이라 할 수 있다. 피사로와 세잔은 모두 물감

그림 a 클로드 모네, 〈그랑드 자트의 봄철〉 1878년, 오슬로 국립미술관

그림 b 퓌비 드 샤반, 〈쾌락의 땅〉 1882년, 바욘 보나 미술관

〈아니에르에서 물놀이하는 사람들〉, 1884년

캔버스에 유채, 201×300cm, 런던 내셔널갤러리

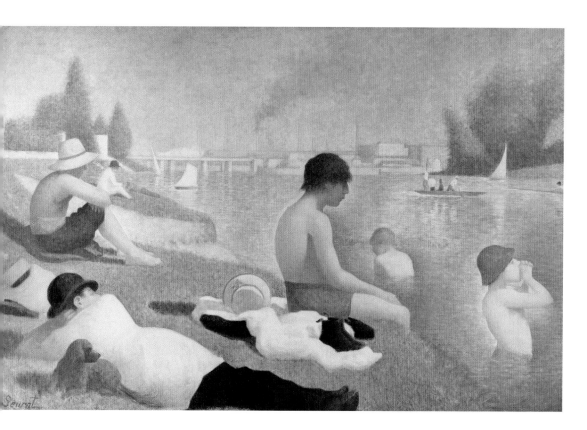

을 칠하는 반 즉흥적이며 체계적인 방식을 실험했다. 세잔은 그것을 거의 드러내지 않았기에 쇠라는 피사로의 그림을 참고했던 것으로 보인다. 그러나 이러한 체계를 점묘법으로 발전시킨 사람은 쇠라다. 그는 2년 후에 점묘법을 사용했다. 마치 인상주의 화가들이 그림자를 실험하던 것처럼 쇠라는 색채의 효과를 실험했다. 미셸 외젠 슈브뢸의 색채 반응에 관한 책과 오젠 루드의 광학이론서를 읽기라도 한 듯 쇠라는 원색과 보색을 병치하면서 체계를 갖췄다.

쇠라의 단순화된 형태는 고전미술뿐 아니라 퓌비 드 샤반이 발전시킨 근대적 고전주의를 다시 돌아보고 있다. 샤반의 〈쾌락의 땅〉(그림 b)의 주제는 물놀이, 스포츠, 뱃놀이였다. 퓌비 드 샤반의 단순화된 형태는 쇠라의 추상화된 인물과 이후 폴 고갱과 나비파 화가의 이른바 원시주의적 형태를 위한 재료였던 것으로 보인다. 하지만 쇠라에게 그것은 순간에 대한 인상주의적 관심의 또다른 해결책이었던 지속 혹은 정지의 시간의 모습이었다. 그 결과 근대의 노동자가 덧없이 지나가는 시간을 바라보기보다 그 속에서 순간을 즐길 수 있는 일종의 천국이 탄생했다.

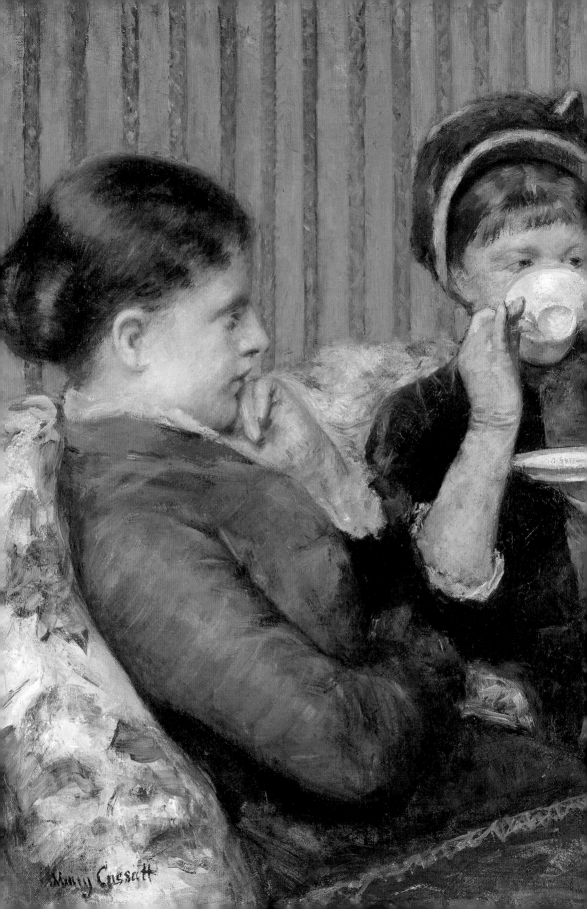

Mary Cassatt

실내와 정물

폴 세잔 Paul Cézanne

그림 a **빌럼 클라스 헤다**, 〈햄과 포도주 잔이 있는 정물〉 1631-1634년경, 필라델피아 미술관

그림 b **에두아르 마네**, 〈물고기가 있는 정물〉 1864년, 시카고 아트 인스티튜트

원시의 시간

정물화는 미술의 가장 원시적인 형태라고 생각할 수 있다. 화가가 사물을 배치하거나 상상하는 것으로 시작되고 배열은 화가가 채색하기 전에 이미 예술적으로 구성되기 때문이다. 따라서 구성과 재현의 이중적인 과정은 한편으로는 사실주의로의 수렴과 다른 한편으로는 화가의 창조적 과정과 자연 통제를 잘 드러낸다. 더구나 정물화는 대체로 실내에서 혼자 그리는 개인적인 활동이다. 이젤과 사물들 앞에 선 세잔은 동료들이 화폭에 담으려고 애썼던 근대적인 삶의 변화에서 격리되어 있었다. 그 어떤 돌발적인 사건도 그의 집중력을 흩트리지 못했다. 세잔이 근대성의 총아임을 잊어서는 안 된다. 그는 아버지의 소득 덕에 시장논리에 구애받기 않고 회화 주제의 이제 싱 최하위되던 정물화를 그릴 수 있었다. 그는 회화의 가장 하찮은 장르를 근대의 패러다임으로 변형시켰다.

　　〈검은 탁상시계가 있는 정물〉 속에 모아둔 사물들은 미술사에서 독특한 것이다. 이 작품은 같은 시기 세잔의 인물화에 표현된 야망과 불안을 순수한 예술 행위로 승화하려는 시도를 구현한 듯하다. 붉은 입술과 비웃음을 띠는 게걸스러운 입이 달린 살아 있는 화석처럼 기묘한 모양의 조개껍질이 있는 이 그림은 마치 생명체처럼 보인다. 조개는 현대적인 탁상시계에 의해 균형을 이룬다. 이 작품은 세잔이 그의 가장 오랜 친구 에밀 졸라를 위해 그린 것이다. 탁상시계도 졸라의 물건이었던 것 같다. 시간은 정지한 듯하고 전에 볼 수 없었던 사물들의 병치에 따른 신비하면서 위협적인 분위기는 필연적이다. 인상주의의 순간에 대한 집착을 고려한다면 이 그림은 인상주의에 대한 질책처럼 보인다. 벽난로 앞장식의 끝부분에 사물들이 놓여 한층 더 위태로워 보이게 했다. 거울에는 시계가 반사되어 두 배로 확장돼 보인다. 시계 위에 놓인 꽃병만이 이러한 효과가

환영임을 말해준다. 강한 조각적 효과를 창출하는 식탁보로 인해 찻잔, 유리 꽃병, 졸라
가 담뱃재를 털었던 재떨이는 배경에서 분리되어 거의 부유하는 듯하다. 탁상시계와 조
개껍질 사이의 일상적인 사물들은 네덜란드 정물화 전통(그림 a)을 상기시킨다. 마네의 정
교함에 비하면 이 그림은 더 거칠게 그려졌을 뿐 아니라 사물의 배열도 훨씬 더 임의적이
다. 마네의 인물들에 대한 견해를 표명하는 〈아쉴 앙프레르의 초상〉(53쪽)처럼 〈검은 탁
상시계가 있는 정물〉도 마네의 영향과 경쟁을 모두 반영한다. 그림 중앙을 파고든 대담
한 그림자는 세잔이 자주 반복했던 시각적 폭력(320쪽)의 행위다. 힘과 결단력의 과시는
세잔이 동료들보다 많이 그렸던 정물화에 관심을 집중시키고 그것의 재미를 배가하는
것이다. 오늘날에도 정물화는 세잔의 가장 중요한 작품으로 인식된다.

베르트 모리조 Berthe Morisot

그림 a **에두아르 마네, 〈상복을 입은 베르트 모리조〉** 1874년.
개인소장

상중의 인내

모리조의 아버지는 1874년 세상을 떠났다. 그녀와 언니 에드마 퐁티용은 상복을 입었다. 마네는 당시 큰 충격을 받은 베르트의 모습을 그렸다.(그림 a) 베르트가 언니 에드마를 그린 〈실내〉는 더 전통적이지만 그런 상황을 더 세심하게 배려했다. 친구이며 조언자였던 마네가 좋아한 빛나는 검은색(62쪽)으로 느슨하게 채색된 에드마의 태피터 가운은 세련됐지만 화려하지는 않다. 전경에 놓인 에드마의 몸은 드가의 여러 그림에서처럼(176쪽) 잘려나갔다. 모리조가 기억을 더듬어 그렸는지 아니면 실물이나 패션 판화를 보고 그렸는지 알아내는 것은 불가능하다. 그러나 가족 중 누군가 세상을 떠났다는 사실에 대한 암시를 제외한다면 에드마의 자세는 그런 판화에서 사용될 법한 유형이다. 에드마와 함께 있는 사람은 네 살짜리 큰 딸 잔과 붉은 머리를 땋아 올린 외국인 가정교사다. 가정교사는 상복은 아니지만 상황에 적절한 옷을 입었다. 가정교사와 잔은 창가에 서서 조문 오는 사람들을 기다리고 있다. 베르트는 오기로 한 조문객을 참을성 있게 기다리는 아름다운 언니를 생각에 잠긴 슬픈 모습으로 표현했다. 모슬린 커튼을 통과해 들어오는 아침 햇빛이 아파트를 환하게 밝힌다. 빛의 섬세한 표현은 베르트의 첫 스승이었던 카미유 코로의 색채 감성이라 불리기에 손색이 없다. 집의 내부는 주인공의 신분과 취향을 드러낸다. 낡았지만 편안하게 쿠션이 덮인 의자는 연회가 벌어졌을 때 구석에서 꺼내올 법한 가벼운 것이지만 에드마 뒤쪽의 콘솔형 테이블의 일부인 화분은 평범치 않다. 그 아래에 판각된 꽃병을 눈여겨보라. 이러한 여성들의 공간은 남성들이 그린 실내와 상당히 대조적이다. 모네의 〈아침식사〉(그림 b)가 좋은 예다. 여기서 남성은 부재하지만 식탁은 모네의 시각을 분명하게 암시한다. 예전의 실내와 대조적인 인상주의의 실내는 구체적으로 순간을 드러낸다. 모네는 식탁에서 의자를 뺐다. 남성의 상징물인 신문은 그의 자리가 어딘지 알려준다. 시중

그림 b **클로드 모네, 〈아침식사〉** 1868년.
프랑크푸르트 슈테델 박물관

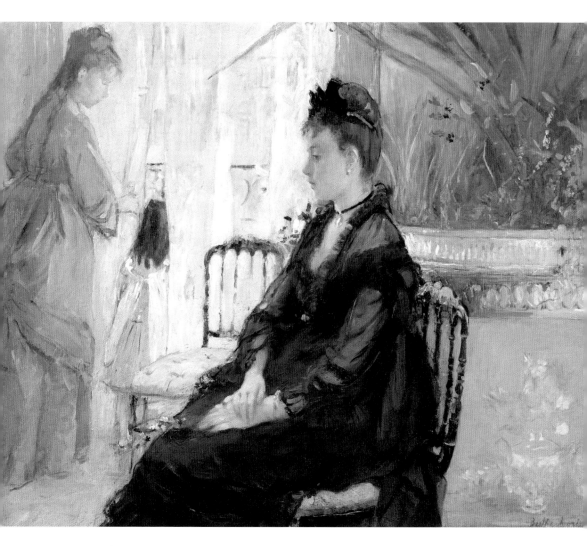

을 들 준비가 된 하녀는 뒤쪽의 열린 수납장 앞에 서 있다. 검은 옷을 입고 베일을 쓴 친구
도 서 있다. 식사가 끝났다. 식사를 끝내라는 엄마의 부추김이 필요한 사람은 아들 장뿐
이다. 모리조의 〈실내〉도 상황은 다르지만 구체적인 순간을 나타낸다.

　　마네는 모리조가 1874년 인상주의 전시회에 출품하는 것을 말렸다. 그녀가 더 일찍
그렸던 그림이 살롱전에 입선했기 때문이었다. 그러나 모리조는 마네의 충고를 거스르고
한 번을 제외한 모든 인상주의 전시회에 참여했다. 이듬해, 인상주의 화가들은 전시회 대
신 오텔 드루오Hôtel Drouot에서 경매를 주최했다. 베르트 모리조의 〈실내〉는 훗날 모네의 후
원자가 된 백화점 소유주 에르네스트 오슈데에게 최고가에 낙찰되었다.

프레데릭 바지유 Frédéric Bazille

오달리스크 일당

이국취미는 외국에 대한 강한 흥미와 고정관념이 결합되면서 등장했다. 그것은 응시 대상의 태도라기보다 작가가 속한 집단과 입장 속에서 바라보는 사람의 전형적인 태도다. 바지유는 르누아르와 그다지 많이 어울리지 않았지만 함께 작업실을 사용했을 때 오리엔탈리즘에 잠시나마 관심을 가졌다. 이 그림에서 누드모델이 포즈를 취한 하렘의 여인의 시녀 역할을 했던 리즈 트레오는 비슷한 시기 르누아르의 〈알제의 여인〉(123쪽)에도 등장한다. 들라크루아의 〈알제의 여인들〉과 앵그르의 〈노예와 함께 있는 오달리스크〉(그림 a) 같은 그림의 등장인물을 연상시키는 아프리카 노예 한 명이 모델에게 슬리퍼를 신겨주고 있다.

큰 크기, 강한 윤곽선, 완성도 높은 끝마무리 등을 보면 이 작품은 살롱전을 겨냥해서 제작된 것으로 짐작된다. 훨씬 더 느슨하게 그려진 르누아르의 작품이 살롱전에 합격한 것을 생각하면 이 그림이 탈락한 이유는 모델의 관능적인 누드 탓이었던 것이 분명하다. 쿠르베의 뻔뻔한 도발에 가까워진 르누아르의 〈사냥의 여신 디아나〉(그림 b)는 살롱전

그림 a 장 오귀스트 도미니크 앵그르, 〈노예와 함께 있는 오달리스크〉 1839~1840년, 케임브리지 하버드 미술관

그림 b 피에르 오귀스트 르누아르, 〈사냥의 여신 디아나〉 워싱턴 내셔널갤러리

에서 고배를 마셨다. 바지유와 르누아르 누드화의 문제점은 이상화되지 않았다는 데 있었던 것 같다. 르누아르의 〈디아나〉의 누드모델, 마네의 〈풀밭 위의 점심식사〉(27쪽)에 모델과 마찬가지로 바지유의 매춘부는 실제 초상처럼 보였다. 심사위원들은 바지유의 매춘부를 보고 마네의 〈올랭피아〉(223쪽)를 떠올렸을지도 모른다. 1865년에 일시적으로 관대해진 살롱전에 전시되었던 〈올랭피아〉는 큰 물의를 불러일으켰다. 르누아르의 〈사냥의 여신 디아나〉가 너무 심하게 연출된 반면 바지유의 작품은 모호하다. 배경은 진짜 하렘일까 바지유의 작업실일까? 리즈는 르누아르의 〈정원의 알프레드 시슬레와 리즈 트레오〉(51쪽)에 나오는 것과 비슷한 최신 유행 드레스를 입고 있다. 게다가 리즈가 누드모델을 위해 준비한 실크 드레스는 북아프리카보다는 일본에서 영감을 받은 디자인에 가깝다. 바지유의 작업실은 성공한 화가들의 어수선한 작업실과는 거리가 멀

었지만 벽에 걸린 동방의 양탄자는 화가의 작업실 장식일 수 있었다. 또 하나의 도발적인 요소는 행동의 의미와 연관된다. 누드모델은 주인을 맞이할 준비를 하는 중인 것처럼 보인다. 수건을 보면 노예가 목욕을 끝낸 모델의 몸을 닦아준 후 슬리퍼를 벗기는 거라고 생각하기 어렵다. 다른 한쪽 슬리퍼는 발에서 떨어져 있다. 아직 신지 않은 것이다. 하렘의 여인은 아마 슬리퍼와 카프탄만 걸친 채 주인에게 가지 않을까. 이 작품은 대중의 취향과 살롱전 심사위원들의 비위를 맞춘 것처럼 보이지만 사실은 미묘하게 그것을 공격하고 있다. 바지유가 프랑스-프로이센 전쟁에서 불운한 죽음을 맞이하는 바람에 이후의 작품은 몇 개밖에 남아 있는 것이 없다. 그래서 바지유의 입장이 양면적이었는지 타협적이었는지 반항적이었는지 단정할 수 없다.

에드가 드가 Edgar Degas

그림 a **렘브란트 판 레인**, 〈**직물 길드의 평의원들**〉 1662년, 암스테르담 국립미술관

그림 b **에드가 드가**, 〈**실내: 강간**〉 1868년 또는 1869년, 필라델피아 미술관

감히 방해하다니!

딸로 보이는 멋진 옷차림의 젊은 여자가 곤란한 표정을 짓고 있는 은행가 남자 쪽을 향해 의자 등받이에 몸을 기대고 있다. 공식적인 만남이 아니다. 만약 그렇다면 여자는 앉아 있었을 것이다. 남자의 회피하는 표정을 보면 반가운 만남도 아니다. 여자가 고객이거나 뒤에 닫힌 창구 위 창문이 달린 개인 사무실에 거래를 위해 왔다면 이런 자세나 표정이 나왔을 것 같지 않다. 다른 사람이 들어와 이들을 방해하자 남자는 더 당혹스러워하고 여자는 짜증을 숨기지 않는다. 드가는 재치 있게 관람자에게 무례한 역할을 맡겼다. 이런 장치는 예기치 않은 순간을 가장하기 위해 렘브란트 같은 대가들이 썼던 것이며 드가의 트레이드마크였다. 이것은 진실을 캐는 눈이라는 주제의 다른 버전이다.

오른쪽 상단 선반에 장부들이 꽂혀 있다. 그 아래 벽에 걸린 것은 달력처럼 보인다. 남자의 책상에 놓인 종이와 잉크통 외에 제일 눈에 띄는 장식은 뒤에 걸린 영국화가 J.F. 헤링의 1847년 작 〈장애물 경주의 명마들〉이다. 영국에서 프랑스로 건너온 경마는 부유층과 상류층이 즐겼던 것이다. 그러므로 이 그림은 은행가의 성공과 상류층 취향을 나타낸다.

작품의 모델은 드가와 골상학에 관한 관심을 공유한 에드몽 뒤랑티와 인상주의자들의 친구이자 바르비종 화파의 풍경화가였던 도비니의 딸 엠마였다. 〈못마땅한 얼굴〉은 가족 초상화가 아니라 장르화다. 드가는 일상의 상호작용 장면을 그릴 때 마네처럼 순간적으로 포착된 현실이라는 느낌을 살리고자 친구들을 모델로 썼다. 자연스러운 모습이 관람자의 호기심을 자극하는 것이다. 여자는 돈을 요구하고 있는가 아니면 부적절한 구혼자를 만나보라고 요청하는가? 여자가 손에 쥔 것은 청구서인가 초대장인가? 학자들은 문학적 출처를 밝히려고 애썼지만 소득이 없었다. 드가의 또다른 그림도 이와 비슷하

게 해석의 어려움을 드러낸다. 〈실내: 강간〉(그림 b)에는 어떤 이야기가 있는 것처럼 보인다. 후퇴하는 공간과 그늘진 조명이 그러한 이야기를 극적으로 만든다. 그러나 어떤 이야기인가? 제목이 암시하는 것처럼 진짜 강간일까? 매춘일까? 속이 붉은 상자는 성적인 의미인가? 속옷차림의 젊은 여자는 대체 왜 부끄러워하며 외면하고 있는가? 여자는 망설이고 있는가, 옷을 벗고 있는가? 문에 빗장을 지르는 남자는 고객인가, 연인인가, 아버지인가? 이 장면이 간통, 살인, 죄의 심리극인 에밀 졸라의 살인추리소설 『테레즈 라캥』과 비슷하다는 설이 있지만 모호함의 대가인 드가는 절대 사실을 알려주지 않는다. 바로 그 때문에 〈실내: 강간〉을 매우 소중히 여겼던 것 같다.

베르트 모리조 Berthe Morisot

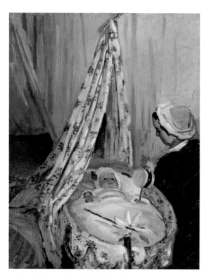

그림 a **클로드 모네**, 〈요람에 누워 있는 장 모네〉 1867년, 워싱턴 내셔널갤러리

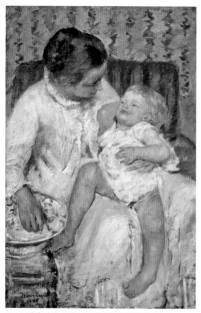

그림 b **메리 커샛**, 〈잠이 덜 깬 아이를 씻기려는 엄마〉 1880년, 로스앤젤레스 카운티 미술관

복잡한 심경의 요람

모리조의 언니 에드마 퐁티용이 6개월된 둘째 딸 블랑슈를 다정하게 바라보고 있다. 배경의 파란빛이 도는 회색과 함께 흰색과 분홍색의 섬세한 처리는 다른 인상주의 그림에서 비슷한 예를 거의 찾아보기 어렵다. 아기는 잠이 들었다. 그래서 가장 부드러운 회화적 수단이 적합하다.

밝은 색의 대담한 붓질을 보여주는 모네의 요람 속 아들 그림(그림 a)에 비하면 모리조의 붓 터치는 여성스럽다. 이 그림은 아마 당시 여성 화가에게 기대하던 기법을 반영하고 있을 것이다. 그러나 또한 모리조가 속한 사회적 계급의 취향과 고상함 그리고 그러한 가정에서 사용하던 질 좋은 육아용품도 구체적으로 보여준다. 남자아기와 여자아기의 서로 다른 미래와 모순되는 감정이 섞여 있긴 해도 당당한 아버지의 시선과 이모와 여동생의 상냥한 시선의 미묘한 차이를 생각하면 이러한 차이들은 다른 이유로 적절할 수도 있다.

보통 부모와 자식을 그린 그림은 혈통을 잇는 계승자와 남성의 생식능력의 증거로서 아이에게 주목한다. 그러나 모리조의 〈요람〉에서 아이는 사실상 익명이다. 엄마가 외부 시선을 차단하는 투명한 보호 가리개를 젖히고 있다. 요람과 비슷한 커튼은 앞쪽으로 나오면서 엄마의 몸을 휩싸하고 가두는 것처럼 보인다. 에드마는 결혼을 하면서 화가의 길을 포기했다. 베르트의 회화적 장치와 그녀가 기록한 부드러운 필치가 과거의 독립적인 삶에 대한 아쉬운 기억들을 암시하는 것은 아닐까. 에드마에게 그런 생각이 없었더라도 베르트는 그런 생각을 틀림없이 했을 것이다. 베르트는 야심차게 경력을 쌓아나갔고 마네처럼 유명한 사람들과 심오한 예술적 대화를 나눴다. 그렇지만 베르트는 나이가 들면 결혼이 불가피하다고 생각했고 자신도 언니와 같은 상황을 헤쳐 나가야 한다는 사실을 잘 알고 있었다. 결국 운 좋게도 자신의 일을 지지했던 마네의 동생 외젠과 결혼해 두 마리 토끼를 다 잡았다.

이처럼 섬세한 모성의 이미지와 모성의 영향에 대한 화가의 감수성은 메리 커샛의 그림과 비슷하다. 결혼도 하지 않았고 아이도 없었지만 커샛은 양육에 놀라울 정도로 공

감했다. 〈잠이 덜 깬 아이를 씻기려는 엄마〉(그림 b)에서 엄마는 잠에서 깨서 꼼지락거리며 기지개를 켜는 아이와 아이의 건강과 위생을 위해 노력한다. 모리조의 그림은 복잡한 문제로서 모성을 보여주고 심리적으로 모순된 감정으로 그것을 다루고 있다. 두 작품에서 순진무구한 아이의 매력은 물감의 매력과 비슷하다. 엄격한 기하학적 구성과 그림의 대담한 형태와 장치들은 두 사람이 아니면 이해할 수 없는 그리고 오직 일류 화가만이 물감으로 표현할 수 있는 밀고 당기기를 보여준다.

에두아르 마네 Édouard Manet

그림 a 에두아르 마네, 〈젊은 남자의 초상 (레옹 에두아르 코엘라 레인호프)〉 1868년, 로테르담 보이만스 반 뵈닝겐 미술관

인간 정물화

마네의 〈작업실에서의 오찬〉은 따분함을 보여주는 그림으로는 타의 추종을 불허한다. 한 평론가는 이 작품에는 '의미가 거의' 없고 움직임은 정지되었다고 평가했다. 다리를 뻗고 있는 말끔한 차림의 소년은 마네의 여러 소묘(그림 a)에 등장하는 아들 레옹으로 추정된다. 모자를 쓰고 있는 그는 산책을 가려고 하는가 아니면 드가의 아버지가 운영하는 은행으로 돌아가 일을 할 것인가? 불로뉴 쉬르 메르의 이웃에 살던 오귀스트 루슬랭은 담배를 거의 다 피웠다. 그는 무슨 생각을 하고 있는가? 분위기는 어둡고 명상적이다. 하녀는 다음에 무슨 일이 있을지 궁금해하는 것처럼 바깥쪽을 본다.

하녀가 든 커피주전자에 새겨진 가문의 이니셜 M은 이곳이 마네의 집이라는 것을 알려준다. 이 캔버스에 X-ray를 투과시키자 작업실의 위치를 더 확실하게 보여주는 창문들이 가려졌다는 사실이 드러났다. 왼쪽에는 검은 고양이와 함께 투구와 검과 결투용 권총 등의 정물이 놓여 있다. 네덜란드에서 영감을 받은 음식 배열과 벽에 걸린 일본 그림은 미술사적인 암시를 즐겨 사용했던 마네의 습관을 잘 드러낸다. 하녀는 당시 평론가이자 역사학자 테오필 토레 뷔르거가 재발견한 베르메르의 그림을 연상시킨다. 마지막으로 올랭피아의 짝이었던 고양이는 히로시게의 판화에서 영감을 받은 것이다.

〈에밀 졸라의 초상〉(45쪽)처럼 마네가 그린 대부분의 인물화에는 의미 있는 정물이 나온다. 여기서 정물은 의미가 없는 작업실 소품처럼 그려졌다. 그러나 이것이 이즈음 세상을 떠난 친구 보들레르를 암시한다는 해석도 있다. 혹은 쿠르베의 〈화가의 작업실〉(그림 b)처럼 사실주의자들이 폐기한 일종의 역사적 주제와 낭만주의 문학 주제를 나타낼 수도 있다. 이런 맥락에서 보면 마네가 이야기보다 시각적인 것이 더 중요한 신종 인물화를 그리려고 했을 가능성도 있다. 이전 작품, 특히 〈풀밭 위의 점심식사〉(27쪽)에서 마네는 미술사적 자료 인용를 통해 서사적인 회화와 연관시키

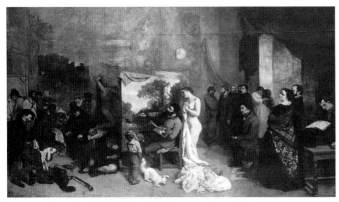

그림 b 귀스타브 쿠르베, 〈화가의 작업실〉 1854-1855년, 파리 오르세 미술관

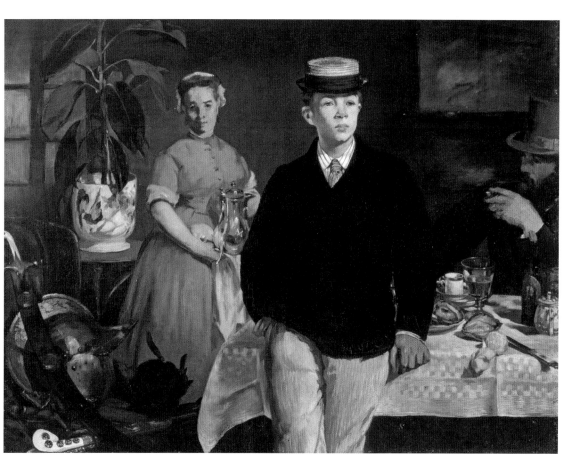

고 결국에는 그것을 무너뜨렸다. 이 작품은 실내의 〈풀밭 위의 점심식사〉처럼 보인다.
〈작업실에서의 오찬〉은 승리를 당연하게 여긴다.

　　〈작업실에서의 오찬〉은 1869년 살롱전에 더 유명한 〈발코니〉(227쪽)와 함께 출품되
었다. 〈발코니〉도 작업실에서 그려졌지만 두 작품은 마네가 야외 주제로 옮겨가고 있음
을 보여준다. 두 작품이 공유한 것은 화분의 식물이 아니라 불가사의한 정적이었다. 평론
가들은 정물화에 비유함으로써 이를 설명했다. 졸라는 마네가 스토리텔링이나 철학적
사색 없이 인물을 정물화의 그리듯이 그렸다고 말했다. 1869년에는 이러한 견해가 지배
적이었다. 한 평론가는 〈발코니〉에 대해 다음과 같이 썼다. '이 그림에서 어떤 유형의 강
조, 혹은 감정이나 생각의 표현을 찾는 것은 쓸데없는 짓이다. 색채조화를 보여주는 그
림이라는 사실을 인정하고 페르시아 도자기의 거친 아라베스크, 꽃다발의 조화, 혹은 벽
지 장식을 보듯이 이 그림을 보라…. 그의 그림은 정물화만큼 흥미롭다.' 이 말은 〈작업
실에서의 오찬〉도 해당된다.

귀스타브 카유보트 Gustave Caillebotte

수정처럼 맑은

카유보트의 〈오찬〉은 정물화일까, 가족의 식사장면일까? 어머니가 식사를 주재하고 집사는 옆에서 대기 중이다. 형 르네는 열심히 음식을 자른다. 카유보트의 접시는 비어 있고 식사는 막 시작되었다. 크리스털 잔에는 적절한 양의 포도주가 따라져 있다. 식탁에 앉은 다른 사람들은 포도주가 주는 기쁨을 포기했다. 카유보트 부인 가까이에 놓인 병에 든 액체는 과일주스일까? 오렌지와 레몬은 아무도 손대지 않았다. 모든 것이 정확하게 제자리에 놓였고 탁자의 정물처럼 배열되어 있다. 부르주아의 사치를 드러내는 것은 그 자체로 예술적 전시다. 크리스털 식기는 분명 바카라Baccarat의 고전적인 하르쿠르Harcourt 디자인일 것이다. 카유보트의 세계에는 값싼 모조품이 어울리지 않는다. 멋진 은 받침대에 놓인 디캔터, 뚜껑이 있는 수프 그릇, 과일 접시, 칼 받침 등이 식탁에 놓여 있다. 나이프의 상아 손잡이는 계급을 나타내는 또다른 지표다. 부피가 큰 값비싼 목재 식탁은 광학적으로 왜곡되어 원형인지 타원형인지 정확히 알아보기 어렵다. 왼쪽의 빈자리는 동생 마르샬이나 혹은 이 당시 살아있던 아버지의 자리다. 불쾌한 인상을 주는 요소는 르네의 표정과 식탁 위에 놓인 반쯤 뜯어먹은 빵 조각이다.

미술사와 인상주의 미술에서 흔히 볼 수 있는 식사 주제는 매일 반복되는 의식을 있는 그대로 기록하고 인물과 사물을 종합한다. 카유보트에게 식사 시간은 얇은 모슬린 커튼을 통과한 부드러운 햇빛에 대한 실험을 가능케 하는 주제였다. 그가 〈마룻바닥을 긁

그림 a **폴 시냑**, 〈식당 방, 작품 152번〉 1886-1887년, 오테를로 크뢸러 뮐러 미술관

어내는 사람들〉(35쪽)에서 보여준 효과의 또다른 버전인 셈이다. 다른 화가들은 네덜란드
나 프랑스 장르화에서처럼 인간의 상호작용에 초점을 맞췄던 것 같다. 프랑수아 부셰의
〈오찬〉(1739년, 파리 루브르 박물관)에는 아이들을 포함한 전 가족이 등장하지만 카유보트의
집은 그 반대다. 식기들이 부재의 느낌을 채우고 있다. 정확히 계산된 구성과 점묘법으
로 매너를 패러디하면서 시간과 행동을 정지시키는 신인상주의 화가 폴 시냑의 부르주
아 식탁의 숨 막힌 이미지(그림 a)와 상세히 비교해보자. 카유보트의 그림은 다른 두 작품
에 비해 모호하다. 근대의 물질주의를 나타내는 것일 수 있지만 카유보트가 그것을 의도
했는지 아닌지 알 수 없다. 그가 그러한 문명의 산물이며 그것의 이미지를 표현하려고 노
력했다는 사실이 중요할 것이다. 유쾌하지만은 않은 카유보트 가족의 이미지는 카유보
트의 실수라기보다 보고 느꼈던 대로 표현한 경험의 일부였다. 특이한 양식 아니면 반대
로 시각적 객관성이 그러한 진정성에 도달했는지 아닌지는 영원히 논란의 여지가 있을
것이다. 카유보트의 그림이 거짓이라면, 거짓말은 시각적으로 완벽하게 진실한 모습으
로 교묘하게 위장되었다. 그리고 만약 그것이 특이하다면 미술에서 진실과 거짓은 한 점
에서 만난다.

메리 커샛 Mary Cassatt

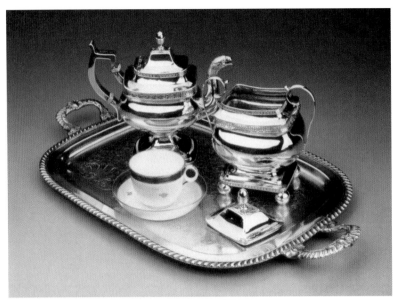

그림 a **필립 가렛, 〈커샛 가문의 찻잔 세트〉** 1813년경, 보스턴 미술관

은빛으로 빛나는

관람자는 두 명의 숙녀 옆 티 테이블에 앉아 있다. 한 명은 차를 다 마시고 찻잔을 쟁반에 놓았다. 모자와 장갑으로 보아 손님인 다른 한 명은 기차를 타기 위해 곧 가야하는 것처럼 서둘러 차를 들이킨다. 그녀는 새끼손가락을 예법에 맞게 곧게 펴서 위쪽으로 올렸다. 파리의 커샛의 집 응접실이다. 단순하고 깔끔하지만 멋진 줄무늬가 있는 밝은 색 벽기와 은은한 금테가 둘러진 거울이 놓인 벽난로가 보인다. 비스듬한 시점 때문에 선반에 놓인 중국 화병이 거울에 많이 비치지 않는다. 두 여인이 앉아 있는 꽃무늬 소파는 중요한 장식 모티프다.

　　이 그림에서 관람자의 눈을 끄는 것은 은 찻잔 세트(그림 a)며 할머니 메리 스티븐슨의 이니셜이 새겨진 석 점이라고 알려져 있다. 그러므로 이것은 메리에게 집안의 가보로서 특별한 의미가 있었다. 이 찻잔 세트는 커샛 가문과 재정적으로 연관된 여러 귀금속 채광회사들이 있던 필라델피아에서 생산되었다. 사실 메리가 태어난 곳은 현재 피츠버그에 속하는 지역이었지만 커샛 가문은 필라델피아와 인연이 깊었다. 커샛은 흰색으로 차 주전자와 설탕 그릇의 반짝임을 표현하고 은색 쟁반에 비친 그릇의 모습을 그려 넣음으로써 찻잔 세트를 강조했다. 찻잔과 타원형 쟁반의 또렷한 윤곽선은 사물에 더 집중한 것 같은 느낌을 만들어낸다. 얼굴을 제외하면 두 인물과 배경은 훨씬 느슨하게 그려졌다. 인물이 돋보이도록 배경을 대충 마무리하는 방법은 그림에 흔히 사용되는 것이지만

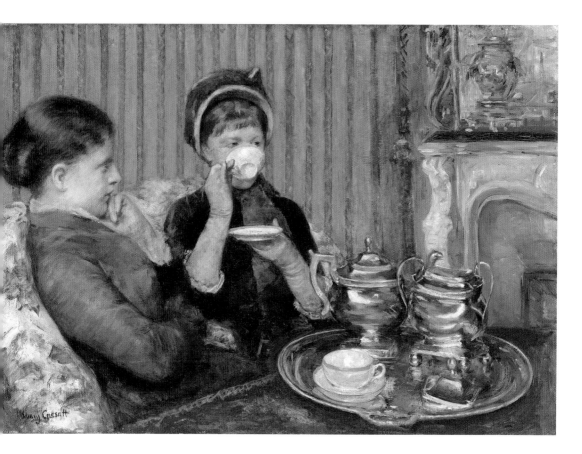

이 그림에서는 사진의 얕은 심도처럼 해석될 수 있다. 자연주의의 영향이다. 필라델피아에서 온 메리 엘리슨 왼쪽에 앉아 있는 시무룩한 여자는 준비에브 말라르메다. 그녀는 루이진 해버마이어의 소개로 커샛을 만났다. 해버마이어는 커샛의 조언에 따라 인상주의 회화를 수집했던 사람인데 현재 그녀의 컬렉션은 뉴욕 메트로폴리탄 미술관의 인상주의 컬렉션의 핵심이다. 커샛은 비슷한 시기에 오페라 관람석에 앉아 있는 말라르메와 엘리슨을 그리기도 했다.(126쪽) 어느 그림에도 제작연도가 기입돼 있지 않다. 그러나 〈애프터눈 티〉는 1881년에 에드가 드가의 친구였던 수집가 앙리 루아르에게 판매되었다.

드가와 에두아르 마네처럼 커샛은 친구들을 모델로 세워 초상화가 아니라 장르화를 그렸다. 그녀의 그림에서도 무슨 일이 벌어졌는지 상상하는 것은 관람자의 몫이다. 한 평론가는 이 그림이 '탁월하다'고 평가했고 다른 평론가는 찻잔 세트에 대해 거친 말을 쏟아냈다. 그는 '형편없이 그려진 흉한 물건 … 꿈처럼 공기 중에 떠다니는 형편없는 설탕 그릇'이 격이 떨어지는 사실주의를 보여준다며 커샛을 비난했다.

카미유 피사로 Camille Pissarro

그림 a 에두아르 마네, 〈제비꽃과 부채가 있는 정물〉 1872년, 개인소장

그림 b 폴 세잔, 〈녹색 사과가 있는 정물〉 1873-1877년, 파리 오르세 미술관

단순한 아름다움

피사로의 이 작품은 가장 완벽한 인상주의 정물화 중 하나다. 단순한 구성은 감동적이며 식탁보의 주름이 만들어낸 자연스러운 직사각형과 반원형 손잡이가 달린 둥근 바구니의 기하학적 구조는 명확하다. 장미꽃 벽지의 수직 줄무늬는 엄격하고 안정적인 느낌을 더한다. 그러나 현실감과 생동감을 살리는 대칭과 대조되는 요소들이 발견된다. 한 가지 예를 들자면 벽지도 식탁보의 주름도 완전히 중앙에 배치되지 않았다. 바구니는 오른쪽 앞으로 기울어진 것처럼 보인다. 바구니에는 줄무늬가 있지만 간격이 고르지 않다. 그리고 그림의 선명한 빛은 싱데믹으로 재현된 객체들로 표현되있다.

미색 바탕 위에서 회색과 흰색이 반복되는 작고 고른 사각형으로 보아 식탁보는 체크무늬의 평범한 린넨 제품이다. 그러나 식탁 아래 중앙에 있는 기다란 회색 줄은 단조로운 균일성을 경감시키는 요소이며 과일바구니의 프레임의 역할을 한다. 바구니 속에 담긴 배는 익은 정도에 따라 다양한 색으로 그렸는데 주변의 색채들로 인해 팔레트처럼 보인다. 배는 여러 방향으로 놓이거나 기울어져 활기 넘치는 대위선율을 만든다. 바구니는 살짝 중심을 벗어나 있긴 하지만 밖으로 튀어나온 오른쪽의 배 꼭지 때문에 뒤로 후퇴하는 것처럼 보인다. 이처럼 관계의 미묘한 시적 감흥은 그림 속 의미를 구성한다. 정물화 장르에 대한 관심 증대와 피사로가 보여준 다양한 세부 요소 뒤에는 역사적 상황이 놓여 있다. 피사로는 카미유 코로의 제자였다. 코로는 정물화에 거의 손을 대지 않았지만 제일 가까웠던 피사로와 베르트 모리조에게 통일된 색조에 대한 신념을 전수했다. 정물화는 1860년대 다시 유행했다. 많은 화가들이 방문한 라 카즈 컬렉션La Caze collection과 마르티네

캔버스에 유채, 46.2×55.8cm, 개인소장

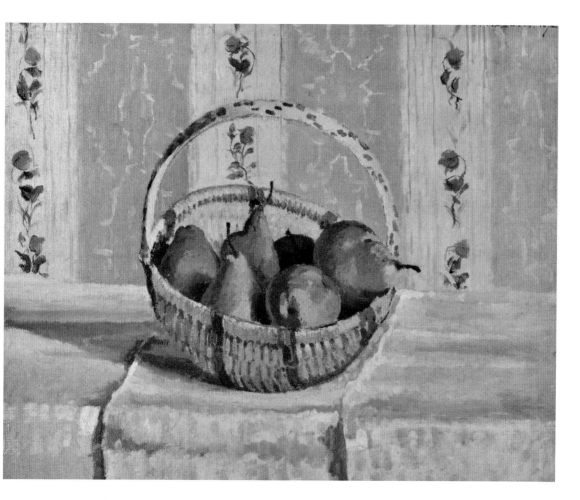

화랑에서 1862년 열린 전시회에 소개된 장 시메옹 샤르댕의 그림 덕택이었다. 유명한 비평가이며 소설가인 공쿠르 형제는 소위 샤르댕의 '마법'에 흠뻑 빠져 『18세기 미술』(1875년)에서 열광적으로 글을 썼다.

마네의 정물화는 네덜란드 전통과 샤르댕의 절제된 우아함을 상기시킨다. 그러나 일상적인 사물을 그릴지라도 그 사물은 종종 상징적인 의미를 담고 있다.(그림 a) 이와 대조적으로 피사로의 과일 그림은 형태와 색채의 고요한 시적 감흥에 초점을 맞춘다. 피사로는 근대회화의 패러다임으로 정물화를 재정립한 사람 중 한 명이다. 피사로의 정물화는 세잔의 〈검은 탁상시계가 있는 정물〉(197쪽) 같은 무거운 그림을 포기하고 사과처럼 단순한 사물들이 제기하는 형식적인 문제에 집중할 수 있도록 길잡이 역할을 했다.(그림 b) 오직 그렇게 함으로써 자연을 미술로 바꾸는 과정을 진정으로 연구할 수 있었을 것이다.

에두아르 마네 Édouard Manet

꽃다발이 자아내는 고요한 시적 정취

그림 a **에두아르 마네, 〈외과용 가위가 있는 모란〉** 1864년, 파리 오르세 미술관

전통적인 미술이론에서는 회화를 조용한 시로 생각한다. 이 개념은 '시도 그림처럼'이라는 뜻의 라틴어 우트 픽투라 포에시스 ut pictura poesis 로 요약된다. 마네가 살던 때엔 시와 그림, 음악의 비교가 이루어졌고 특히 19세기 후반에는 소리와 색채의 유사성이 알려지면서 공감각 개념이 등장했다.

마네는 아버지처럼 매독에 걸려 죽음을 앞둔 말년까지도 꽃 정물화를 거의 그리지 않았다. 그러나 단 한 번의 예외가 있었다. 1964년에 여러 점의 모란 그림을 그렸는데 그중 하나는 꽃병에 꽂힌 모란이고 다른 한 점은 외과용 가위가 있는 모란(그림 a)이다. 이 둘은 꽃다발이 미술과 유사한 것임을 암시한다. 꽃다발도 인상주의 그림처럼 밝은 색의 자연의 형태를 유쾌하게 늘여놓는다. 당시 통념과 다르게 꽃 그림은 여성만을 위한 것이 아니라 모든 화가들에게 유익한 연습이라고 믿었던 르누아르 같은 사람도 있었다. 팡탱 라투르는 꽃 정물화를 두고 '꽃을 성실히 그릴 수 있는 사람은… 우주도 그릴 수 있다'라고 말했다. 드가의 〈국화꽃과 함께 있는 여인〉(68쪽)과 르누아르의 수작 〈온실의 꽃〉(그림 b)처럼 인상주의자들의 꽃 정물화는 대부분 화려하고 풍성하다. 이에 비하면 마네의 꽃 정물화는 말라르메의 시의 한 구절처럼 단순하지만 미묘하다.

때로 르누아르의 작품 같은 꽃 정물화는 시범 작품이었고 때로는 개인의 주택 장식을 위해 주문되기도 했다. 마네의 대형 정물화는 대부분 판매되었지만 꽃 그림들은 대개 소형이었다. 마네는 꽃 그림을 시인들에게 많이 선물했다. 그는 몸서 누워 있던 내 친구들이 가져온 꽃이나 정원에서 꺾은 꽃을 보고 그림을 그렸다. 이러한 작은 그림들은 마네의 사랑과 감사의 증표였다. 미술사에서 마네의 말년의 꽃 정물화만큼 능숙하고 고상하며 섬세하게 그려진 작품을 찾기 어렵다. 친구들에게 꽃 정물화를 준 것은 우정과 선물에 대한 보답일 뿐 아니라 그들에게 자신의 무언가를 남긴 것처럼 보인다. 큰 다발이나 화려하게 장식된 그릇에 꽂힌 꽃이 아니었다. 크리스털 화병은 물감의 산뜻한 색처럼 순수하고 꽃은 아이가 따온 듯 수수하다.

마네의 상황 때문에 꽃이 전달하는 감정은 더할 수 없이 심오하다. 가장 단순한 그림이 아주 감동적으로 이야기할 때, 말은 더 이상 할 일이 없다. 죽어가는 사람을 찾아갔을 때, 말이 불필요하거나 무슨 말을 해야 할지 모르기 때문이다. 중요한 것은 병문안 뒤에 있는 생각과 존재다. 그것이 마네가 죽음을 앞두고 그린 꽃 정물화가 자아내는 고요한 시적 정취다.

〈크리스털 꽃병의 패랭이꽃과 클레머티스〉, 1882년경

캔버스에 유채, 56×35.5cm, 파리 오르세 미술관

그림 b **피에르 오귀스트 르누아르,**
〈온실의 꽃〉 1864년, 함부르크 미술관

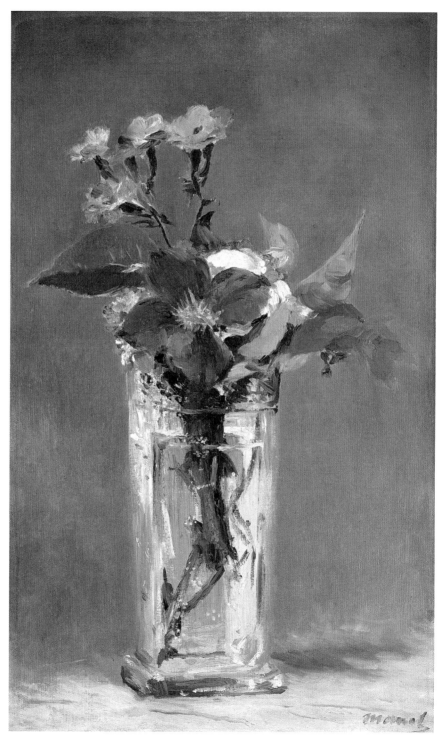

빈센트 반 고흐 Vincent van Gogh

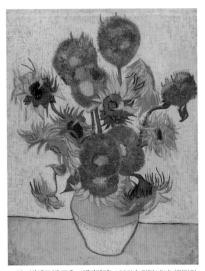

그림 a **빈센트 반 고흐, 〈해바라기〉** 1888년, 런던 내셔널갤러리

자연의 눈

프랑스 남부에는 거대한 눈이 있는 듯한 얼굴을 태양 쪽으로 향하고 있는 해바라기가 도처에 있다. 프랑스어로 해바라기를 뜻하는 '투르느솔tournesol'에는 '태양으로 향하다'라는 의미가 있다. 온 들판을 덮고 있든지 꽃병에 꽂혀 있든지 해바라기의 꽃은 아름다움의 원천이며 씨는 건강에 좋은 기름의 원료다. 반 고흐에게 해바라기는 개인적이고 상징적인 꽃이었다. 반 고흐처럼 해바라기는 빛에 의지하며, 빛과 색채로 만든 미술품은 영혼의 양식이다.

반 고흐의 첫 해바라기 그림은 말린 해바라기 두 송이를 그린 작은 스케치다. 한 송이는 관람자 쪽을 보고 있고 다른 한 송이는 관람자를 외면한다. 클로즈업되었기 때문에 해바라기 중심을 통해 저 너머의 공간을 보고 있는 것처럼 느껴진다. 반 고흐가 해바라기를 직접 관찰할 수 있었던 아를에서 그린 해바라기 그림(그림 a)과 이 작품을 비교하면 이 해바라기는 더더욱 눈과 비슷해 보인다.

반 고흐의 영성과 이타심은 목사였던 아버지에게서 영향을 받은 것이며 네덜란드에서 신학교육을 받았고 가난한 사람들을 위해 봉사했던 경험에서 나온 것이기도 하다. 이러한 신념들은 반 고흐가 미술이 교훈을 주고 사회적 화합을 이끌어낼 수 있다는 유토피아적인 사상에 공감하도록 이끌었다. 그는 정직한 노동과 자연의 찬란함에 대해 말하는 평범한 사람들과 사물을 그리는 데 몰두했다. 관찰을 하고 물성이 도드라지는 붓질로 그리는 방식으로 이와 같은 원칙들을 스스로 구현하려고 노력했다.

반 고흐는 1886년에 파리에 도착했다. 이때 조르주 쇠라와 폴 고갱이 주축이 된 신진 화가들은 인상주의에 이의를 제기하고 있었다. 도시에서의 압박감과 예술적 논쟁에 지친 반 고흐는 머리를 식히려고 남부로 떠났다. 아방가르드 미술 판매상으로

그림 b **폴 고갱, 〈해바라기 그리기〉** 1888년, 암스테르담 반 고흐 미술관

일했던 동생 테오의 도움으로 프로방스 지방의 아를에 소위 '노란 집'을 빌렸다. 테오는 고갱이 형을 만나러 아를에 오도록 주선했다.(그림 b) 일종의 미술공동체를 만드는 것이 애초의 생각이었다. 그러나 브르타뉴에서 퐁타방 화파School of Pont-Aven 의 지도자 역할을 즐기던 고갱이 이곳으로 오기까지는 시간이 오래 걸렸고 반 고흐의 좌절감은 더욱 커졌다. 반 고흐에게 그림은 치료 효과가 있는 것이었다. 그러나 오랜 기다림 끝에 도착한 고갱은 그것을 방해했다. 두 사람은 원칙을 두고 논쟁을 벌였고 마침내 반 고흐는 인근 생 레미Saint-Rémy 의 병원으로 도피했다.

　　언뜻 보면 반 고흐의 해바라기는 이러한 상황과 전혀 상관없어 보인다. 그러나 자세히 보면, 꽃병의 해바라기는 인간적인 특성을 지닌 듯하다. 어떤 해바라기는 더 잘 보려고 목을 길게 뺐다. 해바라기들의 대장이나 인도자일까? 뒤틀리고 기이한 자세는 강렬한 태양의 노란빛에 둘러싸인 해바라기에 활기를 불어넣는다. 프랑스어로 정물화를 의미하는 '죽은 자연nature morte'에 즐거운 삶의 활기를 구현한 반 고흐의 능력에는 경외감과 아이러니가 공존한다.

폴 세잔 Paul Cézanne

그림a 폴 세잔, 〈페퍼민트 병〉 1893–1895년, 워싱턴 내셔널갤러리

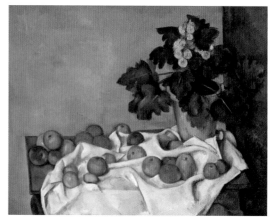

그림b 폴 세잔, 〈사과와 프림로즈 화분이 있는 정물〉 1890년경,
뉴욕 메트로폴리탄 미술관

화가의 작업실

이 그림은 정물화일 뿐 아니라 세잔의 작업실의 모습이다. 프로방스 출신이었던 17세기 조각가 피에르 퓌제의 큐피드 석고상이 구성의 중심이다. 큐피드의 몸통이 바로 뒤에 있는 캔버스 속에 들어감으로써 조각이 회화에 통합되었다. 그 뒤에는 퓌제가 미켈란젤로 양식으로 그린 유채 스케치 〈살갗이 벗겨진 사람〉이 있다. 왼쪽에는 이 당시에 제작된 여러 작품에 등장하는 파란 천(그림 a)이 그려진 정물화가 있다. 정물화 속 파란 천은 밖으로 빠져나와 탁자 위의 그림에 통합되는 것처럼 보이지만 사실은 가장자리가 미완성인 상태로 없어진 것이다. 물건들은 아무렇게나 늘어놓은 듯하다. 큐피드는 사과 하나를 밟고 있는 것처럼 보인다. 양파 하나가 뒤에 놓인 정물화를 뚫고 나갔다. 양파 줄기는 탁자 다리의 위치와 일치한다. 원근법이 정확하다면 배경에 있는 사과의 실제 크기는 축구공만 해야 한다. 큐피드 조각상의 크기 역시 맞지 않는다. 만약 이 그림이 정물화라면 구성은 어색하겠지만 이는 화가의 작업실을 그린 것이기도 하다. 그렇다면 바닥은 창문에 반사된 하늘인가 아니면 다른 탁자의 윗면인가?

인상주의의 작업실 그림은 특정 미술에 몰두한 화가들을 보여준다.(42, 48쪽) 세잔의 구상은 이와 반대로 2차원과 3차원, 현실과 환영, 자연과 미술 등에 대해 장난스러운 태도를 보인다는 점에서 독특하다. 인상주의 화가의 정물화는 비교적 단순한 편이다. 그러나 세잔은 캔버스 평면을 3차원 공간의 창문처럼 보이게 만드는 전통을 의식해 더욱 복잡하게 만들었다. 그의 정물화에는 깊이와 표면, 사물의 색과 물감의 실체 사이의 끊임없는 대화가 존재한다. 세잔은 관찰한 바를 캔버스에 기록하는 인상주의 정신을 따랐다. 그리고 최초의 지각들을 신체가 알고 있는 세계로 정리한다는 사실을 이해했다. 실제로 세

그림 c 폴 세잔, 〈해골의 피라미드〉
1898-1900년경, 개인소장

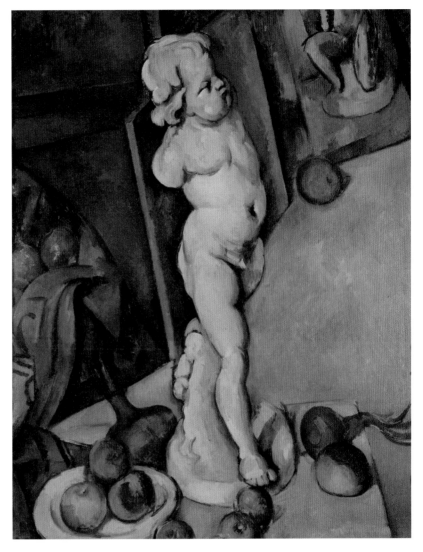

잔의 몇몇 정물화는 풍경화와 비슷하다.(그림 b) 직물의 주름과 뭉친 부분 사이에 배열된
사과와 오렌지는 땅에 자리 잡은 주택이나 바위처럼 보인다.

　　세잔은 늘 죽음에 대해 생각했다. 1870년대에 그는 기요맹과 피사로를 유언 집행인
으로 지명하고 유언장을 작성했다. 경력 초기에도 해골을 그렸지만, 〈큐피드〉와 비슷한
시기에 3개의 해골이 있는 정물화(그림 c) 한 점을 제작했다. 큐피드는 당연히 사랑을 나타
낸다. 세잔이 알던 사랑은 변덕스러웠고 예술로 승화되었다. 1890년대에 동료 화가들을
제외하고는 아는 사람이 거의 없었던 늙고 성미가 고약한 화가 세잔은 〈큐피드 석고상
이 있는 정물〉에서 미술에 대한 애정, 인생의 작품과 유산을 되돌아보았다.

젠더와 섹슈얼리티

에두아르 마네 Édouard Manet

그림 a **알렉상드르 카바넬**, 〈비너스의 탄생〉 1863년, 파리 오르세 미술관

그림 b **티치아노**, 〈우르비노의 비너스〉 1538년, 피렌체 우피치 미술관

그림 c **에두아르 마네**, 〈고양이들의 약속〉 1868년,
뉴욕 공립도서관

섹스 스캔들

분명 올랭피아는 매춘부였다. 그렇기에 1865년 살롱전에서 올랭피아는 몹시 불편한 존재였다. 그러나 수차례의 항의와 1863년 낙선전 이후 살롱전의 자유화와 고위층 친구가 써준 편지는 처음의 거부감을 극복하는 데 도움이 되었다. 이 그림에서 가장 도발적인 요소는 올랭피아의 거만한 태도였다. 〈풀밭 위의 점심식사〉(27쪽)를 보았던 사람들은 이 여자가 마네가 좋아했던 모델 빅토린이라는 것을 알아보았다. 올랭피아는 서아프리카의 프랑스 식민지 출신의 하녀가 가져온 꽃에 관심이 없는 듯 자신감이 넘치는 시선으로 관람자를 빤히 쳐다보고 있다.

1863년 살롱전에 입선한 알렉상드르 카바넬의 〈비너스의 탄생〉(1863년)의 관능적인 곡선과 달리 올랭피아의 표정은 유혹과 복종보다는 자신감을 내비친다. 슬리퍼를 신고 꼭 맞는 벨벳 목걸이를 목에 걸고 머리에 동백꽃을 꽂은(베르디의 오페라 〈라 트라비아타 La Traviata〉에 영감을 주었던 알렉상드르 뒤마의 소설 『동백꽃 여인 La Dame aux camélias』 참고) 올랭피아는 제일 중요한 한 곳만 가리고 있다. 분명한 윤곽선으로 그려진 손 때문에 그 부분에 훨씬 더 이목이 집중된다. 이런 손 모양을 두고 게나 땅거미 혹은 마네 서명 이니셜 M처럼 보인다는 다양한 의견이 나왔다. 사실 보들레르는 화가들을 매춘부에 비유했는데 판매를 위해 외양을 이용해야 한다는 점 때문이었다. 올랭피아의 팔찌는 마네 어머니의 것이었다. 그런데 이 팔찌에는 마네가 아기였을 시절의 머리카락 한 올이 들어 있었다. 이 사실은 올랭피아가 마네의 은유적인 자화상이라는 의견을 추가한다. 외모, 메이크업, 패션 등에 매료된 보들레르는 매춘부는 인간(남성)의 욕망을 반영하는 아름다움의 소유자이고 그러한 욕망의 충족은 행복으로 이어지기에 근대적 이상을 구현한다고 주장했다. 보들레르에게 이상이란 영원

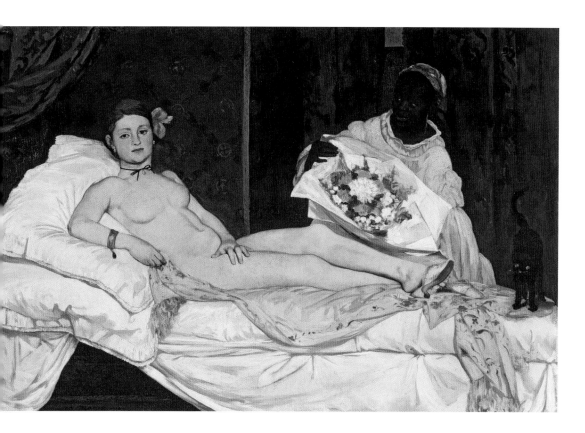

의 요소와 당대의 요소가 결합된 것이었다. 〈올랭피아〉는 마네가 피렌체를 여행하면서 모사했던 티치아노의 〈우르비노의 비너스〉(그림 b)의 최신 버전이었다. 마네는 티치아노가 우르비노 공작의 정부를 이상화했다는 사실을 분명 알고 있었다. 현대적 삶의 화가로서 마네는 올랭피아의 이상화를 거부했고 정절의 상징인 개를 고양이로 바꿨다. 고양이에 관해 쓴 샹플뢰리의 책에 마네가 그려넣은 삽화와 포스터(그림 c)처럼 독립적이고 방탕하다고 알려진 고양이는 매춘부의 동반자로 적절했다. 고양이는 또한 마네, 보들레르, 테오필 고티에가 제일 좋아한 애완동물이었고 쿠르베의 〈화가의 작업실〉(206쪽)의 전경에서처럼 시적 허용 및 예술적 자유와 연관되어 있다.

마네가 택한 주제와 기법에 대한 반응은 예상대로였다. 평론가들은 이렇게 평가했다. '배가 노란 이 오달리스크, 누구도 어딘지 알지 못하는 곳에서 건져 올린 꼴사나운 모델은 대체 무엇이란 말인가?' '살의 색은 더럽고… 그림자는… 구두약으로 칠했다.' '어린아이처럼 드로잉의 기본 요소에 무지했으며, 화가의 태도는 상상 이상으로 천박하다.' 결국 그림 앞에 경비원들이 배치되었다.

베르트 모리조 Berthe Morisot

그림 a 외젠 부댕, 〈트루빌 부근에서 빨래하는 여자〉 1872-1876년경, 워싱턴 내셔널갤러리

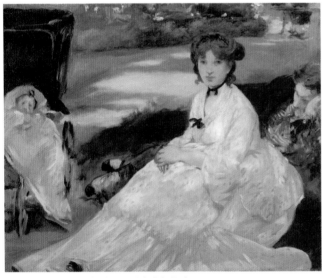

그림 b 에두아르 마네, 〈정원에서〉 1870년경, 셸번 미술관

두 명의 단정한 숙녀들

브르타뉴의 대서양 연안의 매력적인 항구도시 로리앙Lorient행 기차가 1862년에 개통되었다. 모리조는 1869년 언니 부부와 함께 로리앙에 머물렀다.

대양을 항해하는 증기선과 항해선이 드나들었던 르 아브르나 라 로셸La Rochelle 같은 산업화된 항구와 달리 이곳에는 유람선과 어선만이 보였다. 당시 단정한 숙녀는 밖에서 혼자 돌아다니지 말아야 했기 때문에 가정의 영역, 소위 '여성성의 공간' 안에 있는 경우를 제외하고 풍경을 그린 여성 화가는 매우 드물었다. 그래서 외젠 부댕이 그린 옹플뢰르나 트루빌(그림 a)을 연상시키는 이 작품은 동행한 사람이 있었다는 사실에 의해서만 설명될 수 있다. 동행인은 모리조의 언니 에드마였을 것이다. 그러므로 그림 속에는 한 명만 나오지만 두 여인이 있다고 결론을 내려야 한다. 이 그림은 풍경화일까 초상화일까? 언니는 오른쪽 끝에 앉아 있다. 드가가 초상화에서 배정한(68쪽) 바로 그 위치다. 그러나 모리조의 그림답지 않게 에드마의 얼굴은 대충 그려졌고 표정도 알 수 없다. 에드마는 전경의 대부분을 차지하고 있는 물로 시선을 이끌려는 듯 관람자의 왼쪽 아래를 보고 있다. 그녀가 걸터앉은 담은 관람자의 시선을 그녀에게 이르게 하고 관람자가 그녀의 시선을 의식하면 다시 돌아오게 만든다. 비교적 넓은 전경의 항구의 풍경이 먼 곳까지 펼쳐진다. 따라서 이 그림은 이곳의 상업이나 오락거리를 자세히 관찰한 것이 아니라 익명의 보통 관광객의 시각으로 해석된다. 이런 식으로 모리조는 언니 이외에 다른 누구가로부터 조신하게 거리를 두고 있다.

이 그림의 섬세한 조화는 카미유 코로의 가르침의 반영이다. 1869년은 마네와의 인연이 시작되는 시기(54쪽)였고 이 작품은 모리조가 당시에 완숙한 야외 그림 화가였음을 보여준다. 이미 모리조는 빛과 가벼운 붓터치로 작업하고 있었고 이러한 특징은 그녀의 작품을 인상주의 주류로 편입시킨다. 마네는 이런 종류의 그림에 고무되어 이와 유사한 작업을 했던 반면 모리조는 마네로부터 더 대담한 제작방식과 그전보다 더 도전적인 미학적 태도들을 배웠다. 마네의 일방적인 영향으로 간주되고 있는 두 사람의 교류가 사실은 일방적이지 않았다는 점이 중요하다. 사실 마네의 첫 야외 그림(그림 b)은 모리조의 정원에서 그녀의 친구를 그린 것이었다. 야외 그림에 관해서는 모리조가 앞서 있었다. 그렇다면 모리조의 언니가 정말로 담에 앉아 있었는지 아니면 스케치들을 모아 구성한 것인지 궁금해진다. 단정한 숙녀들은 절대 대답하지 않을 것이다.

베르트 모리조 Berthe Morisot

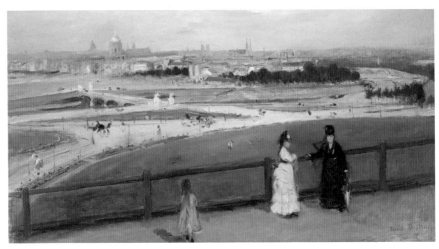

그림 a **베르트 모리조, 〈트로카데로에서 본 파리 풍경〉** 1871~1872년, 산타바바라 미술관

저 너머의 세상

모리조 가족은 1862년 파리에 편입된 센 강이 내려다보이는 파시에 살았다. 바깥을 보는 아이는 언니 에드마의 딸 잔이다. 잔이 내려다보는 곳은 그 때 막 대중들에게 개방된 아래쪽 강둑의 트로카데로 정원Trocadéro Gardens 이다. 에드마는 발코니의 난간이 불안한 듯 아이를 보호하는 자세로 기댔다. 아이는 본능적으로 발코니 너머의 세상과 자연이 상징하는 자유를 갈망한다. 반면 파리가 위험한 장소라고 생각하는 엄마는 딸이 더 먼 곳으로 시선을 돌리지 않도록 지켜보는지도 모르겠다. 풍경보다는 엄마와 아이의 관계에 더 초점을 맞춘 이 그림은 모리조가 아이 양육에 민감했음을 알려주는 증거다.

　이 작품은 흔히 생각하는 것과 달리 언니의 집이 아니라 모리조의 집 근처에서 그려졌다. 거대한 발코니, 부친상으로 격식을 갖춘 검은 옷을 입은 에드마의 복장과 양산은 이곳이 1870년대 트로카데로 궁 건립 이전에 있던 공공장소임을 나타낸다. 오른쪽 화분의 꽃으로 보아 호텔이나 레스토랑인 듯하다. 언덕 아래쪽 울타리 뒤에서 본 또 다른 풍경(그림 a)과 이 그림 속 풍경은 연관돼 있다.

　이 그림은 우리에게 아이의 순수한 시선을 공유하라고 말한다. 두 그림 모두 난간 너머의 세상에 관심을 집중시킨다. 도시 풍경화를 겸하는 모리조의 이 작품이 마네, 모네, 르누아르의 도시 풍경과 가장 가까운 그림이었을 것이다.

　오페라나 연극처럼 난간 안쪽의 세상은 보호된 환경이지만 공적인 영역과 상호작용을 한다. 이 작품은 모리조가 직접 포즈를 취했던 마네의 〈발코니〉(그림 b)를 상기시킨다. 전하는 바에 따르면, 마네는 불로뉴 쉬르 메르에서 휴가를 보내던 중 아이디어가 떠올

림 b 에두아르 마네, 〈발코니〉 1868-1869년,
리 오르세 미술관

림 c 프란시스코 데 고야(추정), 〈발코니의 마하〉
№10-1812년경, 뉴욕 메트로폴리탄 미술관

랐다. 〈발코니〉는 친구들과 점심식사를 마친 다음 바닷바람을 쐬고 있는 모습을 연상시킨다. 하지만 이 그림은 파리의 작업실에서 각자 포즈를 취한 것들을 결합한 것이며 프란시스코 데 고야의 〈발코니의 마하〉(그림 c)의 구성을 참고했다. 아이러니하게도 마네의 고상한 인물은 고야의 인물과 대비된다. 반면 〈로리앙의 항구〉(225쪽) 같은 전통이라는 짐을 내려놓은 모리조의 그림은 실물을 보고 그린 것 같다. 각이 진 시점은 인물들을 그렇게 배치한 당위성을 만들기 위한 전략이었다. 마네의 그림 속에서 인물들이 격식을 차리고 있는 것은 누군가가 보고 있다는 사실을 그들이 인식하고 있기 때문이라는 이유 말고는 설명할 길이 없다. 모리조의 그림은 마네의 그림보다 엄숙함은 덜할지 몰라도 그보다 더 가벼운 붓질은 실제로 관찰한 가족관계의 미묘함을 반영한다.

메리 커샛 Mary Cassatt

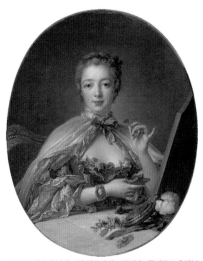

그림 a 프랑수아 부셰, 〈잔 앙투아네트 푸아송, 퐁파두르 후작부인〉 1750년, 케임브리지 하버드 대학교 미술관

그림 b 메리 커샛, 〈붉은 백일초를 든 여인〉 1891년, 워싱턴 내셔널갤러리

여자들이 아는 것

예뻐지려고 최선을 다하는 이 못생긴 소녀 그림은 생각보다 유명한 커샛의 걸작 중 하나다. 드가가 '여자들이 스타일에 대해 뭘 알아?'라고 빈정대며 한 질문에 대한 커샛의 응답이었다고 한다. 물론 드가는 여성들이 패션의 모든 것을 안다는 사실을 알았지만 스타일을 계급과 개인의 인상과는 전혀 다른 문제라고 생각했다. 커샛은 모든 파리 여성들이 드가보다 더 잘 안다는 것을 보여줌으로써 한 차원 높게 응수했다. 즉 아름다운 배치를 통해 못생긴 사람도 멋진 미술 작품으로 다시 태어날 수 있다고 보여주었다.

거울은 미술사에서 매우 다양하게 표현되었다.(230쪽) 이 주제는 궁정의 여성들이 예술 후원과 문화 생활에 적극적인 역할을 하기 시작한 18세기에 큰 인기를 얻었다.(그림 a) 사실 마네의 〈나나〉(121쪽) 같은 예외를 빼면 거울 주제는 인상주의에서 여성 화가들의 영역에 속했다. 독신을 고집했던 드가나 풍경에 관심이 많았던 다른 화가들과 달리 강요된 제약과 여성으로의 삶으로 인해 여성 화가들은 이 주제에 친숙했다. 그림 속 소녀의 자기 비판적인 시선의 친밀함, 자아실현과 타인의 기쁨 사이의 복잡한 균형, 사회적 압력과 환상을 창출하는 속임수 등은 한 여성의 개인적이고 사적인 경험에 속했다. 하지만 이러한 것들이 미술품 제작의 핵심이기도 했다.

커샛은 들창코에 앞니가 돌출한 붉은 머리의 소녀를 주제로 아름다운 작품을 제작하는 극단적인 도전을 택했다. 능숙한 붓질과 색채 조합, 엄격한 구성 등을 통해 대단한 성공작을 만들어 냈다. 대나무 의자부터 시작해 화장대, 머리카락, 위로 올린 팔꿈치, 오

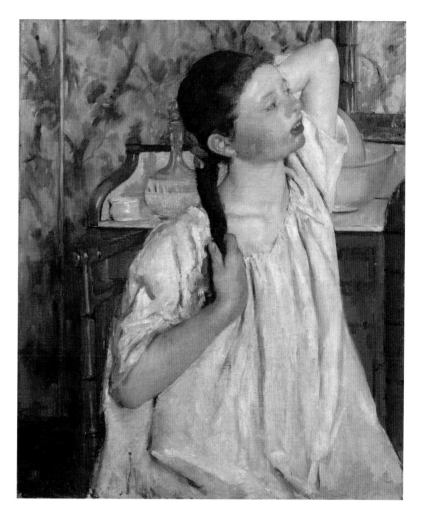

른쪽 거울까지 단계적으로 이어지는 기하학적 구성은 이 작품을 구성적으로 탄탄하게
해준다. 편안하게 칠한 벽지 무늬는 구성과 우아하게 대비된다. 화장대 위의 정물은 소녀
의 팔, 머리, 곧고 둥근 몸통과 대조를 이루고 반사면을 암시한다. 보이지 않지만 거울이
있음을 짐작할 수 있다.

르누아르는 자연스럽게 그리기 위해 예쁜 일반인 모델을 선호했고 커샛은 예술적
아름다움의 도구로 몇 번이고 평범한 유형을 선택했다. 〈붉은 백일초를 든 여인〉(그림 b)
은 이러한 능력을 보여주는 말년의 증거다. 르네상스 시대까지 거슬러 올라가는 꽃 한 송
이를 든 여성 주제는 〈머리를 매만지는 소녀〉처럼 단순한 기하학적 구성과 색채 하나만
사용된 배경이 어떻게 아름다움을 돋보이게 하는지를 보여주는 증거로 변했다. 이 소녀
자신의 아름다움이 아니라면 화가가 만들어낸 이미지의 아름다움이다.

베르트 모리조 Berthe Morisot

그림 a **베르트 모리조, 〈몸단장하는 여인〉** 1875-1880년경, 시카고 아트 인스티튜트

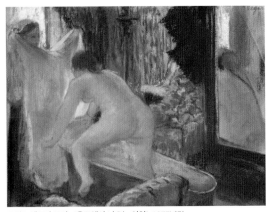

그림 b **에드가 드가, 〈욕조에서 나오는 여인〉** 1877년경,
패서디나 노턴 사이먼 미술관

영혼의 거울

미술사에서 거울은 다양한 의미를 갖고 있다. 하나는 속세의 헛됨을 나타내고 또 하나는 세상을 반영하는 미술을 상징한다. 특히 18세기에 큰 인기를 모았던(228쪽) 몸단장하는 여성 그림 속 거울은 남자의 응시의 대상이 되기 위해 단장을 하는 응시 대상으로서의 여성을 비춘다. 스스로를 미술품처럼 시선을 위한 대상으로 취급한 여성들은 화가가 시각적 소비를 위한 상품을 창조하는 것을 상기시킨다.

보들레르는 예뻐지려는 여성의 욕망을 자기 개선에 대한 본능과 이상을 향한 도덕적 충동의 증거라고 생각했다. 그에게 패션과 메이크업의 활용은 인간은 무엇인가에 대한 근본적인 이해로 이어질 수 있었다. 단어 '프시케psyche'는 정신분석학의 용어로 사용되기 전부터 인간 영혼을 뜻했다. 프시케는 신화에서 큐피드가 사랑했던 소녀이며 전신 거울 이름으로도 사용되었다. 전신거울이 몸 전체를 비추는 것처럼 영혼마저 담을 수 있다는 듯 말이다. 1875년에 〈몸단장하는 여인〉(그림 a)에서 모리조는 여성의 몸단장을 비교적 전통적으로 다루었는데 이는 관람자를 외면하는 모델의 4분의 3 자세인 프로필 페르뒤profil perdu를 사용한 바로크 화가들을 연상시킨다. 1876년에 다시 이 주제를 선택한 모리조는 이번에는 화장대 앞에 여성을 배치하는 일반적인 구성에 급격한 변화를 주었다. 주인공은 머리를 만지거나 씻거나 메이크업을 하는 것이 아니라 드레스의 허리를 조절하고 있다. 이 사소한 제스처처럼 대수롭지 않게 보일지라도 단단하게 쥔 드레스가 앞으로 내민 엉덩이와 어깨에서 떨어진 끈과 결합되면서 여성 화가만 알아챌 수 있는 은밀한 에로티시즘을 암시한다. 소녀의 시선은 조심스럽게 아래쪽으로 향해 있다. 거울에 비친 모습에서 그녀가 정확히 몸통이 골반과 만나는 곳을 보고 있음을 알 수 있다. 마치 코르

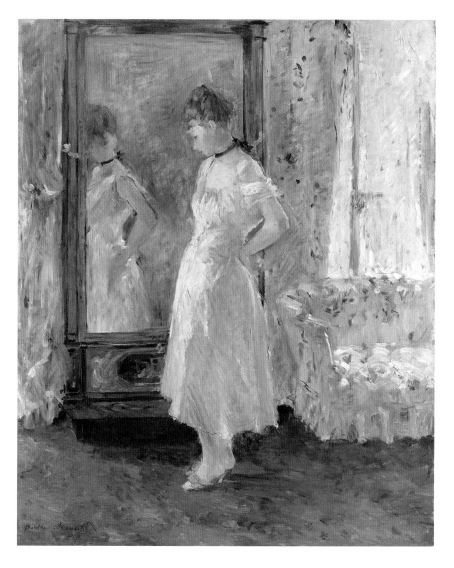

셋이 몸매를 돋보이게 할 것인가 아닌가 생각하듯 말이다. 드가의 평범함을 가장한 〈욕조에서 나오는 여인〉(그림 b)과 정말 다르지 않은가! 1877년에 인상주의 전시회에 출품된 이 작품은 그에 대한 응답이었을 것이다.

경쾌하게 스케치되고 능숙하게 채색된 이 부드러운 그림을 압도하는 것은 가볍고 투명한 커튼을 통과해 들어온 아침 햇빛과 깨끗한 흰색 여름 드레스다. 이 작품은 어린 소녀가 성인 여성으로 변하는 드라마로도 해석될 수 있다. 침실 소파의 섬세한 꽃무늬와 조화를 이루는 아름다운 주름과 바깥에서 열 수 있음을 암시하는 창문의 손잡이는 이러한 변화를 암시한다. 이 암시는 모리조의 탁월한 솜씨를 보여주는 증거다.

베르트 모리조 Berthe Morisot

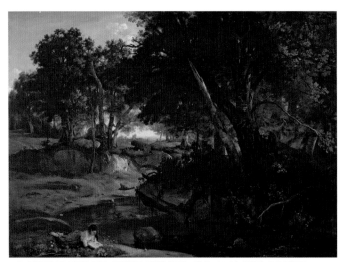

그림 a 장 바티스트 카미유 코로, 〈퐁텐블로 숲에서 책 읽는 소녀〉 1834년, 워싱턴 내셔널갤러리

인생은 펼쳐진 책이다

19세기에 여성 화가들은 동행 없이 시골에서 산책을 하지 못했기 때문에 풍경화를 거의 그리지 않았다. 모리조는 언니와 함께 카미유 코로에게 풍경화를 배웠다. 자매가 함께 있을 때 그들의 독립성은 정당화되었다. 〈로리앙 항구〉처럼 〈야외에서 책 읽기〉도 두 사람이 참여했다. 이 작품의 경우엔 포즈를 취한 느낌이 별로 없이 자연스럽게 보인다. 길에서 기다리는 개인 마차가 상징하듯 재력을 갖춘 한 여성이 평화, 고요함, 프라이버시, 혼자 책을 읽기에 좋은 장소 등을 찾아 시골로 나왔다.

자유의 공간으로서 자연이라는 개념은 프랑스 철학자 장 자크 루소의 저서에서 특별히 강조되었다. 이런 개념은 코로의 〈퐁텐블로 숲에서 책 읽는 소녀〉(그림 a)에서 암시되었는데 풀어헤쳐진 블라우스를 입은 고독한 인물은 이 그림이 상상의 세계라는 것을 알려준다. 루소는 사회적 제약에서 벗어나 단순성으로 회귀하라는 의미에서 '자연으로 돌아가라'라고 외쳤다. 그러나 루소의 개념을 실천에 옮기는 데는 상당한 제약이 있었다. 사회적 계급의 예의범절, 이동 비용 지불능력, 여가 생활을 즐길 여유 등에 따라 결정되었다. 그러나 사람들이 여전히 시골이나 해변으로 책을 가져가는 것을 보면 자연 속에서 독서에 몰입한다는 개념은 오늘날에도 여전히 유효하다.

그림 b 귀스타브 카유보트, 〈오렌지 나무〉 1878년, 휴스턴 미술관

아마 아이가 없던 시절의 언니는 그늘이 드리워진 풀밭에 앉아 있다. 뒤쪽의 낮은 울타리가 햇빛이 비치는 열린 들판과 그녀가 앉아 있는 풀밭을 분리한다. 크레이프가 나부끼는 모자를 쓴 그녀의 주위에 부르주아 여인의 전형적인 소지품, 이를테면 왼쪽의 양산과 오른쪽 뒤쪽의 부채가 놓여 있다. 이러한 소지품을 마차에 두지 않았다는 사실은 그것이 그녀의 정체성에 매우 중요하다는 사실을 암시한다. 드레스에 걸치는 숄은 예쁜

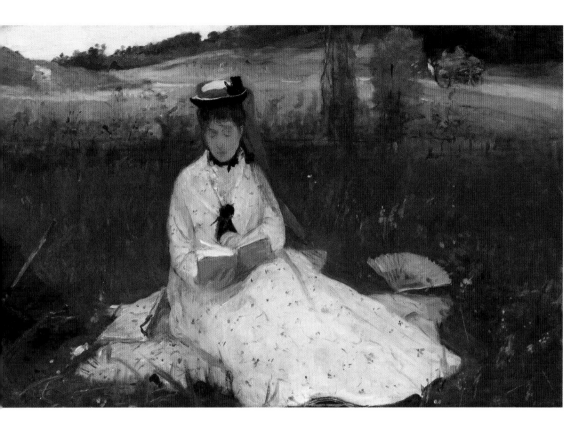

흰색 여름 드레스에 흙이 묻지 않도록 한다. 모리조는 책의 페이지를 넘기는 순간을 포착했다. 파란색 책표지는 당대 인기를 끌던 시리즈의 소설처럼 보인다. 이러한 세부묘사는 그림을 자연스러워 보이게 만든다. 마치 누군가 자신의 모습을 그리고 있다는 사실을 눈치 채지 못하거나 실제로 독서에 몰두한 것처럼 말이다.

시골 사유지의 잘 가꾸어진 정원에서 동생 마르샬이 책을 읽는 모습을 그린 카유보트의 그림(그림 b)과 비교하면 이 작품은 신선한 공기로 가득 찬 것처럼 보인다. 카유보트는 구조, 각이 진 시점, 흥미로운 자세 등에 집착했고 그래서 두 작품은 완전히 대비된다. 게다가 마르샬은 소설에 빠지지 않았다. 그는 신문을 읽고 있다. 중경에 사촌 조에가 보이는데 실외에 놓인 가구의 유쾌한 기하학적 구조뿐 아니라 오렌지 나무 화분에 기대 생각하고 있는 자세에 의해서 마르샬과 구분된다. 개는 이처럼 화창한 여름날의 열기에도 아랑곳하지 않고 햇빛을 받으며 잠이 들었다. 독서 주제는 카유보트에게 여름의 찌는 듯한 공기만큼 조이는 엄격함과 구성 감각을 과시할 수 있는 기회였고 모리조에게는 나무 아래서 휴식하는 사치를 즐기는 자매간의 이해와 우애를 허락했다.

피에르 오귀스트 르누아르 Pierre-Auguste Renoir

그림 a 라파엘로, 〈콜로나 성모마리아〉 1508년경, 베를린 회화관

그림 b 장 바티스트 그뢰즈, 〈마을의 약혼〉 1761년, 파리 루브르 박물관

르누아르의 반 페미니즘

르누아르는 처음엔 정부였다가 마침내 아내가 된 알린 샤리고를 성모 마리아의 자세(그림 a)로 수유하고 있는 어머니로 그렸다. 두 사람의 첫 아이 피에르 Pierre 는 아버지를 흐뭇하게 하는 방식으로 유아의 남성성을 드러냈다. 이 그림의 다른 버전(1886년, 세인트 피터즈버그 미술관, 플로리다 주)의 오른쪽 아래 모서리에는 털을 핥아서 위생을 돌보는 고양이가 등장하는데 이는 모성에 대한 르누아르의 태도를 나타낸다. 전경에 새끼들을 보살피는 어미닭이 나오는 장 바티스트 그뢰즈의 〈마을의 약혼〉(그림 b)처럼 이는 과거에 채택되었던 장치다. 두 작품은 여성이 양육을 자연스러운 본능으로 본다. 르누아르는 여성이 의무를 아내와 어머니로 정의했다. 르누아르의 아들 장이 쓴 아버지에 대한 회고록에는 당시에도 듣기 불편했을 언급이 한가득 나온다.

예를 들어, 르누아르는 집안일이 여성에게 좋다고 믿었다. '마루를 문지르고 불을 지피거나 세탁을 하기'위해 허리를 굽히는 것은 좋은 운동이었다. 왜냐하면 그녀들의 복부는 그러한 종류의 운동이 필요하기 때문이다. 페미니즘 운동은 1880년대에 이미 일어났기 때문에 르누아르의 말과 그림은 그러한 문맥에서 봐야 한다. 여성들은 파리 코뮌 시기에 평등을 요구했다. 1878년에는 유명한 마리아 드레스메와 그의 파트너가 조직한 여성 권리를 위한 국제회의가 처음으로 개최되었고, 1880년 레옹 강베타가 이끈 프랑스 정부는 여성에게도 공공교육의 기회를 부여했다. 한 여성 법률가에 관한 이야기를 들은 르누아르는 반 페미니즘적인 주장을 펼치며 끝이 보이지 않는 논쟁에서 한쪽 편을 들었다.

이 작품은 양식적으로도 특이하다. 조르주 쇠라가 이끄는 신인상주의의 지지자들

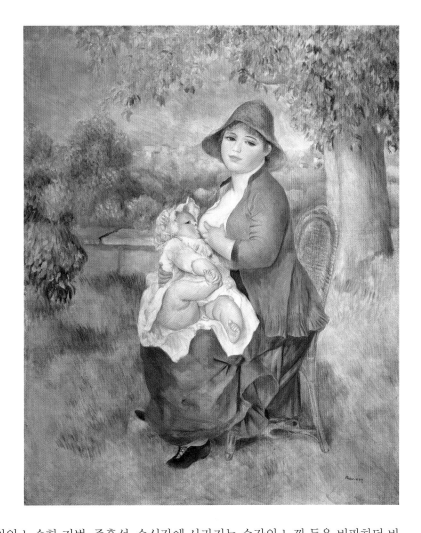

이 인상주의의 느슨한 기법, 즉흥성, 순식간에 사라지는 순간의 느낌 등을 비판하던 바로 그 시기에 그려졌다. 신인상주의자들은 자연의 경험을 재현하는 영구적인 방식을 추구했다. 르누아르도 자신의 이전 그림에 이의를 제기했다. 〈모성〉의 윤곽선은 초기 그림보다 더 분명하다. 이탈리아 여행 이후 르네상스에 관한 암시는 명백해졌다. 혹자는 르누아르의 그림을 성격과 연관시켜 그가 미천한 집안 출신이었기 때문에 사회적으로 불안정했고 여성의 독립성에 대한 두려움은 남성 특권의 최후의 보루였던 가정의 강탈과 연관되어 있다고 해석한다. 또한 인상주의의 특성이 부드럽고 섬세하고 여성적이라고 정의된 것이 바로 르누아르가 남성 화가의 전통에 기반을 둔 더욱 견고한 양식을 고집한 이유였을 가능성도 있다. 감정 및 관능성과 자주 연관되는 색채는 합리적인 선에 갇혀야 했다.

피에르 오귀스트 르누아르 Pierre-Auguste Renoir

홀로 노 젓기

인물 화가로 인식되는 르누아르는 멋진 풍경화도 그릴 수 있는 화가였다. 강으로 소풍을 나온 두 여인 그림처럼 풍경은 종종 인물을 위한 배경이 되곤 했다. 들판이나 꽃을 배경으로 여인들이 등장하는 수많은 그림(그림 a)과 달리, 〈소형보트〉는 인물보다 야외풍경이 두드러진다. 화창한 날에 즐거운 시간을 보내고 있는 주변 환경이 여인들 만큼이나 중요한 것처럼 말이다. 이 그림은 1870년대 중반 모네 양식의 더 부드러운 버전이다. 그리고 인물보다 대기의 효과와 주변 환경에 대한 모네의 관심이 반영되었다. 르누아르는 종종 모네에게 영감을 얻었다. 1869년에 모네와 라 그루누이예르서 함께 작업했고 1870년대 초부터 중반까지 자주 방문했다.(78쪽)

〈소형보트〉는 모네가 아르장퇴유에서 그린 그림(282쪽)과 관련이 있지만 그림의 배경은 르누아르가 배 그림을 많이 그렸던 샤투였다.(284쪽) 왼쪽에서 다가오는 기차와 오른쪽의 철교가 이곳이 어딘지 말해주고 강변의 집은 〈샤투의 노 젓는 사람〉(284쪽)에도 등장한다.

르누아르의 이 작품은 베르트 모리조가 같은 해 제작한 그림(그림 b)과 비교된다. 친한 친구였던 두 사람은 서로의 작품을 알고 있었던 것 같다. 하지만 모네와 했던 것처럼 나란히 그림을 그리지는 않았다. 모리조의 작품의 배경은 넓게 트인 풀밭 불로뉴 숲의 호수다. 파리의 서단에 위치한 불로뉴 숲은 모리조의 집이 있던 파시와 가까웠다.

하천 운수나 급류가 없는 이곳은 확 트인 센 강보다 더 안전한 장소였던 것으로 보인다. 배 타는 사람을 그린 르누아르의 다른 작품에는 남

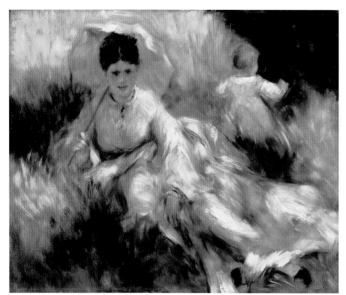

그림 a **피에르 오귀스트 르누아르**, 〈햇빛이 든 언덕의 양산을 든 여인과 어린아이〉 1874-1876년경, 보스턴 미술관

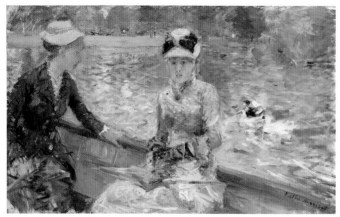

그림 b **베르트 모리조**, 〈여름 어느 날〉 1879년, 런던 내셔널갤러리

자가 등장하고 커플들이 배를 대여했기 때문에 여인이 홀로 노를 젓는 〈소형보트〉는 다소 대담해 보일 수도 있다. 근처에 동행한 남자들이 있겠지만 말이다.

　　이와 반대로 모리조의 그림에서 여성들은 강가에 있거나 모리조가 그들과 함께 보트를 타고 있다. 어쨌든 아무도 노를 젓지 않는다. 풍경보다 그들의 표정이 주요 관심사다. 한 여자는 오리 한 쌍을 보고 있고 다른 여자는 불시에 포착된 것처럼 관람자를 쳐다본다. 르누아르 그림에서 노 젓는 사람은 누군지 확인이 불가능할 정도로 개괄적으로 그려졌다. 반면 모리조의 그림에서는 인물들의 이름은 여전히 밝혀지지 않았지만 다른 그림에도 등장하기 때문에 알아볼 수는 있다. 이상하게도 모리조의 그림이 관람자가 르누아르에게 기대하는 것에 더 근접해 있다. 결론적으로 모리조나 르누아르, 인상주의자 그 누구도 후대에 그들을 유명하게 만든 요소들을 항상 고수한 것은 아니었다. 그들은 지속적으로 실험하고 대화를 나누었다.

마리 브라크몽 Marie Bracquemond

그림 a **펠릭스 브라크몽, J.M.W. 터너의 〈비, 증기, 그리고 속도〉 모사본** 1871년경, 파리 프랑스 국립도서관, 판화와 사진 부서

가족간의 다툼

마리 키보롱 파스키우는 미술사학자들에게 낯선 이름이다. 마리는 1869년에 루브르에서 스케치를 하다가 만난 판화 제작자 펠릭스 브라크몽과 결혼했다. 마리와 펠릭스는 앵그르를 추종했던 스승 밑에서 전통적인 미술 교육을 받았다. 펠릭스 브라크몽은 인상주의 화가들과 어울렸고 제1회 인상주의 전시회에 J.M.W. 터너의 〈비, 증기, 그리고 속도〉를 모사한 에칭(그림 a)을 전시했다. 마리는 인상주의자들의 열렬한 지지자가 되었고 그들과 함께 세 번 전시했다. 평론가 귀스타브 제프루아는 마리를 '세 명의 위대한 여성 인상주의 화가들 중 한 명'이라고 묘사했다. 1870년에 브라크몽 부부의 아들 피에르가 태어났다. 1879년 작품을 전시하기 전까지 그녀의 활동에 대한 기록은 거의 없다. 마리는 1880년에 햇빛이 드는 야외에 있는 세련된 옷을 입은 인물들을 보여주는 걸작 〈세브르의 테라스에서〉를 대중에게 선보였다. 인물의 구상, 드로잉 등은 전통적인 미술교육의 엄격함을 반영하지만 그림의 표면은 사물의 그림자나 반사가 만들어내는 색채 변화에 대한 인상주의적 감수성으로 빛난다. 특히 흰색 드레스는 그늘진 길의 파란색, 다른 핑크색 드레스, 팔걸이 의자의 꽃무늬 쿠션 덮개와 다양하게 혼합된 색조들을 드러낸다. 풍경과 평행하게 사선으로 물감을 칠한 방식도 놀랍다. 마리 브라크몽이 세잔의 '구성적 붓질'을 알고 있었을 가능성이 있다.

결혼하지 않고 가족과 살았던 마리 브라크몽의 친자매였던 루이즈는 이 작품 속 두

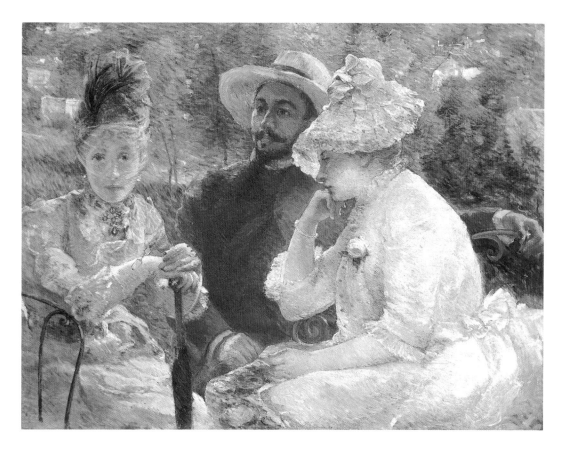

〈세브르의 테라스에서〉, 1880년경

캔버스에 유채, 88×115cm, 제네바 프티팔레 미술관

여인의 모델이다. 남편 펠릭스를 그린 것이 아니라면 남자는 누군지 알 수 없다. 펠릭스의 에칭 작품(〈빌라 브랑카스의 테라스〉, 1876년, 윌리엄스타운, 클라크 미술관, 매사추세츠 주)은 그가 못마땅하게 여겼던 테라스에서 자신의 여동생을 스케치하는 마리의 야외 작업 과정을 보여준다. 마리의 아들 피에르와 루이즈에 따르면 마리의 성공으로 남편의 한계가 더욱 부각되었고 결국 그녀의 남편은 1890년경에 아내가 그림을 포기하도록 만들었다. 펠릭스는 인쇄 미술과 도자기 디자인의 전문가였다. 그가 디자인한 아빌랑 도자기 회사^{Haviland} China Works의 루소^{Rousseau} 세트는 매우 독창적이었지만 아내와의 경쟁이 아내를 모질게 대하도록 그를 내몰았던 것이다.

　　보수적인 구성에 급진적인 붓질과 채색 방식 때문에 마리 브라크몽의 그림은 친구 카유보트와 드가, 르누아르와 모네의 인상주의를 절충한 것처럼 보인다. 그러나 〈세브르의 테라스에서〉는 개성이 뚜렷한 작품이다. 이처럼 중도적인 입장은 예언적이었는데 르누아르는 1880년대 초에 이와 비슷한 화풍으로 옮겨갔다.(284, 332쪽) 그녀에게 좀 더 자유가 주어졌더라면 많은 사람들에게 이름을 알릴 수도 있었을 텐데.

귀스타브 카유보트 Gustave Caillebotte

그림 a 프레데릭 바지유, 〈그물을 든 어부〉
1868년경, 취리히 제3세계를 위한 라우 재단

옷 벗는 남자

남성 누드가 욕조 근처에서 수건으로 물기를 닦고 있지 않았다면 카유보트의 이 작품은 위대한 아카데미 누드화 옆에 나란히 놓일 만하다. 몸의 해부학적 구조에 대한 관찰은 흠잡을 데가 없고 남성미는 훌륭하다. 그러나 인상주의 정신에 흠뻑 취한 카유보트는 이 남성을 가정적인 배경과 일상적인 활동 속에 위치시켰다. 바지유(그림 a)와 르누아르의 남성 누드(그림 b)처럼 등을 돌린 자세는 놀랍고 특이하다. 더 자세히 살펴보면 단순화가 눈에 들어온다. 손과 발가락은 거의 생략되었고 분필처럼 하얀 등에는 정맥이나 혈행의 흔적이 없다. 카유보트가 주로 관심을 가졌던 것은 인물의 남성성을 드러내는 근육 조직이었다. 그에 비해 바지유가 그린 남성의 매끈한 몸과 날카로운 윤곽선은 카유보트의 남성보다 더 보수적으로 보인다. 그물로 정당화되는 바지유 모델의 자세는 넓은 어깨와 멋진 엉덩이를 드러낼 요량으로 고안된 것처럼 보인다.

카유보트의 그림도 마찬가지로 부자연스럽지만 바지유의 그림보다는 더 사실적으로 보인다. 바닥의 젖은 발자국은 이 남자가 욕조에서 막 나왔음을 나타내는 반면, 바지유의 인물은 자세를 취한 채로 굳어버린 것처럼 보인다. 〈마룻바닥을 긁어내는 사람들〉(35쪽)과 〈오찬〉(200쪽)처럼, 카유보트는 부드러운 실내의 빛에 맞춘 제한된 색채를 썼다. 파스텔 같은 파란색은 전경에 던져놓은 수건에서 두드러지는 미묘한 그림자 효과를 나타낸다. 수건은 세잔의 정물화(197, 218쪽)의 거친 직물을 상기시킨다. 파란색은 카유보트의 색채의 어두운 면을 구성하는 갈색, 검은색, 구릿빛과 상호작용하면서 통일감을 부여한다. 바지유와 카유보트의 남성성의 재현은 억압된 동성애적 요소를 가리킨다는 말이 있다. 이른 나이에 세상을 뜬 바지유는 결혼한 적이 없었지만 카유보트는 애인이 있었다. 스포츠를 강조한 점과 고압적이고 엄격한 구성은 통제에 대한 집착을 암시한다. 아마도 성적인 소심함에 대한 보상이었을 것이다. 그러나 드가도 결혼하지 않았다. 드가는 카유보트와 수많은 회화적 특성을 공유했지만

그림 b 피에르 오귀스트 르누아르,
〈고양이를 안은 소년〉 1868년, 파리 오르세 미술관

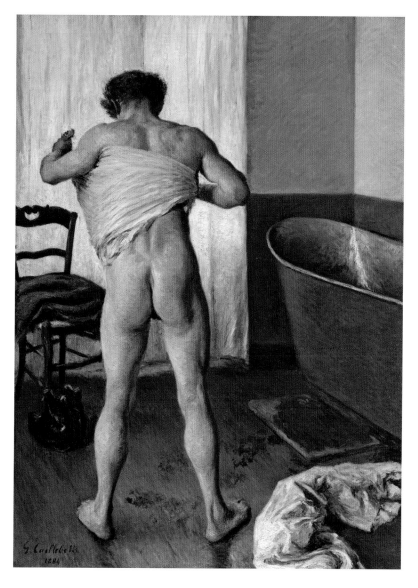

사창가에서 많은 시간을 보냈다. 어느 쪽이든 증거가 없다면 바지유와 친구들의 관계는 이들이 샤이이 근처로 함께 그림을 그리러 갔던 때처럼 같이 술을 마시러 간 학생들이나 젊은 화가들 간의 남성적 유대의 전형이라고 볼 수 있다. 사실 르누아르의 〈고양이를 안은 소년〉(그림 b)은 바지유의 〈어부〉나 카유보트의 〈몸의 물기를 닦는 남자〉보다 훨씬 더 하다. 동성애적 관계에 관한 추측은 1870년대가 아니라 오늘날의 선입견에서 비롯되었다. 증거 자료들이 나오기 전까지는 그저 추측일 뿐이다. 혼란과 모호함은 인상주의의 근대성에서 기인했다. 이상화가 벗겨지면서 남성 누드는 단지 옷 벗은 남자가 되었다.

피에르 오귀스트 르누아르 Pierre-Auguste Renoir

애완견과 함께 있는 비너스

〈목욕하는 여자와 함께 있는 그리폰 종 개〉는 〈고양이와 함께 있는 소년〉(240쪽)과 한 쌍으로 추정된다. 인물의 성별이 반대되고 개가 고양이로 바뀌었다. 이 작품은 르누아르와 다른 인상주의 화가들이 1860년대 후반에 그린 수많은 대형 인물화 중 하나다. 이러한 인물화는 마네의 〈V…양〉(1862년, 뉴욕 메트로폴리탄 미술관)과 〈올랭피아〉(223쪽) 같은 그림에서 영감을 받았다. 르누아르는 1867년 작 〈양산을 든 리즈〉(그림 a)로 1868년 살롱전에서 찬사를 받았다. 에밀 졸라는 소위 '현실주의자' 속에 르누아르를 포함시켰다. 리즈는 1867년 살롱전에서 탈락한 〈사냥의 여신 디아나〉(200쪽)와 〈목욕하는 여자와 함께 있는 그리폰 종 개〉의 모델이다. 디아나처럼 도발적인 쿠르베의 작품을 참고한 것이 분명하다. 마치 염탐하듯 리즈 뒤에 누워 있는 여인은 페티코트를 입은 한 명과 다른 한 명의 매춘부가 강둑에서 쉬고 있는 쿠르베의 〈센 강둑의 젊은 여인들(여름)〉(그림 b)을 암시한다.

그림 a **피에르 오귀스트 르누아르, 〈양산을 든 리즈〉** 1867년. 에센 폴크방 미술관

그림 b **귀스타브 쿠르베, 〈센 강둑의 젊은 여인들(여름)〉** 1857년, 파리 프티팔레

리즈가 여신 역할을 했던 디아나와 달리 〈목욕하는 여자와 함께 있는 그리폰 종 개〉에서 르누아르는 적당히 넘어가지 않았다. 자세를 참고한 카피톨리노 박물관의 비너스(그림 c)보다 사실적이다. 르누아르는 당대 유행에 맞는 새로운 버전의 비너스를 창조했다. 드레스는 붉은 리본이 달린 유행하던 줄무늬 드레스다. 리즈가 옷을 벗는 중이라는 암시는 사실성을 더한다. 마네의 〈풀밭 위의 점심식사〉(27쪽)의 빅토린과 마찬가지로, 붉은 솔과 밀짚모자는 땅바닥에 아무렇게나 널려 있다.

리즈는 메디치의 비너스처럼 조신하게 시선을 피하고 있지만 그와 반대 방향이다. 이로써 경계를 하고 있다거나 올랭피아처럼 타락한 매춘부 같은 인상을 모두 피했다. 콘트라포스토 자세가 불편한 것처럼 약간 구부정하게 서 있다. 그녀가 주저하는 포즈를 취했다면, 호색적인 르누아르의 사랑을 받는 것이 분명하다. 르누아르는 특히 가슴을 응시하는 듯하다. 이러한 복종은 식욕이든 또 다른 욕망이든 상관없이 남자에게 봉사하는 대상으로서의 여성이라는 르누아르의 생각과 일치한다. 최신 유행하는 직물, 애완견, 매혹적인 피부를 갖춘 그녀는 현대회화에서의 르누아르의 기교를 보여주는 도구이다.

c 〈카피톨리노 비너스〉 B.C. 4세기,
카피톨리노 박물관

에두아르 마네 Édouard Manet

화류계의 귀족

마네도 여성의 아름다움을 사랑했으나 단 한 번도 그것을 확실히 드러내지 않았다. 마네는 누드를 거의 그리지 않았고 외적인 모습에 관심이 더 많았다. '비엔나 여인'으로 불리는 파스텔화 〈이르마 브루너〉의 초상처럼 그림 속 여인의 심리 상태는 알 수 없다. 미소조차 짓지 않은 여자의 완벽한 옆모습은 특별한 감정이 없는 것처럼 보인다.

메리 로랑이 마네에게 소개했다는 사실 외에 브루너에 대해 알려진 것은 거의 없다. 메리의 아름다움을 찬양했던 마네는 1881년에 사계절 연작 중에서 〈가을: 메리 로랑〉(그림 a)의 모델이 되어달라고 부탁했다. 사계절 연작은 각 계절을 연상시키는 벽지를 배경으로 각기 다른 모델들을 그린 것이다. 반면 파스텔 초상화에서는 특색 없는 배경을 사용해 인물을 돋보이게 했다. 이 작품의 경우 배경은 회색빛이다. 그녀의 갈색 머리카락과 어우러진 멋진 고동색 모자가 얼굴을 감싸고 하단의 높은 옷깃이 달린 분홍색 상의는 모자와 대담한 대비를 만든다. 분홍은 브루너의 미묘한 피부색을 돋보이게 만드는 데 알맞은 색이다. 창백한 얼굴이 짙은 색 머리 및 모자와 강렬하게 대조되면서 가면처럼 보인다. 이 그림을 자세히 살펴본 사람이라면 분홍색으로 칠한 귀와 동공 바로 뒤의 흰색 눈과 함께 상의가 피부색을 어떻게 부각시키는지 느낄 수 있다. 이 초상화가 어찌나 아름다웠던지 마네는 1882년에 캔버스에 파스텔로 메리의 초상화(〈검은 모자를 쓴 메리 로랑〉, 1882년, 디종 미술관)를 그렸다.

브루너의 초상화에서 가장 뛰어난 부분 중 하나는 코 바로 아래의 모자가 곡선을 이루는 곳이다. 이는 매부리코의 실루엣을 완벽하게 만든다. 머리카락이 컬은 조금 특별한 헤어스타일을 창출한다. 오른쪽 어깨나 다른 쪽 어깨 끝처럼 마네의 붓질은 때때로 윤곽선을 넘어선다. 아마 모자 꼭대기처럼 예정된 윤곽선을 채우는 데 실패했을 것이다. 이는 즉흥적인 스케치의 흔적이다. 파스텔화에서는 결합제로 하나가 된 안료로 곧바로 그리기 때문이다. 브루너의 턱 부근에 있는 파스텔의 반죽 같은 층은 여성의 메이크업을 모방한 것처럼 보인다. 죽기 전 몇 년 동안 마네는 자주 그림을 앉아서 그렸으며, 1879–1882년에는 더 수월한 파스텔화를 많이 제작했다. 그런데다 19세기에 파스텔화가 인기를 끌면서 파스텔화에는 귀족적인 느낌이 입혀졌다. 브루너가 로랑만큼 연인이 많았다고 가정한다면 그 둘은 화류계^{demi-monde}의 귀족이었다.

그림 a 에두아르 마네, 〈가을: 메리 로랑〉 1881년, 낭시 미술관

산책과 여행

카미유 피사로 Camille Pissarro

이상적인 장소

카리브 해의 다민족 공동체에서 어린 시절을 보낸 유대인 피사로는 개방적인 마음과 자유주의, 더 나아가 급진적 정치관(186, 190쪽)의 소유자였다. 공장(152쪽)이나 새로운 주민들도 피사로가 사랑한 시골에서는 침입자처럼 보이지 않았다. 그는 1860년대 말부터 1880년대 초까지 우아즈 강과 센 강이 합류하는 곳에서 그리 멀지 않은 작은 마을 퐁투아즈('우아즈 강의 다리'라는 의미)에서 살았다. 여러 인상주의 화가들과 친했던 바르비종 화가 샤를 프랑수아 도비니(36쪽)가 자주 들렀던 우아즈 강은 아르장퇴유, 마를리나 샤투보다 훨씬 더 외진곳이었다. 1860년대 말, 피사로는 퐁투아즈 부근의 언덕에 있는 작은 마

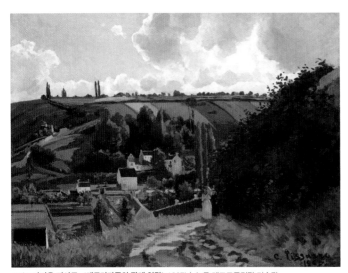

그림 a 카미유 피사로, 〈레르미타주의 잘레 언덕〉 1867년, 뉴욕 메트로폴리탄 미술관

을 레르미타주L'Hermitage에 잠시 거주했다. 잘레 언덕Jallais Hill(그림 a)을 배경으로 이어지는 주택과 깔끔하게 배열된 정원(〈레르미타주의 채소밭〉, 1867년, 발라프 리하르츠 미술관, 쾰른)은 코로의 이탈리아 스케치를 떠올리게 하는 거의 고전적인 그림이다. 멀리 보이는 들판이 이 마을의 주요 소득원이었는데 농부들은 그곳에서 경작한 농산물을 도시에 판매했다. 퐁투아즈는 작은 포구와 철도로 연결되는 웰빙의 킹上었다. 피사로가 이 때 살롱전에 전시되기를 바라며 그린 대작

중 하나인 〈퐁투아즈의 레르미타주〉는 스승 코로에게 배웠던 통합과 명료함, 인상주의적인 색채에 의한 동시대성과 탁월한 전위성 간의 균형을 보여준다. 〈레르미타주의 잘레 언덕〉에는 시골 길에서 산책하는 부르주아 커플이 나오는 한편 〈퐁투아즈의 레르미타주〉는 마을이 배경이다. 전경의 풀밭에는 멋진 여름 드레스를 입고 산책을 나온 행복한 엄마와 딸이 풀밭에 앉아 있는 두 아이의 엄마로 보이는 사람과 잠시 서서 이야기를 나누고 있다. 배경의 사람들은 일하러 오가고 볼일을 본다. 파란 사무원 복장의 남자가 멈춰 서서 정원 울타리 안에서 장미를 손질하고 있었던 것처럼 보이는 사람과 인사를 한다. 이웃집 굴뚝의 연기는 지금이 점심시간임을 알려준다. 불화나 사회적 차별의 느낌은 전혀 없다. 이들이 도시 노동자였다면 그러한 문제들이 중요했을 것이다. 피사로의 근대성은 그보다는 미학적인 데 있었다.

　　모네의 〈정원의 여인들〉(119쪽)은 좋은 표본이었다. 피사로의 작품 전경의 빛과 그림자의 대비는 모네의 그림을 참고한 것이다. 〈레르미타주의 잘레 언덕〉에서 대담한 빛의 면은 모네의 효과와 더욱 가깝다. 또한 두 그림의 배경의 언덕에서 일본 판화를 상기시키는 공간적인 압축이 발견된다. 피사로는 이 시기에 모네와 바지유가 고민하고 있었던 밝은 햇빛 속의 인물들을 처리하는 문제에 아주 근접했다. 1868년 살롱전에서 에밀 졸라는 〈퐁투아즈의 레르미타주〉와 비슷한 그림을 '근대적인 시골'의 전형이라고 칭했다. '근대적인 시골'이란 피사로가 평화롭게 그려낸 이상적인 거주지의 특징인 평범한 느낌을 가리킨다.

피에르 오귀스트 르누아르 Pierre-Auguste Renoir

그림 a **카미유 피사로**, 〈**루브시엔에서 본 풍경**〉 1868-1870년, 런던 내셔널갤러리

그림 b **장 바티스트 카미유 코로**, 〈**나르니 다리**〉 1827년, 오타와 캐나다 내셔널갤러리

시골의 즐거움

르누아르의 초기의 가장 뛰어난 풍경화 중 하나인 〈루브시엔의 길〉은 피사로가 프랑스-프로이센 전쟁 전까지 잠시 살다가 전쟁이 끝난 후에 다시 돌아온 루브시엔에서 그려진 작품이다. 르누아르는 이곳에 살고 있던 피사로를 방문했던 것 같다. 루브시엔은 모네, 시슬레, 르누아르가 종종 그림을 그리러 갔던 마를리, 부지발, 샤투 등지에서 가까웠다. 피사로가 유사한 풍경(그림 a)을 그렸음을 감안하면 두 작품은 나란히 혹은 같은 시기에 그려졌다고 볼 수 있다. 그러나 차이점도 많다. 집이 한 채만 보이는 꽃 핀 시골 풍경을 보여주는 르누아르의 그림보다 피사로의 풍경이 루이 14세가 건설한 수도교와 마을에 더 가까워 보인다. 두 사람은 이젤을 서로 멀리 떨어뜨려놓았거나 각기 다른 태도를 만족시키기 위해 원근법을 수정했을 수도 있다. 피사로의 그림은 카미유 코로의 영향을 강하게 드러내는 한편 르누아르의 그림은 활력 있는 섬세한 붓질과 밝은 색채로 빛난다는 점에서 다르다.

르누아르의 그림에는 맑은 날 여름 나들이옷을 차려입고 시골길을 산책하는 멋진 부부와 딸이 나온다. 보기 좋게 쌓아올린 붓자국 속에서 아버지의 밀짚모자와 지팡이가 보이고 아내의 붉은 양산과 딸의 검은 머리의 흰색 리본 그리고 허리에 맨 붉은 리본이 아내의 검은 모자를 돋보이게 한다. 나무는 전경에 멋진 그림자를 드리운다. 전경의 햇빛 조각은 1860년대 말과 1870년대 초에 인상주의 풍경화의 특징이 되었던 모네에 의해 처음으로 도입된 모티프였다. 전경의 어떤 붓자국은 상당히 넓어서 모네를 연상시키지만 물감은 더 기분 좋게 맑다. 반면, 피사로의 풍경은 더 명료하다. 머리에 스카프를 두른 외로운 농부가 걸어가고 있는데 이는 코로가 자주 사용한 모티프다. 작은 물감 덩어리로 표현된 나뭇잎처럼 왼쪽의 그림자는 모네를 떠오르게 한다. 이에 비해 르누아르의 붓질은 작고 섬세하다. 피사로의 작품 속에서 불쑥 나타난 수도교는 코로의 유명한 〈나르니 다리〉(그림 b)의 다리 같은 고대 로마 유적이다. 그러므로 이 모티프는 피사로의 풍경에 현대성이 아니라 더 고전적이고 영원한 특성을 부여한다. 르누아르의 그림에서는 이 모티프

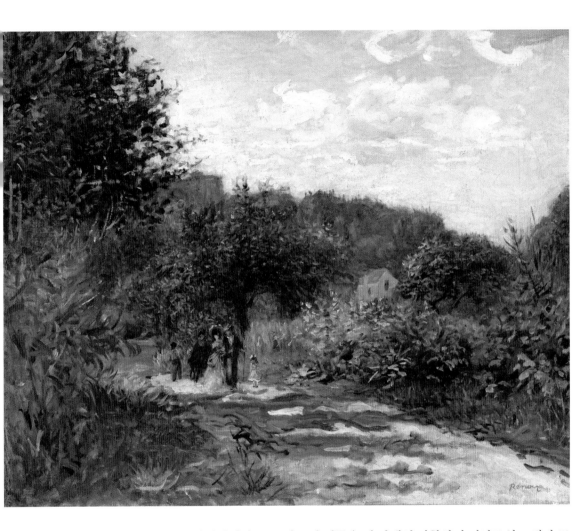

의 역할이 보다 형식적이다. 르누아르의 인물을 더 자세히 관찰하면 피사로의 그림과 또 다른 차이점을 발견할 수 있다. 수도교에 갔다 돌아오는 부르주아 관광객들 뒤로 배낭을 멘 소년이 나이든 여성이 올라탄 당나귀를 몰고 가고 있다. 이들은 각자의 세계는 전혀 공통점이 없다는 듯 멈추지 않고 서로를 그냥 지나치고 있다. 피사로라면 퐁투아즈에서 제작한 작품에서처럼 다정하게 인사하는 모습으로 그렸을 것이다. 르누아르의 계급의식 은 도시 사람과 시골 농부를 구별하는 것이고 피사로는 차이를 알았지만 긍정적으로 다 루었다. 르누아르에게 시골은 도시 사람들이 자유로이 기쁨을 느낄 수 있는 장소였다. 그 는 도시 사람들을 위해 그림을 그렸고 그들의 신분을 동경했다. 피사로에게 시골은 일상 적인 즐거움이 있는 장소였다.

카미유 피사로 Camille Pissarro

외국으로 피신한 인상주의 화가들

카리브 해 세인트 토머스 섬에서 태어난 피사로는 덴마크 국적이었기 때문에 프랑스-프로이센 전쟁 기간에 병역의 의무가 없었다. 피사로가 살던 파리 남서쪽 루브시엔의 집은 프로이센 군인들이 진군하던 길목에 있어 1870년 12월에 런던으로 피신했다. 외국 군대가 그의 작업실을 임시 숙소로 사용하는 바람에 그림 약 천오백 점 중에서 마흔 점이 파괴되었다. 피사로는 남부 런던의 어퍼 노우드에 정착했다. 홀로 남은 어머니와 형제 알프레드Alfred가 그 부근에 살고 있었다. 피사로는 신앙심이 그리 깊지 않았지만 그곳에는 상당히 큰 유대인 공동체가 있었다. 그는 1860년에 어머니의 하녀였던 줄리 벨레와

그림 a **클로드 모네, 〈그린 파크, 런던〉** 1870-1871년, 필라델피아 미술관

동거를 시작했고 1871년 6월에 마침내 크로이든Croydon 등기소에서 부부의 연을 맺었다.

어퍼 노우드는 소박하지만 안락한 주택이 있는 새로운 교외 지역이었고 옆에는 1851년 만국박람회가 개최되었던 수정궁(하이트 파크에서 이전한)이 있었다. 수정궁은 철과 유리 건축(피사로, 〈수정궁〉, 1871년, 시카고 아트 인스티튜트, 일리노이 주)의 경이로운 성과였고, 관광 산업을 위해 보전할 가치가 있었다. 특별 철도인 하이 라인High Line이 런던에서 어퍼 노우드까지 연결되었다. 피사로가 모네를 만난 것도 바로 이 시기였다. 모네도 프랑스에서 도망쳤고 가족들이 그의 군복무 대체 비용을 지불했다. 두 사람은 런던에서 인상주의를 후원한 최초의 미술상 폴 뒤랑 뤼엘을 만났다.

피사로의 편지에는 모네가 런던의 안개를 주제로 매우 뛰어난 습작(그림 a)을 그리고 있다는 내용이 나온다. 반면 피사로는 집 주변만 그렸다. 하지만 매우 제한된 범위 속에서 피사로 풍경화의 다양성은 인상적이다. 수정궁과 로드십 레인Lordship Lane 기차역(164쪽)

을 제외하면 그가 주로 포착한 곳은 평범한 장소였다.(254쪽) 피사로가 어퍼 노우드에 도
착한 직후에 그린 작품 중에는 눈 내린 풍경화 몇 점이 있다. 〈폭스 힐, 어퍼 노우드〉은
어퍼 노우드의 폭스 힐을 올려다본 풍경이다. 관람자는 마을의 풍경을 볼 수 있을 뿐 아
니라 마을이 언덕 중턱에 있다는 인상도 받는다. 그림 중앙의 길에서 다소 서투르게 그려
진 휘어지는 부분이 이를 강조한다. 높은 시점으로 보아 피사로는 이 작품을 자기 방의
창문에서 보며 그린 것 같다. 물러가는 구름 아래 산책을 나온 주민들은 12월에 영국의
이 지역에서 보기 힘든 눈을 감상하는 것처럼 보인다. 이 그림의 가장 놀라움 점은 유쾌
한 색채 조합이다. 고동색, 베이지색, 그리고 붉은 황토색의 붓질은 절제되긴 했어도 전
혀 칙칙하지 않다. 눈과 부드러운 초록색 울타리 사이에 보이는 풀이 이러한 색들을 미묘
하게 보완한다. 이 그림에서는 잠시 머무는 곳이었지만, 피난온 새 집에서 그가 느낀 기
쁨이 새어나온다.

아르망 기요맹 Armand Guillaumin

그림 a **폴 세잔, 〈일 드 프랑스 풍경〉** 1876-1879년, 개인소장

그림 b **카미유 피사로, 〈거리, 어퍼 노우드〉** 1871년, 뮌헨 노이에 피나코테크

평범하면서 다채로운

기요맹도 친구 피사로처럼 평범한 것을 보는 눈이 있었다. 그러나 피사로와 달리 색을 참신하게 썼다. 기요맹의 가장 독창적인 그림은 산업 풍경화(144쪽)였지만 〈바뇨 평원 산책〉은 그가 남긴 가장 아름다운 인상주의 풍경화 중 하나다. 장소는 기요맹이 다른 그림들을 그렸던 파리 남쪽의 교외이다.(148, 164쪽) 배경에 노트르담 성당인 듯한 성당의 탑과 팡테옹이 보인다. 기요맹은 세잔과 때때로 동행했는데 세잔 또한 나무가 감싼 풍경(그림 a)처럼 구성상 흥미롭기만 하다면 평범한 모티프를 택했다. 〈바뇨 평원 산책〉에서 흰색 뭉게구름이 떠 있는 파란 하늘뿐 아니라 분홍색과 보라색 등은 아주 매력적이다. 야수주의를 예고했던 기요맹 말년에 강조된 주황색, 보라색과 함께 전경의 그림자는 큰 모험이었다. 이 작품에는 마차를 탄 부르주아 커플과 그림 왼쪽으로 걸어가는 노동자가 등장한다. 이러한 사회적 계급이 다른 사람들에 의한 회화공간의 분할은 피사로 작품(248쪽)에 등장하는 일하는 사람들 속의 모티프였다. 그러나 여기서 그들은 서로 인사를 하지 않는다. 교통수단의 병치는 계급 차이에 대한 사회 의식적인 관찰이다.

1874년까지 이들은 인상주의적인 주제와 회화장치로 유명했다.(250쪽) 그러나 기요맹은 지도자가 아니라 추종자이며 〈바뇨 평원 산책〉은 파생물이라고 비난하는 것처럼 보이지만, 그래도 이 작품은 당시 인상주의의 분위기를 나타낸다고 할 수 있다. 더구나 그가 파리 외곽을 다루는 방식은 특별했다. 잘 정돈된 마을 거리, 전원풍경, 꽃이 핀 정원, 항해하는 배 그림과 달리 기요맹의 풍경은 무질서하고 미개발 상태였다. 새 주택들이 왼쪽에 모여 있고 들판은 오른쪽에 있으며 그 사이에 야생화가 아무렇게나 자란다.

이와 반대로 피사로의 〈거리, 어퍼 노우드〉(그림 b)의 색채는 더 평범하다. 바람이 부는 추운 날이다. 마차에 탄 커플은 스카프를 두르고 무릎에 담요를 덮었다. 부드러운 색의 모직물 드레스를 입고 숄을 두른 여자들이 거리를 지나간다. 앙상한 나무에는 지나간 가을의 나뭇잎이 달려 있을 뿐 새순은 보이지 않는다. 이 그림의 아름다움은 고요한 단순성에 있고 피사로는 그것의 대가였다. 피사로의 색채는 주로 고동색, 베이지색, 적갈색 등으로 구성되며 초점이 되는 파란색이나 붉은색 점이 여기저기 가미된다. 그리고 다른 색채의 조화들을 뚜렷하게 드러내고 최근에 생긴 주택의 거주자와 원래 마을주민의 사회적 구별에 관심을 집중시킨다. 따라서 기요맹과 피사로는 일상적인 현실의 상호보완적인 측면을 그렸다고 할 수 있다.

알프레드 시슬레 Alfred Sisley

그림 a **귀스타브 카유보트**, 〈아르장퇴유 다리와 센 강〉 1883년경, 개인소장

그림 b **히폴리트 콜라르**, 〈오퇴유 고가교 아래 인도〉 1860년대,
파리 프랑스 국립도서관, 판화와 사진 부서

영국의 공학기술

프랑스인들은 영국 문화 중에서 산업과 스포츠에 특별한 관심을 가졌다. 유명한 바리톤 장 바티스트 포르의 후원으로 영국을 방문한 시슬레는 산업과 스포츠를 주제로 그림을 그렸다. 템스 강Thames의 보트 경주를 화폭에 담는 동안 영국에서 세 번째로 오래된 햄튼 코트의 주철 다리를 그릴 수 있는 기회가 생겼다. 쌍을 이룬 벽돌과 철 기둥들이 지탱하는 5개의 경간은 엔지니어 E.T. 머레이가 1866년에 설계했다.

시슬레의 작품에서 드가가 선택한 시점을 연상시키는 이런 구성은 독특하다. 일본 판화도 그렇게 대담하지는 않다. 1876년에 인상주의에 가담한 카유보트는 시슬레가 돌아온 후에 이 작품을 보고 감탄했고 나중에 비슷한 것을 그렸다.(그림 a) 이와 유사한 예는 새로운 하부구조를 기록한 사진뿐이다. 그러한 이미지의 일부(그림 b)는 구조물의 건축설계도나 공학설계도의 미학을 채택했다.

시슬레의 외형적인 엄격함을 처음 봤을 때의 충격은 여러 요소들에 의해 누그러진다. 하나는 약간 왼쪽으로 치우친 원근법이고, 또 하나는 튼튼한 교각과 수평 버팀목의 윤곽선이 직선자가 아닌 손으로 그려졌다는 점이다. 빛과 그림자는 버팀대의 색조를 조절한다. 물에 반사된 빛과 그림자도 마찬가지다. 전경의 텅 빈 조정 경기용 보트는 이 다리의 아치의 곡선의 형태를 따라할 뿐 아니라 지금 우리가 보고 있는 풍경이 배에서만 볼 수 있는 특별한 것임을 암시한다. 눈에 보이는 베이(교각 사이)를 세보면 관람자의 시선 뒤로 하나가 더 있는 것 같다. 스포츠를 즐겼던 사람들만 볼 수 있는 세상을 보여주는 듯하다. 강에는 훈련 중인 스컬보트가 있다. 조정시합이었다면 전력을 다해 경쟁했을 것이다. 강둑에는 마이터 인 호텔이 오른쪽 끝에는 부두가 있다. 뱃놀이를 즐기는 사람도 많지만 다수의 여성을 포함한 호텔 손님은 대부분 구경만 한다. 이에 비해 카유보트의 풍경은 아르장퇴유 강의 산업운수와 멀리 있는 공장을 보여준다.

포르는 시슬레가 제작한 총 열여섯 점 중에서 여섯 점을 체류비용으로 받았다. 시

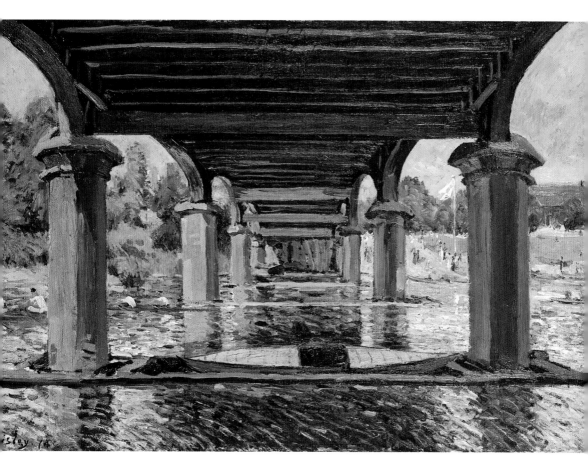

슬레의 동료들 사이에서 그러한 그림들이 유명하지 않은 건 아니었지만 이번 것은 모네가 3–4년 동안 르 아브르항구를 주제로 그린 열 점(28. 37쪽)보다 더 많았다. 그러나 시슬레의 그림들은 연작이 아니었다. 연작은 대략 동일한 주제이며 여러 점이 동시에 전시된다. 시간과 기회가 있었기 때문에 시슬레는 비교적 통일된 세트를 제작했다. 이는 인상주의를 유명하게 만든 하나의 현상을 예견한다.

피에르 오귀스트 르누아르 Pierre-Auguste Renoir

그림 a **피에르 오귀스트 르누아르, 〈협곡, 알제리〉** 1881년, 파리 오르세 미술관 그림 b **폴 세잔, 〈레스타크의 암벽〉** 1882-1885년, 상파울루 미술관

거칠고도 자유로운

미술상 폴 뒤랑 뤼엘에게 그림을 팔아 두둑해진 주머니로 르누아르는 북아프리카와 이탈리아로 여행을 떠났다. 두 번의 여행은 그의 작품에 지대한 영향을 미쳤다. 르누아르는 북아프리카에서 풍부한 색채와 눈부신 빛을, 이탈리아에서 단순한 윤곽선과 견고한 형태를 지닌 르네상스 미술을 발견했다.(234쪽) 돌아오는 길에 프로방스 지방에 살던 폴 세잔을 만나 마르세유 근처의 작은 지중해 항구 레스타크 뒤쪽에 있는 암석이 많은 지대에서 풍경화(146쪽)를 그렸다. 이때 그린 르누아르의 작품은 변화와 그것이 구현하는 새로운 개념으로 매력이 넘친다.

르누아르의 모네는 1880년대 초에 이미 새로운 모티프를 찾아다니기 시작했다. 르누아르는 1870년에 〈알제의 여인〉(123쪽)에서 소위 동방에 매료되었지만 실제로 가보지는 못했다. 만약 갔었다면 동방의 여인들이 상상만큼 에로틱하지 않다는 사실을 알았을 것이다. 그의 풍경화는 가장 흥미로운 결과물이었다. 이른바 야성의 여인 협곡이라고 불리는 장소를 담은 풍경화가 멋진 예다.(그림 a) 서양인들의 판타지를 상기시키는 이름을 가진 이 협곡은 실제로 야생의 그림에 탁월한 자극제가 되었다. 직접 보고 그리긴 했지만 알고 있던 사물들이나 다른 사람의 판단에 얽매였던 것 같지는 않다. 활기 넘치는 색채는 시각적인 불꽃처럼 캔버스 표면 전체로 관심을 분산시킨다.

반면, 이탈리아에서 르누아르는 르네상스 미술의 고전적인 영원함에 깊은 감명을 받았다. 그는 이 작품에서 두 가지 경험을 통합하려고 노력했다. 꼼꼼한 붓질을 통해 물감으로 조각한 둥근 바위와 튀어나온 바위가 견고하게 구축된 것처럼 보이는 세잔의 그림(그림 b)에 비해, 르누아르의 붓은 거친 땅과 날카로운 모서리가 있는 바위의 느낌을 그

대로 전하며 모든 것을 품으려고 한다. 미술사적으로 이 세 작품은 충실한 재현과 창의
적인 해석 사이에서 인상주의의 전환점을 암시한다. 두 작품은 모두 시선을 자극하지만,
르누아르는 〈협곡, 알제리〉보다 〈레스타크의 험준한 바위〉에서 자연환경의 장식적이지
않은 측면들에 더 큰 감성을 드러냈다. 북아프리카의 태양이 만들어낸 빛과 반투명한 그
림자의 흐릿하고 부푼 듯한 패턴은 레스타크의 바위산 뒤의 건조한 대지의 공기와 겨울
빛 아래 더욱 산뜻하고 또렷한 윤곽선으로 사라졌다. 1년 차이가 나는 두 작품이 이렇게
다른 것은 견고한 형태와 인상주의 기법의 화해를 시도했던 세잔과 이탈리아 여행 때문
이었다. 이른바 '불모의 시기'처럼 르누아르도 결국 단순화되었다. 르누아르는 이곳에서
아무리 모순적일지라도 새로 발견한 것들에 큰 기쁨을 느꼈고 많은 사람들이 그와 정반
대라고 생각했던 친구 앞에서도 차이를 극복하려고 노력했다.

클로드 모네 Claude Monet

그림 a **클로드 모네, 〈바랑주빌 절벽의 어부의 오두막〉** 1882년, 보스턴 미술관

다이아몬드와 파라솔 소나무

1880년대는 인상주의 화가들, 특히 모네에게는 탐색의 시기였다. 뒤랑 뤼엘을 통해 더 유명해지면서 재정 상태가 개선되었고 보다 자유롭게 여행하고 모티프를 선택할 수 있게 되었다. 노르망디의 절벽과 해변에 자주 갔던 그는 1884년에 햇빛이 찬란한 기중해로 여행을 떠났다. 일조량이 부족했던 영국 사람들은 이미 어촌 마을에 빌라를 건축하기 시작했다. 파리 오페라 극장의 건축가 샤를 가르니에가 설계한 집을 그린 모네의 작품(〈보르디게라의 빌라〉, 1884년, 산타바바라 미술관, 캘리포니아 주)처럼 말이다. 프랑스의 코트 다쥐르^{Côte d'Azur}와 이탈리아의 리비에라^{Riviera}는 인기 있는 계절 휴양지가 되었다.

1월 17일에 모네는 홀로 약 2,000명이 사는 마을 보르디게라^{Bordighera}로 떠났다. 가족과 동행하지 않았던 이 여행을 휴가로 생각했을 리 만무하다. 일 중독자였던 모네는 그 마을에서 마흔 점의 그림을 그렸다. 아내 카미유가 죽은 후에 같이 살던 알리스 오슈데에게 보낸 편지를 보면 작업은 끝이 없는 전투였다. '이곳은 상상의 땅이지만 고통스러운 곳이오. 다이아몬드와 보석들의 팔레트가 필요하다오.' 그는 '어쩔 수 없이' 색채들을 사용하게 된다는 사실을 믿을 수 없었다. 결과는 환상적이었다.

〈보르디게라〉는 모네의 그림 중 가장 독특한 시점의 작품이다. 고지대에 위치한

이 오래된 도시는 이른 봄의 강렬한 햇빛에 잠겨 있다. 파란 바닷물은 여전히 찬 듯하고 후텁지근한 여름의 열기가 시작되기 전이기 때문에 공기는 청명하다. 모네가 빽빽한 파라솔 소나무 숲 위에 있는 빈터에서 본대로 리드미컬하게 비틀린 나무줄기가 이 도시를 감싸고 있다. 프랑스 북부에서보다 더 광범위한 색채와 콘트라스트가 필요했다. 모네의 풍경화 중에서 파스텔 핑크와 노란색을 사용한 예는 드물다.

　　이 시기의 흥미로운 발전은 나뭇잎에서 부각되는 쉼표처럼 생긴 붓질이다. 그것은 덤불 같이 생긴 솔잎들과 유명한 미스트랄은 말할 것도 없이 연중 계속되는 바람의 끊임없는 움직임에 부합한다. 이 기법은 파리 일대에 적합한 직선의 붓질, 물감의 면과 덩어리보다 새로운 자극제에 생동감 있게 반응한다. 모네는 1880년대 초 노르망디 해변에서 그린 몇 작품에 이 기법을 사용했다. 푸르빌Pourville과 바랑주빌Varengeville (그림 a)의 절벽 꼭대기에 있는 키 큰 풀과 관목을 그리는 데 이를 적용했지만 더 넓고 느슨했다. 색채들뿐 아니라 공기 자체도 남부지방이 더 밝고 강렬한 듯하다.

폴 고갱 Paul Gauguin

그림 a 폴 고갱, 〈누드 연구, 바느질하는 쉬잔〉 1880년,
코펜하겐 신 칼스베아 글립토테크

카리브 해의 창조성

고갱은 1880년부터 인상주의 전시회에 출품했다. 1874년에 카미유 피사로를 만나 후에 피사로, 기요맹, 세잔 등으로 구성된 인상주의 소그룹 '퐁투아즈 화파'에 합류했다. 1881년에는 〈누드 연구〉(그림 a)로 주목받았다. 이 그림은 마네와 드가에게 영향받고 르누아르의 피부 톤, 고갱의 부분적인 페루 혈통을 증명하는 남아메리카 용품들과 열정적인 색채 등이 결합된 듯하다. 1882년 주식시장이 붕괴되자 고갱은 주식중개인을 그만두고 그림에 매진했다.

국외 추방자와 선원으로서 고갱은 이미 여행 경험이 있었다. 브르타뉴 여행 이후, 그는 1886년에 샤를 라발과 함께 파나마로 떠났고 마침내 마르티니크^{Martinique}에 상륙했다. 르누아르의 북아프리카 여행(258쪽)과 모네의 리비에라 여행(260쪽)처럼 열대의 빛과 식물에 대한 경험은 고갱에게 변화를 가져왔다.

그는 이미 브르타뉴 지방에서 대담한 색면을 실험했다. 때로 세잔의 작품에서 감탄한 '구성적 붓질'(320쪽)을 사용했고, 때로는 일본 판화처럼 색면의 윤곽선을 뚜렷하게 그렸다.(그림 b)

이 마르티니크 풍경은 고갱의 그림 중에서도 특이한 것이다. 고갱의 새로운 방향을 전형적으로 보여주는 매우 양식화된 전경과 좀 더 사실적인 배경을 의도적으로 결합했기 때문이다. 깊은 청색 비디의 펠레 회신^{Mount Pelée} 봉우리를 배경으로 전경은 납작해지고 추상화된 태피스트리처럼 보인다. 각도가 다른 평행한 붓질이 형태를 구분하고 있다.

고갱은 세잔의 그림을 알고 있었을 뿐 아니라 몇 점을 구입했다. 세잔과 고갱의 가장 큰 차이는 색채가 연관되기보다 대비되고 따뜻한 열대의 천국의 부드러운 색조로 빛난다는 점이다. 분홍색, 청록색, 연노랑, 연보라, 노란색, 주황색 등은 특정 식물을 묘사한 것이 아니라 이국적인 초목을 상기시킨다. 고갱은 에밀 슈페네커에게 화가는 '자연을 직접 모방하기보다 눈을 감고 자연 앞에서 꿈을 꿔야' 한다고 말했다. 이런 맥락에서 전경과 배경의 의도적인 대비는 화가가 자신의 감정과 생각

그림 b 폴 고갱, 〈양치기가 있는 브르타뉴 풍경〉 1886년, 뉴캐슬 어폰 타인 미술관

을 불어넣음으로써 기억으로 자연을 재구성하는 과정을 의미한다. 사실 1887년에 상징
주의는 최신 문학사조였고, 고갱은 인상주의의 순수한 자연주의를 비판하면서 상징주
의의 주관성의 원칙을 채택했다. 신인상주의자들이 보기에 인상주의는 객관적이지 않
았다. 인상주의 기법은 손의 속임수에 지나치게 의존했다. 상징주의자들이 보기에 인상
주의는 반 자연주의적 장치를 통해 전달했어야 하는 내면의 사고와 감정이 불충분했고
너무 인간미가 없었다. 〈마르티니크 풍경〉에는 인상주의적인 흔적이 많이 남아 있지만
후기인상주의적 표현에 대한 고갱의 자신감이 드러난다.

클로드 모네 Claude Monet

근대화의 최첨단

1830년대 이래로 크뢰즈 계곡에는 화가들과 시인들이 몰려들었다. 모네는 1889년에 친구였던 평론가 귀스타브 제프루아의 초대로 프레셸린^{Fresselines}으로 가서 모리스 롤리나를 만났다. 가파른 계곡, 깊은 숲, 이 부근에서 합류하는 거친 강을 보고 매우 흥분한 모네는 장비를 챙기러 황급히 지베르니로 돌아갔다. 그는 이곳에서 3개월간 체류하며 그림 스물세 점을 그렸다. 모네의 첫 번째 중요한 연작이었다. 당시, 크뢰즈 강과 그 지류인 세

그림 a **클로드 모네, 〈앙티브, 오후의 효과〉** 1888년, 보스턴 미술관

델^{Sédelle}과 프티 크뢰즈 강^{Petite Creuse}은 자유롭게 흐르면서 급속하게 흐르는 물소리를 냈고, 루아르 강을 거쳐 대서양으로 가는 길에 물레방아들에 동력을 공급했다. 작가 조르주 상드가 1857년에 수 킬로미터 하류에 있는 가르질레스^{Gargilesse}에 집을 세내면서 이 지역은 특히 많이 알려졌다. 모네가 다녀간 지 몇 년 후, 아르망 기요맹은 크로장^{Crozant}에 거처를 정했고(〈크로장 부근의 세델 계곡〉, 1898년경, 클리브랜드 미술관, 오하이오 주), 말년에 자주 이곳으로 돌아왔다.

극적인 풍경화를 그리기 위한 모네의 두 번째 여행이었다. 1884년에 태양이 가득한 보르디게라(261쪽)를 방문한 이후 1886년에는 반대 방향으로 갔다. 브르타뉴 해안(268쪽)의 벨 일^{Belle Île}에서 들쭉날쭉한 암석들을 그렸다. 멜로드라마와 목가적인 것을 오가는 것처럼 1888년 모네의 다음 행선지는 태양이 도시의 요새와 같은 그러한 형상들을 용해시키는 앙티브^{Antibes}였다.(그림 a) 그는 이곳의 마리팀 알프스^{Maritime Alps}를 견고한 덩어리가 아니라 스케치처럼 표현했다. 모네는 크뢰즈 계곡 주제의 그림들을 그리면서 극적인 것으로 돌아왔다. 크뢰즈 계곡은 특이한 방식으로 극적이었다. 기하학에 대한 신인상주의 화가들의 집착은 모네가 전보다 더 대담하고 단순한 자연 형태를 보도록 만들어주었다. 전작보다 더 두껍고 무거운 모네의 그림 표면은 강이 흐르는 가파른 협곡과 햇빛의 상호작용을 전달한다. 거친 급류는 파란색과 분홍색으로 조절된 수평의 흰색 붓질로 표현되었다. 연보랏빛 분홍색은 이른 아침의 스치는 빛을 자유롭게 해석하고 땅의 척박함을 드러내고 밝은 하늘의 뭉게구름과

대비된다. 높은 수평선 근처의 집과 나무들은 겨우 분간이 될 정도이며 태양의 프리즘 효과에 완전히 휩싸인 것처럼 보인다.

　　모네는 르누아르처럼 독창성을 지키면서도 다른 화가로부터 다양한 요소를 흡수하는 스펀지 같은 화가였다. 강렬한 색채는 고갱의 브르타뉴와 카리브 해 그림을 연상시키고, 작고 파편화되고 노동 강도가 높은 붓질은 쇠라의 점묘주의에 대한 응답이다. 그러나 이러한 영향들은 완전하게 통합되었고 지형과 대기의 효과로 정당화되었다. 그래서 모네의 노력은 자연스러운 상태의 풍경을 재현하는 것일 뿐 아니라 현대회화의 최첨단으로 남겨지려는 것임을 기억해야 할 것이다.

클로드 모네 Claude Monet

그림 a **클로드 모네, 〈콜사스 산(장밋빛 반사)〉** 1895년, 파리 오르세 미술관

그림 b **가쓰시카 호쿠사이, 〈카이 지방의 이누메 풍경〉** 1826-1833년

그림 c **클로드 모네, 〈국회의사당, 안개 효과〉** 1903년, 애틀랜타 하이미술관

눈에 갇힌 화가

1895년에 모네는 노르웨이에서 의붓아들 장 피에르와 두 달 동안 함께 지냈다. 장 피에르는 노르웨이 여자와 결혼하고, 사업을 위해 크리스티아니아Kristiania로 갔다. 모네는 여러 지역을 방문했는데 그중에 비오에른고르Bjoernegaard는 오슬로에서 약 10킬로미터 떨어진 피오르드의 마을 산드비카Sandvika 근처의 콜사스 산기슭Mount Kolsås에 있었다. 모네는 눈이 내린 모습(118쪽)을 마음껏 그렸다. 노르웨이는 전혀 예상치 못했던 새로운 도전의 기회를 주었다. 산드비카에 화가 공동체를 세웠던 노르웨이 화가들과 달리 모네는 본인의 말에 따르면 수염에 '종유석처럼' 고드름이 달리는 지경에서도 야외작업을 고수했다. 스키를 탈 줄 몰랐던 모네는 종종 갔던 먼 지역이 아닌 눈에 갇힌 집들을 그렸다.

　　모네의 콜사스 산 풍경은 추상적이며 평면적이고 미완성으로 보일 만큼 간략하다.(그림 a) 모네는 이 산을 보고 그가 수집했던 일본의 후지산 판화(그림 b)를 떠올렸다. 모네는 훗날 런던 여행에서도 부유하는 효과를 탐구했다. 〈국회의사당, 안개 효과〉(그림 c)의 절묘한 안개 묘사는 국회의사당을 비물질화시킨다. 〈비오에른고르의 붉은 집, 노르웨이〉는 모네가 노르웨이에서 대담하고 선명한 색채로 작업한 소수의 작품 중 하나다. 이 그림에는 서명 도장이 찍혀 있는데 그것은 모네가 죽은 다음에 아들 미셸이 작업실에 남아 있던 작품들이 진품임을 증명하기 위해 제작한 것이다. 따라서 이 그림은 미완성작일 가능성이 있다. 모네는 전시나 판매할 준비가 되었을 때만 마무리 작업을 하고 그림에 이름을 써 넣고 날짜를 기입했다. 그러나 1895년 즈음 그는 성공한 화가로서 안정적인 위치에 있었기 때문에 상업적

인 동기에 국한된 작업만 한 것은 아니다. 그보다는 일중독이었던 모네가 흥미로운 다른 모티프에 관심을 가지게 되면 마무리가 미뤄졌다는 의미다.

　　농가의 마당에 건물이 있다. 왼쪽에 안락한 주택이 있고, 오른쪽에 농가 건물과 외양간이 보인다. 굴뚝에서는 연기가 피어오르지 않지만 왼쪽 끝에 장작더미가 있다. 그 부근에 놓인 통나무 몇 개는 실제 관찰한 것이기보다 균형과 구조를 위한 구성적인 선택이었던 것으로 보인다. 전경의 파란색 띠는 모네가 창문에서 보거나 건물을 등지고 작업했음을 나타낸다. 이는 배경의 파란색의 반복이다. 배경의 파란색은 눈 위의 더 짙은 그림자나 혹은 구름이 있는 밝은 하늘이다. 이러한 혼란스러움이 모네가 이 그림을 마무리하지 않은 이유거나 혹은 반대로 이것을 간직한 이유, 오늘날 높이 평가되는 이유일지도 모르겠다. 왜냐하면 이 그림은 인상주의로 시작되었던 현대미술의 특성인 모호함을 다루고 있기 때문이다.

알프레드 시슬레 Alfred Sisley

바위를 쳐봐야 소용없는

1870년대 이후 시슬레의 그림은 인상주의 중에서 가장 진부했지만 작품의 질도 그의 생산력도 떨어지지 않았다. 클로드 모네와 다른 화가들처럼 시슬레도 그들의 족적을 따르면서 새로운 모티프를 찾았다. 예를 들면, 시슬레가 웨일스Wales 남부의 레이디스 코브Lady's Cove(현 로더슬레이드Rotherslade 만)를 발견하기 한참 전에 모네는 벨 일에서 일군의 그림을 그렸다.(그림 a) 벨 일의 들쭉날쭉한 바위와 거친 바다는 모네의 새로운 영감의 원천이었다. 그는 알리스 오슈데와 카유보트에게 보낸 편지에서 이런 요소들과 용맹하게 맞서 싸우고 있다고 말했다. 과감한 붓질들이 해안에 세차게 밀려드는 파도처럼 캔버스를 휘갈기고, 바위들은 활기 넘치는 빛과 그림자로 인해 마치 봉기하는 듯하다.

그림 a **클로드 모네**, 〈벨 일의 거친 바다〉 1886년, 파리 오르세 미술관

시슬레는 자신에 대해 영웅적인 관점도 모네처럼 독창적인 시각도 가지고 있지 않았다. 장엄하게 빛을 발하는 기념비적인 모레Moret의 교회를 그린 작품(〈비온 후, 모레의 교회〉, 1894년, 디트로이트 미술관)은 루앙 대성당Rouen Cathedrals(384쪽)의 선구적인 새로움과 아무런 관련이 없다. 시슬레는 부유한 가정에서 태어났지만 1870년에 아버지의 실크 사업이 망한 후에는 그림을 제외하면 다른 자산이 없었다. 수년간 평론가의 무시하는 사람들의 비난에 시달렸고 낙담했던 시슬레는 1896년에 파리의 호사스러운 조르주 프티 갤러리에서 회고전을 열었다. 단 두 명의 평론가가 전시비평을 했고 전시는 재정적으로 실패했다.

1897년의 영국 여행은 청량제가 되었다. 그의 여행을 후원한 루앙의 제조업자 프랑수아 드포의 컬렉션은 현재 루앙 미술관에 소장된 인상주의 그림의 중심을 이룬다. 건강이 악화되고 심약해진 시슬레는 까다롭고 화를 잘 내는 사람으로 변했다. 웨일스 여행은 이런 그에게 도움이 되었던 것 같다. 카디프에서 시슬레는 오랜 동반자이고 두 아이의 엄마인 브르타뉴 출신의 외제니 레스쿠젝과 마침내 결혼식을 올렸다. 두 사람이 묵었던 오스본 호텔Osborne Hotel은 절벽 끝 선사시대 유적이 있는 동굴 위에 건설되었는데, 그곳에서는 스완지Swansea 서쪽으로 몇 마일, 가워Gower 반도의 서쪽으로 40마일 떨어진 랭글런드Langland 만의 레이디스 코브가 내려다보였다. 이 해변은 현재 영국에서 인기 있는 서핑 장소다.

〈파도, 레이디스 코브, 랭글런드 만〉, 1897년

캔버스에 유채, 개인소장

바닷가의 거대한 바위 스토스 락Storr's Rock이 시슬레의 눈에 들어왔다. 그는 최선을 다해 풍경화를 그렸다. 이 그림은 모네에 필적할 만한 뛰어난 작품이며 매우 다양한 해석이 가능하다. 강하게 내리치는 파도에도 굴하지 않고 바위는 꿋꿋이 버티고 서 있다. 이 그림의 기저에는 자화상이 있을 수도 있다. 세차게 부딪치는 파도를 그리는 시슬레의 붓질은 살아 움직인다. 거대한 파도의 공격에도 스토스 락은 조용히 버티고 있다. 어깨를 으쓱하면 물은 바위의 등을 타고 흘러내린다. 다양한 자줏빛은 바위의 심한 기복에 의해 생긴 그림자를 암시한다. 또다시 파도가 밀려오기 전에 표면에서 흘러내리는 바닷물의 흰색과 파란색이 이러한 색채들과 혼합된다. 소용돌이치는 모래는 밑에서 물과 섞인다. 모네의 풍경화가 벨 일 위의 절벽에서 포착된 것임을 감안한다면 귀스타브 쿠르베 이후에 해안에서 직접 대양의 힘을 이처럼 열정적으로 보여준 대가는 아무도 없었다.

클로드 모네 Claude Monet

살아있는 야외 정물

파리와 루앙 사이 지베르니에 있는 자신의 정원을 그린 모네의 작품만큼 매혹적으로 정원 가꾸기를 표현한 그림은 없었다. 〈지베르니 정원의 길〉은 모네가 수련 연못을 만들기 위해 확장하기 전 원래 정원을 그린 것이다. 시선은 집의 계단으로 이어지는 길 아래에 있다. 정원은 원예장처럼 격자형으로 설계되었기 때문에 나무를 심건 구경을 하건 산책을 하건 소구획지에 쉽게 이른다. 오랫동안 이 정원이 집 뒤의 과수원을 대신했다. 다양한 종을 기르고 싶어했던 초보 정원사 모네의 모습이 떠오른다.

모네는 하늘이 거의 사라진 루앙 대성당 연작(384쪽)처럼 점점 더 캔버스 표면을 가득 채웠다. 이처럼 초목이 삼면을 둘러싼 모네의 정원 그림들은 오솔길을 내려다보거나 화단에 면해 있으며, 사람의 손이 인도했을 때 자연이 만들어낼 수 있는 아름다움을 드러내 흠뻑 빠지게 한다.

그림과 정원 가꾸기는 유사한 활동이다. 인간이 만든 정원을 주제로 한 그림은 작업실에서 화가가 사전에 배열하는 정물과 비슷하다. 말하자면 '그려지기 전의 미술 작품'으로 모네의 정원은 야외 작업실에 있는 살아 있는 정물과 유사하다. 모네는 팔레트에서 색을 고르는 데 신경을 썼던 것처럼 꽃에도 주의를 기울였다. 정원사에게 보낸 수많은 편지를 보면 모네가 어느 정도로 다양한 종에 관심이 있었고 고유의 특성들을 추구했는지 알 수 있다. 또한 색채, 세부묘사, 빛과 그림자의 범위가 매우 다양해서 모네는 크뢰즈 계곡, 건초더미(그림 a), 루앙 대성당 그림에 보이는 창의적인 색과 구성적인 해석을 포기할 수 있었다. 여기에는 1880년대, 1890년대 작품이나 혹은 수련 그림(395쪽)에 보이는 자유는 없을지라도 시각적 자극 요소들과 복합성은 풍부하다.

그림 a **클로드 모네**, 〈건초더미(일몰)〉 1891년, 보스턴 미술관

정원의 수많은 꽃 중에서도 장미는 단연 돋보인다. 모네는 장미 화단도 가지고 있었고 격자 울타리에 장미를 가꿔 길 위에 아치를 만들기도 했다. 클레머티스, 자주색 붓꽃, 모란, 국화도 그가 좋아하던 꽃이었다. 이런 선택은 가능한 꽃이 가장 풍성하게 피는 시기를 위한 것이었음이 분명하다. 이러한 그림들은 모네의 정원과, 표면상 지베르니에 고립된 그의 상태를 비교적 솔직하게 묘사한 것처럼 보인다. 그러나 모네는 주변에서 일어나는 예술적 경향들을 의식했다. 피에르 보나르와 에두아르 뷔야르가 야외 정원이건 꽃문양 벽지와 커버가

있는 실내이건 장식적인 효과들을 실험한 것이 우연이었을까? 이들의 그림에는 대부분 캔버스 전체에 꽃문양이 흩어져 있어 당시 유행하던 실내장식의 인기를 말해준다. 식물 문양도 아르누보의 핵심이다. 너무 많은 식물이 심긴 지베르니의 정원이 파리의 공원에 서 볼 수 있는 엄격한 화단이나 베르사유에서 기원한 전통적인 기하학적 구조의 프랑스 정원과 근본적으로 다르다면 그것은 아마도 단순한 열정이나 혹은 자연과 자유에 대한 의지 이상일 것이다. 여기엔 예술적인 배경이 확실히 한몫을 했다. 모네는 트렌드에 뒤 쳐지는 것을 참을 수 없어했기 때문이다.

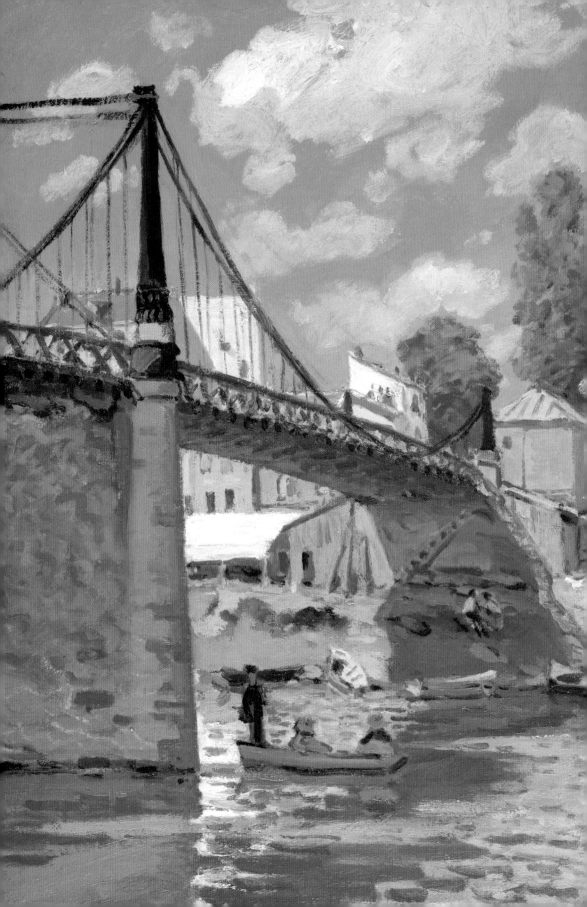

스포츠와 야외 활동

프레데릭 바지유 Frédéric Bazille

그림 a **귀스타브 쿠르베**, 〈사냥한 짐승〉 1856년, 보스턴 미술관

그림 b **윌리엄 부게로**, 〈님프와 사티로스〉 1873년, 윌리엄스타운 클라크 미술관

고전과 당대의 맥락

화창한 여름 날, 바지유의 가족 사유지를 따라 흐르던 레즈 강 강둑에서 일곱 명의 젊은이가 수영을 하며 장난을 치고 있다. 오른쪽 배경의 여덟 번째 젊은이가 이들과 어울리기 위해 바닥에 재킷을 던져놓고 셔츠를 벗기 시작했다. 전경의 턱수염을 기른 청년은 바지를 챙겨 입고 물에서 나오려는 친구를 돕는다. 그늘에는 청년 한 명이 누워 있고 그림 중앙의 햇빛이 비치는 빈터에는 두 청년이 씨름을 한다. 왼쪽에는 백일몽에 빠진 듯한 청년이 나무에 기대어 있다. 이 자세는 귀스타브 쿠르베의 〈사냥한 짐승〉(그림 a)에서 화가의 자화상으로 추정되는 인물을 연상한다. 씨름하는 두 청년은 주제 상 쿠르베의 유명한 작품(1852년, 세프뮈베세티 미술관, 부다페스트)을 암시할지도 모르겠다. 이러한 활동들은 바지유에게 다양한 자세의 남자의 몸을 연구할 수 있는 기회였다. 그는 표면상의 임의성을 통해 여가활동을 있는 그대로 묘사하고자 했지만 그림은 결과적으로 어색한 모방작이 돼버렸다. 과거 대가들의 그림을 연상시키는 자세들은 이를 분명하게 드러낸다. 그가 즐겨 방문했던 몽펠리에의 미술관에서 그중 몇 가지 자세를 확인할 수 있다. 특히 누워 있는 인물은 17세기 화가 로랑 드 라 이르가 그린 플루트를 연주하는 양치기 그림에서 직접 영감을 받았고 쿠르베의 닮은 인물은 성 세바스티아누스를 암시한다.(그림 a) 바지유의 초상화라고 생각할 수 있는 유일한 인물은 친구에게 손을 뻗고 있는 청년이다.

도시 사람들은 철도를 이용해 날씨가 좋은 프랑스 남부도 갈 수 있게 되었다. 바지유는 남부지방 사람들에겐 물놀이와 여가활동이 삶의 일부임을 보여줌으로써 이러한 유행을 잘 활용하고 있다. 원래 제목이 '멱 감기'였고 강에서 걷는 여자가 나오는 마네의 〈풀밭 위의 점심식사〉(27쪽)를 제외하면 사실 물속에 들어가 있는 사람에게 집중한 해변이나 여가생활 그림은 매우 드물다. 씨름하는 사람들을 추가한 바지유의 그림은 여가생활뿐 아니라 스포츠에 관한 것이기도 하다. 두 작품의 공통점은 고전적인 자세를 당대의 맥락에서 그렸다는 점이다.

그러나 바지유의 양식은 모네와 쿠르베의 야외 스케치의 효과들을 보여준다. 잔물

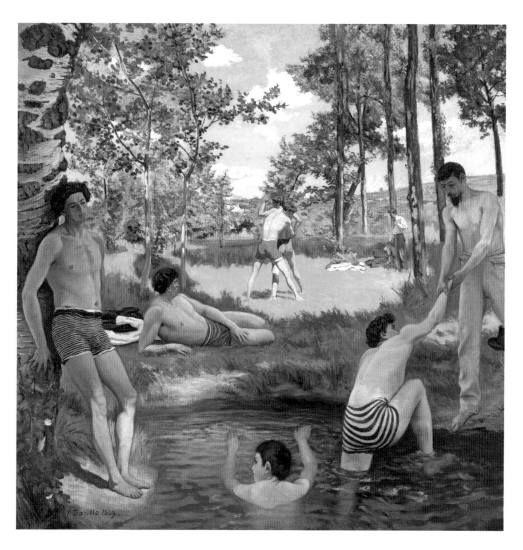

결뿐 아니라 햇빛과 그림자는 물의를 빚은 낙선전 이후의 발전을 상기시킨다. 〈가족 모임〉(67쪽)의 성공 이후, 바지유가 그린 인체는 더욱 간결하고 단단해졌다. 이 작품은 살롱전을 의식해서 두 번 탈락했던 모네의 〈정원의 여인들〉(119쪽)을 운동하는 남성 버전으로 바꾼 것이라고도 하는데 풍경은 모네 그림보다 완성도가 높다. 하지만 물놀이 하는 여성 주제의 아카데미회화(그림 b)와 비교하면 진지하면서도 유쾌한 현대적인 도전이다. 그럼에도 불구하고, 우리는 이 시기에 모네가 라 그르누이에르La Grenouillère(276쪽)의 여름 수영 장면을 그리면서 전례 없이 혁신적인 결정을 하고 있는 것을 목격하고 있는지도 모르겠다. 바지유는 프랑스-프로이센 전쟁에서 죽었다. 그렇기에 두 사람 사이에 계속되었을 대화가 어떠했을까를 궁금해 할 수 밖에 없다.

클로드 모네 Claude Monet

그림 a **피에르 오귀스트 르누아르, 〈라 그르누이에르〉** 1869년,
스톡홀름 국립미술관

그림 b **클로드 모네, 〈라 그르누이에르에서 멱 감는 사람들〉** 1869년,
런던 내셔널갤러리

개구리 땅의 물놀이

1869년 여름에 모네와 르누아르(그림 a)는 부지발의 멱 감는 장소인 라 그르누이에르(개구리가 가득한 곳이라는 뜻)와 인기 있는 야외 비스트로에 이젤을 나란히 세워 놓았다. 모네와 르누아르는 둘 다 이곳에서 그림을 몇 점 그렸는데, 이들을 옆으로 늘어놓으면 거의 파노라마가 될 것이다.(그림 b) 모네는 〈풀밭 위의 점심식사〉(27쪽)와 〈정원의 여인들〉(119쪽)처럼 살롱전에 적합한 대작을 그리려고 마음먹었다. 그러나 자신이 한 스케치가 더 가치 있을 뿐 아니라 흥미롭다는 것을 깨달았고 결국 이 프로젝트는 실현되지 않았다. 프랑스-프로이센 전쟁 발발 전이었던 1870년에 모네와 바지유를 비롯한 여러 초기들은 이미 독립 전시회를 계획했다. 전쟁이 끝난 후, 1874년에 첫 전시회가 개최되었다. 강 위에 세운 레스토랑이 오른쪽에, 보트장이 전경에 있다. 몇 사람은 벌써 물속에 들어갔고 중앙의 원형 구조물에서는 남녀가 어울리고 있다. 모네의 기하학적 구조는 〈생트 아드레스의 테라스〉(29쪽)의 반복이다. 〈라 그르누이에르〉에서도 구조물 위에 있는 인물들의 상호작용보다는 주변에 있는 것에 집중한 듯하다. 물에는 반사된 빛이 아른거리고 전경의 일본식으로 잘린 배는 단순하고 다양한 형태를 드러낸다. 반대편 강둑의 햇빛을 받은 포플러나무는 넓은 면으로 칠해졌다. 나무 각각의 특성과 섬세한 나뭇잎을 표현한 것이 아니라 공간 속의 제한적인 요소로서 나무 전체라는 느낌을 준다는 점에서 르누아르의 그림과 다르다.

그림 c **질 펠콕, 〈라 그르누이에르에서〉** 1875년

반면 르누아르는 사회적 상호작용에 더 관심을 쏟았다. 그

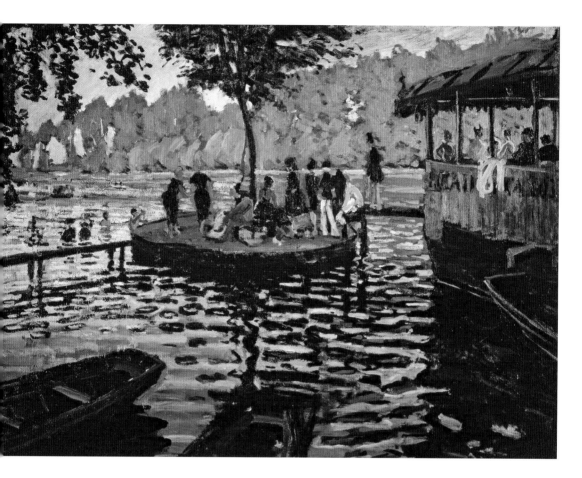

는 원형 구조물과 더 가까운 곳에 있다. 소곤거리는 인물들은 섬세한 붓질로 꼼꼼하게 묘
사되었다. 르누아르 말처럼 모네의 구조물에서 앞의 흰색 가로선이 작은 개를 나타내리
라 누가 짐작했겠는가! 이와 대조적으로 르누아르는 잔물결에 반사된 빛을 표현하는 데
더 넓고 모네와 더 비슷한 스타일과 가로의 붓질을 사용했지만 그다지 성공적이지 못했
다. 일부는 환영을 만들어내지 못하고 그냥 표면 위에 얹혀져 있는 것처럼 보인다. 라 그
르누이에르는 미혼의 젊은 부르주아 계급 사람들을 위한 장소였고 삽화가 있는 잡지(그림
c)와 캐리커처에 등장할 정도로 인기가 많았다. 이 유원지는 점점 파편화되는 모네의 붓
질의 원천이었다. 이러한 붓질은 잔물결 표현뿐 아니라, 인상주의의 순식간에 지나가는
시각을 구현하는 데 적합했다. 〈인상, 해돋이〉(37쪽)와 〈카퓌신 대로〉(95쪽)에도 동일한
기법이 등장했는데, 이 새로운 양식은 전문가의 예의와 직업윤리에 위배된다는 이유로
공격을 받았다.

클로드 모네 Claude Monet

깃발이 펄럭이는 순간

1870년 6월 18일에 결혼한 모네와 카미유 동시외는 트루빌에서 휴가를 보냈다. 로슈 누아르 호텔The Roches Noires은 해변이 내려다보이는 호화로운 호텔이었다. 모네는 웅장한 호텔 건물을 화폭에 담았다. 양 끝단에 탑처럼 생긴 것이 솟아올라 있고, 모든 층에 발코니가 있어 오른쪽 상단의 사람들처럼 투숙객들은 전망을 감상하고 신선한 공기를 마실 수 있었다. 늘어선 깃발은 이곳이 유명한 국제적 휴양지임을 나타내지만 당시 가난했던 모네가 이 호텔에 묵었는지 분명히 밝혀지지 않았다. 모네는 이 그림에서 부와 화려한 패션에 대한 찬양을 드러냈지만 말년에 이러한 것이 충족되자 더 이상 주제로서 중요하지 않게 되었다. 이 작품은 또한 현대적인 삶에 대한 그의 관심과 부지발(그림 a)과 라 그르누이에르(277쪽)에서 새로 발전시킨 스케치처럼 보이는 양식을 노골적으로 드러낸다.

모네는 이 그림에 서명을 하고 날짜를 기입했다. 성조기가 미완성된 것이 거슬리지 않았다는 의미다. 회색 땅의 과감한 붓질은 깃발이 펄럭이고 있음을 암시하는 듯하다. 아마도 깃발이 계속 펄럭이는 바람에 별이 몇 개인지 셀 수도 없었거나, 혹은 반드시 있어야 할 감청색 사각형이 더 밝은 하늘과 충돌했을 수도 있다. 야외의 상쾌함과 즉흥적인 형태가 있는 이 작품에서 정확함은 중요하지 않다. 오히려 도시 산책자가 흘낏 보듯이, 시선은 한 형태에서 다른 형태로 가볍게 움직인다. 하지만 그러한 응시는 목표물을 능숙하게 평가한다. 모네가 인물들과 그들의 몸짓을 재빠르게 구별했던 것처럼 말이다.

물감에 박힌 모래로 판단하건대, 모네가 해변에서 바로 스케치한 작품(그림 b)의 배경에도 똑같은 천막이 보인다. 이 두 점의 트루빌 그림에서는 그림자가 두드러진다. 특히 카미유 얼굴에 드리운 양산의 그림자는 가면처럼 보이는데, 이는 〈정원의 여인들〉(119쪽)의 얼굴 그림자의 반복이다. 오른쪽의 신문을 읽는 검은 옷을 입은 여자는 몸의 일부가 잘려 누구인지 알 수 없다. 그녀는 흰색 여

그림 a **클로드 모네**, 〈**부지발의 센 강**〉 1869년, 맨체스터 커리어 미술관

그림 b **클로드 모네**, 〈**트루빌 해변**〉 1870년, 런던 내셔널갤러리

〈로슈 누아르 호텔, 트루빌〉, 1870년

캔버스에 유채, 81×58.5,cm, 파리 오르세 미술관

름 드레스와 꽃으로 장식된 모자를 쓴 카미유와 대조를 이룬다.

〈아침식사〉(198쪽)처럼 전경의 빈 의자는 화가의 존재를 나타낸다. 모네가 스냅사진 같은 순간을 포착하려고 지금 막 의자를 박차고 일어난 것처럼 말이다. 이때까지도 사진 노출 시간이 길었고 휴대용 카메라도 많지 않았기 때문에 스냅샷 개념이 사진이 아닌 인상주의의 순간에 대한 개념에서 유래했다는 주장도 가능하다.

알프레드 시슬레 Alfred Sisley

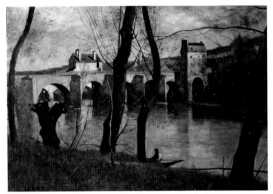

그림 a **장 바티스트 카미유 코로**, 〈망트 다리〉 1868-1870년, 파리 루브르 박물관

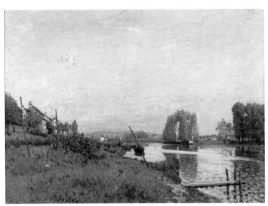

그림 b **알프레드 시슬레**, 〈생 드니 섬〉 1872년, 파리 오르세 미술관

현대의 조용한 유입

측면 하단에서 날카로운 각도로 포착한 빌뇌브 Villeneuve의 다리 풍경은 시슬레의 최고작 중 하나다. 이 다리는 센 강이 만곡을 이루며 흐르는 파리 북쪽의 빌뇌브와 교외의 산업지대 생 드니를 연결했다. 이곳은 생 드니 운하의 주요 접근 지점 부근에 있었는데, 여기서 바지선들은 센 강을 떠나 생 마르탱 운하로 갔다. 이 수로는 시슬레가 2년 전에 최소한 네 번은 그렸던 곳이다. 빌뇌브 다리를 건너면 센 강 가운데 있는 생 드니 섬으로 갈 수 있다. 이 작품에서 생 드니 섬은 관람자의 뒤쪽에 위치한다. 쇠라의 그림(192, 334쪽)으로 유명한 그랑드 자트 섬처럼, 생 드니 섬은 주말엔 배 타는 사람들과 낚시꾼들의 천국이었다. 중경의 빌린 배에 탄 여자들이나 마을 쪽 다리의 그늘 아래서 휴식하는 커플이 그런 사람들이었다. 이곳의 작은 바와 레스토랑도 호황을 누렸다.

그렇게 최근은 아니었지만(1844년), 돌과 철로 건설된 이 현수교의 구조는 1830년대와 1840년대의 일반적인 공학기술을 보여준다. 코로(그림 a) 같은 선배 화가의 향수를 불러일으키는 그림에 등장하는 구식 돌다리와 구분된다. 시슬레는 하늘을 배경으로 현수 케이블을 실루엣으로 표현했고 석재 교각을 그림의 왼쪽 가장자리에 놓았다. 이는 그림 프레임 너머에 있는 거대한 덩어리mass를 암시한다. 경각은 그림을 과감하게 가로지르며 왼쪽 면 전체를 지배한다. 코로의 그림 속 나무들 사이로 보이는 망트Mantes 다리의 수많은 아치는 관람자의 눈이 그림을 가로지르는 속도를 늦춘다. 반면 시슬레의 다리는 속도를 잘 보여준다. 현대의 여가활동들과 결합되었다는 점과 각이 진 시점, 보다 선명한 색과 참신한 수법 등은 시슬레의 현대성을 드러낸다.

밝은 햇빛과 가로 붓질은 모네와 비슷하지만 시슬레는 그것을 인상주의 화가 코로의 작품에서 사람들이 기대하는 일종의 통일성과 접목했다. 이 시기 다른 그림들이 증명하듯(그림 b) 시슬레는 모네의 좀 더 선언적인 동시대성과 마찬가지로 코로의 섬세한 조화와 일체감도 받아들였다. 도로용 다리 재건축이 끝나기 전의 젠빌리에르와 모네가 살

앉던 아르장퇴유를 잇는 임시다리 그림을 보면, 시슬레는 동료들의 붓질을 활용하면서
도 보다 소박한 풍경과 흐린 날에 맞도록 제한된 색채들을 유지했다. 제약을 통해 인상
주의 주류 내에서 미묘하게 다른 대안을 만들어 피사로와 모네 사이의 어딘가에 위치한
다. 시슬레의 그림을 두 화가에게서 나온 것이나 두 화가의 작품보다 못한 것으로 생각
하기 전에 1870년대 초에는 진실하고 개인적인 현대성의 조화가 추구되었다는 사실을
기억해야 한다. 작품이 거의 전시되지 않았고 인지도도 여전히 낮았기 때문에 시슬레,
모네, 피사로 등 화가들은 비슷한 경로를 밟았다. 이들은 현대적인 방식으로 현대적인
주제를 직접 관찰을 통해 작업했던 각자를 만족시킨 주제, 색, 기법, 대기의 효과 등을 실
험했다.

클로드 모네 Claude Monet

물과 공기의 철학

1872년 1월, 모네는 아르장퇴유로 이사를 가서 1878년까지 빌라를 임대했다. 파리에서 15킬로미터 떨어진 이곳은 생 라자르 역에서 기차로 22분이면 갈 수 있었다. 모네는 열심히 작업했다. 인상주의가 형성되던 시기의 아르장퇴유는 인상주의를 대표하는 장소였다. 맑은 공기, 탁 트인 들판, 그림 같이 아름다운 옛 길과 새로 공급된 주택 등 마을의 매력은 끝이 없었다. 아르장퇴유의 발전은 산업(154쪽)과 여가생활에서 비롯되었다. 센

그림 a **클로드 모네**, 〈아르장퇴유 강 위의 다리〉 1874년, 뮌헨 노이에 피나코테크

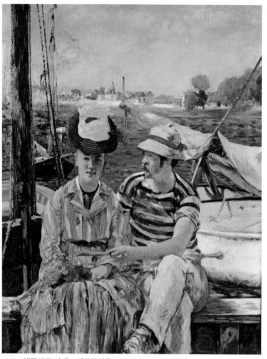

그림 b **에두아르 마네**, 〈아르장퇴유〉 1874년, 투르네 미술관

강보다 강폭이 더 넓고 그 가운데 섬이 없었던 이곳은 돛단배와 유람선을 즐기는 장소로 인기를 끌었다. 스포츠나 여가생활을 위한 배가 나오는 그림은 아주 많다. 아르장퇴유의 보트경주 축제(286쪽)는 한가로운 산책(80쪽)만큼 인기가 많았다. 첫 인상주의 전시회가 열렸던 바로 그 해 제작된 〈도로용 다리와 돛단배〉는 조화롭고 안정된 작품으로 모네의 인상주의 성숙기의 대표작이다. 물에 반사된 다리의 수직선은 배의 돛대와 흥미로운 대조를 이루며 강조된다. 배경에는 반대편 강둑의 나무들이 리드미컬하게 이어지면서 공간의 깊이를 제한해 자기충족감을 고양시킨다. 이처럼 도로용 다리가 감싸는 균형 잡힌 기하학적 구조는 다른 그림에서도 발견된다. 모네는 1874년에만 일곱 점을 그렸다. 게다가 이 그림처럼 견고한 형태보다 반사된 모습에 더 관심을 집중한 그림도 많다.(그림 a) 모네의 붓은 존재와 부재, 재현과 환영의 매력적인 상호작용을 창출하며 시각적 효과를 기록한다.

구애와 관련된 마네의 에피소드(그림 b)에서 아르장퇴유가 배경에 불과했다면 모네의 이 작품은 물과 대기 효과에 초점을 맞췄다. 마네는 강의 배경을 그리면서 모네의 양식을 모방했는데 그것은 두 사람의 우정에 경의를 표하고 이곳이 어딘지 알리기 위함이었다. 모네의 그림에서 물은 이

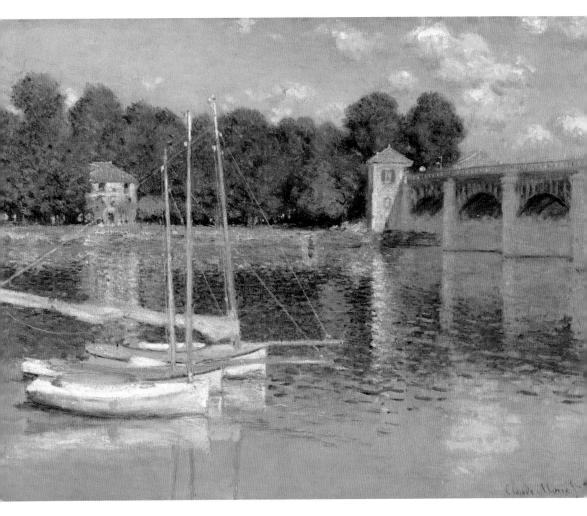

처럼 정의를 내리는 요소였다.

　모네가 견고한 형태보다 물과 공기를 강조한 데서 우리는 그의 자연관을 추정할 수 있다. 화가들이 환기하려고 애쓴 견고하고 본질적인 형태에 대한 고전적인 신념과 달리 모네의 그림에서 흐름과 유입은 영구적인 특성이다. 또 표면 강조는 실증주의적인 신념이 사실임을 증명하는 듯하다. 즉, 관찰될 수 있는 것만이 실재이고 거기서 우리가 생각하는 지속 개념은 변화의 경험으로 대체된다. 모네의 그림을 철학적으로 해석해야 한다는 것이 아니라, 그의 그림이 시대의 사상에 어느 정도 들어맞는다는 말이다. 모네의 예술적 기교의 즐거움이 이 그림에서 화창한 날의 아르장퇴유의 평온함과 따뜻함만큼 크다면 그것은 순간의 즐거움이 삶의 이상적인 목표가 된 것이다. 그러한 의미들이 분명 궁극적이고 지속적이었던 모네의 성공 비결이었다.

피에르 오귀스트 르누아르 Pierre-Auguste Renoir

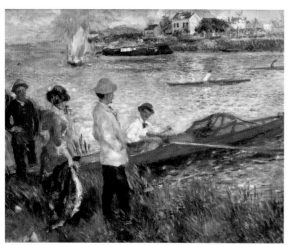

그림 a **피에르 오귀스트 르누아르, 〈샤투의 노 젓는 사람〉** 1879년, 워싱턴 내셔널갤러리

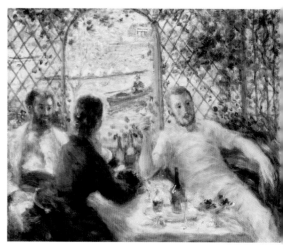

그림 b **피에르 오귀스트 르누아르, 〈프루네즈 레스토랑의 뱃사공들의 점심식사〉** 1875년, 시카고 아트 인스티튜트

기념비적인 대작

푸르네즈Fournaise 가족은 르누아르 부모님 집에서 멀지 않은 샤투에서 인기 레스토랑을 경영했다. 사람들은 배를 타기 전후에 느긋하게 식사를 즐겼기에(그림 a) 배 대여 사업은 레스토랑 경영에 도움이 되었다. 샤투는 아르장퇴유보다 센 강의 하류 쪽에 위치했다. 파리에서 조금 더 오래 기차를 타야 했지만 산업화가 덜 된 곳이었다.

　　1870년 중반부터 르누아르는 이따금 샤투에서 그림을 그렸다.(그림 b) 〈물랭 드 라 갈레트의 무도회〉(139쪽)와 〈조르주 샤르팡티에 부인과 아이들〉(61쪽) 이후, 그는 〈물랭 드 라 갈레트〉이 사회적이고 양시저 측면들을 제고하는 데 이용할 작품을 세삭하기도 설심했다. 파리 사교계에서의 이미지 변신을 꾀함과 더불어, 미술사에서 그의 위상 그리고 인상주의에서 자신의 기여도를 재평가하기 시작한 것이다. 등장인물이 누구인지 상대적으로 알려지지 않았던 몽마르트르 배경의 그림들과 달리 〈뱃놀이 일행의 점심식사〉에서 르누아르는 그림 왼쪽에 턱수염을 기른 레스토랑 주인 아들과 오른쪽에 담배를 든 친구 귀스타브 카유보트를 등장시켰다. 마치 알통이 미술에 대한 르누아르의 좀 더 강력한 접근을 나타내기라도 하는 것처럼 두 사람 다 민소매 옷을 입었다. 드가의 〈압생트〉(113쪽)에 등장한 여배우 엘렌 앙드레는 인사를 하러 온 친구를 돌아보고 배경에는 마네와 드가의 친구이자 부유한 수집가였던 중산모를 쓴 샤를 에프뤼시가 있다. 새 강아지와 놀고 있는 재봉사 알린 샤리고는 르누아르의 애인이었다.

　　르누아르와 결혼하고 알린은 다른 사람의 모자보다 더 장식적인 꽃이 달린 모자 등으로 최신 유행하는 패션을 과시한다. 그녀의 들창코와 애정을 담아 그린 잔주름 있는 입

〈뱃놀이 일행의 점심식사〉, 1880-1881년

캔버스에 유채, 130.2×175.6cm, 워싱턴 필립스 컬렉션

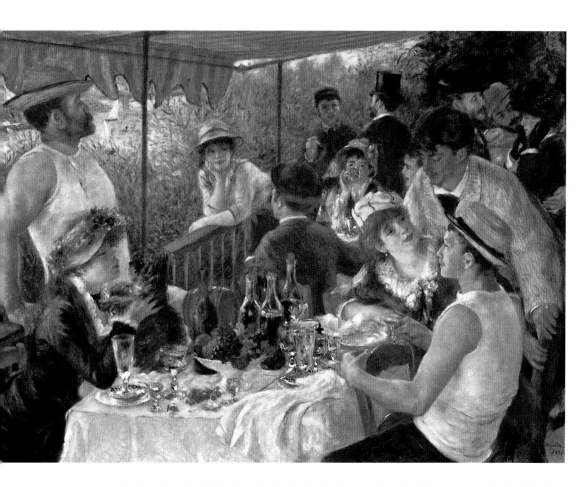

술이 푸르네즈의 흰색 보트용 티셔츠를 배경으로 두드러진다. 르누아르와 알린은 이제 천박한 야외 비스트로의 노동자 계급이 아니라 부르주아에게 인기 있는 장소에서 미술 후원자와 유명인들과 어울린다. 캔버스 표면은 여전히 아름다운 인상주의적 색채로 찬란하게 덮여 있었지만, 〈물랭 드 라 갈레트〉와 비교하면 인물은 더 크고 견고하며 얼굴과 윤곽선은 전작보다 훨씬 날카롭고 정밀하다. 아라베스크 같은 왼쪽의 차양 가장자리는 데생의 즐거움을 암시한다. 그러한 가치들이 별로 중요하지 않은 곳은 식탁 위 정물이다. 전작 〈칸막이 관람석〉(129쪽)처럼, 병, 유리잔, 풍성한 과일들은 시각적인 소비의 기쁨과 먹는 즐거움을 모두 암시한다.

　이 작품을 완성한 직후 르누아르는 미술사적으로 정당하고 오래 지속되는 양식에 대한 열망을 채우기 위해 이탈리아로 여행을 떠났다. 그러나 지금껏 기념비적인 미술에 필수적인 형식과 구성의 통일성을 유지하면서도 야외의 즉흥성에 충실하고 이처럼 거대한 규모의 작품을 성공적으로 그려낸 인상주의 화가는 르누아르뿐이었다.

알프레드 시슬레 Alfred Sisley

그림 a **클로드 모네, 〈아르장퇴유의 보트 경주〉** 1872년경, 파리 오르세 미술관

그림 b **알프레드 시슬레, 〈모레 쉬르 루앙 운하를 따라〉** 1892년, 낭트 미술관

출발선에 서라

시슬레가 영국에서(256쪽) 제작한 열일곱 점 중에 석 점은 몰지Molesey의 템스 강에서 매년 열리는 부자들과 유명 인사들이 참여한 보트 경주를 그린 것이다. 영국에서 가장 오래된 스포츠 경기 중 하나였던 보트 경주에는 참가자들이 전 세계에서 모여들었다. 경주는 7월에 850미터 코스에서 개최되었다. 여름이지만 거친 물결이 일고 바람은 강하다. 짙은 회색 구름은 비를 뿌릴 기세다. 이곳이 출발선이다. 강둑에 늘어선 깃대에는 어떻게 걸었는진 정확하게 모르지만 다양한 보트 클럽 깃발들이 휘날린다. 흰색 옷을 입은 네 명의 운영자가 경기의 시작을 체크하고 있는데, 그중 출발신호를 하려고 팔을 올린 사람은 다이얼이 꼭대기에 도달하기를 기다리며 손을 멈췄다. 다섯 번째 사람은 오른쪽의 강에 떠 있는 작은 배에 앉아 있다. 강 반대편에서는 사람들이 호텔 잔디밭을 거닐고 있다. 모든 사람이 이 경주에 관심이 있는 것은 아니다. 진짜 관중과 열광적인 팬들은 결승선에 모여 있다.

선수들이 탄 스컬 보트가 출발선으로 향한다. 노 젓기와 배타기는 인상주의 화가들에게 인기 있는 주제였다. 파리와 교외에서 수로들은 스포츠와 여가생활을 위한 편리한 장소였다. 센 강이 영국해협과 만나는 르 아브르에서 성장한 모네에게는 물 장면들에 대한 분명한 성향이 있었지만, 다른 많은 화가들도 그의 선례를 따랐다. 모네는 이곳으로 이사를 하자마자 날씨에 신경을 쓰면서 아르장퇴유의 경주를 그렸다.(그림 a) 〈아르장퇴유의 보트 경주〉에서 돛은 바람을 잘 받을 수 있도록 팽팽히 조절된 모습이다.

〈템스 강 몰지의 보트 경주〉는 시슬레의 작품으로는 예외적이다. 센 강과 관련해, 혹은 1880년에 모레 쉬르 루앙Moret-sur-Loing(퐁텐블로 근처 지류와 바르비종에서 숲의 반대편)으로 이사했을 때 느리게 움직이는 바지선을 모는 것이 특기였기 때문이다. 사실 루앙과 그곳의 운하를 주제로 그린 수많은 작품은 그저 고요한 수면(그림 b)을 보여준다. 인물이 있다고 해도 바르비종 화파의 우울한 느낌이었다.(18쪽) 심지어 센 강을 그린 작품에서도 유람선을 보기 힘들었다. 시슬레의 그림은 대개 코로 같은 통일성과 고요함을 드러낸다. 색채

가 눈부실 때도 그러했다. 시슬레의 붓의 흔적은 모네의 것만큼 예술적으로 외향적이지 않았다. 모네의 그림들은 장소와 화가의 기법을 모두 찬양한다. 시슬레의 작품은 더 절제되어 있고 거기서 아름다움은 평온하게 빛난다.

공적인 행사는 시슬레의 관심 대상이 아니었기 때문에 이 작품은 장 바티스트 포르의 후원으로 제작된 것으로 추정된다. 그가 영국에서 그린 그림에는 상대적으로 텅 빈 공간들을 많이 그렸던 화가에게 사람들이 기대하는 불편함의 흔적이 감지되지 않는다. 심지어 이 그림처럼 군중이 있다고 해도 말이다.

이러한 그림들은 심리나 모호함에 얽매이지 않은 듯하고 그런 점에서 시슬레의 다른 그림에서 멋지게 구현되어 있는 중도 인상주의의 확실한 척도다.

귀스타브 카유보트 Gustave Caillebotte

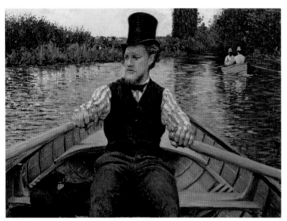

그림 a **귀스타브 카유보트**, 〈실크해트를 쓴 뱃사공〉 1877년

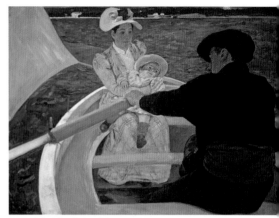

그림 b **메리 커샛**, 〈배 타는 사람들〉 1893-1894년, 워싱턴 내셔널갤러리

노를 젓는 다른 계급 사람들

카유보트는 배에 열정이 있었다. 미술보다 더 열정적이었을지도 모르겠다. 말년에는 그림보다 요트 설계에 더 몰두했기 때문이다. 그는 아르장퇴유에 본부를 둔 파리 세일링 서클Paris Sailing Circle 의 회원이었고 프티 젠빌리에Petit-Gennevilliers의 작은 보트장을 매입했다. 카유보트는 예르Yerres 강에서 완성한 다수의 뛰어난 그림들(311쪽)에서 스포츠에 대한 애정과 예술적 혁신을 결합했다. 예르 강은 카유보트 가문의 호화로운 시골 사유지가 있던 파리 동남쪽 예르를 흐르는 강이었다.

쾌적한 분위기에서 편안하게 배를 타는 인물을 묘사했던 동료 화가들과 달리, 그는 배를 전진하게 하는 육체적인 노력을 강조하고 노 젓는 사람의 땀이 보일 정도로 관람자를 가까운 곳에 위치시켰다. 〈예르 강의 노 젓는 사람들〉 속 인물들은 보호용 밀짚모자를 쓰고 배타는 복장으로 열심히 노를 젓고 있는 운동선수다. 관람자와 가까운 곳에 위치한 인물은 담배를 물고 노를 젓는다. 아직 그가 한계에 도달하지 않았다는 것을 뜻한다. 반대로 〈실크해트를 쓴 뱃사공〉(그림 a)은 고용된 뱃사공이다. 얼굴의 수염은 계급을 암시하고 모자는 하인이나 마부 같은 직업을 나타낸다. 〈예르 강의 노 젓는 사람들〉의 한 사람이 하나씩 노를 젓는 2인용 배와 달리 전통적인 배에서는 노를 양손으로 동시에 젓는다. 고용된 사람이 정장을 착용한 것은 고객에 대한 존중을 나타낸다.

카유보트는 이 두 작품에서 불편할 정도로 관람자를 인물 가까이로 데려간다. 사회적 계급이 더 높기 때문에 뱃사공을 면밀히 관찰할 수 있는 자격이 있다는 듯, 〈실크해트를 쓴 뱃사공〉에서는 오로지 인물을 연구했다. 그림 전체의 선은 남자의 얼굴로 집중된다. 붉은 뺨에 엄한 표정의 그는 거친 사람처럼 보인다. 노 젓는 일은 그의 직업이지만,

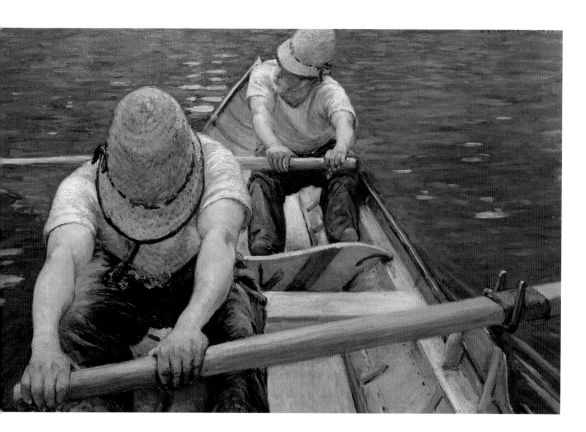

즐겁지도 싫지도 않은 것 같다. 반면, 〈예르 강의 노 젓는 사람들〉에서 근육이 드러난 팔은 무언가를 말한다. 그들에게 스포츠는 즐거움이며 또한 진지하게 받아들인다. 우리는 이들이 누구인지 모른다. 그림의 시점은 한 해 전에 전시된 〈마룻바닥을 긁어내는 사람들〉(35쪽)과 비슷하다. 그것은 야외 작업을 하는 다른 인상주의 화가들과 그 자신을 구분하는 카유보트의 방식이다. 이와 유사한 시각적 연출을 선보인 유일한 화가는 친구 드가였지만, 그는 야외에선 거의 작업하지 않았다.

　　몇 년 후, 메리 커샛은 그녀의 그림으로는 특이한 작품을 내놓았다.(그림 b) 이 작품은 1년도 지나기 전에 세상을 떠난 카유보트뿐 아니라 친구 드가에게도 경의를 표하는 듯하다. 카유보트는 인상주의 화가들에게 아주 관대했다. 그는 1876년 이후에 인상주의 전시회에 자금을 댔고 그들의 그림을 구입했다. 카유보트는 수집한 그림들을 루브르 박물관에 기증했다. 앙티브 해안에서 뱃놀이를 즐기는 커샛의 그림에는 엄마와 아이가 나오지만 배 안에 위치한 시점과 뒤로 돌아 노 젓는 사람의 모습은 카유보트를 상기시킨다. 단순하면서도 대담한 윤곽선과 넓은 색채의 면이 증명하듯 커샛은 이 당시 자포니즘을 실험했다. 이 세 명은 모두 일본 판화에 영감을 받았다.

에드가 드가 Edgar Degas

그림 a 에두아르 마네, 〈롱샹의 경마〉 1864년, 케임브리지 하버드 대학교 미술관

경쟁하는 예술

경마는 사냥에서 유래한 영국 스포츠였다. 프랑스 최초의 경마는 1775년에 개최되었다고 전해진다. 드가의 시대에 이르면 경마는 프랑스에 널리 전파되었고 신사들의 소일거리에서 직업 기수, 사육사, 수입업자 등과 함께 하는 것으로 발전했다. 카유보트의 보트에 대한 애정(288쪽)과 달리, 드가는 말안장에 오른 적이 없었던 것으로 보인다. 드가를 사로잡은 것은 말의 해부학적 구조에 대한 도전, 전통적인 경마의 화려한 행사, 멋진 관객이었다. 드가의 경마 그림 대부분은 기수들이 관람석 앞에서 행진하는 화려한 의식처럼 경기 시작 전을 묘사했다. 이와 반대로 마네는 결승선에 서 있는 관람자를 향해 정면으로 돌진하는 말을 묘사함으로써 한 걸음 더 나아갔다.(그림 a)

불로뉴 숲에 위치한 롱샹 경마장Longchamp Racecourse은 1857년에 개장했다. 가기가 쉽고 바닥이 깔끔하게 손질되어 있어 소풍 장소로 인기를 끌었다. 드가는 기수들의 얼굴을 세부묘사하지 않았고, 각각의 말에 사용한 색채는 모호해 말을 탄 사람의 신원을 알아보기 어렵다. 이 그림의 가장 흥미로운 측면은 겹쳐지는 말과 기수, 뚜렷하고 리드미컬하게 규칙적인 기면의 그림자들이다. 경주 전의 긴장감이 팽배한 가운데 마지막 말이 대열을 벗어났다. 화가는 즉흥적인 동작을 하는 말을 묘사할 수 있는 기회를 얻었다.

발레처럼 경마도 미리 정해진 규칙과 형식을 토대로 진행되기 때문에 미술품 제작 방식과 비슷하다. 발레와 마찬가지로 경마 주제는 드가의 작품에서 큰 비중을 차지하며 실험을 위한 수단으로 자주 사용되었다. 경우에 따라 그는 그림을 그리고 몇 년이 지난 후에 다시 수정했다. 수채화처럼 보이는 테레빈유로 희석된 유채물감으로 그린 〈색들의 퍼레이드〉는 두 차례 작업한 것이며 완성

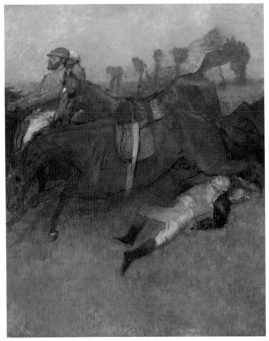

그림 b 에드가 드가, 〈장애물 경주 장면: 말에서 떨어진 기수〉 1866년, 워싱턴 내셔널갤러리

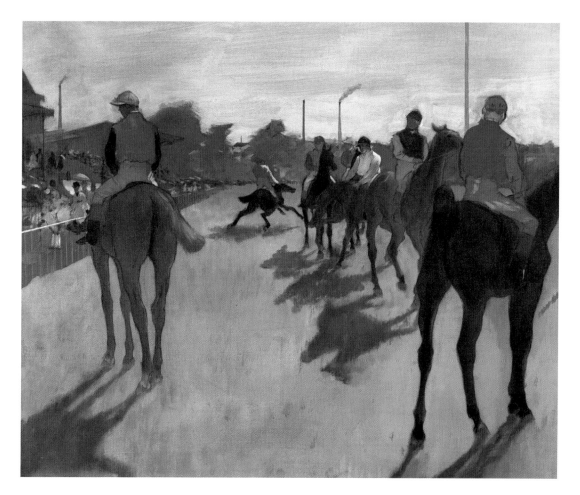

된 것인지 아닌지는 여전히 불분명하다.

1863년에 장애물 경주 단체가 조직되었다. 드가가 대형 그림 〈장애물 경주 장면: 말에서 떨어진 기수〉(그림 b)를 제작한 직후였다. 1866년 살롱전에서 이 작품은 '기수처럼 드가도 아직 말을 완벽하게 알지 못한다'라는 비난을 받았다. 훗날 에드워드 마이브리지의 전속력으로 달리는 말의 정지 사진을 본 드가는 자신의 무지를 인정했다. 그러나 이 평론가는 비극적인 핵심을 보지 못했다. 기수가 죽었는지 의식을 잃은 것인지 알기 어렵지만 그를 내팽개친 말은 자유를 향해 전속력으로 질주했다. 이 작품은 이보다 2년 먼저 제작된 마네의 투우 그림 〈죽은 투우사〉(1864년, 워싱턴 내셔널갤러리)에 대한 응답이기도 하다. 두 작품에서 화가들은 역사화로부터의 자유를 선언했다. 마네를 만나기 전까지 드가는 역사화를 고집했었다.

클로드 모네 Claude Monet

그림 a 클로드 모네, 〈일본 여인(일본 복장의 카미유 모네)〉 1876년, 보스턴 미술관

인물로 돌아가기

1886년 모네는 의붓딸 쉬잔 오슈데를 묘사한 멋진 대형 그림 두 점을 그렸다. 그녀는 바람이 부는 노르망디, 아마도 푸르빌의 절벽에서 각각 왼쪽과 오른쪽을 보고 서 있다.(〈양산을 들고 오른쪽을 보는 여인〉, 1886년, 파리 오르세 미술관) 이 두 작품은 종종 '야외 습작'으로 불린다. 거대한 크기에도 불구하고 판매용이 아니었기 때문이다. 모네의 작업실을 떠나지 않았던 두 그림은 한 쌍을 이루며 빛과 공기의 효과에 대한 관심을 드러낸다.

겉으로 보기에 많은 공통점이 있는 이 두 작품은 모네의 기교와 인식을 드러내는 미묘한 차이점으로 인해 흥미롭다. 머리카락이 흐트러지는 것을 방지하고 모자를 누르기 위해 머리에 두른 베일이 왼쪽으로 몸을 돌린 쉬잔의 얼굴을 가렸다. 몸을 오른쪽으로 돌렸을 때 쉬잔의 얼굴은 또렷하지만 단순화되었다. 양산의 천이 반사된 초록색 붓질이 눈썹에서 보인다. 첫 번째 그림에서 스카프는 하늘과 구름의 색을 반영하는 파란색과 흰색이고, 두 번째 그림에서는 불리오스처럼 초록빛이다. 첫 번째 그림에서 쉬잔은 그림자를 드리운다. 드레스가 부풀어 올라 햇빛으로 고조된 실루엣을 강조한다. 허리의 붉은 장미는 두 번째 그림보다 두드러진다. 태양은 양산을 통과하며 빛이 바랬다. 다시 말해서 이 두 작품은 바라보는 것과 보이는 것에 관한 그림이며, 그것은 모든 인상주의가 요구한 것이다. 이 그림들이 제작된 해는 〈그랑드 자트 섬의 일요일 오후〉(335쪽)와 함께 조르주 쇠라가 혜성같이 등장한 해였다. 제8회 인상주의 전시회에서 쇠라와 피사로와 그의 아들 뤼시앵을 비롯한 추종자들에게 별도의 전시실이 할애되었다. 이러한 모네의 실험 뒤에는 쇠라의 거대한 크기의 작품과 그 인물들이 있다. 심지어 점묘주의와 전혀 비슷하지 않은 모네의 붓질도 어느 정도 체계적이지만 쇠라의 그림처럼 이론에 의해서가 아닌 바람, 즉 자연에 의해 움직였던 것 같다.

1860년대 말, 모네는 에밀 졸라가 현실주의라고 지칭한 경향으로 인물화를 전시했다. 〈정원의 여인들〉(119쪽)과 〈아침식사〉(198쪽), 초상화 두 점(그중 하나는 〈초록색 드레스를 입

은 여인, 52쪽) 등은 살롱전에 적합한 크기였다. 모네는 1876년에 기모노를 입은 아내 카미
유를 그린 대형 그림(그림 a)을 전시했는데, 그것은 전신상으로 그린 그의 최후의 중요한
인물화였다. 카미유 그림은 이러한 경향의 패러디로 보인다. 카미유가 입은 기모노는 쉬
잔의 흰색 여름 드레스와 다르지만 둘 다 패션에 대한 관심을 보여준다. 따라서 절벽에서
의 쉬잔의 산책은 미술 연습에 가깝다.

폴 세잔 Paul Cézanne

단단한 상태

세상에 우뚝 선 신처럼 세잔의 멱 감는 사람은 풍경을 지배한다. 그는 평범한 청년처럼 약하고 자신이 없다. 고대 조각상처럼 꼼짝 않고 서 있다. 어린아이처럼 물에 발가락을 대본다. 이러한 모순들은 세잔의 인물과 야망의 보편성을 구현한다. 그는 자연을 '미술관의 작품처럼 견고하고 영속적인 것'으로 만들고 싶다고 말했다. 인상주의의 직접 관찰에 몰두하고, 야외에서 작업하기 위해 집요하게 수 마일을 걸었던 세잔은 순간의 기록을 넘어서는 것, 보다 영속적인 것을 창조하려 했다.

미술 전통에서 자연 속의 인간은 인간과 그가 속한 세계의 관계를 표현하는 것이었기 때문에 가장 도전적인 주제에 속했다. 마네의 〈풀밭 위의 점심식사〉(27쪽)는 매력적인 예였다. 세잔의 그림은 인간의 이중성, 즉 개인과 더 큰 실재의 일부로서 인간의 보편성을 포착한다. 그가 이러한 융합에 이르는 방식은 작품을 흥미롭게 만들고 시선을 오랫동안 잡아둔다. 윤곽선은 구체적인 것과 일반적인 것을 아우른다. 팔의 윤곽선은 단순하고, 특이한 디테일이나 개성의 형성을 억제하는 미묘한 곡선으로 대담하게 스케치된 것처럼 보인다. 팔다리는 가늘고 그 근육은 영웅적인 것과는 거리가 멀다. 커다란 손은 그가 아직 성장하고 있음을 암시한다. 시선은 자기성찰 중인 것 같기도 하고 발을 디디는 데 신경을 쓰는 것 같기도 하다.

멱 감기는 여가시간이 늘어나고 건강 증진에 대한 요구가 높아지며 등장한 현대적 활동이었다. 또한 고대의 신과 운동선수에서 유래한 고대의 주제기도 했다. 1860년대 말에 인상주의 화가들은 살롱전을 겨냥해 인물화를 그렸는데, 바지유의 〈여름 풍경〉(275쪽)

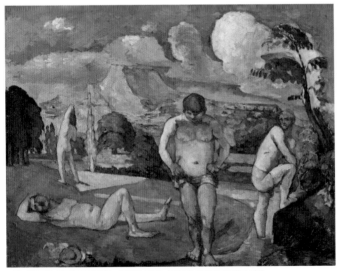

그림 a **폴 세잔, 〈휴식 중인 멱 감는 사람들〉** 1876-1877년, 필라델피아 반즈 재단

과 프누아르의 〈목욕하는 여자와 함께 있는 그리폰 종 개〉(243쪽)처럼 멱 감는 사람 그림은 이 전통적인 주제를 현대적인 문맥으로 발전시켰다. 르누아르의 그림은 애인 리즈 트레오를 현대적인 비너스로 표현했다. 이보다 앞서 제작된 세잔의 멱 감는 사람 그림(그림 a)을 보면 인물들 뒤로 생트 빅투아르 산이 있는 프로방스의 풍경이 펼쳐진다. 인물들의 자세는 동료 화가들의 그림에서 매우 익숙한 누드를 모방했고 에밀 졸라, 앙

투안 포르튀네 마리옹, 앙토니 발라브레크 등 학교 친구들과 아르크에서 수영하던 자신의 어린 시절 여름을 상기시킨다. 세잔의 양식은 참을성을 요한다. 그가 끈기 있게 작업했던 것처럼 말이다. 세잔의 기법은 경제적이면서 관심을 요하는 신중한 붓질로 구성되었다. 모든 붓질은 사려 깊이 배치되었다. 때로 선처럼 보이는 색채의 얼룩은 색채들의 관계를 통해 작용해 자연스러운 모델링을 만든다. 관찰에 뿌리를 두고 있지만 세잔의 방식은 오랫동안 심사숙고했음을 드러낸다. 그 결과는 현재의 순간으로부터 강력하게 구축된 영원함의 이미지, 그것을 창조하는 데 필요한 에너지와 강력함이 가득한 이미지였다.

피에르 오귀스트 르누아르 Pierre-Auguste Renoir

그림 a 피에르 오귀스트 르누아르, 〈누드(대수욕도 습작)〉
1886년, 시카고 아트 인스티튜트

그림 b 피에르 오귀스트 르누아르, 〈부지발의 무도회〉
1883년, 보스턴 미술관

달콤하고 시큼한

르누아르는 이탈리아 여행(258쪽)에서 큰 충격을 받았다. 자신이 과연 그리는 법을 아는지를 의심하며 인상주의에 회의를 품었다. 드가 같은 사람들을 제외한 인상주의 화가들은 전통적인 데생을 거부하고 색채를 통해서만 형태를 표현하려고 했다. 마네, 모네, 피사로, 시슬레가 채택한 좀 더 얼룩덜룩한 버전이 아니라 스케치할 때의 붓질처럼 길고 가볍고 때로 깃털 같은 붓질을 사용했다는 점만 빼면 르누아르는 이러한 경향의 선두에 있는 화가였다. 르누아르의 회의는 조각적이나 몰개성적이었던 쇠라의 그림에 의해 더욱 분명하게 정의되었다.

르누아르는 이탈리아에서 프레스코 벽화에 감탄했다. 프레스코 벽화에서는 덜 마른 회반죽을 칠한 벽에 안료를 바르면 안료가 흰색 바탕에 배어들어가 벽이 마르면서 영구적으로 보존된다. 그는 인기가 많았던 고전적 양식의 장식화가 피에르 퓌비 드 샤반(192쪽)만큼 성공하기를 바라며 〈대수욕도〉를 '실험' 혹은 '장식화를 위한' 시범 작품으로 간주했다. 르네상스와 아카데미 회화처럼 르누아르는 예비 스케치(그림 a)를 통해 작품을 준비했다. 스케치에서 순수한 선은 완고한 보수주의자 앵그르의 선과 비슷하고, 자세는 앵그르의 〈오달리스크〉(200쪽)와 드가의 친구 폴 발팽송의 이미지기 스케펜던 앵그르의 〈발팽송의 목욕하는 여자〉(356쪽)를 모방했다. 이러한 그림을 참고한 것으로 보아 르누아르가 가졌던 여성의 몸에 대한 환상이 여성의 성적 효용에 관한 오리엔탈리즘적인 생각들과 일치함을 알 수 있다. 다른 인상주의 그림에 비해 인물들이 아카데미 회화처럼 반짝인다. 인상주의 화가들이 대체로 비난했던 효과였다. 또 르누아르는 인물을 정면, 측면, 뒤에서 본 4분의 3 각도 등 다양한 시각에서 그렸다. 아카데미 회화에서는 모든 각도에서 인물을 묘사할 수 있는 역량을 증명하는 이와 비슷한 조합들이 흔히 발견된다.

르누아르의 회화적 발전에서 이 단계는 종종 '불모의 시기'로 불린다. 그는 인물의 장난기 넘치는 태도를 통해 즉흥적

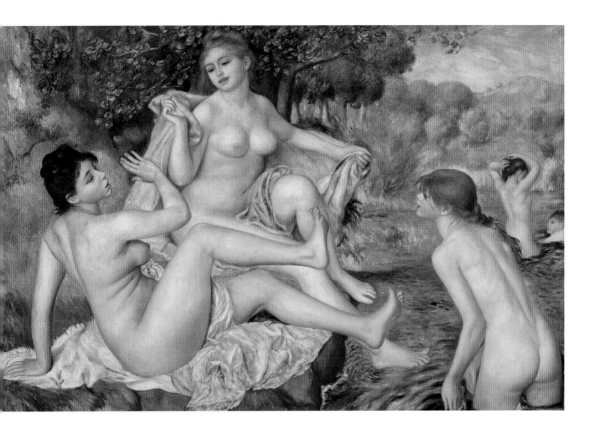

인 느낌을 간직하려고 노력했던 것 같지만 결과는 부자연스럽다. 배경은 자유롭게 채색되었지만 인물과 나란히 놓이면 조화되지 않거나 통합되지 않아 보인다. 균형 잡힌 인물들의 세심한 표현을 돋보이게 하려고 했던 것이 아니라면 말이다. 르누아르의 미술상이었던 폴 뒤랑 뤼엘은 이 그림을 정말 싫어해 전시를 거부했다. 그래서 르누아르는 더 고급 고객을 상대하던 조르주 프티 갤러리에 의지했다. 이 갤러리는 아카데미 화가의 작품을 많이 보유하고 있었기 때문에 상류층 고객들이 모여들었다. 이 작품이 전체적으로 프랑수아 지라르동의 베르사유 분수의 부조를 참고했음은 언급할 가치가 있다. 이 시기 르누아르의 대부분의 그림에서는 그가 새로 발견한 견고함이 느껴진다. 예컨대 〈부지발의 무도회〉(그림 b)에서 폴 로트와 쉬잔 발라동은 '환조처럼' 웅장한 전신상 커플이다. 인상주의와 3차원을 결합하는 능력을 자랑이라도 하듯이 로트의 팔은 발라동의 곡선미 넘치는 몸을 감싼다. 인상주의와 고전을 결합한 이 그림과 비슷한 그림들은 〈대수욕도〉보다 훨씬 더 큰 성공을 거두었고 결국 르누아르는 이러한 극단적인 태도에서 뒷걸음질쳤다. 말년에 르누아르는 위대한 전통을 재현하는 다른 길을 모색한다.

빛과 공기

카미유 피사로 Camille Pissarro

그림 a 장 프랑수아 밀레, 〈겨울, 샤이이 평원〉 1862-1866년, 글래스고 버렐 컬렉션

냉담한 반응

'인상주의'라는 이름을 만든 후(36쪽) 루이 르루아의 가상의 대화 상대 뱅상 씨가 피사로의 〈서리〉를 보았다. 그는 '세상에!'라고 외쳤다. '이건 더러운 캔버스에 일정하게 배치된 물감 부스러기에 불과하다 머리두 꼬리두, 앞도 뒤도 없다!' 르루아는 피사로의 비교적 건조하고 파편화된 제작방식에 반응하는 중이었다. 촉각적이고 공을 많이 들인 표면은 서리로 단단해진 땅의 느낌과 쟁기질하는 육체의 노고와 일치한다. 즉, 지력을 회복시키는 쟁기질에 필요한 물리적인 힘이 회화적 등가물인 셈이다. 푸른 노동자 복장의 인물이 어깨에 마른 나뭇가지를 한 짐 졌다. 이 작품이 주제적으로 장 프랑수아 밀레의 세계에 속한다는 것을 알 수 있다. 밀레의 방식은 들라크루아처럼 자유롭고 유동적이었기 때문에 환심을 살 수 있었다.(그림 a) 그러나 피사로의 붓질은 장식이 없고 답답해 보인다. 이 때문에 에밀 졸라는 피사로를 '정직한 사람', '노동자'라고 불렀다.(190쪽)

이 작품은 피사로가 1874년 첫 인상주의 전시회에 출품한 다섯 점 중 하나다. 이 그림의 날씨와 대기의 효과뿐 아니라 밭고랑이 만들어낸 빛과 그림자의 줄무늬 패턴 그리고 시골의 거친 면을 부각시키는 캔버스 표면의 흔적 등은 주목할 만하다. 지평선으로 다가갈수록 보이는 주황색과 초록색의 흔적과 함께 갈색, 베이지색, 황토색의 물감은 항상

〈서리〉, 1873년

캔버스에 유채, 65×93cm, 파리 오르세 미술관

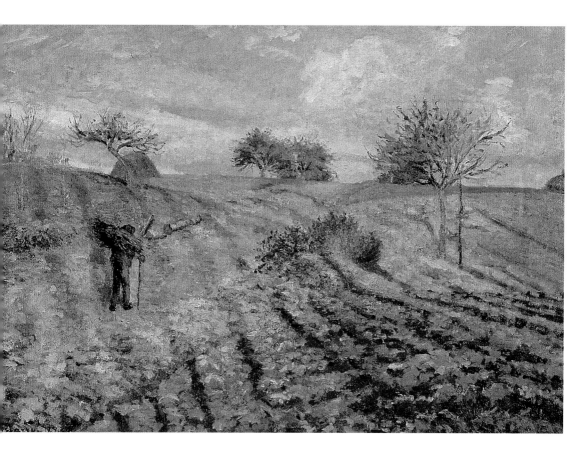

캔버스를 덮거나 캔버스의 올(짜임)을 감추지는 않는다. 오직 인물만 더 두텁게 칠해졌다.

　이곳은 퐁투아즈 외곽의 에느리Ennery로 향하는 길 부근이다. 깔끔하게 쟁기질을 한 반듯한 고랑이나 손질이 잘된 밭을 볼 수 있는 전형적인 농촌이었다. 첫눈에 유쾌한 회화적 패턴으로만 다가온다 할지라도 이러한 고안은 질서, 인내, 노력과 세대를 이어 습득된 효율성 등을 상징한다. 밀레의 그림에서는 버려진 쟁기가 인간의 노고를 나타내는 유일한 모티프다. 쟁기질하는 사람이 없기 때문에 까마귀 떼가 씨를 다 먹어버릴지도 모른다. 즉 밀레의 그림은 식량을 얻으려는 인간의 지속적인 투쟁을 암시한다.

　피사로의 시각은 감정을 배제하진 않았지만 그렇게 극적이거나 우의적이지 않다. 감정은 일상적인 시골생활과 연관되며 아침 햇빛이 아직 들지 않은 서리 내린 밭과 서리가 녹아내린 밭고랑의 대비처럼 관람자의 눈에 분명한 아름다움을 선사한다. 피사로는 일본 판화를 모방하진 않았지만 그것과 유사한 대담한 패턴을 아주 좋아했다. 그는 꽃이 만발한 정원 그림이 매혹적인 것과 정반대의 이유로 꽃이 없는 자연 그림도 삭막함과 단순함으로 관람자의 마음을 사로잡을 수 있다고 생각했다.

알프레드 시슬레 <small>Alfred Sisley</small>

거친 물결위의 평온함

시슬레는 조용하고 평범한 풍경을 선호했지만 오래 연구하던 현상을 현장에서 목격했을 때 극적인 자연재해에 관심을 갖지 않을 화가는 드물다. 시슬레는 1874년에 마를리르 루아로 이사를 가서 종종 항구를 그렸다. 1876년 봄에 엄청난 홍수가 났을 때, 그는 아주 좋은 위치에 있었다. 시슬레가 홍수를 주제로 그린 여섯 점 중 몇 점은 그의 최고작으로 평가된다.

그림 a **알프레드 시슬레, 〈포르 마를리의 홍수〉** 1876년, 마드리드 티센 보르미네사 미술관

이 그림들은 거의 한 지점에서 그려졌기 때문에 일부 그림은 거의 동일하다. 어떤 그림은 한 쌍이나 연작으로 의도했던 것 같다. 사소한 앵글 변화, 먹구름이 물러나고 파란하늘이 드러나는 대기처럼 그 차이는 미세하다. 모두 최고의 기교로 섬세하게 그려졌다.

아 생 니콜라 여관A St-Nicolas inn 은 침수된 도로의 맞은편에 있으며 포도주 판매점 위쪽이 객실이었다. 모서리에서 뒤로 몇 미터 물러난 또 다른 풍경화(그림 a)를 보면, 시슬레가 리옹 도로 여관이 있는 거리의 다른 쪽에 있음을 알 수 있다. 더 나중에 그린 풍경화에는 하늘이 밝아졌고 물도 빠지기 시작했다. 건물 밖으로 나온 사람들이 진흙투성이 도로에 서서 이 광경을 보고 있다. 첫 번째 그림에는 폭풍 직후 같은 정적이 흐른다. 그러나 하늘이 여전히 어둡고 비가 내리고 있는 다른 풍경화들과 달리 구름 사이로 파란 하늘이 보이기 시작했다. 사람들이 배로 두 여관의 투숙객들의 이동을 돕고 있는 듯하다. 잘 보이지 않지만 대형 통 위의 널빤지들이 임시 인도로 사용되고 있다.

강가의 도로를 따라 큰 전신주가 띄엄띄엄 서 있다. 전경에 가장 근접한 전신주는 왼편에 묵직하게 자리 잡은 호텔과 대조를 이루며 구성에 안정감을 부여한다. 늘어선 나무들은 평상시 강의 경계선으로 관람자의 시선을 그림 속으로 이끈다. 그림 중앙에 단순한 지붕이 덮인 빨래터가 보인다. 능숙하게 표현된 반사가 그림의 기하학적 균형감을 강화시킨다. 혹자는 시슬레가 이런 그림을 여러 점 그린 이유가 독특하고 매력적인 주제를

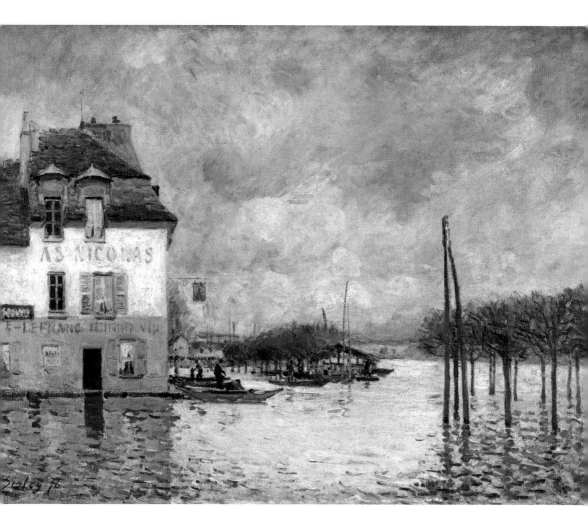

발견한데다 잘 팔릴 것이라고 생각했기 때문일 것이라고 추측한다. 뉴스거리인 사건을 기록하면서 시슬레는 시간과 장소의 특수성이라는 인상주의 정신에 완전히 동의했다. 사진가들도 실제 사건과 장소를 기록할 수 있지만 색채를 통해 드러나는 감정과 자연주의적 시각을 표현하는 데 회화만큼 확실한 것은 없을 것이다. 어떤 평론가들은 인상주의의 특수성을 사진에 비유하면서 회화가 자연의 모방에 불과하다고 생각했다. 그러나 회화의 기법들은 사진의 날카로운 경계를 누그러뜨리고 냉담하고 기계적인 복사 이상의 것을 창조할 수 있다. 다른 움직임이 거의 없어도 이 작품은 잔물결과 다양한 반사로 인해 생생한 실재감을 전한다.

알프레드 시슬레 Alfred Sisley

겨울 하모니

계절에 관한 그림은 옛부터 정착된 전통이었다. 전통미술에서 계절 그림은 대개 탄생을 상징하는 봄부터 죽음의 겨울까지 인생의 순환을 나타내는 네 점의 세트로 제작되었다. 그것은 무상함과 재생의 알레고리였다. 19세기에 계절, 일시적인 자연현상(예를 들어 일몰), 대기 등은 화가들이 평범한 배경에서도 그림 같은 아름다움을 발견하고자 찾아낸 효과에 속했다. 바르비종의 풍경화가들은 특히 장소의 반복성을 상쇄시키고 감정적 반향을 일으키기 위해 종종 이러한 효과들을 이용했다. 인상주의에서 '효과'라는 용어는 수많은 그림, 특히 시골 그림의 제목으로 살아남았다. '야외'라는 용어가 암시하듯, 계절, 빛과 날씨 등의 효과들은 자연과의 직접 대면을 보여주는 데 집중되었다. 모네의 〈인상, 해돋이〉(37쪽)는 효과로 분류될 수 있을 것이다.

시슬레만큼 겨울 장면을 많이 그린 인상주의 화가는 없다. 〈루브시엔에 내린 눈〉은 제한된 색채와 우울한 대기묘사가 놀라운 작품이다. 미세한 푸른빛이 도는 회색과 흰색의 조화는 휘슬러의 실험을 암시한다.(그림 a) 고국을 떠난 미국인이었던 휘슬러는 1860년대에 미래의 인상주의 화가들과 어울렸고 나중에 영국에 정착했다. 영국에서 태어난 시슬레는 휘슬러뿐 아니라 존 컨스터블, J.M.W. 터너와 리처드 파크스 보닝턴에 대해서도 숙고했을 것이다. 이 화가들의 그림은 프랑스 체류 경험이나 여행을 통해 알려졌다. 휘슬러는 색채 관계의 미묘한 범위를 강조하기 위해 자신의 그림을 종종 '하모니'나 '녹턴'이라고 불렀다. 이런 용어를 사용한 적이 없지만 시슬레의 감성도 비슷했다. 〈루브시엔에 내린 눈〉은 시슬레의 수많은 그림의 특징인 일종의 정적과 거리감을 나타낸다. 더 자연주의적인 풍경 속에 인물들이 관람자로부터 멀찍이 떨어져 있는 카미유 코로의 작품이 생각난다.(16쪽) 그들은 여기서처럼 혼자인 경우가 많으며 쌓인 눈의 고요함과 연관된 조용한 멜랑콜리의 느낌이 존재한다. 그에 비해 시슬레의 〈루브시엔의 이른 눈〉(1870–1871년경, 보스턴 미술관)은 겨울이 되었음을 알리는 첫눈이 왔을 때의 감성을 기록한다. 첫눈은 빨리 녹는다. 일 드 프랑스와 노르망디 같은 지역에서 첫눈은 〈루브시엔에 내린 눈〉처럼 온 세상을 뒤덮는 경우가 거의 없다. 사실 〈이른 눈〉에서 시슬레는 사람들이 그 상황에 그저 적

그림 a 제임스 애봇 맥닐 휘슬러, 〈얼어붙은 첼시〉 1864년, 워터빌 콜비 대학 미술관

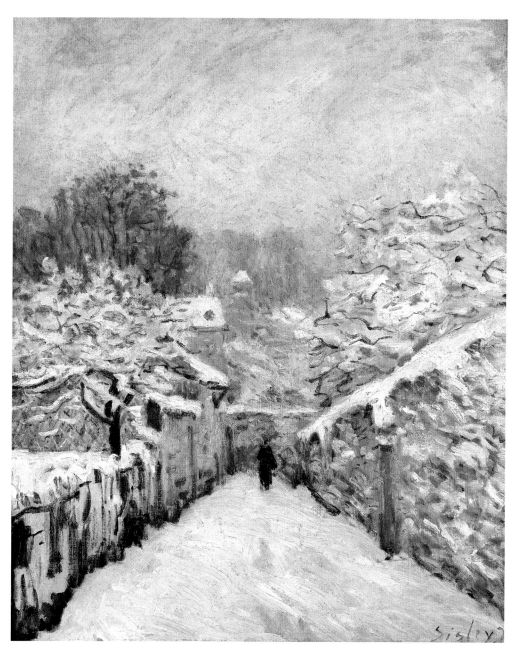

응하듯, 눈 자체보다 마을 사람들이 자신이 할 일에 충실한 평범한 날의 분위기를 포착하려 했다. 시슬레의 태도는 개인적인 고통에 과도하게 물든 것 같지도 않다. 그의 그림은 계속되는 삶 속에서 섬세한 아름다움을 발견한다.

아르망 기요맹 Armand Guillaumin

겨울의 장관

겨울, 일몰, 산업의 분위기를 멋지게 버무린 이 작품에 기요맹은 바르비종 화파가 개척하고 인상주의가 따랐던 일시적으로 확정된 효과들을 현대적으로 독특하게 비틀어 추가했다. 하늘을 압도하는 것이 무엇인지는 말하기 어렵다. 모네의 시골 그림(그림 a)의 청회색 반사 대신, 기요맹은 눈이 내린 풍경 모티프를 도시화함으로써 답을 한 듯하다. 사실 그림을 처음 봤을 땐 기요맹의 일몰 효과의 최후의 빛깔과 산업의 불꽃이 혼동될지도 모른다.

눈은 1860–1870년대에 흔한 주제였다. 이 주제는 부분적으로 낭만주의 풍경화의 잔재(304쪽)나 인상주의자들이 어떤 조건에서든 야외작업에 몰두했다는 증거였다. 극적인 구름과 일몰은 이전 세대의 접근방식과 더 비슷할지도 모르겠다. 그러나 자신의 전작(144쪽)을 제외하면 눈 풍경에서 산업화된 모습은 이례적이다. 자세히 보면 이 그림은 두 경향 사이에서 타협한 것이 아니라 동시대성을 극명하게 드러낸다. 텅 빈 전경에 한 사람만 두고 다른 인물들을 더 멀리 두는 것은 시슬레가 수많은 그림에 적용한 공식이었다. 그러나 기요맹의 강둑에 놓인 통나무와 파편들은 고독한 시골의 향수와 아무런 관련이 없다. 전경의 인물이 쓴 모자와 짧은 겨울 재킷은 노동자임을 나타낸다. 이 작품의 전경은 〈그르넬의 센 강〉(그림 b) 같이 반 회화적인 특성을 공유하고 있다. 작은 항구와 다리가 1825년에 그르넬에 건설되었다. 증기 크레인 한 대가 있는 하역장은 초보적인 형태다.

뒤쪽에서 배들이 흰 증기를 내

그림 a **클로드 모네, 〈우마차, 옹플뢰르의 눈 내린 길〉** 1867년경, 파리 오르세 미술관

그림 b **알프레드 시슬레, 〈그르넬의 센 강〉** 1878년, 덴버 미술관

뿜으며 떠난다. 시슬레는 전경의 난간으로 이 풍경을 둘러쌌지만, 구성의 통일성에는 거의 영향을 미치지 못했다. 오히려 공허함과 무작위적인 느낌이 가득하다. 최우선시 되거나 의도적으로 선택한 구성의 원칙 없는 솔직함은 이 그림에 자연주의적 진실성을 부여한다. 기요맹과 시슬레는 이 시기에 서로에게 공감했던 것 같다. 실제로 기요맹은 이 부근에서 그림과 판화 몇 점을 제작했다. 기요맹과 시슬레는 배경에 충실하기 위해 상당한 거리가 필요했던 것으로 보인다. 모네 같은 양식의 시슬레의 그림 〈마를리의 센 강의 모래더미〉(151쪽)처럼 세부사항에 집중하면 디테일을 문맥에서 분리시켜 미학적 대상으로 변화시키게 된다. 그의 풍경화에서 강한 미학적 초점과 감정적인 관심을 박탈하는 거리감은 사실주의에 몰두했음을 반영한다. 시슬레에게 시선은 잔물결 이는 바다, 그 표면에 반사된 잿빛 하늘의 미묘한 빛이 만들어내는 부드러운 효과 위를 서성일 수 있는 것이다. 기요맹에게 별 특징이 없는 전경은 그가 창시한 인상주의 주제였던 공장 풍경뿐 아니라 하늘의 아름다운 드라마를 위한 배경이다. 기요맹의 그림은 전통적인 효과와 급진적인 현대적 원인을 결합한다.

폴 고갱 Paul Gauguin

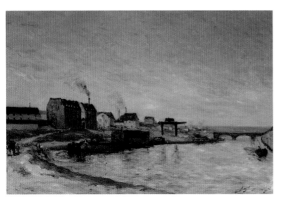

그림 a **폴 고갱**, 〈그르넬의 센 강변의 카일 사 공장들〉 1875년, 개인소장

겨울의 색채들

1867년 어머니가 작고한 이후 고갱은 후견인 귀스타브 아로자와 함께 살았다. 아로자는 당대 미술에 정통한 수집가여서 외젠 들라크루아, 카미유 코로, 장 프랑수아 밀레의 그림을 소장하고 있었다. 고갱은 취미로 그림을 시작했고 1874년에 아로자의 소개로 카미유 피사로를 만났다. 이후 고갱은 퐁투아즈 부근에서 피사로와 함께 작업하던 일군의 화가들과 어울렸는데 그중에는 세잔과 기요맹도 있었다. 아로자의 도움으로 베르탱 환전 회사에 취직해 돈을 잘 벌었던 고갱은 동료 화가들의 작품을 구입하고 취미로 그림을 그렸다. 그러나 경제위기가 닥치면서 그는 1882년에 해고되었거나 혹은 그의 주장대로라면 자발적으로 직장을 그만두고 회화에 대한 열정을 좇았다.

고갱의 초기작들은 평범했다. 이는 평범함에 대한 피사로의 애정 그리고 진지함과 일맥상통한다. 그러나 지리적 한계와 피사로에게 배운 기법의 한계 속에서 고갱은 특별한 도전을 했다. 1883년 겨울에 카르셀 거리Rue Carcel를 묘사한 작품처럼 눈은 그러한 도전 중 하나였다. 그는 1880년에 파리 15구에 위치한 작은 거리 8번지의 집을 임대했다. 이 집은 고갱의 작품에 나오는 정원을 내려다보고 있다. 담 너머에는 보지라르Vaugirard 가스 공장의 굴뚝들이 보인다. 상대적으로 개발되지 않았던 이 지역에 공장이 하나둘씩 생기기 시작했다. 15구로 처음 이사왔을 때, 고갱은 그르넬의 센 강변의 카일 사Cail Company 공장들(그림 a)을 주제로 동료 화가 기요맹의 그림과 비슷한 구성의 작품을 제작했다. 그가 매우 존경했던 세잔이 그림을 모사했을 정도로 기요맹을 높이 평가했다는 사실에 고무되었던 것이 분명하다. 1870년대 중반부터 1880년대 중반까지 '퐁투아즈 화파'에서 공장은 근대적인 환경의 일부였다.

〈카르셀 거리의 눈〉은 좀 더 크고 서명이 있는 작품(그림 b)의 예비 버전이다. 나무에 살짝 가린 왼쪽의 공장 굴뚝 3개가 이 그림의 틀을 잡는다. 담장은 뚜렷한 수평선을 형성하는데 이는 피사로와 세잔과의 교제에서 비롯된 것이 분명하다. 고갱은 두 사람과 어울리면서 명확한 구성을 선호하게 되었다. 나중에 직선적인 구성을 종종 곡선을 이루는 좀 더 독창적인 패턴으로 수

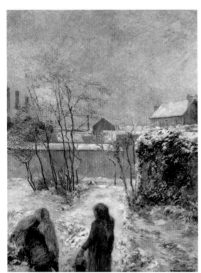

그림 b **폴 고갱**, 〈카르셀 거리의 눈〉 1883년, 개인소장

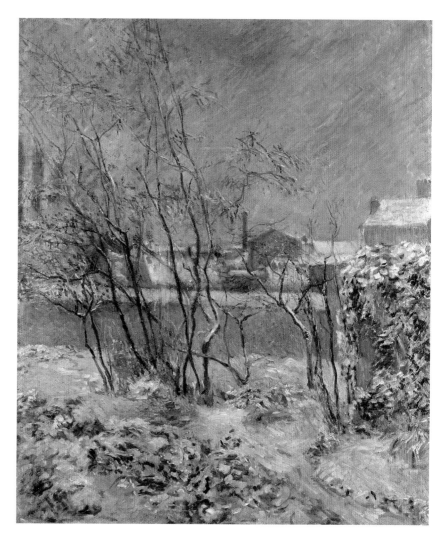

정했지만 구성적 기하학의 중요성을 절대 잊지 않았다. 더 큰 그림의 전경의 두 여인은
당시 피사로가 그린 농부처럼(188쪽) 일본식으로 잘렸다.

 이 작품의 가장 놀라운 성과는 잿빛 하늘 아래 복잡하고 미묘한 색채다. 초록색과
갈색의 작은 붓 터치가 전경의 눈과 벽을 따라 늘어선 나무아래 덤불의 주황색 터치와 혼
합된다. 오른쪽에 있는 연한 주황색 집은 그것을 반복한다. 하늘은 분홍빛이 도는 초록색
과 파란색이 혼합된 사선의 붓질로 그렸다. 이 그림에서는 상당한 기교와 색채를 보는 날
카로운 눈이 드러난다. 특히 색채에 관한 눈은 고갱의 예술적 성숙기의 주목할 만한 특성
이 되었다.

귀스타브 카유보트 Gustave Caillebotte

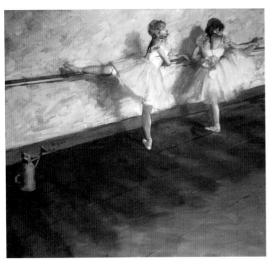

그림 a 에드가 드가, 〈바를 잡고 연습하는 발레리나들〉 1877년,
뉴욕 메트로폴리탄 박물관

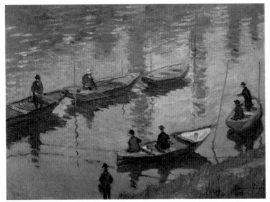

그림 b 클로드 모네, 〈푸아시의 센 강의 낚시꾼들〉 1882년, 미술사 박물관

빗속의 동그라미

한 작품으로 카유보트의 독창성을 증명할 수 있다면 그것은 〈예르에 내리는 비〉일 것이다. 예르 강은 파리에서 남동쪽으로 20킬로미터 떨어진 예르 마을에 있던 카유보트 가문의 사유지를 지나는 강이었다. 그랑주 성은 기즈 공작부인과 작센 사령관의 소유였다가 이즈음 나폴레옹 지지자였던 나폴레옹 구르고 남작에게 팔렸다. 〈예르에 내리는 비〉가 그려진 무렵 스포츠를 좋아하던 카유보트는 예르 강에서 배 타는 사람을 주제로 일군의 그림을 그렸다.

카유보트는 당시로서는 이례적으로 수면에 집중했다. 빗방울이 수면에 떨어지면서 만드는 원형의 잔물결은 모네의 부유하는 수련 잎을 예견하는 듯하다. 역사를 거꾸로 해석하는 것일 수 있지만 카유보트에 앞서는 전례가 없기 때문이다. 사실 그의 극적인 단순성의 유일한 전례는 자신의 그림이었다. 예컨대 〈마룻바닥을 긁어내는 사람들〉(35쪽)에서 확장된 표면에 형성된 패턴과 반사된 빛은 이와 비슷한 구성 원칙들과 기하학에 대한 관심을 나타낸다. 하지만 거기서 배경과 표면은 사람이 만들었고 패턴들은 인간의 노동에 의해 창조되었다. 이 작품의 자연은 그 자체로 표면이자 원을 그려내는 힘이다.

수면에 반사된 수직의 나무들은 타원과 조화로운 대비를 만들어낸다. 이 조화로운 대비는 에드가 드가의 정신이다. 〈바를 잡고 연습하는 발레리나들〉(그림 a)은 대략 이 시기에 제작되었고, 이러한 효과는 더 밀접하게 연관된 모네의 작품(주제는 제외)(그림 b)으로 이어졌다. 전경의 사선적 절단은 일본 판화의 특징으로 세 화가가 알고 즐겨 사용하던 것이다. 드가의 그림에서 부각되는 수직적, 수평적 직각은 기울어진 강이나 마룻바닥과 재미있게 대비된다. 특히 드가의 그림 속 발레리나들이 안무가의 지시와 형식적인 규칙들에 어떻게 종속되는지 생각해본다면 예술적 계획의 유사함이 명백해진다. 왼쪽의 물뿌리개는 효과적인 각주처럼 관계를 요약한다. 이와 반대로 배경에 아름답게 그

려진 완전한 자연의 영역에 그 효과를 위치시킴으로써 카유보트는 그러한 효과들이 자연에서 발견되는 것임을 보여주었다. 예술의 기능은 독창적인 시각에 힘입어 자연의 효과에 주목하는 것이다. 혹자는 나무들 사이로 얼핏 보이는 집의 건축을 자연의 표면 아래 있는 기하학적 구조의 원칙을 구현한 것으로 받아들일 수도 있다. 그러나 건축적 형태와 자연과 상호작용하는 방식에 대한 관심이 없었다면 그것이 카유보트의 진짜 의도였다고 말하는 것은 지나친 해석일 것이다.

아르망 기요맹 Armand Guillaumin

그림 a 폴 세잔, 〈케 드 베르시〉 기요맹 작품 모사 1876-1878년, 함부르크 미술관

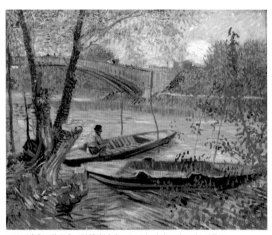

그림 b 빈센트 반 고흐, 〈봄철의 낚시〉 1887년, 시카고 아트 인스티튜트

중추적 역할

기요맹은 최근까지도 이류 화가로 간주되었다. 활동 기간이 매우 길었던 그의 전반적인 명성은 수준 차이가 큰 말기 작품들로 인해 타격을 받았다. 그러나 인상주의의 근대성 개념이 넓어지며 기요맹의 주특기였던 산업의 풍경이 포함되고 개인이 소장하고 있던 그의 작품이 점점 더 많이 세상에 나오게 되면서 그가 영향력 있는 아름다운 그림들을 많이 제작했음이 분명해졌다. 특히 친한 친구였던 피사로와 세잔과 공동으로 작업하던 초기와 그 이후 고갱과 반 고흐와 작업한 시기에 뛰어난 작품이 많이 나왔다. 사람들은 세잔과 반 고흐가 탕기 아저씨의 가게에서 우연히 마주쳤을 거라고 말하지만 실제로는 서로 만난 적이 없었기 때문에 기요맹이 이들 사이에서 일종의 매개자 역할을 했던 것 같다.

파리 남쪽으로 20킬로미터 가량 떨어진 한 마을의 초목이 우거진 농가 그림 〈에피네 쉬르 오르주〉는 이러한 역할의 좋은 예다. 기요맹이 종종 작업하던(144쪽) 남쪽의 교외 지역들은 세잔과 함께 갔을 때(164, 254쪽)를 제외하면 인상주의 화가들이 거의 찾지 않는 지역이었다. 기차로 쉽게 이동 가능하지만 아직 교외 주택지로 변하지 않은 더 남쪽으로 이동한 것은 불가피한 일이었을 것이다. 주택을 뒤로하고 서 있는 농민 여성과 함께 이 작품은 피사로의 농장과 여성 농민들(186쪽)을 모방하고 있다는 느낌을 준다. 배경의 언덕의 밝은 파란색 그림자, 주황색 기와지붕의 밝은 붉은색 점, 왼쪽의 나뭇잎으로 이어지는 하늘의 청록색뿐만 아니라 같은 구역에서 세잔의 '구성적' 붓질이 반복된다. 세잔은 구성적 붓질을 체계적으로 이용해 기요맹의 작품 하나를 모사했기 때문에(그림 a), 기요맹은 세잔 작업의 이러

한 측면에 대해 잘 알고 있었다.

기요맹과 피사로는 파리에 도착한 반 고흐가 제일 먼저 만난 화가들이었다. 당시 세잔은 이미 파리를 떠났지만 반 고흐는 피사로와 주변 친구들을 통해 세잔 고유의 대담한 붓질을 체계화한 것이 분명하다. 그러나 반 고흐는 피사로보다 기요맹을 더 관심 있게 보았던 것 같다. 빛나는 색채 때문이었다. 반 고흐는 1886년에 등장한 신인상주의의 점묘법으로 전환 하기 전에 기요맹의 색채와 세잔에 대한 기요맹의 반응을 채택하고 이를 과감한 표현(그림 b)으로 강화했다. 고갱 역시 기요맹의 색채 사용방식(308쪽)에 자극받았던 것 같다. 따라서 그로부터 영향을 받은 화가들이 급속도로 그를 앞지르긴 했지만 기요맹은 중추적인 인물이었다. 이러한 위상에 따라 기요맹의 작품도 재평가되어야 한다. 〈에피네 쉬르 오르주〉가 증명하듯, 기요맹은 일류 그림을 그릴 수 있었기 때문이다.

313

에두아르 마네 Édouard Manet

그림 a **베르트 모리조, 〈빨래 널기〉** 1875년, 워싱턴 내셔널갤러리

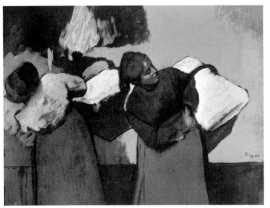

그림 b **에드가 드가, 〈리넨을 옮기는 세탁부들〉** 1878년경, 개인소장

모호한 공간 속으로 녹아드는 물감

마네의 〈빨래〉와 〈예술가, 마르슬랭 데부탱의 초상〉(112쪽)은 1876년 살롱전에서 탈락했다. 마네는 어쩔 수 없이 두 작품을 작업실에 전시했다. 마네보다 다른 화가들이 언론의 주목을 훨씬 많이 받았지만 그 해 영어로 간행된 『에두아르 마네와 인상주의 화가들The Impressionists and Édouard Manet』에서 마네는 인상주의의 지도자로 묘사되었다. 이 책의 저자는 스테판 말라르메였다.

따라서 1875년에 그려진 〈빨래〉는 첫 번째 인상주의 전시회 직후에 나왔고 그것에 대한 반응으로 보인다. 친구 베르트 모리조가 같은 해 그린 세탁물 그림(그림 a)을 생각했을 수도 있다. 마네와 모리조는 같은 주제로 드가가 그린 작품(그림 b)과 그들의 작품을 자연주의를 통해 차별화시켰다. 드가의 그림 속 세탁부들의 자세는 엉덩이 옆 바구니와 균형을 이루고 서로를 반영하고 있다. 이 세 명의 화가들은 청결과 위생에 대한 당대의 집착으로부터 작품을 이끌어냈다. 말라르메에게 〈빨래〉는 마네가 왜 인상주의의 지도자인지 알려주는 그림이었다. 당시 대다수 사람들이 여전히 풍경화보다 위상이 더 높다고 생각했던 전신인물화였던 동시에 야외에서 제작된 그림의 전형이다. 그래서 말라르메는 이 작품을 현대회화의 최고의 예라고 생각했다. 말라르메는 이렇게 말했다. '젊은 여성의 몸은 빛에 완전히 잠기고 흡수된 듯하다. 오늘날 프랑스에서 모든 이가 목표로 하는 외광주의가 요구한 것처럼, 빛은 이 여성을 견고한 동시에 실체가 없는 외관aspect으로 남겼다.' 프랑스어 'aspect'는 구조적, 심리적 특성과 구분되는 광학적인 특성을 가리킨다. 말라르메는 마네가 역사의 전환점에 도달했다고 생각했다. 그가 순수하게 시각에 집중함으로써 미술을 그 어느 때보다 더 민주적으로 접근 가능하게 만들었기 때문이다.

〈빨래〉처럼 큰 그림을 작업실 밖에서 그린 것 같지는 않지만, 말라르메의 말에 따르면 이 그림의 단순성과 넓게 칠하는 기법은 외광파의 즉흥적인 자연주의에 대한 주장을

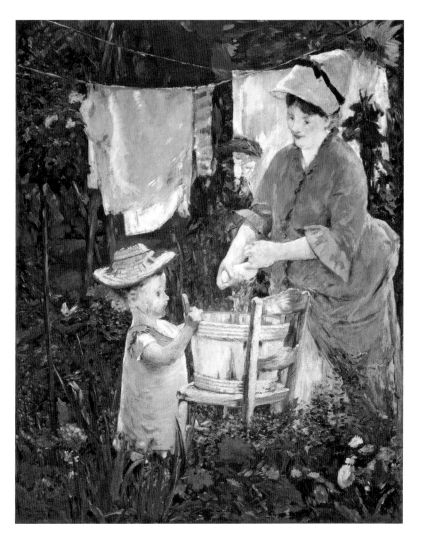

<div align="right">

〈빨래〉, 1875년

캔버스에 유채, 145×114.9cm, 필라델피아 반즈 재단

</div>

강화했다. 인물들이 포즈를 취한 것 같지는 않다. 그림 속 마당은 다른 작품 〈철길〉(162쪽)
의 마당과 같은 곳이고 모델은 알퐁스 이르쉬의 관리인의 딸과 화가 앨프리드 스티븐슨
의 정부인 알리스 르구브라는 사실을 아는 사람은 거의 없었다.

　　말라르메는 빛과 공기는 존재와 지각의 수단이라고 주장했다. 마네의 미술은 정지
가 아니라 역동적 과정이고 분리가 아니라 빛과 빛을 감지하는 사람의 대화로 사물들의
존재를 구현했다. 그의 그림은 과학과 일치함으로써 동시대적이었다. 말라르메는 그것
에 의해 경험적인 관찰이 무엇을 드러내는가에 대해 말했다. 외관상 불완전한 마네의 붓
터치와 형태는 정지된 이미지가 아니라 적극적인 효과를 생성한다. 결국 말라르메의 주
장처럼 살아있는 경험의 충실한 표현이다.

<div align="right">

315

</div>

에두아르 마네 Édouard Manet

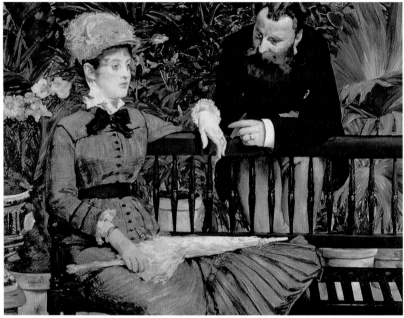

그림 a **에두아르 마네, 〈온실에서〉** 1879년, 베를린 구 국립미술관

미술과 근대적 상황

마네는 모네와 아르장퇴유를 방문했을 때(79쪽) 〈뱃놀이〉를 그렸다. 화가가 마치 옆 배에서 그린 듯 보이는 이 작품의 구성은 모네의 선상작업실(78쪽)에 경의를 표하는 것이다. 넓은 붓질로 그려진 이 그림은 모네 양식의 마네 버전이다. 최신 패션, 반짝이는 색, 느슨한 붓질과 더불어 스포츠와 휴식을 찬양하며 모더니티와 자연 향유를 바라보는 인상주의의 태도를 드러낸다.

그러나 이 작품은 더 많은 것을 담고 있다. 순수하면서도 단순하게 시각에 몰두하던 인상주의 화가들과 달리 마네는 초기에는 따르고자 애썼고 그 후엔 초월하려고 했던 서사적인 전통과 관련된 문제들에 대해 고민했다. 그는 인물을 나란히 배치하면 둘 사이의 관계가 문제로 제기될 수밖에 없다는 것을 알았지만 이들이 무슨 생각을 하고 어떤 대화를 나누고 있는지에 대해 아무런 단서도 주지 않았다. 1879년 살롱전에 〈뱃놀이〉와 함께 전시된 〈온실에서〉(그림 a)는 거리감과 소외감을 보여준다.

〈뱃놀이〉에서 여자의 마음은 이 돛단배처럼 표류하는 것처럼 보인다. 햇빛을 차단하는 베일은 거리감을 더한다. 동승한 남자는 근처의 다른 배에 탄 남자들의 호기심을 경계하는 것처럼 보인다. 단 몇 번의 붓질로 그려진 노 저을 때 끼는

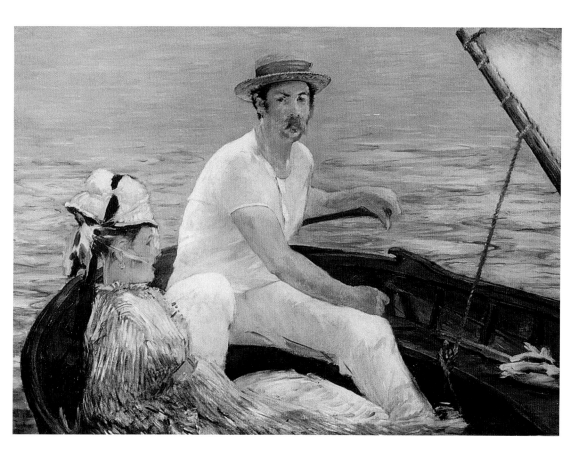

장갑은 그림의 오른쪽에 내팽개쳐져 있다. 〈온실에서〉에 보이는 집 안은 결혼한 부부에게 더 적합한 환경이다. 의자 등받이에 올려놓은 결혼반지를 낀 손으로 보아 부부의 맹세가 굳건함을 알 수 있다. 그러나 이러한 세부묘사는 〈뱃놀이〉보다 해석을 더 어렵게 만든다. 여자는 산책에 어울리는 타조 깃털 모자, 노란 장갑, 양산 등을 갖췄다. 마네는 적어도 기유메 부인 아니면 그녀의 사랑스러운 다리에 이끌렸음은 확실하다. 그녀에게 보낸 편지에 수채물감으로 그녀의 다리를 여러 번 그렸기 때문이다.

　　두 작품에서 여성들의 패션은 시선을 잡아끈다. 마네의 가장 흥미로운 제작기법이 드러나기 때문이다. 마네는 그림 속 여성들처럼 그림이 미학적 대상이라는 점을 상기시키는 것으로 그림을 장식했다. 그러한 효과는 근대의 여가활동의 미학에 부합한다. 관람자들은 〈뱃놀이〉에 그려진 센 강과 온실 식물들을 보고, 그림 속 인물들과 동일한 즐거움을 느낄 수 있다. 그러나 해결되지 못한 문제들이 남아 있다. 거리감은 근대적인 소외를 나타내는가? 오직 미술과 여가활동만이 공허함을 채울 수 있는가, 아니면 정반대로 그러한 소모적이고 자기도취적인 탐닉이 사회적 무관심과 고립의 원인인가?

카미유 피사로 Camille Pissarro

그림 a 폴 세잔, 〈숲의 외진 곳, 퐁투아즈〉 1875-1876년경,
세인트 피터즈버그 미술관

언덕의 대화

1877년 피사로는 자신의 최고작이라고 할 만한 두 점의 그림을 그렸다. 〈붉은 지붕, 마을의 모퉁이, 겨울〉(1877년, 파리 오르세 미술관)은 수평적 구성이고, 〈에르미타주의 코트 데 뵈프〉는 수직적 구성이다. 후자는 풍경화로서는 드문 편이지만 세잔(그림 a)과 함께 실험하고 대화하던 이 시기에 자주 다루던 주제다. 이 세 점의 작품에서 나무와 집, 하늘은 평면적인 그림 표면에 압축되어 서로 어우진다. 피사로의 작품은 중경 앞부분의 나무들이 막을 형성하고 그 사이로 풍경이 보인다. 오른쪽 배경에 늘어선 나무들의 두 번째 막은 사이에 있는 구성적 요소들을 감싸고 있다. 수평적인 시점으로 인해 집과 나뭇가지들이 캔버스 중앙으로 향하면서 압축되고 겹쳐지는 느낌이 훨씬 더 강하다. 마치 집과 나무의 회화적 재현과 물질적 특성이 융합된 듯하다. 이러한 효과는 피사로가 세잔과 나눈 대화에서 비롯되었다. 두 사람은 1861년 샤를 쉬스의 작업실에서 처음 만났다. 1863년에는 프레데릭 바지유와도 친해졌다.

그러나 이들의 진정한 교류는 1872년에 세잔이 퐁투아즈로 이사를 가면서 시작되었다. 이들은 기요맹과 함께 오베르 쉬르 우아즈에 있는 폴 가셰 박사의 집에 자주 들렀고, 세잔도 1873년에 그곳에 정착했다. 세잔이 풍경화에 집중했던 시기도 이 때였다. 세잔은 피사로를 '겸손하고 대단히 중요한' 사람이라고 불렀고 피사로는 애정을 담아 그의 초상화를 그렸다.(1873년) 아홉 살 많았던 피사로가 세잔의 멘토의 역할을 했다고 전해지지만, 자세히 들여다 보면 세잔은 자신의 양식을 고수했고 피사로가 채택한 평면적이고 엄격한 구성은 상호 간의 실험에서 나온 효과임을 알 수 있다. 이러한 효과들은 세잔 작품의 특징이기 때문이다.(320쪽) 한 목격자는 피사로가 물감을 가볍게 발랐다면 세잔은 넓고 두꺼운 조각처럼 그렸다고 말했다. 피사로의 그림에 비해 세잔의 그림은 더 평면적이고 도식적이다. 세잔은 새로운 기법과 원칙을 실험하면서 더 멀리 나아갔다. 목표는 자연에서 지각한 형태들을 엄격한 시각적 이미지로 통합함으로써 자연주의적 환영주의와 캔버스 위에서 그것을 생성하는 데 필요한 지성적, 물리적 노동을 조화시키는 데 있었다. 이러한 과정에서 필요한 것은 구성 개념과 물질적인 붓놀림에 대한 강조였다. 결과물은

〈에르미타주의 코트 데 뵈프〉, 1877년

캔버스에 유채, 114.9×87.6cm, 런던 내셔널갤러리

다른 인상주의 화가들의 그림보다 더 계획적이고 사려 깊은 그림이었다. 특히 〈서리〉에서 중앙 왼쪽의 두 사람은 꼼짝하지 않고 서서 작업하고 있는 화가를 응시한다. 평론가들이 생각한대로, 이들의 시선은 그저 '모방하는' 것이 아니라 이미지를 창조하기 위해 오랫동안 집중한 화가의 모습을 반영한다.

폴 세잔 Paul Cézanne

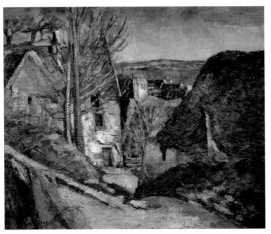

그림 a 폴 세잔, 〈목을 매단 사람의 집, 오베르 쉬르 우아즈〉 1873년,
파리 오르세 미술관

구성적인 추상

〈굽은 길, 퐁투아즈〉는 단순한 주제이지만 세잔의 전성기 초반의 걸작이다. 그는 이 작품에 1870년대 카미유 피사로와 나눈 대화에서 얻은 요소들과 남은 평생의 특징이 될 어느 정도의 추상화와 체계를 더했다. 그는 첫 인상주의 전시회에 출품된 유명한 〈목을 매단 사람의 집〉 같은 초기작에서 표면의 순수한 관찰을 통해 공간의 환영과 양감을 표현하기 위해 원근법이나 전통적인 모델링이 아닌 경사가 급한 산비탈에 날카로운 곡선을 사용했다. 결과물은 강렬하면서도 어색했다. 세잔은 〈굽은 길, 퐁투아즈〉에서 구성의 지적인 발전과정을 단계적으로 보여주면서 이러한 특징들을 자연의 우아한 재구성으로 변화시켰다.

관람자의 눈은 배경을 가로지르는 굽은 길을 따라간다. 길의 오른쪽 모퉁이에는 돌담이 있다. 나무 뒤로 주택들이 보인다. 순간적인 것이 아니라 다양한 각도에서 오래 계속된 관찰을 토대로 제작한 지도 같은 느낌이다. 새로운 '구성적인' 체계는 종종 색조가 바뀌는 동일한 붓질들이 병치되고 이러한 붓질들은 대개 주변 구역들과 각을 이루며 위치한다. 서로서로 경쟁하는 조각들의 총합은 공간의 평면을 암시하고, 구성에 관심을 집중시키는 단순화를 낳는다. 이는 드로잉을 할 때 사용하는 선을 연상시키는 해칭 마크에서 유래했기 때문에 스케치처럼 화가가 자연의 형태와 직접 접촉한 느낌이 강화되고 손의 움직임에 대한 언급은 기교들을 강조한다. 이는 화가의 통제와 작업방식을 암시하는 장치다.

그림을 뚫고 들어가는 평면적인 도로의 효과는 이 시기의 정물화의 전경(그림 b. 196쪽)에서도 동일하게 나타난다. 따라서 풍경화는 집 같은 중요한 사물들이 배경의 일부라는 점에서 다르긴 하지만 구조에 대한 세잔의 관심은 두 장르에서 비슷했던 것으로 보인다. 역으로 그는 가장 단순한 정물화에서도 구성 요소를 작업실이나 가정환경에 통합하려고 노력했다.

〈목을 매단 사람의 집〉과 달리 〈굽은길, 퐁

그림 b 폴 세잔, 〈정물: 병, 유리잔과 항아리〉 1877년경, 뉴욕 솔로몬 R. 구겐하임 미술관

투아즈〉에서는 이처럼 통합의 노력이 보인다. 세잔은 피사로의 그림과 코트 데 뵈프를 그린 자신의 그림의 효과들을 따르면서 표면에서 형태들이 더 우아하고 분명하게 겹쳐지고 어우러지도록 만들었다. 이 그림에는 수많은 순간들이 존재하지만 나뭇가지가 부러진 덕분에 가장 두드러지는 집의 흰색 측면에 둘러싸인 그림의 중심부가 전형적인 예다. 결국 세잔이 강조하는 것은 그림의 근본적인 진실, 즉 그림은 관찰에서 기원한 인위적인 구성이라는 것이다. 세잔에게 있어 이제 그러한 구성적 요소는 자연주의적 효과와 동등한 것이었다. 자연은 단순히 화가에게 깊은 인상을 주는 것처럼 보이는 게 아니라 둘 사이의 대화를 나타내기 때문이다.

조르주 쇠라 Georges Seurat

반석

1885년 여름 쇠라의 노르망디 해변 그림은 1880년대 초 모네의 해변 그림(그림 a와 260쪽)을 비난하는 것처럼 보인다. 쇠라는 부서지는 파도, 바람이나 밝게 빛나는 태양의 순간성이 아니라 바람이 불지 않는 공간과 거친 바위의 영속성을 암시한다. 기이한 지질학적 형성물은 거대한 부리처럼 생겼고 그 끝은 영국해협의 평면적인 수평선을 살짝 넘어선다. 이러한 가상적인 교차의 기하학에 대한 강조는 캔버스의 왼쪽 하단 모퉁이에 보이는 곶의 하단으로 보강된다. 희끄무레한 작은 파도와 멀리 있는 돛단배가 거대한 절벽과 가볍게 대비되면서 강조된다. 새 다섯 마리는 날고 있는 형태로 얼어붙은 것처럼 보인다. 역으로 새들도 이 그림의 기본적인 기하학적 구성을 반복한다. '신인상주의'라는 용어가 아직 생기기 전이었지만 이 그림은 그랑캉 Grandcamp에서 그린 다른 두 작품과 더불어 여덟 번째이자 마지막 인상주의 전시회(1886년)에 〈그랑드 자트 섬의 일요일 오후〉(335쪽)와 함께 소개되었다. 결론적으로 르 벡 뒤 옥Le Bec du Hoc을 그린 이 풍경화는 쇠라의 참신함을 설명하는 데 도움이 된다. 이 그림은 다양하지만 조직화된 예비 점묘법을 보여주는데, 쇠라는 이 기법으로 이미지를 객관화하려고 노력했다. 그는 인상주의 화가들의 매우 개인적인 기법의 화려한 기교와 속임수를 반대하고 누구나 알아볼 수 있고 누구나 사용할 수 있는 방식을 지지했다. 이와 반대로 신인상주의는 순간을 초월해 한 장소의 지속적인 특징, 즉 피상적인 순간보다 더 심오한 지성적인 진실에 부합하는 '더 상위에 있는 승화된 실재'를 나타낼 수 있는 순간들의 공통분모를 찾기 위해 노력했다.

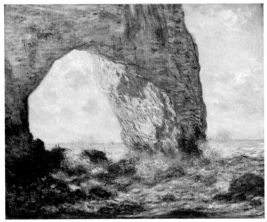

그림 a **클로드 모네**, 〈**만포르트(에트르타)**〉 1883년, 뉴욕 메트로폴리탄 미술관

바위의 형태가 아무리 강렬할지라도 쇠라는 기계적인 기법을 통해 자연을 지배한다. 표면(물, 바위나 풀), 높은 시점, 일본 판화 같은 전경 모티프의 절단 등이 변화를 줄 뿐이다. 그림자가 드리운 구역의 윤곽선은 다른 구역보다 더 감정이 이입되었다. 만포르트 Manneporte의 거대한 아치로 인해 더 작게 보이는 모네의 인물과 대조적으로 쇠라는 낭만주의 풍경화가 전하는 경외감과 반대되는 이성

그림 b **조르주 쇠라**, 〈**포르 앙 베생의 일요일**〉 1888년, 오테를로 크뢸러 뮐러 미술관

<르 벡 뒤 옥, 그랑캉>, 1885년

캔버스에 유채, 64.8×81.6cm, 런던 테이트 모던

적인 통제를 유지했다. 이 그림의 기교와 현실로부터의 고립은 채색된 가장자리로 강조되었다. 쇠라는 훗날 그 부분에 중앙의 그림자를 모방한 점묘법의 점과 색채들을 추가했다. 이후 그는 항구와 그곳의 새 콘크리트 방파제를 거의 만화처럼 단순하게 그렸다.(그림 b) 포스터처럼 보이는 효과는 가독성이 높은 대중적인 광고 이미지를 향한 제스처이며 표면적으로 쇠라의 미술이 민주적인 접근의 용이성과 비개인성을 위한 것이라는 사회적인 주장들을 지지한다. 그의 추종자 대부분이 모방하지 않으려고 기를 썼을 정도로 정교한 이론이 뒷받침된 쇠라의 양식만큼 쉽게 알아볼 수 있는 개인 양식은 거의 없다.

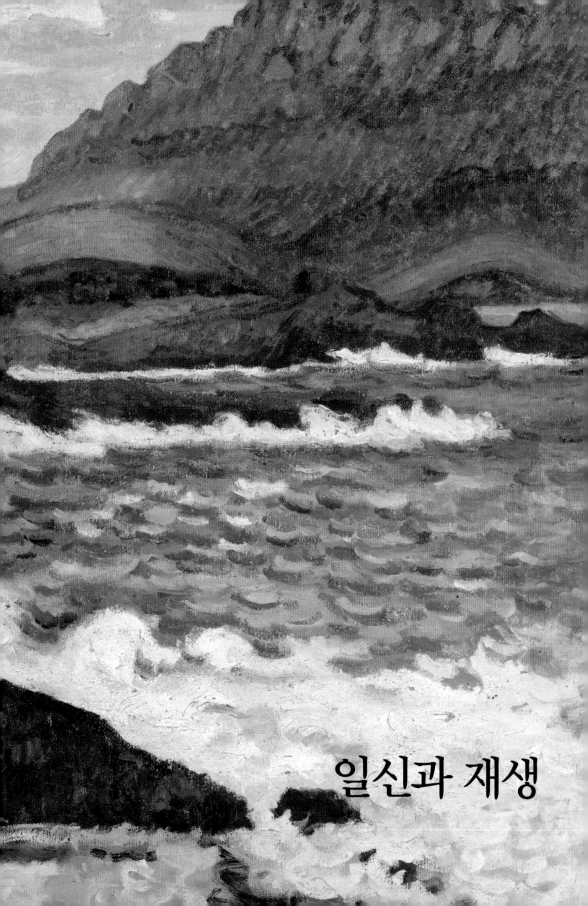

일신과 재생

폴 세잔 Paul Cézanne

그림 a **폴 세잔, 〈근대의 올랭피아〉** 1873-1874년, 파리 오르세 미술관

그림 b **폴 세잔, 〈들라크루아의 신격화〉** 1890-1894년, 파리 오르세 미술관

피로 돌아온 화가의 응시

화가로 활동하던 시기 내내 세잔은 인상주의의 자연과의 직접적인 만남의 정신을 고수했다. 그럼에도 그는 인물화를 손에서 놓은 적이 없었다. 누드 모델을 불편해했지만(학생시절에 그린 누드 드로잉을 이용) 초기에 그가 특히 집착했던 것은 마네의 〈풀밭 위의 점심식사〉(27쪽)와 〈올랭피아〉(223쪽)에 나오는 누드에 대한 응답이었다. 세잔은 소풍 장면을 몇 점 그렸고 첫 인상주의 전시회에 〈근대의 올랭피아〉(그림 a)를 전시했는데, 이러한 그림들에는 공통적으로 세잔의 자화상인 턱수염이 나고 머리가 벗겨진 인물이 등장한다. 〈근대의 올랭피아〉에서 누드의 매춘부는 화려한 장소에 있다. 〈영원한 여성〉은 서커스장이나 야외극장 같은 공공장소에서 이 주제를 재구성한 것이다. 전경의 중앙에는 대머리 세잔을 비롯해 여러 인물들이 모여 있다. 그중 일부의 신원은 옷으로 알 수 있다. 캔버스의 오른쪽 상단에는 다른 인상주의 화가처럼 세잔도 매우 존경했던 화가 외젠 들라크루아가 있다. 왼쪽에는 나폴레옹의 군인이, 중앙에는 주교관을 쓴 주교가, 오른쪽에는 중앙의 누드 여인의 도래를 알리는 트럼펫 연주자들이 있다. 모든 이들이 봉헌물과 누드 여인에게 관심이 있다. 누드 여인은 피가 흐르는 눈으로 노려본다. 반면 주교의 지팡이와 세잔의 머리가 만드는 매우 암시적인 축은 우의적인 것으로 보인다. 이 그림은 퍼즐처럼 해석된다. 샤를 보들레르가 『현대적 삶의 화가』에서 여성은 '굉장히 아름답고 황홀한 우상이다. … 그녀 시선에는 의지와 숙명이 있다'라고 주장했던 것으로 설명된다. 그녀는 숭배와 희생의 대상이다.

〈영원한 여성〉은 세잔이 구성적 붓질(320쪽)을 최초로 적용한 그림 중 하나다. 지배와 통제를 위해서 과거 구상적인 작품에 보이는 더 거칠고 직감적인 제작기법으로 전달되는 감정을 억눌렀다고 할 수 있을 것이다. 세잔이 알레고리를 특별히 좋아했던 것은 아니지만 1860년대 이후에 들라크루아에 경의를 표하려고 마음먹었다.(그림 b) 그의 정물화와 풍경화의 지성적인 측면에서 알 수 있는 것처럼 세잔은 미술의 과정, 그리고 객관적인

자연과 주관적인 지각을 조화하는 방식에 깊은 관심을 가졌다. 개인적인 기질을 표현하는 것이 그에게는 언제나 자존심이 걸린 문제였다. 에밀 졸라는 세잔이 작품에서 추구한 것은 그 뒤에 있는 인간이었다고 주장하며 이를 지지했다. 세잔이 이 수수께끼 같은 작품에서 강조한 것은 이러한 남성성의 요소, 결단력, 인간과 자연(여성으로 정의된)의 상호작용 등이다. 미술은 '기질을 통해 본 자연의 한 구석'이라는 졸라의 말이 떠오른다.

빈센트 반 고흐 Vincent van Gogh

아방가르드에 대한 한 아웃사이더의 응답

신인상주의가 등장한 해였던 1886년 3월, 파리의 전위파에게 불쑥 소개된 아웃사이더 반 고흐가 그해 열린 인상주의 전시회에 대해 내놓은 반응들은 유용한 정보를 준다. 미술상으로 일하던 동생 테오의 주선으로 파리로 온 반 고흐는 그때까지만 해도 네덜란드의 어두운 회화전통을 따라 작업하고 있었다. 파리에서 그의 색채는 급속도로 밝아졌고 붓질도 인상주의와 신인상주의에 반응하면서 달라졌다. 도시 풍경은 안트베르펜Antwerpen에 살던 때 이미 반 고흐가 매료되었던 주제였다. 그는 몽마르트르의 방에서 파리 풍경을 여러 점 그렸다. 그중 하나(그림 a)에서는 기요맹의 〈이브리의 일몰〉(145쪽)의 극적인 조명의 영향이 보인다. 기요맹은 반 고흐가 만났던 피사로 주변의 화가들 중 한 명이었다. 그는 1887년 초에 조르주 쇠라의 추종자였던 폴 시냑을 만나 그해 봄 센 강변에서 함께 작업했다.

 당시 제작한 반 고흐의 가장 중요한 작품 중 하나가 〈아니에르의 센 강의 다리〉다. 이 그림에서 그는 모네의 그림(그림 b) 같은 인상주의와 새로운 세대를 중재한다. 배경은 아르장퇴유보다 파리에 더 가까운 센 강의 만곡부의 아니에르였다. 이 마을은 모네가 1870년대 중반에 산업의 풍경을 그리기 위해 갔던 곳이기도 하며 산업화된 클리시와는 강에 놓인 철교와 다리가 서로 보일 정도로 가까웠다. 그림 속 멀리 공장들이 보인다. 반 고흐는 강둑의 부르주아 인물들과 오른쪽의 빌린 배와 굉음을 내며 기차가 지나는 거대한 철교를 나란히 놓았다. 반 고흐의 붓질은 형태면에서는 점묘법이라기보다 인상주의적이지만 규칙적인 붓질과 파란색과 주황색의 강렬한 보색대비는 이 시기의 회화적 혁신의 효과를 드러낸다. 또한 이는 반 고흐의 표현적인 색채 사용방식을 예고하는 것이기도 하다. 신인상주의의 구성적 전략들(380쪽)의 명백한 암시와 함께 강력한 기하학적 구조도 마찬가지다.

 이때 반 고흐의 그림이 다른 것을 모방하는 수준이었다고 할지라도, 그는 새로운 아이디어에 대한 강한 갈망을 드러냈다. 모네의 그림에서 산업화의 이미지가 사라졌지만 피사로 주변에 모인 이 화가들, 특히 시냑은 다시 부각된 산업 주제의

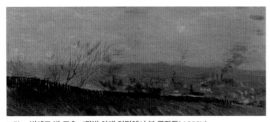

그림 a **빈센트 반 고흐**, 〈달빛 아래 언덕에서 본 공장들〉 1886년,
암스테르담 반 고흐 미술관

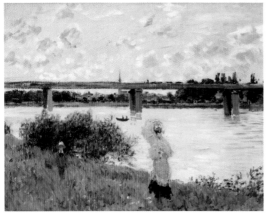

그림 b **클로드 모네**, 〈철교와 산책하는 여자, 아르장퇴유〉 1874년,
세인트루이스 미술관

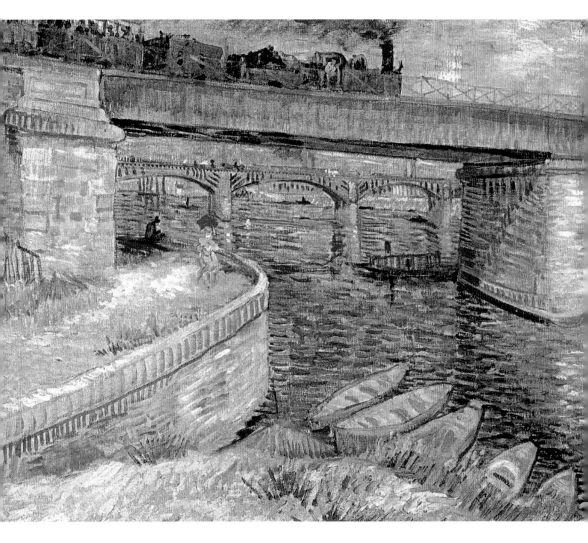

중요성과 함께, 그러한 주제가 제작방식의 근대성과 색채와 근대적 이미지의 불가분의 관계를 추구하는 예술적 목표에 적합함을 잘 보여주었다. 반 고흐의 그림에서 회화기법의 독특한 물리적 흔적은 점묘법의 점처럼 인간미가 없거나 과학기술적인 인상을 주는 것이 아니라 개별 장인의 생산방식을 강조했다. 네덜란드에서 반 고흐가 감자를 재배하는 농부와 노동자들 사이에서 성직자로 활동하며 얻은 노동하는 사람에 대한 좌파적인 공감이 어떻게 도시와 산업화의 이미지 및 일상의 평범한 요소들에 대한 관심으로 이어졌는지 쉽게 알 수 있다. 동시에 반 고흐가 수많은 편지와 초기 네덜란드 시기 그림에서 보여준 근대 이전의 노동에 대한 존경심은 그가 시냑과 쇠라의 점묘법이 암시하는 근대화의 몰개성적인 익명성에 저항했던 이유를 설명하는 데 도움이 된다.

폴 고갱 Paul Gauguin

자아를 찾아서

처음 야외 스케치를 시작한 이후 지붕은 화가에게 흥미로운 주제가 되었으며 그중 일부는 화가들의 작업실에서 그려졌다. 화가의 작업실은 건물 맨 위층에 있는 경우가 많았다. 임대료가 저렴하기도 했지만 빛이 더 잘 들었기 때문이었다. 귀스타브 카유보트는 1879년 인상주의 전시회에서 더 낮고 오래된 건물에서 쳐다본 오스만 시대의 신축 건물을 주제로 그린 두 점의 극적인 풍경화(그림 a)로 주목을 받았다. 그러한 풍경은 평소 공학 기술과 멋진 시점에 관심이 많던 그를 매료시켰다. 과거 폴 세잔도 교외 마을 풍경(320쪽)이라는 맥락이긴 했지만 그러한 기하학적 구조를 실험했다.

1883년 말에 금융시장에서 해고를 당한(혹은 스스로 그만 둔) 고갱은 전업화가가 되기로 결심했다. 1884년 1월에 그는 덴마크 출신의 아내 메테Mette와 가족을 데리고 루앙으로 이사를 갔다. 당시 루앙에서는 피사로가 외젠 뮈레의 호텔에서 묵으면서 항구를 주제

그림 a **귀스타브 카유보트, 〈눈 덮인 지붕(눈의 효과)〉** 1878년, 파리 오르세 미술관

그림 b **폴 고갱, 〈브르타뉴의 건초더미〉** 1890년, 워싱턴 내셔널갤러리

로 그림을 그리고 있었다. 물론 더 오래 체류할 계획은 없었다. 고갱은 뮈레와 모네의 형제였던 레옹처럼 인상주의 화가들의 인맥이 고객이 될 거라고 생각했다. 그는 루앙의 북쪽 외곽에 자리를 잡았고, 8개월 후에 돈이 떨어지기 전까지 이곳에서 작업했다. 1881년 고갱은 그의 그림이 '피사로 그림의 약간 부드러운 버전'이라는 평가를 받고 마음이 상했던 것이 분명하다. 고갱은 자신을 발견하기까지 시간이 걸렸고 그러한 탐색은 피사로, 기요맹, 세잔의 양식 사이를 맴돌았던 루앙에서도 계속되었다. 그러다 그는 〈파란 지붕(루앙)〉에서 그러한 양식들을 매우 성공적으로 결합해 고유의 양식에 가까운 무언가를 구축했다. 가파른 언덕과 평면성은 피사로의 레르미타주 그림을 연상하고 기하학적 구조는 세잔을 생각나게 한다. 사실 이 그림은 두 동료 화가의 코트 데 뵈프 그림의 속편처럼 보인다. 붓질은 피사로보다 세련됨이 떨어지고 생기가 없고 체계적이지만 세잔의 '구성적인 붓질'을 모방한 것은 아니다. 기요맹의 붓질과 더 비슷해 보이며 보라색과 주황색처럼 특정 색채의 효과는 기

요맹에 비교될 만하다.

　　전경 왼쪽의 잘린 인물은 이미 고갱의 트레이드마크 같은 것이었다. 피사로는 퐁투아즈를 잠시 떠나 루앙으로 오기 전에 제작했던 사람들로 북적이는 피사로의 시장 그림(188쪽)에서 한 번 사용한 적이 있다. 일례로 한 해 전에 고갱이 그린 카르셀 거리(308쪽)에서 발견할 수 있다. 또한 파란색 슬레이트 지붕과 노란색과 주황색 집들은 고갱의 색채가 상당히 밝아졌음을 나타낸다. 그리고 지붕과 집들의 기하학적 구조는 그가 인상주의에서 독립했다고 주장하기 위해 브르타뉴(그림 b)와 마르티니크에서 발전시키는 이른바 종합주의의 단순화와 패턴을 암시한다. 〈파란 지붕(루앙)〉은 고갱의 인상주의의 마지막 단계인 동시에 미래를 예고하는 작품이다.

피에르 오귀스트 르누아르 Pierre-Auguste Renoir

그림 a **마리 브라크몽**, 〈삼미신〉 1880년, 파리 오르세 미술관

그림 b **피에르 오귀스트 르누아르**, 〈산책〉 1875-1876년, 뉴욕 프릭 컬렉션

빗속의 드로잉

1881년 르누아르의 이탈리아 여행의 성과는 그와 인상주의의 관계, 그리고 미술에서 그의 전반적인 위치를 재평가한 것이었다. 그는 르네상스의 저서를 공부하기 시작했다. 자신이 전통적인 방식의 드로잉과 기법으로 그릴 수 있는지도 확신할 수 없었다. 보수적인 화가 앵그르처럼 그는 라파엘로를 찬양했고 앵그르의 선적인 양식으로 드로잉 하기 시작했다. 그는 더 이상 자연과 접촉하지 않는 화가들이 야외 회화가 과연 목표에 도달한 적이 있었던가에 관한 의문들을 제기한다고 주장했다. 각기 다른 시기에 그려진 부분들로 구성된 〈우산들〉은 이러한 변화의 과정을 잘 보여주는 작품이다. 〈뱃놀이 일행의 점심식사〉(285쪽)처럼 근대적 삶을 주제로 제작된 여러 작품 중 하나였던 이 그림은 영감의 원천이었던 마리 브라크몽의 〈삼미신〉(그림 a)에 비하면 더 일상적이다. 오른쪽 절반을 차지하는 두 딸과 엄마는 1880−1881년경의 풍부한 혼합 양식으로 그려졌고, 1876년 인상주의 전시회에 출품된 〈산책〉(그림 b)을 연상시킨다. 4년 후에 마무리된 나머지 부분은 양감과 기하학적 구조를 훨씬 더 강조하며, 건조하고 엄격한 방식으로 모델링되었다. 과학적 분석을 통해 르누아르가 다른 안료를 사용했음이 드러났다. 일본 판화에서처럼 절단되고 겹쳐지면서 장난기 넘치게 모인 우산들은 르누아르의 작품에서 유례를 찾을 수 없다. 어쩌면 귀스타브 카유보트의 진지하지만 장난기 어린 〈파리 거리, 비 오는 날〉(105쪽)에 대한 재치 있는 응답이었을지도 모르겠다. 뒤랑 뤼엘이 싫어했던 소위 '불모의 양식'이었지만, 이 그림에는 감성과 매력이 존재한다. 후프를 든 소녀는 아이의 순수한 눈빛으로 관람자를 쳐다보고 엄마는 아이가 다른 데로 못 가도록 단속하고 있다. 왼쪽의 쉬잔 발라동을 모델로 그린 하녀는 식료품 바구니를 들고 장을 보러 나왔다. 이 여자를 흠모하는 젊은 남자가 그 뒤를 따르고 있는데 남자의 실크모자는 우산에 의해 잘려 나갔다. 여기에 또렷한 윤곽선으로 그려진 가장 맵시 있는 인물이 있다. 그녀는 마치 자신을 더 온전하게 드러내려는 것처럼 성인들 가운데 유일하게 우산을 쓰지 않았다. 아이 엄마 뒤에 부분적으로 잘려 나간 또 다른 여자가 있다. 우산을 펼지

〈우산들〉, 1881-1886년경

캔버스에 유채, 180.3×114.9cm, 런던 내셔널갤러리

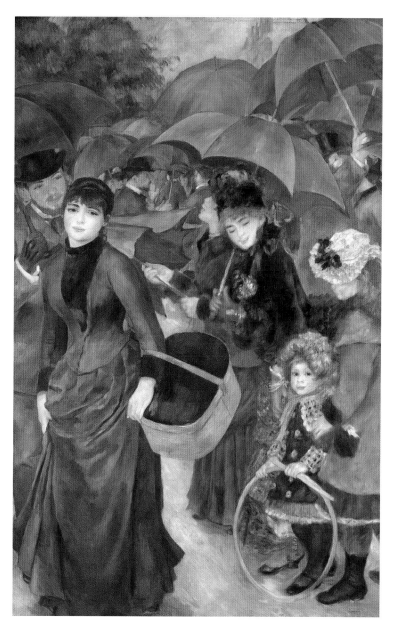

말지 고민하는 듯 하늘을 쳐다보는 여자는 인상주의의 찰나의 느낌에 기여한다. 오른쪽
상단의 우산을 높이 들어 올린 남자는 인파를 뚫고 나가려고 고군분투하고 있다. 르누아
르의 새로운 양식에 부족할 법한 매력은 창의적인 재치로 보완되었고 날카로운 윤곽선
의 인물들은 정적으로 보이지만 풍부한 세부묘사들이 혼잡한 도시의 느낌을 잘 살리고
있다.

조르주 쇠라 Georges Seurat

그림 a 〈페플로스를 입은 운반인의 행렬〉 파르테논 신전 프리즈의 조각
B.C. 445-438년경, 파리 루브르 박물관

주말의 의식들

인상주의에 대한 가장 지속적이고 강력한 도전은 전시실 하나가 통째로 쇠라, 폴 시냑, 카미유 피사로와 그의 아들 루시앙의 그림에 할애되었던 1886년 전시회에서 시작되었다. 세잔과 함께 피사로는 자신이 이제 '낭만적' 인상주의자라고 지칭하는 화가들보다 더 체계적인 붓질을 발전시켰다.

　쇠라는 1886년에 완성된 거대한 작품 〈그랑드 자트 섬의 일요일 오후〉로 이 경향을 주도했다. 그랑드 자트 섬은 한쪽에는 아니에르와 쿠르브부아Courbevoie가, 다른 한쪽에는 뇌이Neuilly가 있는 센 강 중간에 위치한 교외의 볕이 잘 드는 장소로, 부르주아의 실외 여가생활도 일반적인 인상주의 주제였다.(지금은 그냥 자트 섬이라고 불린다) 그러나 점묘법이 낳은 몰개성적인 익명성과 흘러가는 순간이 아니라 정지된 시간은 완전히 새로운 것이었다.

　이러한 크기의 그림은 작업실에서만 제작할 수 있었을 것이다. 그리고 실제로 제작 전에 아카데미 회화와 마찬가지로 인물과 인물군을 수없이 많이 스케치했다. 하지만 그 중 대다수는 완성된 작품보다 훨씬 더 직관적이며 인상주의와 비슷한 양식을 보여준다. 또한 쇠라는 색채의 상호작용에 관한 미셀 외젠 슈브뢸의 저서와 헤르만 폰 헬름홀츠의 가색과 감색 관계의 구별부터 컬럼비아 대학교 교수 오그던 루드의 『근대색채론Modern Chromatics』(1881년 프랑스어로 번역됨)에 이르는 다양한 광학이론에 관심을 가졌다. 보색의 점

그림 b 피에로 델라 프란체스카, 〈진실한 십자가의 전설에서 시바의 여왕과 솔로몬 왕의 만남과 나무 십자가의 경배〉 1432년경, 산 프란체스코 교회, 아레초

이 들어간 그림자는 과학과 쇠라의 관계를 보여주는 하나의 방식이었다. 또 하나는 헬름홀츠와 루드를 연상시키는 방식으로 캔버스보다 눈에서 혼합된 빛이 더 밝다고 믿으면서 색채를 혼합하지 않고 병치하는 것이었다.

　성공한 엔지니어의 아들로 태어난 쇠라는 전통과 과학을 모두 존중했다. 그는 아카데미에서 교육을 받았고 그 가치들을 지키려고 노력했다. 쇠라는 이 그림을 4년마다 아테네인들이 개최한 의식을 재현한 파르테논 신전의 프리즈(그림 a)에 비유했다. 쇠라에게 일요일의 외출은 파리 사람들에게는 의식 같은 것이었기 때문이다. 이 그림의

〈그랑드 자트 섬의 일요일 오후〉, 1884-1886년

캔버스에 유채, 207.6×308cm, 시카고 아트 인스티튜트

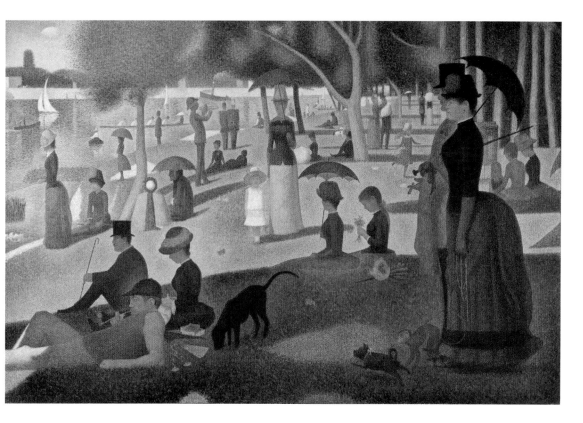

다른 중요한 배경은 르누아르처럼 르네상스 미술과 장식적인 전통들(그림 b)을 생생하게 재현하려는 야심이었다.

　　이런 노력에 용기를 준 사람은 젊고 카리스마 넘치는 정신물리학자 샤를 앙리였다. 그는 고대 이집트, 그리스, 르네상스 미술이 지속되는 이유를 수학적으로 측정될 수 있는 '조화'에서 찾고, 비례 관계인 황금분할을 그 기준으로 삼았다. 쇠라는 〈그랑드 자트 섬의 일요일 오후〉에서 시작해 그 이후도 계속해서 황금분할을 이용해 그림을 구성했다. 평론가 펠릭스 페네옹은 이 새로운 양식과 효과를 '신인상주의'라고 기술했다. 그러나 쇠라의 추종자였던 시냑은 더 과학적인 용어인 '색채-광선주의'를 선호했다. '신인상주의'는 재생을 암시하는 용어였다. 인상주의의 원래 목표였던 객관적인 관찰이라는 의미에서의 재생과, 그것에 얼만큼 잘 도달했는지에 대한 재평가라는 의미에서 모두 재생을 의미했다. 이 새로운 세대 화가들은 개인이 본 한 순간을 표현하기보다 더 지속적이고 근원적인 진실의 회화적 등가물을 창조하기 위해 '종합하는' 것이 더 진실한 접근방법이라고 주장했다.

카미유 피사로 Camille Pissarro

정치색을 띤 점들

피사로는 1886년에 조르주 쇠라와 같은 전시실에 그림을 걸면서 새로운 세대와의 일시적인 연대를 알렸다. 인상주의자들의 친구였던 아일랜드 출신의 소설가 조지 무어는 자신이 피사로를 잘 몰랐다면 폴 시냑과 피사로의 아들 루시앙을 비롯한 다른 화가의 그림과 그의 그림을 구별하지 못했을 거라고 말했다. 어떤 의미에서 그것이 공동으로 전시하는 이유였다. 새로운 점묘법은 모네와 르누아르의 그림에 보이는 손작업의 화려한 효과의 제거를 겨냥했다. 인내심이 있는 누구라도 완성할 수 있는 것이었다. 그림의 질은 손의 '속임수'나 기교가 아니라 화가의 '시선'에 달려있었다. 이러한 노력에 내재된 원인 중에는 모두가 접근할 수 있는 민주적인 이상이 있었다. 즉, 화가와 관람자가 1870년대의 우연한 스케치 같은 기법이 무시한 근면함, 세

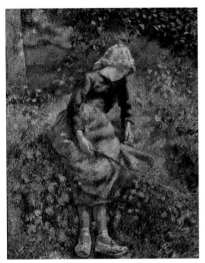

그림 a 카미유 피사로, 〈양치기 소녀〉 1881년,
파리 오르세 미술관

계에 대한 순간의 진실 이상을 바라는 욕구, 그리고 과학을 토대로 하는 근대적이고 객관적인 조형언어를 이해하고 실행에 옮긴다는 의미다. 더구나 수많은 편지에서 표명한 것처럼 피사로는 작품제작에서 지성적인 엄격함과 물리적 노동에 대해 존경심을 가졌다.

그럼에도 불구하고, 피사로와 동료 화가들의 작품을 구별하는 것은 배경이 되는 시골과 농업이었다. 1880년대 초에 그리기 시작한 〈사과 따는 사람들〉에는 퐁투아즈에서 이 시기에 완성한 작품(그림 a)처럼 농촌여성들이 등장한다. 점묘법 양식은 원래 그림에 입혀진 것이 분명하다. 그림 밖에 바로 집이 있는 것 같은 느낌을 주는 대담한 그림자는 피사로가 신인상주의의 요구라고 생각했던 기하학적 구조의 일관성을 살리기 위해 추가한 것이다.

그림 b 카미유 피사로, 〈내 방 창문에서 본 풍경, 에라니 쉬르 엡트〉 1886-1888년,
애슈몰린 박물관

이에 비해 〈내 방 창문에서 본 풍경, 에라니 쉬르 엡트〉(그림 b)는 1886년에 새로운 주문 아래서 시작되었고 전시회에 맞춰 제시간에 끝을 맺은 작품이다. 수학적인 구성과 점묘법은 신인상주의의 원칙들을 극단까지 몰고 간다. 그러나 1888년에 피사로는 이 그림을 수정할 때 전경에 나뭇잎을 더 많이 추가하고 색채를 부드럽게 만듦으로써 지나친 단순화와 집요함을 누그러뜨렸

다. 아마도 판매에 적합한 그림으로 만들려고 했던 것 같다. 1870년대 말에 앨프리드 마이어가 조직한 화가조합에 잠시 가담한 일이나 인상주의 화가들의 조직을 협동조합으로 생각했던 것으로 판단컨대 피사로는 무정부주의자였다. 쇠라는 독립화가들과 함께 첫 번째 전시회를 개최했다. 그중 일부가 좌파 시의원들과 연줄이 있었던 덕분에 루브르 맞은편에 있는 우체국을 전시장으로 사용했다. 중요한 것은 이곳이 개인 갤러리에 작품을 내놓기 시작했던 인상주의 화가들을 반대한 공공장소였다는 점이다. 비록 피사로는 함께 전시하지 않았지만, 근대적인 주제와 고전적인 법칙을 결합한 신인상주의가 유토피아적인 이미지에 대한 열망에 부합한다고 생각했다. 1886년 인상주의 전시회에 쇠라를 초대한 사람도 피사로였다. 훗날 피사로는 장 그라브의 무정부주의 잡지 『라 레볼트 La Révolte』를 위한 삽화와 반자본주의적인 캐리커처를 그렸다. 그는 신인상주의 양식이 유토피아적인 메시지에 방해가 된다고 느꼈던 것 같다.

메리 커샛 Mary Cassatt

모성애

많은 인상주의 화가들과 마찬가지로 커샛의 양식은 1880년대에 더욱 엄격한 양식으로 발전했다. 다시 말해, 이전 인상주의의 평면적인 효과에서 탈피해 더 확실한 윤곽선과 전통적인 모델링을 채택했다. 그녀는 색채 중심의 모더니티와 환영적인 존재를 이상적으로 혼합해 당대의 취향과 자신의 원칙 둘 모두를 만족시켰다. 커샛은 필라델피아와 파리에서 아카데미 양식으로 교육을 받았고, 나중에 비슷한 교육을 받았던 에드가 드가의 소

그림 a **프락시텔레스, 〈아기 디오니소스를 안고 있는 헤르메스〉** B.C. 343-330년경, 올림피아 고고학 박물관

개로 인상주의 화가들과 교류했다. 종종 '타원형 거울'로 불리는 이 작품에는 르네상스의 타원형 혹은 톤도tondo 형태의 성모 마리아를 연상시키는 형태를 배경으로 엄마와 아이가 나온다. 오래전 고인이 된 전통의 수호자 앵그르처럼 커샛의 그림은 라파엘로를 떠올리게 한다. 앵그르 추종자의 대다수가 퇴보적인 종교화에 머물고 있던 당시에 커샛은 여성의 멋진 실내복과 머리 모양을 통해 완전히 현대적인 감각을 유지했다. 게다가 다정하게 아들을 안고 있는 엄마와 어린 아들의 멍한 시선은 관찰을 토대로 한 것으로 보인다. 엄마와 아들사이의 물리적인 애착과 애정에도 불구하고 〈엄마와 아이(타원형 거울)〉는 마치 이 아이가 커서 이상적인 반신반인이 되기라도 할 것처럼 그리스의 청년 조각상을 연상시킨다. 이 작품은 아기 예수가 십자가의 비극적 운명을 알고 있는 듯한 성모자상의 형태를 차용했다. 아이의 콘트라포스토 자세는 프락시텔레스의 〈아기 디오니소스를 안고 있는 헤르메스〉(그림 a)의 변형이며, 그의 다른 콘트라포스토 인물들의 요소와 결합되었다. 이 작품은 아기를 목욕시키는 그림(204쪽)처럼 아이를 돌보는 엄마를 묘사한 커샛의 과거 작품과 대비된다.

커샛은 결혼을 하지 않았고 아이도 없었지만 아이 돌보기를 더할 수 없이 세심하게 관찰했다. 그녀는 후반기 대부분을 이 주제에 몰두했지만 르누아르의 〈모성〉(235쪽)에 보이는 반 페미니스트적 편향을 드러내지 않았다. 커샛은 성모마리아를 연상시켜 모성의 고결함을 암시했다. 심지어 〈가족〉(그림 b)에서도 아버지는 부재하며 이는 어머니를 중심으로 하는 가족의 재구성을 시사한다. 일종의 완곡한 페미니즘이다. 〈가족〉에서 누나와 교류

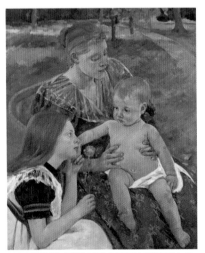

그림 b **메리 커샛, 〈가족〉** 1893년, 크라이슬러 박물관, 노퍽,

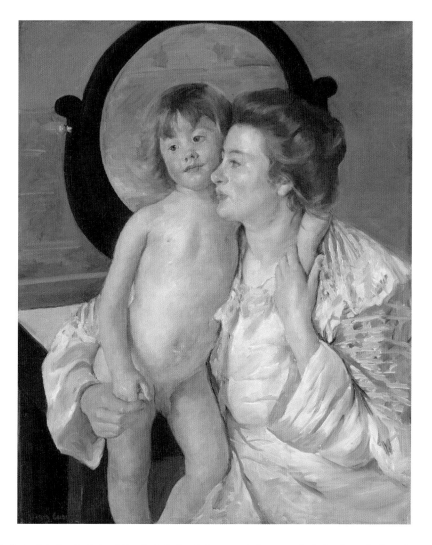

하는 아기의 손짓은 누나의 운명을 예언한다. 엄마는 누나가 든 꽃에 손을 뻗는 아이를 적극적으로 제지하기보다 머리를 앞으로 기울여 아이를 받치고 있으며 그 표정에는 사랑이 가득하다. 양육으로 인한 행복이 여자의 본능인 것처럼 아름다운 것에 손을 뻗는 것은 아들의 본능이다.

　　엄마와 아들의 거의 성적인 애착은 아들의 몸을 잡은 엄마의 손에서 드러난다. 이와 비슷하게, 아들의 성기가 노출된 〈엄마와 아이(타원형 거울)〉에서도 성적인 암시를 피할 수 없다. 하지만 가문의 영속이라는 아들의 미래의 역할과 엄마의 몸에서 그의 몸이 나왔다는 사실에도 불구하고, 두 사람의 관계는 육체를 넘어선다는 사실을 나타내기 위해 엄마의 시선은 다른 곳을 향하고 있다.

폴 세잔 Paul Cézanne

그림 a 폴 세잔, 〈콩포티에가 있는 정물〉 1879-1882년경, 개인소장

그림 b 귀스타브 카유보트, 〈과일 가판대〉 1880년경, 개인소장, 파리

보는 것이 핵심이다

세잔의 웅장한 정물화는 중기의 가장 주목할 만한 성과들 중 하나다. 마치 차렷 자세의 군인처럼 단단한 그림 속 항아리는 살짝 기울어진 과일 그릇을 뒤에서 든든히 받쳐주고 있다. 과일 그릇이 놓인 풀 먹인 면 식탁보는 방금 세탁한 듯 빳빳하며 기이하게 접혀 있다. 끝마무리된 상태의 모양과 기능이 각기 다른 항아리들은 그 자체로 흥미로운 비교 대상이다. 즉, 우아하게 장식된 설탕그릇은 커다란 프로방스 스타일의 항아리와 대비된다. 이 항아리는 납작한 항아리 입구와 비어 있는 항아리 속이 노란색 조각처럼 평면적으로 채색되었다. 〈콩포티에가 있는 정물〉(그림 a)(폴 고갱이 구입하고 모방한 그림) 같은 과거의 그림에서보다 더 많이 혼합되었음에도 불구하고, 반짝이는 표면에는 세잔의 구성적인 붓질의 흔적이 남아 있다. 초록색 유약에 불규칙하게 반사된 빛은 시골 장인의 수작업을 암시하는데 이는 세잔의 고유의 구성 과정과 비슷하다.

탁자 오른쪽 뒤에 있는 서랍장은 탁자 위의 배열을 부각시키고, 수직과 수평의 기하학적 구조를 보여준다. 카유보트의 정물화 〈과일 가판대〉(그림 b)와 비교해보자. 카유보트는 작업실 밖에서 모티프를 발견했지만 모두 동등하게 배열했다. 세잔의 선택들은 더 임의적이다. 서랍장은 당연히 구성적인 요소이지만 작업실 정물보다 더 기능적이다. 서랍장은 카유보트의 바구니와 상자에 담긴 과일처럼, 어두운 열쇠구멍과 돌출한 손잡이를 장난스럽게 대비시키는 기회를 제공했다. 그러나 카유보트의 지속적인 환영주의와 달리, 오른쪽 손잡이 아래의 서랍장은 식탁보의 밝은 색을 반복하는 엷은 공기 속으로 희미하게 사라진다.

벽지 무늬에 대한 인상주의 화가들의 관심은 왼쪽 상단에서 볼 수 있다. 커다란 항

아리의 배경이 서랍장의 측면인지 벽인지는 확실치 않으며, 탁자의 모서리는 바닥과 벽이 시작되는 지점을 가린다. 벽지 아래에 있는 수평 띠가 몰딩인지 굽도리널인지 바닥인지 구별하기는 불가능하다. 이러한 혼란은 〈콩포티에가 있는 정물〉의 배경보다 더 심하다. 후자에서는 벽지가 거의 환영을 불러일으키며 물잔과 섞여든다.

비교적 원근법이 적용된 열린 서랍과 대비되는 기울어진 탁자는 주목할 만하다. 그것은 관람자의 눈앞에 정물을 내민다. 평면적인 효과는 일본 판화를 모방하면서 생긴 인상주의의 잘 알려진 현상이다. 그러나 프랑스 철학자 모리스 메를로 퐁티는 시각이 제공하는 지식은 공간 속의 몸의 상황과 촉각에 대한 기억들과 불가분의 관계이기 때문에, 세잔의 그림은 '체험된 원근법'을 보여준다고 설명했다. 세잔의 말처럼 '감각들을 인식하기' 위한 주의 깊은 관찰을 통한 작업은 동시에 다른 시점들에 대한 가능성을 포함해 심리적인 경험에 가깝다. 거기서 눈은 무의식적으로 그것을 경험하기 위해 정신과 신체를 공간에 투사한다. 따라서 세잔의 작품은 익숙하면서도 낯설다. 그것은 감각을 통한 예술적인 재구성을 거쳐 세계를 복원하기 위함이었다.

빈센트 반 고흐 Vincent van Gogh

그림 a **빈센트 반 고흐, 〈정오〉 장 프랑수아 밀레의 목판화 모방** 1889-1890년, 파리 오르세 미술관

농부의 자장가

우체부 조셉 룰랭의 아내인 오귀스틴이 아이 마르셀의 요람의 줄을 잡고 생각에 잠겼다. 그녀의 큰 가슴과 엉덩이는 어머니로서의 역할과 주변을 평화롭게 감싸는 주부로서의 역할을 상징한다. 그림 제목은 요람 흔들기라는 의미이지만, 반 고흐가 편지에서 인정했듯 '자장가'라는 뜻도 있다. 우리는 꽃무늬 벽지를 리드미컬한 조화로운 악보라고 상상한다. 벽지는 자는 아기를 지켜보는 엄마의 몽상을 암시하기도 한다. 엄마는 요람을 흔들지 않고, 육체노동을 연상시킨다는 이유로 반 고흐가 매우 찬양했던 거친 농부의 손으로 노란 줄을 잡고 있을 뿐이다.

파리에 오기 전, 반 고흐는 농촌과 노동자 주제에 이끌렸다. 수많은 복제판화를 발행한 구필 화랑Goupil gallery 에서 일하던 동생 테오를 통해 그는 밀레의 그림에 특별히 관심을 갖게 되었고, 생 레미 병원에서 밀레 판화를 복제한 그림을 그렸다.(그림 a) 파리에 도착한 반 고흐는 자연스럽게 피사로 주변의 화가들에게 끌렸고, 그들의 좌파적인 정치 성향과 그다지 부르주아적이지 않은 주제는 그의 이상과 잘 맞았다. 피사로의 〈카페오레를 마시는 젊은 농촌 여인〉(그림 b) 같은 그림은 그런 주제들을 어떻게 현대적인 양식으로 다루는지 보여준다. 그러나 피사로는 좀 더 체계적인 형태의 붓질을 향해 나아가고 있었다.

〈자장가〉의 대담한 패턴과 대비되는 색채의 넓고 비교적 평면적인 면의 대비는 아

그림 b **카미유 피사로, 〈카페오레를 마시는 젊은 농촌 여인〉** 1881년, 시카고 아트 인스티튜트

를에 있던 고갱의 존재를 드러낸다. 고갱은 여러 차례 연기하다가 10월 말에 마침내 아를에 도착해 반 고흐와 노란 집에서 함께 살았다. 그러나 두 사람은 충돌했고, 그들의 동거는 반 고흐가 오른쪽 귓불을 잘라 매춘부에게 보낸 폭력적인 사건으로 막을 내린다. 이 사건은 많은 부분이 미스터리로 남아 있지만, 직접 실물을 보고 그리는 데 몰두한 반 고흐의 방식과 고갱의 이론이 충돌했던 것은 분명하다. 고갱이 친구였던 화가 에밀 슈페네커에게 보낸 편지에서 말한 것처럼, 그는 자연을 직접 모방하지 말고 '자연 앞에서 꿈꾸고', '모델보다 결과물에 대해 더 많이' 생각해야 했다. 고갱에게 이미지는 기억을 통과하며 정신에 의해 형성되고 유지되는 것이었고, 관찰한 바를 재현하는 것보다 상상력이 더 중요했

다. 룰랭 부인의 몸의 대담한 윤곽선이나 벽지에서 볼 수 있듯이, 반 고흐는 〈자장가〉를 그리면서 드로잉을 포기하지 않았다. 그러나 대부분의 다른 구역에서는 체계적으로 선을 통해 그림자를 나타내는 것을 지양하고 부분적으로 혼합된 길고 넓은 붓질을 선보였다. 그 결과는 고갱과 비슷한 추상이었다. 평면적인 붉은색 구역이 룰랭 부인의 의자를 감싸면서, 보색인 초록색의 그윽함과 영향력을 고조시킨다. 반 고흐는 색채의 상호관계를 의식했고 이 시기 다른 그림들에서도 붉은색과 초록색 대비를 표현적으로 사용했다. 결과적으로 반 고흐는 관찰에 단단히 뿌리를 내린 채, 고갱의 종종 과시적인 형태의 단순화와 때로는 불필요한 재치를 강력한 표현적 장치들로 바꾼 것이다. 그렇게 해서 나온 결과물은 평범한 사람들의 인간성과 깊은 감정, 그리고 그들이 존경받을 만한 자격이 있음을 암시했다.

빈센트 반 고흐 Vincent van Gogh

그림 a **카스파 다비트 프리드리히, 〈달을 보는 두 남자〉** 1819-1820년, 갈러리 노이에 마이스터

우주의 시계

1888년까지 반 고흐는 그를 유명하게 만들어준, 밝은 색채로 물감을 두껍게 바르는 양식을 발전시켰다. 인상주의와 흡사한 양식을 구사하던 시기를 급속도로 벗어난 그는 오늘날 후기인상주의 작가로 일컬어진다. 당대에 만들어진 용어인 '인상주의'와 달리, '후기인상주의'는 그 현상이 끝난 이후에 탄생했다. 이 용어에는 인상주의와의 지속적인 연관성이 함축돼 있다. 그리고 화가들은 각자의 논리적 근거를 가지고 있었던 것으로 보인다. 동시대를 살았던 고갱이 기억과 상상을 기반으로 작업해야 한다고 주장했던 것과 달리, 반 고흐는 직접 관찰을 통한 작업에 몰두했지만 인상주의에 자주 나타나는 무질서가 아닌 강렬한 감정으로 작업했다. 반 고흐의 붓질과 색채는 모두 인상주의에서 기원했지만 표현적인 목표를 위해 재배치되었다.

반 고흐는 여러 편지에서 별이 보이는 밤 장면을 그리고 싶다고 말했다. 〈별이 빛나는 밤〉에선 알피유 산Alpilles 아래에 잠든 생 레미 마을을 내려다보고 있다. 반 고흐는 고갱과의 갈등 후에 찾아온 우울증과 그로 인한 발작에서 벗어날 수 있는 안식처를 여기서 발견했다. 그가 머무는 동안 그렸던 대다수의 그림이 방이나 병원 마당에서 그려진 것이었지만, 이 작품은 생 레미를 떠난 다음에 제작된 것으로 보인다. 중앙의 교회 첨탑은 전경 왼쪽의 비틀린 거대한 사이프러스 나무 때문에 더 작아 보인다. 반 고흐는 사이프러스가 묘지에서 자주 발견되기 때문에 죽음과 연관돼 있다는 사실을 알았다. 그는 어쩌면 무덤에서 이 그림을 그렸을지도 모르겠다.

그림 b **빈센트 반 고흐, 〈피에타〉 들라크루아 작품 모방** 1889년, 암스테르담 반 고흐 미술관

사이프러스의 뾰족한 꼭대기와 마치 하늘에 닿으려는 듯 리드미컬하게 상승하는 형태는 관람자의 시선을 위로 향하게 한다. 오른쪽 상단의 빛나는 초승달과 별이 가득한 하늘은 그림에 균형을 잡아준다. 일부 학자들은 소용돌이치는 형태가 반 고흐가 병 때문에 먹던 약으로 인한 환각에서 비롯되었다고 주장했다. 반 고흐는 이러한 소용돌이로 우주의 신비롭고 조용한 시계를 암시했다. 그것은 절대 멈추지 않으며, 해가 지고 사람들이 잠드는 밤에 더 잘 보인다. 나무의 형태와 교회 첨탑의 비교는

카스파 다비트 프리드리히의 작품(그림 a) 같은 과거 북유럽의 상징주의를 상기시킨다. 상징주의자들은 자연에 신의 존재가 깃들어 있다고 생각했고, 이를 표현하는 것이 목표였다.

지나고 보니, 반 고흐의 그림은 1890년에 그를 자살로 몰고 간 절망과 위안의 필요성을 예언하는 것인지도 모르겠다. 회전하는 빛무리는 인간의 고통 너머의 안락함과 지식의 세계를 상징할 수 있다. 반 고흐는 종종 자신을 희생자라고 생각하며 십자가에 매달려 인류를 구원한 예수 그리스도에 비유했다.(그림 b) 그는 종교적인 교육을 받았고 처음에는 종교인으로 살고자 했지만, 미술의 사회적이고 종교적인 소명을 믿게 되었다.

폴 세잔 Paul Cézanne

놀이의 기술

카드놀이 하는 사람들은 1890년대 초에 세잔의 마음을 사로잡았던 주제다. 〈카드놀이 하는 사람들〉의 웅장한 규모, 균형과 진지한 분위기 뒤에는 '인상주의를 미술관의 작품처럼 견고한 것으로 만들고 싶다'거나 '자연을 모방해 푸생처럼 그리고 싶다'는 말이 숨어 있다. 세잔의 야심은 '감각들을 인식하는' 것에서부터 주변 세계에서 채택된 영속적이며 고전적인 것을 추구하는 것으로 발전되었다. 동네의 바에서 카드놀이에 몰두한 평범한 사람들의 장르를 고전에 가까운 것으로 격상시킨 것은 놀라운 솜씨였다. 당대 화가들의 그림과 전혀 다르게 보일지라도, 이 작품은 1880년대 중반에 르누아르(332쪽)와 비슷한 야심을 보여준다. 반동적인 해결 방식이나 쇠라(334쪽)가 사용한 방법 같은 것 없이도 직접 관찰에 대한 관심을 포기하지 않았다.

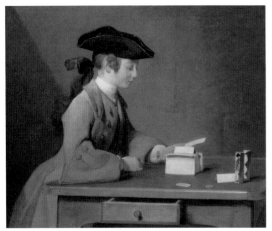

그림 a 장 시메옹 샤르댕, 〈카드로 만든 집〉 1736-1737년경, 런던 내셔널갤러리

그림 b 폴 세잔, 〈카드놀이 하는 사람들〉 1890-1895년, 파리 오르세 미술관

오른쪽의 커튼은 과거 거장들의 초상화를 생각나게 한다. 근처 남자의 파란 망토는 전성기 르네상스적인 무게감과 양감을 가지고 있다. 파이프를 물고 이 광경을 지켜보는 왼쪽의 남자가 균형을 잡아준다. 서랍으로 강조된 탁자와 중앙의 남자는 카드놀이 하는 사람들의 등과 함께 삼각형의 중심축을 형성한다. 이는 레오나르도 다 빈치와 라파엘로 같은 화가들의 구성적 특성이다. 삼각형의 꼭대기에 걸린 잘려 나간 그림이 의미가 있는지 아닌지 결론내리는 것은 불가능하다. 소년 위에 있는 파이프 걸이는 텅 비었을지도 모르는 구역을 강조한다. 그림(그림 a)처럼, 전통 회화에서 카드는 망가지기 쉬운 인생에 비유되었고, 어떻게 아이들이 하찮은 게임에 시간을 낭비하는지에 대한 도덕적인 교훈이었다. 이와 반대로 세잔의 그림은 그의 기존의 방식대로 견고하게 구축되었다. 그리고 경험이 많은 사람들이 카드놀이에 참여함으로써 그림에 위엄과 진지함을 부여한다. 현지 농부들 중에서 선발한 모델을 열 번 이상 스케치했던 세잔의 준비과정도 마찬가지였다. 거의 완성된 카드놀이 그림 다섯 점은 두 유형으로 나뉜다.

세잔은 완성도가 높고 복잡한 두 점을 완성한 다음, 나머지 석 점을 그렸다. 배경은 더 단순해졌고 카드놀이 하는 사람도 둘로 감소했으며 구경꾼도 사라졌다. 병 하나가 추가되었을 뿐이다.(그림 b) 더 간략한 붓질이 더 많이 보이는 이 석 점은 확실하게 마무리되지 않았다. 그러나 숫자가 두 명으로 줄어든 점, 그중 한 명이 파이프 담배를 피는 점은 카드놀이 하는 사람들처럼 관람자의 집중도를 높인다. 물론 미술 전통에서 담배 피우는 사람은 내적인 사고와 창조성과 연관되었다.

카드게임의 규칙들은 카드놀이 하는 사람들의 행동을 규제한다. 세잔은 그러한 규칙들을 그의 초기 버전에서 과시적으로 환기시킨 미술의 규칙, 적어도 과거 걸작의 규칙에 비유하는 것처럼 보인다. 그는 가장 평범한 장면이 미술의 원천과 언어와 과정들에 대해 생각하게 만드는 철학적인 위엄을 어떻게 담을 수 있는지 증명했다. 세잔의 인물들의 거의 종교적인 게임 숭배는 인생의 의미 통찰을 위해 카드놀이나 작품제작 등이 어떻게 탐구될 수 있는지를 암시한다.

아르망 기요맹 Armand Guillaumin

맹렬한 색채

1886년 기요맹은 '맹렬한 색채화가'라는 명성을 얻었다. 그해 조르주 쇠라를 옹호한 평론가 펠릭스 페네옹은 상당히 요란한 문체로 다음과 같이 기술했다.

'우리는 기요맹의 그림 앞에 서 있다. 광대한 하늘: 초록색, 자주색, 연보라색, 노란색의 싸움터에 구름이 밀고 들어오는 달아오른 하늘, 휘몰아치는 바람에 의해 형체 없이 늘어져 낮게 걸린 거대한 수증기 덩어리가 지평선에서 솟아오르는 땅거미 지는 하늘. 무겁고도 호화로운 하늘 아래, 보라색 임파스토로 그려진 밭고랑과 초원이 교대로 이어지는 보라색 곱사등이 시골, 나무들이 움츠러든다....'

1892년에 복권으로 10만 프랑을 받은 기요맹은 자유롭게 여행하고 내키는 대로 그릴 수 있는 자유를 얻었다. 그때부터 기요맹은 지중해와 대서양 해변과 크뢰즈 계곡(264쪽)에서 정기적으로 그림을 그렸고, 생 라파엘Saint-Raphaël 근처의 에스테렐 마시프Esterel Massif를 정기적으로 방문했다. 그곳에 있는 아게Agay의 붉은 바위를 좋아했던 그는 이 주제로 가장 강렬한 색채의 그림을 제작했다. 색채는 기요맹의 장점이었지만, 1890년대와 1900년대 초에 제작된 그림은 표현주의적이고 야수파의 그림처럼 보이기 시작했다. 색채는 분류가 불가능할 정도로 매우 격렬하고 거칠었고, 그래서 기요맹은 신임을 잃었다. 그러나 그의 농장 그림들은 인상주의적 관찰을 토대로 했기에 쉽게 알아볼 수 있었다. 고갱도 강렬한 색채를 사용하긴 했으나, 그러한 색채를 재치 넘치는 추상화된 구성과 결합했다. 예를 들어, 〈르 풀뒤의 해변〉(그림 a)에서 배경은 브르타뉴 지방이었지만 형식과 구성은 일본 판화에서 영감을 받았다. 고갱은 이러한 양식을 '종합주의Synthetism'라고 불렀는데, 실제와 상상을 결합했기 때문이었다.

고갱은 그의 작품에 아방가르드적인 외관을 부여하기 위해 유사한 위트나 추상에 의지할 수 없었다. 하지만 비현실적인 색채로 매우 빨리 인상주의와 결별했기 때문에 그는 더 이상 인상주의에 속한 것처럼 보이지 않았다.

반 고흐가 파리에 왔던 1886년 이후 기요맹과 반 고흐는 친구가 되

그림 a 폴 고갱, 〈르 풀뒤의 해변〉1889년, 개인소장

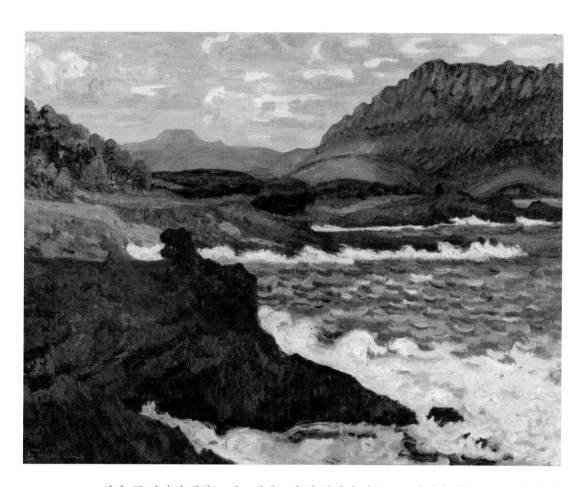

있다. 두 사람의 대화는 서로에게 도움이 되었던 것으로 보이지만, 베 짜기나 다른 종류의 노동을 떠올리게 만드는 반 고흐의 붓질과 달리, 기요맹은 더 무거운 붓질과 더 두꺼운 물감을 이용해 직감적으로 그리는 방식을 고수했다. 〈아게 풍경〉에서 붉은 보라색 바위가 흰색 파도가 치는 밝은 청록색 바다로 튀어나왔다. 언덕, 오른쪽의 높은 절벽과 멀리 보이는 산은 놀랄 만큼 아름다운 초록색, 파란색, 분홍색, 보라색을 보여준다. 이러한 그림들은 갤러리나 거실 같은 환경에서 급진적으로 떨어져 나와 보이기에 사람들은 두려움으로 반응한다. 기요맹은 반복해서 아게를 찾아 색채의 대담성은 유지하며 다른 각도에서 이곳을 그렸다. 다소 고립된 채 작업했기 때문에 기요맹의 그림이 실제로 야수주의의 원천이었는지는 확실치 않다. 한편으로 그의 일부 그림들은 이미 미술시장에 모습을 드러냈다. 미술관 큐레이터에게 무시당했던 기요맹은 초기 산업 풍경 주제의 독창성과 이러한 후기작에 보이는 표현적이고 전－야수파적인 대담함으로 이제서야 인정받기 시작했다.

기법과 다른 매체들

에드가 드가 Edgar Degas

그림 a **오귀스트 로댕**, 〈걷는 남자〉 1900년 이전,
뉴욕 메트로폴리탄 미술관

그림 b J.J. 그랑빌, 〈짐승으로 퇴보하는 인간〉 1843년

조각의 인상주의

인상주의라는 말은 회화에서 유래했으며, 견고한 형태보다 빛과 대기의 미술로 정의되는 개념들은 본질적으로 조각과 상반되는 것처럼 보인다. 그러나 조각가 오귀스트 로댕(그림 a)은 빛과 상호 작용하는 변화가 많은 표면과 사실주의와의 결합을 통해 자주 인상주의와 연관되었다. 로댕은 인상주의 화가들과 친했다. 실제로 1889년에 그와 모네는 조르주 프티 갤러리에서 공동 전시회를 개최했다. 고갱은 조각에도 손을 댔지만 인상주의 미학과 그렇게 잘 어울리지는 않았다. 이와 반대로 시인 폴 클로델의 누나인 카미유 클로델은 로댕의 제자이자 정부였고 때로는 뮤즈였다. 그녀의 조각은 양식적으로 로댕의 작품과 유사하다.

인상주의 화가들 중에서 가장 실험정신이 강했던 드가만이 유일하게 조각에서 두각을 나타냈다. 그는 말과 발레리나를 많이 조각했으나 가장 영향력이 큰 작품은 〈열네 살짜리 발레리나〉였다. 벨기에 출신의 발레학교 학생이었던 마리 판 괴템을 묘사한 이 작품은 1881년 인상주의 전시회에 출품되었고, 리본과 실제 발레용 치마를 포함해 다양한 재료와 함께 밀랍으로 제작되어 사실적인 효과를 높여 상당한 화제를 모았다.

한 평론가는 이렇게 평가했다. '들창코와 심술궂은 얼굴'의 '야수 같이 오만한' '번성한 거리의 부랑아.' '왜 소녀의 이마에는 입술과 마찬가지로 악이 그렇게 깊이 새겨져 있는가?' 오늘날, 이러한 평가는 놀랍고 충격적이기까지 하다. 저널리스트 크리스토퍼 라이던이 2003년에 쓴 열광적인 판타지와 비교해보자. '드가의 청동 발레리나는 에로스의 출현에 관한 것이었다. 열세 살이나 열네 살인, 나는 지금 이 순간까지도 숨이 막히는 이 유연하고 탄력 있는 작고 어린 발레리나에 반했다. 그녀는 저항할 수 없음을 깨닫고 도약할 준비가 된, 자신감 넘치는 소녀다움과 황홀함의 화신이었다. 그녀는 내가 꿈꾸던 소녀였다. 지금도 여전히 그런 것 같다.'

발레리나는 대개 하층계급 출신이었고, 자연주의를 끈질기게 추구했던 드가는 이 소녀의 출신이 잘 드러나는 방식으로 표현했다. 찰스 다윈 전에도 진화이론이 존재했으며, 머리의 형태와 얼굴 생김새를 보고 성격을 알 수 있다는 계몽주의의 골상학에서 유래한 개념도 포함되었다.(그림 b) 드가는 〈개의 노래〉(135쪽)와 〈르픽 자작과 그의 딸들(콩코르드 광장)〉(177쪽)에서도 인간을 동물에 비유했다. 이 작품의 소녀는 진화가 덜 된 인간과 연

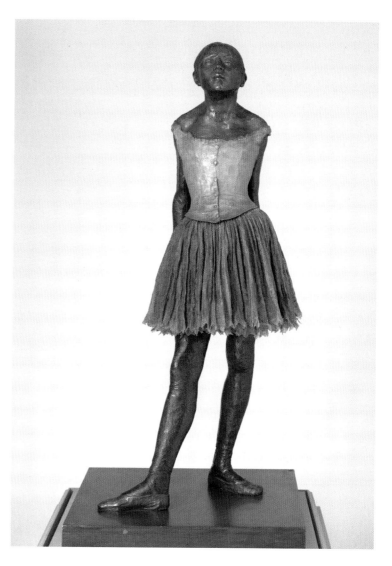

결시켰던 유인원의 특성들을 가지고 있다. 사람들은 열등한 사회적 위치는 동물적 본능과 낮은 지능에서 기인한 것이라고 믿었다.

　　이 조각상엔 금이 가 있고 지문도 남아 있다. 귀와 입을 수평축에 더 가깝게 배열하고 이마를 더 납작하게 보이게 하기 위해 소녀의 머리는 뒤로 젖혀졌다. 이러한 특징은 드가가 살던 시대엔 아둔함을 나타내는 것으로 간주되었다. 드가는 이 소녀상을 유리케이스에 넣었다. 인물의 마무리 손질에서는 아카데미 조각의 매끈함을 찾을 수 없다. 드가가 인물을 다루는 방식은 안무가를 능가하며, 또한 현대적인 것에 대한 그의 인상주의적 관심에는 잔인한 구석이 있다.

카미유 피사로 Camille Pissarro

그림 a **베르트 모리조, 〈자매들〉** 1869년, 워싱턴 내셔널갤러리

멋진 구성

부채는 인상주의자들이 생산해낸 것들 가운데 그다지 색다른 것이 아니었다. 스페인과 일본 물건의 유행과 18세기 로코코 양식에 대한 취향의 부활에 힘입어, 부채는 1870년대 공식적인 살롱전에 많이 전시되었다. 1870년대 말에 그 수는 마흔 점 이상에 이르렀다. 에드가 드가는 1868~1869년에 이미 부채 몇 개를 제작했고, 그중 하나를 베르트 모리조(그림 a)에게 선물했다. 살롱전에서 부채가 인기를 얻자 1878년 드가는 부채 제작을 재개했다. 그는 1879년 제4회 인상주의 전시회에 부채 다섯 점(그림 b)을 출품했고 드가만큼이나 실험적이던 피사로는 열두 점을 내놓았다. 심지어 드가는 모리조와 브라크몽 부부, 피사로의 부채를 별도로 전시하는 단독 전시실을 구상했다.

그림 b **에드가 드가, 〈부채 그림: 발레리나들〉** 1879년, 뉴욕 메트로폴리탄 미술관

드가의 발레리나와 무용 주제는 이러한 새로운 구성형태에 적합한 듯했다. 숙녀들은 오페라 극장 같은 장소에서 일반적으로 부채를 사용했기 때문이었다. 이와 극히 대조적으로 피사로는 농장 그림을 주제로 택했다. 하지만 인상주의자들의 부채 중에서 실제로 사용하려고 제작된 것은 하나도 없다. 수많은 수집가들이 부채를 장식품

〈부채 그림: 양배추 수확하는 사람들〉, 1878–1879년경

실크에 과슈, 16.5×52.1cm, 뉴욕 메트로폴리탄 미술관

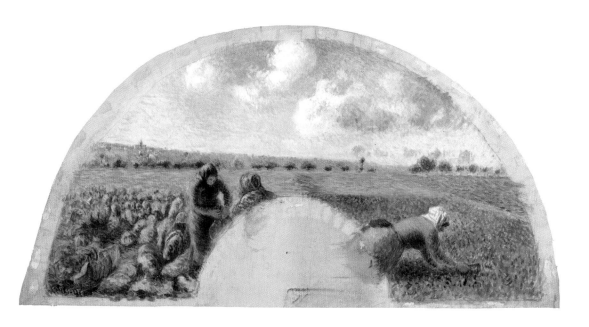

으로 구입했다. 인상주의 화가들이 개척하고 싶었던 새로운 판로였던 것이다. 당시 프랑스 경제는 불황의 늪에 빠져 있었고 드가와 피사로는 새 수입원을 찾고 있었다. 두 사람은 판화에 손을 대기 시작해, 마침내 메리 커샛을 비롯한 몇몇 화가들과 판화집 『낮과 밤』을 공동으로 제작할 계획을 세웠다.

　피사로와 드가는 부채의 반원형을 유지했다. 피사로는 부채의 형태에 따라 그림을 잘라 그와 같은 불편함을 무시하려고 노력했다. 마치 피사로가 진부한 사각 구성을 새로운 구성 형태로 단순히 옮겨놓은 것처럼 똑같은 풍경이 사각형으로 구상되었을 수도 있다. 반면 드가는 사각 캔버스에서도 등장인물을 잘랐을 정도로 이러한 기법을 좋아했다. 파스텔화 〈오페라 관람석에서 본 발레〉(130쪽)처럼, 위에서 본 발레리나들은 오페라 극장에 온 사람의 부채 뒤에서 포착한 것처럼 보인다.

　드가는 금, 은, 수채물감 등 특이한 재료에 몰두했다. 실크에 수채물감은 빨리 스며들고 손상되기 쉬웠기 때문에 그는 이런 재료들이 내구성이 그리 높지 않을 거라고 생각했던 것 같다. 다시 말해 드가에게 부채는 수명이 짧은 장식품이었다. 반면 피사로에게 부채는 그의 모든 작품처럼 직설적이었다. 사실 피사로의 부채는 대부분 상태가 좋은데, 이는 과슈 사용으로 두꺼워져 들고 다니기가 어려웠기 때문이다. 피사로는 장식미술과 고급미술 경계의 모호함을 보여주는 데 있어 드가보다는 관심이 적었고, 특유의 평범함을 고집했다. 능숙한 드로잉, 섬세한 채색과 조심성이 드러나는 피사로의 부채는 굉장히 아름다운 오브제가 되었다.

에드가 드가 Edgar Degas

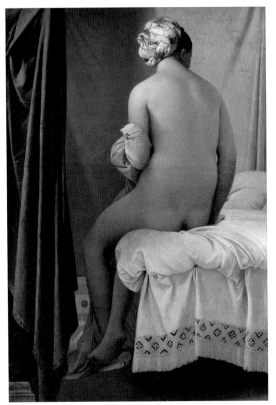

그림 a **장 오귀스트 도미니크 앵그르**, 〈발팽송의 목욕하는 여자〉 1808년,
파리 루브르 박물관

그림 b **모리스 캉탱 드 라 투르**, 〈장 르 롱 당베르〉 1754년,
파리 루브르 박물관

목욕하는 여자들(문지르기)

드가는 1880년대에 목욕하는 여자를 주제로 파스텔화를 그리기 시작했고, 그중 여러 점을 1886년 제8회 인상주의 전시회에 선보였다. 여성 누드는 미술사의 전통 주제였고, 몸단장하는 여성은 18세기에 특히 인기가 있었다. 드가는 몸단장의 첫 단계인 목욕을 선택해 두 가지 전통을 결합했다. 귀족 문화에서 여성들은 모든 비밀을 공유하던 하녀들과 함께 목욕을 했다. 몸단장은 메이크업 밑에 특정 비밀을 감추고, 그것을 보충할 장점을 강조하려는 의식이었다고도 말할 수 있다. 하지만 드가는 평범한 몸단장에 별 관심이 없었다. 그의 관심은 매음굴에 있었다. 목욕 의식의 이 특별한 버전은 고객들의 위생을 보장하려는 것이었다. 이는 정화시키는 세례 주제를 상당히 이교적으로 비틀었다고 할 수 있다.

다른 어디서 이처럼 자연스러운 누드를 만날 수 있을까? 일부 누드화에서 드가의 위치는 마치 열쇠구멍을 통해 보고 있는 것 같은 관음증을 암시한다. 이러한 시점은 남의 눈을 신경 쓰지 않고 자연스러워 보이는 자세를 끌어낼 수 있다. 그러나 드가의 가정부는 드가가 모델들에게 요구한 몹시 고통스러운 작업에 대해 말한 적이 있다. 드가는 매음굴에서 젊은 여성을 관찰했던 것으로 보인다. 그는 파스텔화를 그리면서, 종종 다른 매체와의 결합을 시도했고 작은 크기로도 작업했다. 너비가 거의 1미터에 이르는 이 그림은 파스텔만 사용한 것이다. 드가는 18세기의 세련된 초상화와 정교한 드로잉에 많이 사용된 파스텔을 비천한 신분의 여성, 이를테면 발레리나나 세탁부를 그리는 데 썼던 것이다. 주제에 맞지 않는 기법을 대놓고 썼다는 사실이 핵심이다. 기교가 뛰어난 화가라면 하찮은 것에서도 아름다움을 끌어낼 수 있어야 한다는 것이 드가의 생각이었다. 보들레르는 『현대적 삶의 화가들』(1863년)에서 매춘부의 미와 패션에 관해 말하면서

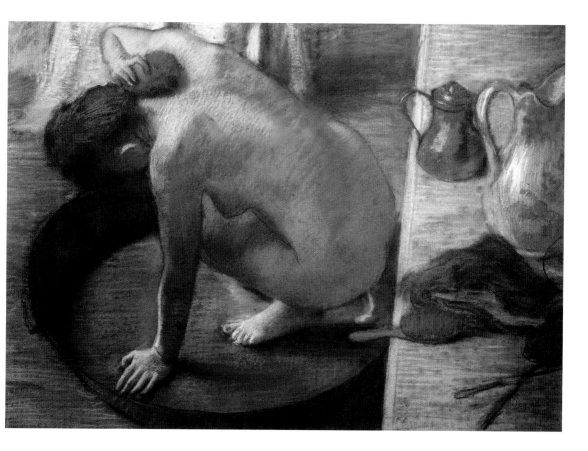

이러한 생각에 대해 언급했다. 드가는 벨라스케스나 마네처럼 가장 평범한 주제로 아름다운 작품을 만들었다. 다만 대부분의 사람들이 만나고 싶어 하지도, 심지어 말하는 것도 꺼렸던 여성들을 묘사함으로써 이러한 개념을 극단까지 몰고 갔다.

파스텔화는 색으로 드로잉을 하는 것과 비슷하다. 보수적인 앵그르(그림 a)로 대변되며 이성과 연관되는 선, 들라크루아와 마네, 인상주의 화가들로 대변되며 감정 및 물질세계와 연관되는 색채의 전통적인 갈등에 대해 논의하는 일종의 종합 혹은 세 번째 방식이다. 드가는 친구 발팽송이 소장하고 있던 앵그르의 〈발팽송의 목욕하는 여자〉를 분명히 알았다. 〈욕조〉는 순수한 선으로 표현된 3차원적 형태와 선명한 윤곽선이 있는 그러한 그림들을 연상시킨다. 18세기 파스텔화(그림 b)의 부드러운 혼합과 달리, 드가의 힘 있는 파스텔 선은 파스텔 스틱으로 표면을 문지른 듯, 이미지를 만드는 사람으로서 드가의 기교에 관심을 집중시킨다. 마네가 그린 올랭피아(223쪽)가 오만해 보인다고는 하지만, 드가는 강렬한 드로잉으로 이 매춘부를 예술의 영역으로 옮겨옴으로써 그의 지배하에 두었다.

메리 커샛 Mary Cassatt

그림 a **외젠 들라크루아, 〈사르다나팔루스의 죽음〉의 드로잉**
1826-1827년, 파리 루브르 박물관, 데생 진열실

그림 b **아르망 기요맹, 〈선상에서〉** 1867년

인상은 색이다

귀족적 우아함과 대단히 화려한 기법의 시대를 회상시킬 수도 있지만, 파스텔은 실용적인 기능들도 가지고 있었다. 자연의 현실은 전통적인 검은 초크나 흑연 드로잉이 만들어내는 흰 바탕의 검은색도, 다른 전통적인 드로잉 기법도 아니었다. 색을 사용한 스케치가 더 진정한 접근법일 것이다. 그러나 현장에서 바로 유채물감으로 그렸던 인상주의자들에게 예비 스케치나 습작은 일반적으로 불필요했다. 반대로 드가, 마네, 카유보트는 종종 예비 드로잉을 했다. 이들의 그림은 대체로 꼼꼼하게 계획되었고, 종종 연필이나 검은 초크를 사용해 스케치북을 가득 채웠다. 심지어 피사로도 그중 하나였다.

물감 스케치를 원했던 화가에게 수채화는 19세기에 많이 활용된 기법이었지만, 세잔 외에 다른 인상주의 화가들에게는 별로 인기가 없었다. 커샛처럼 색채 계획과 스케치를 결합하고자 했던 사람들은 파스텔을 선택했다. 19세기 인상주의자들이 파스텔을 최초로 사용한 것은 아니었다. 그들이 찬양한 선배화가 들라크루아는 둘 모두를 이용했다. 그는 이른바 낭만주의적 살롱전(1827년)의 하이라이트 〈사르다나팔루스의 죽음〉을 잉크 스케치와 파스텔 스케치로 준비했다.(그림 a) 그는 파스텔 스케치로 캔버스에 직접 물감을 바르기 전에 색채 효과를 연구할 수 있었다. 인상주의자들과 달리 들라크루아는 어두운 바탕에 그렸기 때문에, 중간 바탕에 채색된 종이를 썼고, 흰색과 붉은색과 파란색은 그것을 배경으로 서로 연결되었다. 모네 같은 인상주의자들도 초기에는 파스텔을 썼고 기요맹은 평생 파스텔을 사용했지만 완성된 작품을 제작하기보다는 주로 실물 스케치(그림 b)에 사용했다. 커샛은 자매였던 리디아와 같은 집에 살았고 자주 같이 다녔기 때문에 행동 반경이 넓었다. 루브르에는 두 자매를 보여주는 드가의 판화도 있다. 이를 보면 화가들이 친구나 가족을 모델로 많이 썼다는 사실을 알 수 있다. 극장에 있는 리디아는 파스텔화를 위한 수단이었다. 이 파스텔화

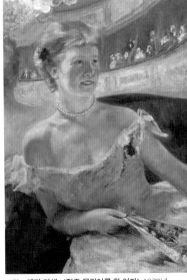

그림 c **메리 커샛, 〈진주 목걸이를 한 여자〉** 1879년,
필라델피아 미술관, 펜실베이니아 주

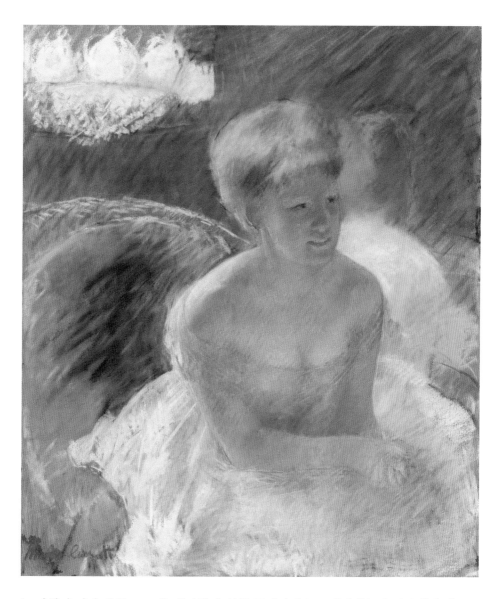

는 커샛이 어떤 작품(그림 c)을 제작하기 위한 준비과정으로 생각했는지 궁금해질 정도로 환상적이다. 드레스에서 교차되는 파란색과 노란색, 의자의 붉은색과 거기에 반사된 머리, 크리스털 샹들리에 가장자리의 미묘한 청록색, 이 모든 화려한 효과들이 커샛의 압도적인 사선의 붓질로 하나가 되었다. 형태는 더 개괄적이고 윤곽선도 불확실함에도 불구하고, 이 예비 파스텔화를 완성작보다 훨씬 더 매력적으로 만드는 요소는 커샛의 대담한 체계와 선택에 대한 확신이다. 리디아의 평온하고 만족스러운 얼굴과 꼭 쥔 두 손에서, 그녀가 만성질환에 시달렸다(1882년 사망)는 사실을 떠올리긴 쉽지 않다.

에드가 드가 Edgar Degas

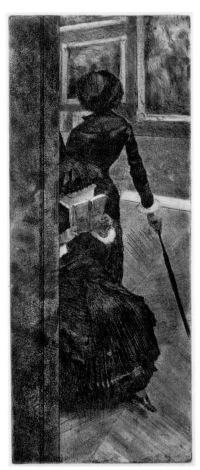

그림 a **에드가 드가**, 〈루브르의 메리 커샛: 회화관〉
1879~1880년, 뉴욕 브루클린 미술관

다양한 모습의 메리

드가와 친했던 메리 커샛은 그의 많은 작품에 등장한다. 1879년에 드가와 커샛은 카미유 피사로와 펠릭스 브라크몽과 함께 에칭 작품집 『낮과 밤』 jour et Nuit을 제작하려는 계획을 세웠다. '낮과 밤'이라는 제목은 가장 흔한 매체였던 흑백판화를 의미했다. 에칭협회는 1860년대 에칭을 부활시켰다. 이 협회에는 친구 드가처럼 거의 일평생 판화에 관심이 있었던 마네와 바르비종의 화가 여러 명이 소속되었다. 그러나 실험을 할 때도 에칭이나 석판화를 고집했던 마네와 달리, 드가와 피사로는 전통적으로 선으로 새긴 동판에서 나올 수 있는 다양한 회화적 효과들을 찾으면서 여러 가지 도구와 기법을 결합하는 것을 좋아했다. 실제로 드가는 1880년 인상주의 전시회에 커샛을 주제로 여러 점의 에칭을 전시했는데, 가장 이른 작품에서는 소프트 그라운드 에칭의 흐릿한 특성이, 나중의 작품들에선 점성이 있는 잉크를 머금은 드라이포인트 기법의 활력이 드러난다. 메트로폴리탄 미술관 소장 판화는 이곳의 회화 전시실에 걸린 파스텔화와 일치한다. 그러나 판화에서 커샛은 에트루리아의 석관을 바라본다. 드가에게 배경을 바꾸는 것은 드문 일이 아니었다. 동일한 인물들을 등장시킨 두 번째 작품(그림 a)에서, 드가는 두 인물을 겹쳐놓는 방식으로 좁은 수직 구성에 변화를 주었다. 메리는 여기서도 작품을 감상하고 있지만 리디아는 가이드북에 얼굴을 파묻고 있다. 이 작품에서 두 인물은 압축된 형태로 재배치되었다. 마지막으로 필라델피아 미술관에 소장된 매우 단순한 파스텔화(그림 b)는 위의 판화 이후에, 혹은 그것을 제작하고 있는 동안에 그려졌던 것 같다. 여기에는 메리가 홀로 등장한다. 어떤 점에서는 이 파스텔화가 가장 만족스러운 작품이다. 시선이 분산되지 않고 독립적인 한 여성의 자신감 넘치는 자세와 우아한 형태에 집중하고 있기 때문이다. 『낮과 밤』은 세상에 나오지 못했지만 이 판화집에 실릴 예정이었던 작품들은 혁신적인 인상주의적 비전과 전문적 기술을 드러내는 예로 유명해졌다.

그림 b **에드가 드가**, 〈루브르의 메리 커샛〉
1880년, 필라델피아 미술관

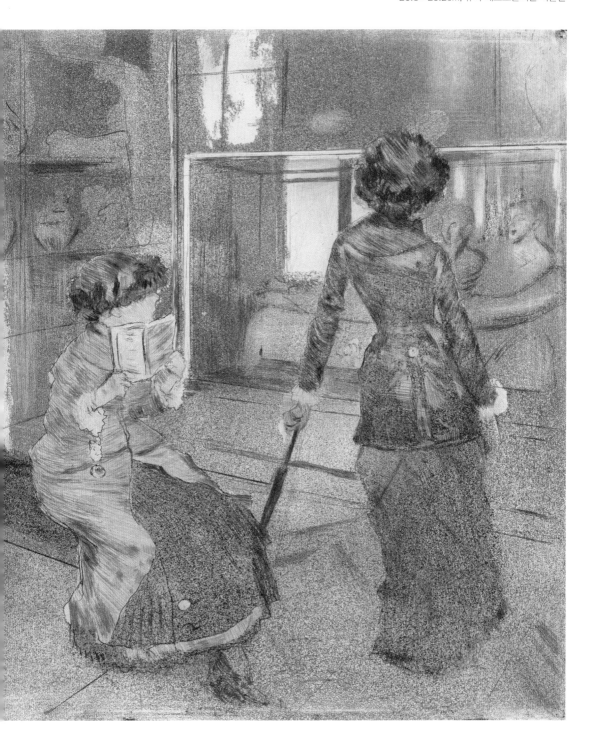

에드가 드가 Edgar Degas

그림 a 외젠 퀴벨리에, 〈퐁텐블로 숲〉 1860년대 초,
뉴욕 메트로폴리탄 미술관

그림 b 마르샬 카유보트, 〈미상의 건물〉
1880-1890년경, 개인소장

인상주의 사진이 존재하는가?

자연주의의 확실한 기준을 정립하고, 새로운 '보는 방식'과 독창적인 시점들을 관행으로 만들었던 사진은 인상주의 당시의 시각문화에 널리 퍼져 있었다. 실제로 인상주의는 일부 비평가들에 의해 사진과 비교되었는데, 이들은 인상주의가 사진보다 나은 점은 색뿐이라고 말하기도 했다. 사람들은 사진을 예술의 한 형태로 생각하지 않았기에 대개 이러한 비교는 부정적이었다. 기계의 산물인 사진에는 창조성과 상상력이 결여되었다고 보았던 것이다. 유명한 사진가 나다르는 법정에서 이러한 관점을 반박하는 데 성공해, 자신의 사진에 대한 저작권과 그의 이름을 독점적으로 사용할 권리를 획득했다. 그러나 이러한 판결이 통념을 바꾸지는 못했다. 사실 사진은 실패한 화가들이나 사업 수완이 좋은 장인들이 자주 활용했다. 들라크루아, 쿠르베, 드가 같은 화가들은 모델 대신에 사진을 쓴 것으로 알려져 있다. 신기술에 늘 관심이 많았던 드가는 때로 모델을 사진으로 찍은 후에, 그 사진을 보면서 작업했다. 1859년에 이미 정부의 공식 사진전이 살롱전 바로 옆에 있는 전시장에서 개최되었다. 사진은 세 종류로 나뉜다. 나다르가 잘 찍기로 유명했던 초상 사진은 가난한 사람들에게 초상화의 대용물이었고, 풍경 사진

그림 c 에드가 드가, 〈앉아 있는 에두아르 마네〉 1866-1868년경,
뉴욕 메트로폴리탄 미술관

은 낭만적인 경향을 띠었다.(그림 a) 다큐멘터리 사진은 각처의 여행을 기록할 뿐 아니라, 프랑스의 공공사업국과 철도 회사들이 기반시설 건설 진행과정을 기록하고 축하하는 데 사용되었다.

드가는 사진을 찍었던 것으로 보이는 유일한 인상주의 화가다. 카유보트의 형제였던 마르샬은 열정적인 아마추어 사진작가였고 그의 사진(그림 b)은 귀스타브 카유보트에게 자료가 되었다. 말라르메와 르누아르(앉아 있는 사람)의 사진은 드가가 촬영한 가장 흥미로운 사진 중 하나다. 포즈를 취한 두 친구 뒤에 놓인 거울에 뷰파인더를 잘 보려고 검은 천 아래 머리를 넣은 드가의 모습이 반사되었기 때문이다. 게다가 드가는 섬광제를 이용한 인공조명을 썼다. 드가의 화가로서 자의식, 그의 실험정신과 거울에 대한 애정 등을 생각

〈스테판 말라르메와 피에르 오귀스트 르누아르〉, 1895년

젤라틴 실버 프린트, 39.1×28.4cm, 파리 프랑스 국립도서관 판화와 사진 부서

해보면, 이러한 설정은 다분히 고의적이며 모두가 함께 즐겼던 것이다. 그가 사용한 매체로 인해 표면에 드러나지 않았지만, 또한 그가 사진 속에 존재하는 것은 유쾌한 아이러니다. 드가의 사진에 대한 관심은 드로잉에 대한 애정과 일치한다. 마네를 묘사한 연필 드로잉(그림 c)은 드가가 얼마나 정확하고 세심하게 모델의 자세와 얼굴을 그렸는지 보여준다. 두 가지 특성은 사진에서도 발견되지만, 이 초상 사진에서는 파스텔화와 모노타이프와 유사한 방식의 기법에 의한 예기치 않은 효과들과 결합되었다. 그런 점에서 드가는 사진을 찍었던 인상주의 화가일 뿐 아니라 인상주의 사진작가라고 불릴 만하다.

에두아르 마네 Édouard Manet

판화제작협회

석판화 발명 이후 19세기에는 사회 어디에서나 판화를 볼 수 있었다. 준비된 매끈한 돌에 바로 드로잉을 하는 석판화는 대량의 포지티브 이미지(반전되긴 하지만)를 만들 수 있었고, 오노레 도미에의 작품 같은 정치 캐리커처부터 예술판화에 이르기까지 온갖 종류의 삽화를 위한 대중문화의 한 요소로 자리 잡았다. 1862년에 순수예술 판화 제작을 장려하

그림 a 에두아르 마네, 〈에칭 앨범의 권두 삽화 두 번째 시안〉 1862년, 뉴욕 공립도서관

그림 b 에두아르 마네, 〈에밀 올리비에〉 1860년, 파리 프랑스 국립도서관 판화와 사진 부서

기 위해 출판업자 알프레드 카다르와 판화가 오귀스트 들라트르는 렘브란트 같은 과거의 위대한 거장들이 사용했으며 순수예술의 한정된 에디션과 더 동일시되는 에칭을 장려하고자 에칭협회를 창립했다. 바르비종의 화가들처럼 일부 프랑스 화가들은 에칭으로 자신의 작품을 복제했다. 아마도 인쇄미술의 찬미자였던 샤를 보들레르의 소개로, 마네는 제임스 애봇 맥닐 휘슬러, 알퐁스 르그로, 펠릭스 브라크몽을 만났고, 이 협회의 창립회원이 되었다.

마네가 처음으로 제작한 판화는 자신의 그림을 복제한 것이다. 그는 카다르와 친구들의 후원으로 여덟 점이 실린 판화집을 간행했다. 마네가 시험 삼아 그린 세 점의 표지 시안에는 화가의 생산자로서의 역할과 그 안에 실린 판화들을 암시하는 모티프들이 들어가 있다. 마네는 권두 삽화 두 번째 시안(그림 a)에서 무대장치와 광대 폴리치넬라를 통해 예능인으로서의 화가를 나타냈다. 이 개념은 친구 보들레르가 강조한 예술가의 개념과 일치한다. 마네는 이 무렵 보들레르를 에칭으로 그렸다.(24쪽) 다른 모티프들은 열기구를 그린 그의 석판화 및 특정 작품들을 가리킨다.

카다르가 복제판화뿐 아니라 독자적인 작품으로 긴 역사를 가진 에칭을 장려했던 이 시기에, 마네는 석판화를 진지한 고급예술 판화를 위한 수단으로 만들려고 노력했다. 마네의 몽골피에 Montgolfier 열기구 이미지는 그러한 노력에 부합했다. 이 장면은 골고다 언덕의 십자가형을 연상시키려는 듯, 꼭대기 부근에 가로대가 달린 높은 기둥으로 둘러싸여 있다. 마네는 이러한 대중오락이 근대의 종교거나 일종의 잔혹행위라고 말하고 싶었던 것인가? 그림의 정확한 중심은 불구자다. 이 행사는

당시 혁명 기념일이었던 8월 15일(지금은 7월 14일이고 바스티유의 날이라고 부름)에 열렸던 것으로 보인다. 불구자는 부르주아 사회가 버린 사람들인가, 아니면 마네가 반대했던 제2제정기 전쟁의 부상자인가? 근대성은 많은 대가를 치렀다. 어쨌든 이 행사를 보려고 안간 힘을 쓰는 인파들을 그린 듯한 〈열기구〉는 자유롭게 그린 근대적인 삶의 이미지였다. 이 작품은 또 하나의 군중 그림 〈튀일리 정원의 음악회〉(25쪽)와 같은 해에 제작되었다. 마네의 양식이 이 매체의 기술을 의도적으로 과시하려고 했다는 사실은 전통적인 석판화의 엄격한 양식으로 그린 정치적 캐리커처(그림 b)와의 비교를 통해 증명된다. 〈열기구〉는 이와 판이하게 달랐기 때문에 석판화에 대한 모욕이라고 간주되었던 것으로 보인다. 어쨌든 마네는 카다르가 준 석판 3개 중에서 단 하나만 사용했다. 이 작품은 발행되지 않고 교정판 5개만 남아 있다.

카미유 피사로 Camille Pissarro

첫 번째 건초더미 연작

건초더미를 그린 작품 가운데 가장 유명한 것은 모네가 지베르니의 자택 부근에서 제작한 연작임이 분명하다. 그러나 농업에 관심이 있었던 피사로도 1870년대부터 건초더미를 그렸다. 게다가 판화 제작 실험을 통해 그는 사실상 연작이라고 부를 수 있는 건초더미 그림을 처음으로 제작했다.

연작은 다수의 작품을 의미한다. 회화에서 연작은 하나의 전체로 구상·전시되는, 주제가 동일하며 밀접하게 연관된 일군의 그림이다. 1880년에 서로 다른 여러 작품을 전시한 드가의 〈루브르의 메리 커샛: 에트루리아 관〉(361쪽)의 경우처럼, 에디션이나 프린팅 중간에 수정될 수 있다는 사실만 제외하면 판화에서 사본이 연작이다. 피사로의 〈건초더미에 드리운 황혼〉의 테스트용 판화들은 다른 색 잉크(초록색, 갈색, 파란색)로 인쇄하고, 잉크 색 이름을 오른쪽 하단에 손으로 기록했다는 사실만 제외하면 중복된다. 이러한 변화 때문에 단순한 복제품이 아니라 연작이 되는 것이다.

그림 a **카미유 피사로**, 〈비의 효과〉 1879년, 로스앤젤레스 카운티 미술관

그림 b **카미유 피사로**, 〈전차 선로가 있는 레퓌블리크 광장, 루앙〉 1883년, 뉴욕 공립도서관

처음에 이 작품은 얼룩덜룩하고 번지는 효과를 내는 에쿼틴트로 제작되었다. 그 후에 에칭과 드라이포인트로 다시 작업했다. 드라이포인트는 동판 면을 긁어 잉크가 고이는 쇠거스러미를 남기는 기법으로, 선이 약간 흐려지고 풍부한 검은색이나 색채들이 만들어진다. 이와 연관된 작품(그림 a)에는 비를 의미하는 사선들이 전체에 퍼져 있고 검은 잉크가 사용되었다. 이것을 변형한 작품 중에는 거꾸로 뒤집은 조각도와 비슷한 도구를 사용해 중앙에 한 줄이 빈 것처럼 보이게 평행한 선들을 그린 것도 있다.

피사로의 판화 주제는 회화만큼이나 광범위하다. 〈라크루아 섬, 루앙(안개의 효과)〉(166쪽)은 연작이라 할 수 있는 일군의 판화 다음에 제작되었다. 그에게 판화 작업은 〈건초더미에 드리운 황혼〉과 〈비의 효과〉처럼 별도의 실험적인 기획이 될 수 있었고, 판화와 회화를 혼합한 일군의 이미

Crépuscule 3° état ? D. 23.

ver anglai,

지에 속할 수 있었다. 루앙에서 그러한 혼합이 가능했던 것은 그곳이 에칭 〈전차 선로가 있는 레퓌블리크 광장, 루앙〉(그림 b)과 같은 참신한 주제를 선택할 수 있는 장소였기 때문이다. 이 작품은 피사로가 호텔 창문에서 보고 그린 첫 풍경화 중 하나였다. 창문을 통해 보고 제작하는 이러한 행위는 말년의 다양한 근대 도시 풍경 연작에서 그의 규범이 되었다. 동료 화가들과 달리, 피사로는 도시 풍경화와 판화를 제작하기 전에 자유로운 연필 스케치를 먼저 했다. 이젤과 캔버스는 밖으로 가지고 나갈 수 있지만 에칭은 동판, 정밀한 도구들, 부식산 용기가 필요한 실내 작업이었다.

　　석판에 직접 그리는 석판화도 무게로 인해 한계가 있었다. 번지고 흐릿하게 하고 부드럽게 만드는 효과들은 여러 단계를 거치는 에칭 제작과정에 의해서만 가능했다.

에드가 드가 Edgar Degas

그림 a **에드가 드가, 〈카페 테라스의 여인들, 저녁〉** 1877년, 파리 오르세 미술관

아름다움과 매음굴

보들레르는 1863년 발간된 유명 저서 『현대적 삶의 화가』에서 잠재적인 고객의 시선을 끌어야 하는 매춘부는 당대에 유행하는 이상적인 아름다움을 지니며, 외관으로 후원자를 유혹해야 하는 화가들과 비슷하다는 생각을 넌지시 비쳤다. 예술은 어느 정도 유혹의 게임이다. 매춘부 주제는 소위 자연주의라는 당대 아방가르드 문학에 단단히 뿌리를 내리고 있었다. 에밀 졸라는 자연주의 문학의 지도자였고, 1880년 소설 『나나』(120쪽)는 이 주제의 중요성을 보여주는 대표적 예다. 다른 작가들, 특히 공쿠르 형제도 매춘부 주제를 다뤘고, 드가의 친한 친구였던 뤼도빅 알레비는 역설적이게도 추기경이라는 뜻의 카르디날Cardinal이라는 이름을 가진 가상의 하층계급 가족 이야기를 시리즈로 간행했다. 이는 엄마의 부추김으로 은밀한 매춘이 이뤄지는 발레단에 들어간 소녀의 그림과 중첩된다.

그러나 드가의 그림의 배경은 합법적인 매음굴 '메종 클로즈'(보호된 집으로 번역되는 것이 가장 적합함)이며, 이러한 이름에는 손님을 받기 전에 목욕(357쪽)을 하기 때문에 위생이 보장된다는 의미가 숨어있다. 드가의 쉰 점 남짓한 매음굴 혹은 그와 관련된 그림(목욕하는 여자 그림은 제외)의 대부분은 모노타이프 기법으로 제작되었다.

〈부인의 영명 축일〉은 규모가 매우 크며, 채색과 이야기가 인상적인 작품이다. 이 작품에서 위엄 있는 부인은 부르주아 의식을 조롱하는 나체의 매춘부들로부터 꽃을 받고 있다. 다른 작품(그림 b)에서 줄지어 앉아 있는 다양한 포즈의 여자들을 보면, 드가가 다양한 배치로 발레리나들을 대비시킨 방식뿐만 아니라, 대조적인 자세로 인물들을 묘사함으로서 뛰어난 신체 묘사 기술을 증명하고자 한 아카데미의 관행을 떠올리게 한다.(297쪽)

이러한 모노타이프에서 종종 발견되는 흐릿함과 명확함의 부재는 내밀한 신체 부위를 뻔뻔하게 보여주는 이러한 그림에 대해 드가와 동일한 사회적 계급의 남자가 가졌을지도 모르는 일종의 조심스러움, 분별력이나 불안감을 나타내는 것이 아닌지 궁금할 수 있다. 그것은 마치 고상함과 불쾌함이 일종의 세련된 서투름으로 결합된 것과 같다. 물론 정면을 보고 자위행위를 하는 해

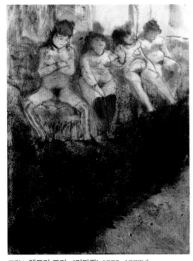

그림 b **에드가 드가, 〈기다림〉** 1876-1877년, 피카소 미술관

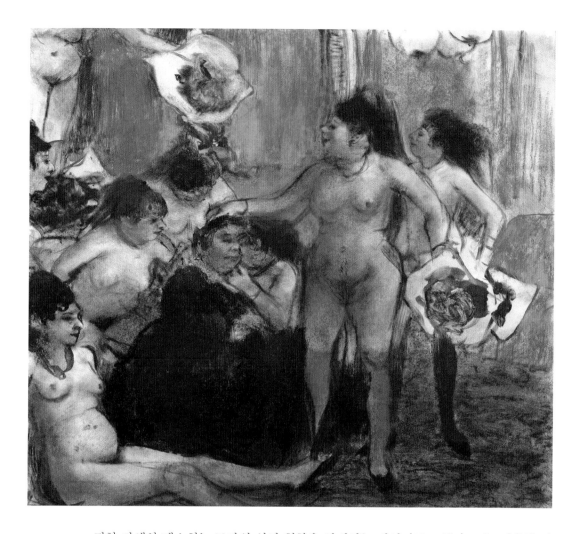

괴한 자세와 제스처는 드가의 성적 취향을 암시하는 것인지도 모른다. 그는 결혼한 적은 없지만 일찍부터 매음굴에 드나들었다. 순결을 지킨 사람은 아니었다는 것이다. 이러한 그림들이 드가의 성적 성향이나 관음증을 드러내든 아니든, 그가 공정한 관찰자의 냉정한 눈을 가지고 그러한 구역에 들어갈 자격이 있다고 생각했던 것은 사실이다. 인상주의자들의 친구였던 아일랜드 출신의 소설가 조지 무어는 드가가 열쇠구멍을 통해 보는 것처럼(357쪽) 관찰되고 있다는 것을 알지 못하는 모델들을 그리는 것을 즐겼다고 말했다. 노골적인 판화들은 드가의 '신중함'으로 인해 전시되지 않았음이 분명하다. 그는 그것을 오직 친구들과 공유했다. 드가가 세상을 떠난 후, 그의 가족은 그중 절반가량을 폐기해 그의 사생활을 보호했다.

폴 세잔 Paul Cézanne

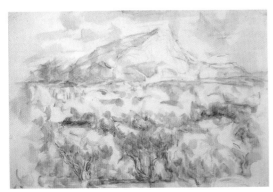

그림 a. 폴 세잔, 〈생트 빅투아르 산〉 1905-1906년, 런던 테이트

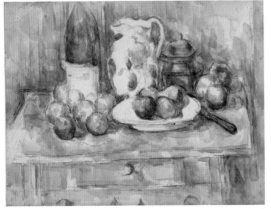

그림 b 폴 세잔, 〈사이드보드 위에 놓인 사과와 정물〉 1900-1906년, 댈러스 미술관

현대미술의 아버지

세잔은 인상주의자로서는 드물게 작품의 준비 과정에서 드로잉, 스케치, 습작을 많이 했다. 그는 수채물감을 널리 사용한 유일한 인상주의 화가였다. 수채화는 파스텔화보다 훨씬 더 투명하고 순수한 색채로 그리는 방식이었다. 일반적으론 분필처럼 생긴 파스텔로 드로잉을 하거나 음영을 표현하지만, 수채물감은 물에 떠 있는 물감이다. 물감이 마르면 필요하거나 항상 보이는 붓질이나 선이 없이도 얼룩이 남게 된다. 파스텔보다도 수채물감은 인상주의 양식의 핵심인 파편화된 색채 붓질들을 흉내낼 수 있다. 그러나 종이에 예상치 못하게 물이 흐를 수 있어 유채물감보다 통제하기 어려우며, 긁어내거나 다시 시도할 수 없다.

이러한 실질적인 이유 때문에 세잔은 거의 매번 가볍게 스케치한 연필선 위에 수채화를 그렸다. 세잔이 아주 존경했던 들라크루아가 사용한 이 기법에 대해서 다른 인상주의 화가들 대부분이 관심이 없었던 것도 같은 이유에서였다. 반면에 세잔은 이 기법을 점차 능숙하고 빈번하게 사용했다. 세잔은 수채화의 임의적인 효과를 자연 자체의 효과나 순간적인 인상의 불명확함처럼 높이 평가했을 수도 있다. 어떤 수채화는 습작이 분명하지만(그림 a), 밝은 〈사이드보드 위에 놓인 사과와 정물〉(그림 b) 같은 작품은 유화와 얼마나 유사한지와 상관없이 독립된 작품으로 생각할 수 있을 정도로 완성도가 높다. 여전히 사유지인 이른바 샤토 누아르Château Noir는 성이 아닌 돌집이 있는 바위 언덕이고, 세잔은 작업실이 있던 엑상프로방스에서 르 톨로네Le Tholonet 마을까지 6.5킬로미터를 화구를 들고 왕복하지 않으려고 이곳에 별채를 임대했다. 이 그림을 통해 우리는 그의 창조 과정에 친근감을 느낀다. 그것은 영구적인 지구의 흔적과 대면했을때 있어야 하는 직관력처럼 고독하고 직접적이지만 불확실하고 허술한 관찰에서 유래한 것이다. 의인화된 어떤 형태들이 양감(그것의 물리적 실재와 예술적인 재창조)에 활력을 불어넣는다. 감각의 직접성과 연결된 설명할 수 없는 에너지와의 일체감 혹은 초자연적인 느낌이다.

세잔이 개인적, 예술적 가치만 부여했던 이러한 그림들은 오늘날 수집가들이 가장

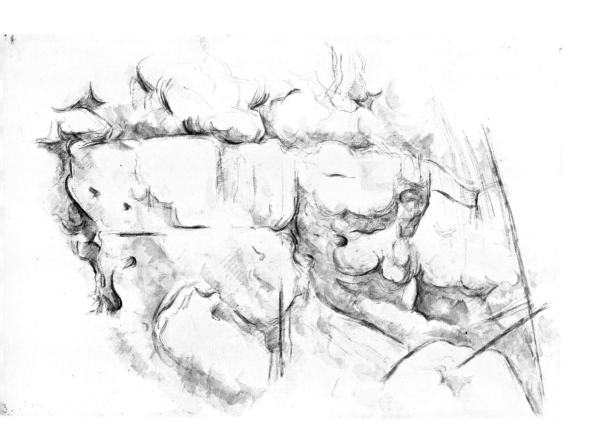

중요하게 생각하는 그림이 되었다. 객관적인 재현, 즉 주제가 아니라 수단의 경제성과 강력한 집중력의 결합 때문이다. 이는 어려운 결합이며 현대미술의 본질이다. 그래서 세잔은 자주 현대미술의 아버지로 간주된다. 이러한 그림의 감정적인 집중이 현대의 심리적인 진정성과 표현의 원천으로 간주될 수 있는 것처럼, 단순성은 현대적인 재현의 원천으로 간주될 수 있다. 어렵게 얻은 기교 및 감수성과 결합된 절제는 오늘날에도 높이 평가되는 가치들을 드러낸다. 이는 지금과 마찬가지로 세잔이 살던 시대에도 점점 사라지던 가치인 것으로 보인다.

메리 커샛 Mary Cassatt

그림 a **피에르 보나르**, 〈저녁의 광장〉 1899년.
워싱턴 필립스 컬렉션

그림 b **앙리 드 툴루즈 로트렉**, 〈물랭루즈의 라 굴뤼〉 1891년

일본이 파리를 다시 점령하다

커샛은 친구 드가와 피사로처럼 숙련된 판화 제작자였고, 미완성 프로젝트였던 『낮과 밤』 발간에 이들과 함께 참여했다. 가장 독창적이고 인기가 많았던 커샛의 작품으로는 〈편지〉를 비롯해 열 점으로 구성된 컬러 에쿼틴트 에칭 앨범이 있다. 그녀는 열 점의 에칭으로 각각 스물다섯 점을 찍었고, 뒤랑 뤼엘의 화랑에서 상당한 성공을 거뒀다.

인상주의 화가들은 1860년대 일본 우키요에의 회화적인 측면을 모방했다. 1890년에 에콜 데 보자르에서 개최된 일본 판화 전시회는 일본 판화의 인기를 되살렸고 커샛에게 영감을 주었다. 확실히 커샛의 일본식 판화들은 일본 작가의 작품처럼 보인다. 대담한 색채 영역, 각이 진 시점, 강한 에지와 단순화로 정의되는 절단된 인물들은 강렬한 효과와 함께 현대적인 모습을 부여한다. 〈편지〉처럼 커샛이 선택한 주제는 회화 작품의 주제와 동일하다. 그러나 채색판화라는 매체로 인해 주제는 예상치 못한 모습으로 표현되며 관람자의 관심은 내밀한 가정생활에서 외향적이고 광범위한 형태로 옮겨간다.

에쿼틴트 기법을 이용해서 동일한 색채로 칠해진 부분들이 만들어졌다. 이는 일본 판화의 평면적인 색채 구역을 더욱 밀도 있게 모방한 것이다. 일본 판화는 새기지 않은 평평한 목판 표면에 잉크를 발라 찍는 반면, 에쿼틴트 기법에서는 송진가루를 사용해 산의 일부만 판에 닿게 하여 얼룩덜룩한 효과를 창출한다. 결이 있는 표면은 평평한 표면보다 더 많은 잉크를 머금을 수 있기 때문이다. 수많은 에쿼틴트 작품은 대개 결이 두드러지지만, 섬세한 커샛의 작품에선 가까이 다가갔을 때만 보이며 매우 간략하게 새겨졌다. 커샛의 다른 많은 회화 작품과 마찬가지로 여기서 실내 벽지는 중요한 미적 요소다. 여자가 입고 있는 기모노와 비슷한 실내복 역시 관람자의 눈을 즐겁게 만들며, 옷감 위의 장식적인 패턴은 이미지 전체에 관심을 분산시킨다. 1890년대에 이런 식의 작업을 한 작가가 커샛 혼자만은 아니었다. 커샛과 매우 큰 차이가 있지만, 채색 석판화 〈저녁의 광장〉(그림 a)을 보면 피에르 보나르도 일본식 병치와 평면성을 모방했음을 확실히 알 수 있다. 또 다른 예는 에두아르 뷔야르의 〈제과점〉(374쪽)이다. 로트렉도 일본식 효과에 흠뻑 빠졌다. 그는

벽과 간이 매점에 부착되었을 때 행인들의 관심을 끌어야 하는 광고 포스터에도 이러한 효과들을 적용했다. 오늘날에도 잘 알려진 물랭루즈는 1889년에 문을 열었다. 로트렉의 유명한 포스터(그림 b) 속 댄서 라 굴뤼(단어 자체는 '대식가'를 의미)는 블루머가 다 드러나도록 치마를 펄럭이면서 캉캉 춤의 피날레를 장식하고 있다. 일본양식을 만화처럼 패러디한 것이다.

에두아르 뷔야르 Édouard Vuillard

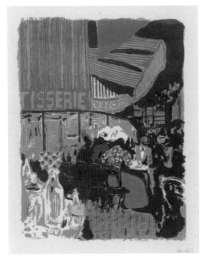

그림 a 에두아르 뷔야르, 〈제과점〉 1899년, 뉴욕 MoMA

그림 b 에두아르 마네, 〈잔 혹은 봄철〉 1882년,
뉴욕 공립도서관

실내장면

친구 피에르 보나르보다도 뷔야르야말로 19세기 말 컬러 판화 전성기의 주역이었다. 미술상 앙브루아즈 볼라르가 발행한 그의 판화집 『풍경과 실내장면Paysages et intérieurs』은 석판화 열두 점으로 구성되어 있는데, 풍경 및 실내 장면과 색점(신인상주의도 연상시킴)의 미적 특질을 혼합함으로써 공간 인식에 혼란을 주었고, 그의 미학적 효과를 위한 수단이었던 주제를 불분명하게 만들었다. 여기서는 '분홍 벽지가 있는 실내'라는 제목의 작품 석 점이 포함된 실내 장면들이 압도적이다. 실외 풍경은 대부분 도시의 풍경이며 실제 풍경은 단 하나에 불과하다. 제과점의 풍경(그림 a)은 그 배경이 안인지 밖인지 구별하기 어렵다.

뷔야르의 풍경과 실내 장면의 공통점은 환경들을 창조했다는 점이다. 그의 실내 그림들은 풍경화의 모티프로 그러한 효과를 내기 때문에 풍경화보다도 독창적이다. 〈분홍 벽지가 있는 실내 II〉에서는 벽에서 제일 두드러지는 분홍 장미 프린트, 왼쪽의 붉은 체크 식탁보, 꽃병과 어울리는 술잔 등 그림의 절반 이상이 그러한 패턴으로 가득 차 있다. 분홍 벽지가 있는 다른 두 작품과 달리 이 그림에는 인물이 없다. 사실 이 그림들은 같은 벽지를 바른 다양한 방을 나타낸다고 할 수 있을 정도로 다르다. 관람자의 시선은 화면 왼쪽을 압도하는 천장의 거대한 램프로 향한다.

인상주의 화가보다 더 늦은 세대였던 뷔야르의 작품은 인상주의의 특징을 많이 공유했다. 사실상 인상주의는 색채 예술에 토대를 두고 있기 때문에 판화에서 인상주의의 운명은 파스텔로 강화된 드가의 모노타이프나 피사로의 선구적인 단색판화처럼 색채를 첨가하는 게 아니라, 과정 자체에 색채를 사용하는 것이었다. 각각의 색이 별도로 인쇄되어야 했기 때문에 컬러 석판화는 도전적인 매체였다. 색을 조정하는 것은 대단한 정확성이 요구되는 작업이었다.

마네가 여자 친구들을 모델로 그린 넉 점의 사계절 연작 가운데 잔 드 마르시를 묘사한 에쿼틴트와 에칭 〈잔 혹은 봄철〉(그림 b)처럼, 꽃으로 덮인 어수선한 실내는 인상주의 모티프를 선택했다. 이 작품은 수많은 인상주의 그림에 보이며, 반 고흐와 커샛이 특

그림 c 폴 고갱, 〈인간의 고통〉 1898-1899년,
캔버라 호주 내셔널갤러리

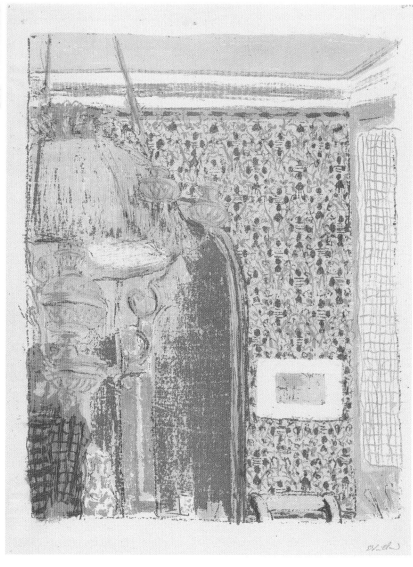

히 좋아했던 벽지 문양을 연상시킨다. 뷔야르와 의도는 달랐지만 고갱이 그해 볼라르와
공동 간행한 목판화집 역시 배경과 시선을 사로잡는 요소로 추상화된 꽃무늬 디자인을
이용했다. 고갱은 타히티의 조각이나 직물의 이른바 '소박한' 문양을 모방하려고 했다.
고갱은 인상주의에 확고하게 뿌리 내린 상태에서 활동하기 시작했음에도, 뷔야르의 작
품이 고갱보다 훨씬 더 인상주의적인 내용을 유지하고 있다.

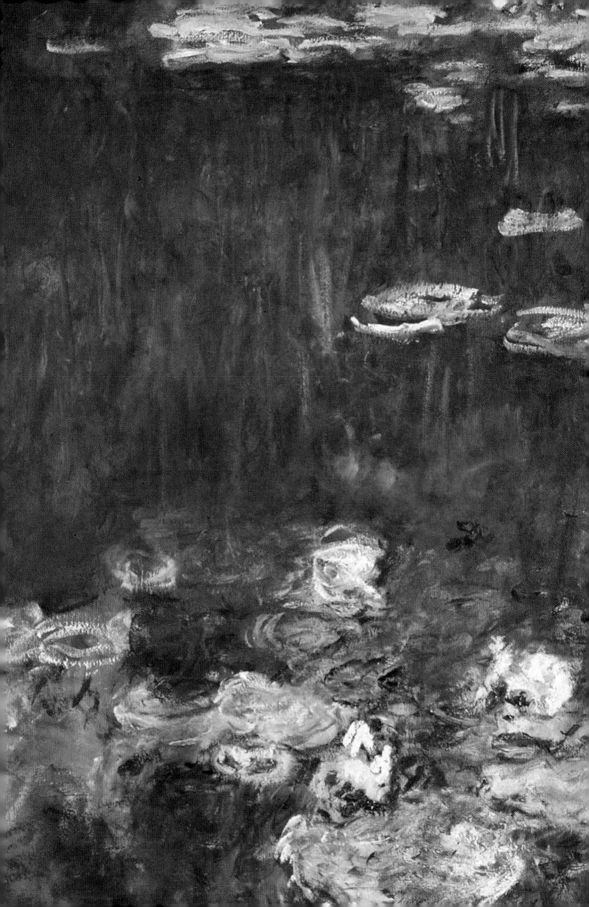

말기작과 유산

조르주 쇠라 Georges Seurat

그림 a **조르주 쇠라, 〈서커스의 퍼레이드〉** 1887-1888년, 뉴욕 메트로폴리탄 미술관

그림 b **조르주 쇠라, 쥘 크리스토프에게 보낸 편지**

계산된 흥겨움

쇠라는 〈그랑드 자트 섬의 일요일 오후〉(335쪽)로 찬사를 받았음에도 더 나아가 의욕적으로 자신의 체계를 실내 장면과 다른 형태의 조명에도 적용했다. 〈샤위 춤〉은 몽마르트르의 인기 나이트클럽 '디방 자포네 Divan Japonais'(긴 일본 의자라는 뜻)를 그린 작품이다. '디방 자포네'라는 상호는 이곳에서 벌어지는 오락이 아주 멋지다는 개념을 익살스럽게 표현한 동시에 전위적인 휴식을 떠올리게 한다. 그림 속 인물들은 매우 단순화되었고 그림의 하단은 잘렸다. 클럽 이름에 걸맞게 일본의 미학은 이 작품에서 두드러지는 특성 중 하나다.

앞서 제작된 쇠라의 대표작 〈서커스의 퍼레이드〉(그림 a)는 초겨울 해질녘에 코르비 서커스 Cirque Corvi 출입문 앞에 모인 사람들을 보여준다. 밴드는 사람들의 관심을 끌기 위해 맛보기 연주로 재미를 선사한다. 저녁에 일을 보러 가거나 퇴근하는 평범한 사람들이 멈춰 서서 잠시 즐기고 있다. 이 그림은 명백하게 기하학적 선을 따라 구성되었는데, 선의 대부분은 황금분할(아래를 보라)로 설명될 수 있다. 그래서 터무니없이 인위적이며, 마치 재미있는 오락의 일부분인 듯하다. 서커스가 사람들에게 즐거움을 주는 행렬이듯, 쇠라는 관람자를 위해 예술적인 기교의 즐거움을 선보였다. '정신물리학자' 샤를 앙리는 신인상주의 화가들이 참석한 강연에서 '역사적으로 가장 큰 명성을 누리며 살아남은 미술은 조화로운 구조로 사회에 큰 즐거움을 제공했다'라고 주장했다. 이는 과학적으로 측정될 수 있다. 그가 추천한 척도 중에는 황금분할이 있었는데, 거기서는 사각형의 짧은 변(A)에 대한 긴 변(B)의 비율이 두 변의 합에 대한 긴 변의 비율과 동일하다(A/B=B/A+B). 그림의 가장자리처럼 컴퍼스를 이용해 주어진 변을 그러한 비율을 따르는 부분들로 분할할 수 있다. 쇠라가 친구 쥘 크리스토프에게 보낸 편지(그림 b)에는 앙리의 다른 원칙들이 요약되어 있다. 위로 움직이는 선이나 형태가 나타내는 것처럼(왼쪽에서 오른쪽으로 읽는 서구인들의 습성을 가정한다면) 상승하는 방향은 유쾌하며 하강하는 방향은 그 반대다. 거의 단색조의 어두운 나이트클

럽(벽과 천장의 가스등에 주목하라)에서 지휘자의 지휘봉부터 댄서들의 리본, 차올린 다리, 미소까지, 모든 형태가 위쪽을 향하고 있으며 다른 방향은 거의 생각할 수 없다. 나이트클럽의 흥겨움은 그림의 유쾌함을 도시적 오락에 대한 패러디로 확장시킨다. 그림 상단의 곡선은 무대의 코니스와 제단화 틀(현대의 제의에 대한 또 다른 말장난)을 모두 암시한다. 〈서커스의 퍼레이드〉에서처럼 미술과 즐거움이 함께 한다. 사실 〈샤위 춤〉의 수직 구성은 대중 미술인 광고 포스터를 연상시킨다. 쇠라는 상업적인 목적을 가진 인쇄 매체이자 근대 경제의 산물이며 최대한 많은 사람들을 유혹하려 했던 포스터를 상기시켰을 뿐 아니라 참고하기도 했다. 대중적인 형태들을 통해 미술을 대중화하는 한편 자본주의를 비판한 이중 게임은 쇠라의 아이러니다.

폴 시냑 Paul Signac

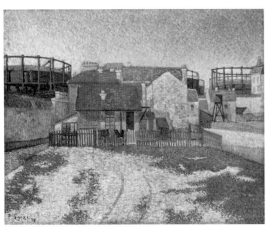

그림 a 폴 시냑, 〈클리시의 가스 저장소〉 1886년, 멜버른 빅토리아 내셔널갤러리

그림 b 조르주 쇠라, 〈포르 앙 베생, 항구의 입구〉 1888년, 뉴욕 MoMA

음악적 기하학과 장식적 추상

이 작품은 시냑의 '바다' 연작 다섯 점 중 하나다. 그는 이미 음악처럼 그림에 번호를 달았으며 이는 1893년까지 계속되었다. 이 연작에는 아다지오, 스케르초, 알레그로 등의 부제가 추가되었고, 하루의 여러 시간대에 해당하는 다양한 색으로 그림을 구분했다. 시냑은 〈클리시의 가스 저장소〉(그림 a) 같은 이전 작품에서, 기요맹이 그랬듯이 피사로의 친구들과 쇠라의 초기작에서 힌트를 얻어 산업을 주제로 한 강렬한 기하학에 집중했다. 1890년대 도시를 떠난 시냑은 미묘한 색채와 세련된 점묘법이 일본식 구성과 어우러진, 시처럼 아름다운 쇠라의 노르망디 항구 그림들(그림 b)을 본보기로 삼았다.

공공 전시회를 목표로 대형 그림을 제작하던 쇠라에 가려졌지만, 시냑은 소수의 예외를 제외하고 바다 풍경의 전문가였다. 1891년에 쇠라가 세상을 떠나면서 그의 창조성이 빛을 발하기 시작했던 것으로 보인다. 시냑은 지중해 마르세유 동쪽의 카시스Cassis 만의 풍경을 주제로 첫 번째 '바다' 연작 석 점을 그렸다. 그 후에는 고갱이 살았던 퐁타방에서 그리 멀지 않은 브르타뉴의 대서양의 콩카르노Concarneau 항구를 주제로 다섯 점을 그렸다. 그중 이 작품은 두 번째 연작 중에서도 가장 우아하다. 그림 전체에 섬세하게 배열된 어선은 수평선에 평행한 오선지 위 음표처럼 읽을 수 있다.

미술을 음악에 비유하는 이론은 낭만주의 시대에 등장했다. 이러한 이론은 E.T.A. 호프만에 토대를 두었던 샤를 보들레르의 '우리는 색에서 조화, 멜로디, 대위법을 발견한다'라는 주장으로 요약되었고, 상징주의 시인 쥘 라포르그가 인상주의에 대한 저서(1886년)에서 자연이 음악을 연주할 때 화가는 건반 연주자라고 비유하면서 더욱 정교해졌다. 그에 따르면 각 '건반'은 개인에 맞춰 조율되었다. 시냑은 훗날 나온 색채 이론서 『외젠 들라크루아부터 신인상주의까지From Eugène Delacroix to Neo-Impressionism, 1899년』에서 이러한 비유를 반복했지만, 그와 고갱 및 다른 화가들은 오래전에 이미 작품 속에서 이러한 생각들

을 구체화했다. 시냑에게 회화적 음악성을 통해 표현된 실재는 단순한 관찰로 전달되는 것보다 더 '진정한' 것이었다. 펠릭스 페네옹은 이렇게 이해했다. 시냑은 장식미술 발전의 모범적인 예를 만들었다. 그것은 이야기를 아라베스크로, 개별적인 명칭 부여를 종합으로, 순식간에 사라지는 것을 영원한 것으로 바꾸고, 찬양과 마법 속에서, 불안정한 현실에 지친 자연에 진정한 실재를 부여한다.

　　당시 다른 사람들처럼 페네옹에게 '장식적인 것'은 상상을 통해 실재를 주제의 본질을 표현하는 미학적으로 독립된 형태들로 조화시킨다는 뜻이었다. 시냑의 시각적 대위법이나 고갱의 종합주의처럼, 대담한 패턴으로 실재를 추상화하는 것이 핵심이었다. 추상은 형태에서 본질을 추출하고 단순화하는 것을 의미했다. 현재 우리가 추상미술(비구상적이고 비사실적인)이라고 지칭하는 것을 상상한 사람은 아무도 없었지만, 이러한 그림은 추상미술을 위한 토대를 마련했다.

폴 시냑 Paul Signac

그림 a **폴 고갱, 〈에밀 베르나르가 있는 자화상(불행한 사람들)〉** 1888년, 암스테르담 반 고흐 미술관

그림 b **폴 시냑, 〈양산을 든 여인(작품 243, 베르트 시냑의 초상)〉** 1893년, 파리 오르세 미술관

미학적 감정의 소용돌이

펠릭스 페네옹은 다면적인 인물이었고, 그의 기행과 댄디즘은 당대의 전형이었다. 그는 쥘 라포르그, 스테판 말라르메, 샤를 앙리 등 상징주의자들과 친분이 있었다. 색상환을 연상시키는 이 초상화의 배경은 앙리의 색채이론을 암시한다. 국방부 직원이었던 페네옹은 상징주의 간행물에 기고하거나 미술비평을 할 수 있는 시간적 여유가 있었다. 선집인 『1886년의 인상주의 화가들The Impressionists in 1886』은 페네옹의 가장 유명한 미술비평서다. 그는 이 책에서 '신인상주의'라는 용어를 고안했고 이 새로운 화가들에 대해 설명했다. 같은 해 페네옹은 무정부주의 활동에 가담했다. 그는 1894년에 폭발물 은닉죄로 체포되었지만, 그 이후에 소위 '30인 재판'에서 무죄를 선고받았다. 시냑이 그린 점묘주의 측면 초상화에서 페네옹의 염소 수염, 귀족적인 옷차림과 태도(실제로는 외판원의 아들이었지만)는 위스망스의 첫 상징주의 소설 『거꾸로À rebours』의 퇴폐적인 주인공 장 데제생트를 본 딴 것이다. 파리의 부르주아 사회에 환멸을 느낀 데제생트는 시골로 갔고, 미술과 문학의 세계에 틀어박혔다. 이러한 행동은 위스망스가 갑작스럽게 자연주의적 서술을 거부한 것과 비슷했다. 페네옹은 파리에 살며 다수의 문학과 예술 프로젝트에 참여했다. 그와 위스망스는 부유한 미술 후원자 알렉상드르, 루이 알프레드와 타데 나탕송이 1889년에 창간한 『라 르뷔 블랑슈La Revue blanche』 주변에 모인 지성인 집단의 일원으로 취향과 사상을 공유했다. 페네옹은 무죄선고 이후에 이 잡지의 편집장 겸 간사로 고용되었다.

페네옹은 오른손에 꽃 한 송이를 들고 있다. 자연에 대한 사랑과 유미주의를 상징한다. 반 고흐와 고갱이 자주 사용한 꽃무늬 벽지는 상상의 산물(그림 a) 혹은 반 고흐의 〈해바라기〉(217쪽)처럼 꽃 자체를 암시한다. 이러한 벽지는 상징주의 미술에서 감각에 호소

캔버스에 유채, 73.5×92.5cm, 뉴욕 MoMA

하는 색채와 아름다움으로 인기를 끌었고, 또 '개화'의 자연스러운 과정을 보여주었다. 그것은 자연에서 유래했지만 화가의 상상력 속에서 활짝 핀 미술의 자연스러운 성장을 연상시켰다. 배경과 병치된 페네옹의 꽃은 사색의 대상으로 이해될 수 있다. 그의 뒤에 있는 소용돌이는 마음속에서 요동치는 예술적 경험을 암시한다.

배경의 분할된 형태는 인상주의 그림 속 멋지게 차려 입은 여성들의 화려한 양산 모티프에 비유될 수 있다. 시냑이 새로 맞이한 아내의 초상(그림 b) 속 양산이 좋은 예다. 양산의 가장자리가 형성한 패턴들(블라우스의 초승달 형태의 핀을 모방한)이 드레스와 결합되면서 놀라운 대위법이 만들어졌다. 시냑은 아내의 자연스러운 아름다움에 대해 생각하면서, 자신의 예술적 상상력의 개화를 암시하기 위해 마치 캔버스 표면에 풀로 붙인 것처럼 추상화된 꽃을 그려 넣는 것을 잊지 않았다. 페네옹의 초상화와 비슷한 장치들을 덜 혼란스럽게 사용한 것이다.

클로드 모네 Claude Monet

그림 a **J.M.W. 터너, 〈루앙: 대성당의 서쪽 파사드〉** 1832년, 런던 대영박물관

부유하는 돌

모네의 대표작 중에서 제일 유명한 작품은 루앙의 성모승천성당 파사드 연작이다. 이 연작은 하루의 다양한 시간대의 햇빛에 잠겨 있는 고딕성당을 그린 서른 한 점으로 구성돼 있다. 19세기에 주요 관광지였던 루앙 성당은 프랑스 화가들과 외국 화가들, 주로 영국 화가(그림 a)의 그림뿐 아니라 가이드북과 삽화가 있는 중세 건축서 등을 통해 유명해졌다. 모네는 1870년대 초에 이미 루앙에서 염료공장을 운영하던 형제 레옹의 집에 머물면서 그림을 그렸다. 그러나 당시엔 항구를 집중적으로 그렸고, 루앙 성당은 배경에나 등장했다.(그림 b)

모네는 과거에 동일한 모티프로 몇몇 연작을 제작했다. 예컨대 스물다섯 점으로 구성된 〈지베르니 인근의 건초더미〉 연작 중에서 열다섯 점이 1881년에 뒤랑 뤼엘의 화랑에 전시되었고, 열 점이 판매되었다. 그는 더 복잡하고 역사적인 모티프였던 대성당 연작의 성공을 거의 확신했다. 모네는 대성당 건너편 광장에 있던 작업실에서 그림을 그렸다. 작업은 1892년과 1893~1894년에 각각 시작되었다. 도시를 배경으로 성당의 견고한 기단이 보일 정도로 먼 거리의 바닥에서 작업한 다른 화가들과 달리, 모네는 사실상 배경에 관심을 두지 않았다. 성당의 석조물이 시야를 장악해 거의 캔버스 표면과 합쳐지는 듯하다. 모네는 오직 파사드의 표면에 집중함으로써 선배 화가들과 완전히 다른 효과를 창출했다.

빛이 성당의 레이스 같은 건축 장식에서 물질적인 속성을 없애고, 건축 장식은 물감을 통해 다시 형태를 부여받는 듯하다. 눈에 보이는 대상의 눈부신 시각성, 그리고 상상력과 기술을 통해 미술에서 그러한 것을 창조하려는 엄청난 노력을 표현하려는 듯, 모네의 그림 표면은 점차 복잡하고 무거워졌다. 사실 1890년대에 모네는 안개에 덮인 센 강변의 빛의 반사를 포착했고, 성당 연작 이후엔 수련 연작(394쪽)을 그리기 시작했다. 성당

그림 b **클로드 모네, 〈루앙의 센 강〉** 1874년,
카를스루에 주립미술관

연작을 기점으로 모네는 세부를 기록하는 것에 대한 관심과 상반되는 내면의 경험, 그리고 전반적인 빛의 효과나 분위기로 나아간 것으로 보인다. 모네의 붓질은 명확하게 알아보기 어렵다. 신인상주의 점묘법의 광학적 확산과 시적인 단편화처럼, 모네의 전면적인 효과는 관람자를 빛과 색채(갈색, 분홍색, 노란색, 파란색, 흰색)의 몽상 속에 가두는 듯하다. 여기서 성당은 조력자일 뿐이다.

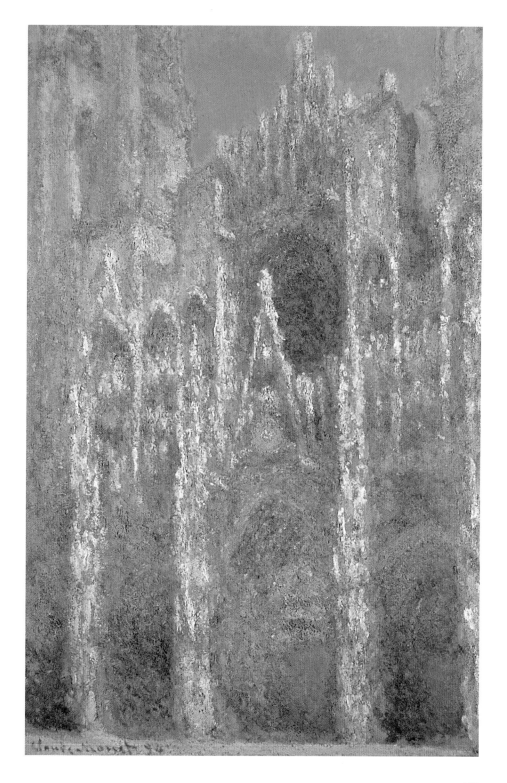

폴 세잔 Paul Cézanne

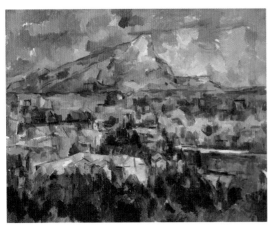

그림 a **폴 세잔, 〈생트 빅투아르 산〉** 1904-1906년, 필라델피아 미술관

프로방스에 대한 자부심

생트 빅투아르 산은 세잔의 고향 엑상프로방스가 위치한 프로방스 지방에서 가장 높은 산이다. 기원전 102년에 로마가 이끄는 갈리아 족이 침입자 게르만 족에게 거둔 승리에서 이름이 유래한 생트 빅투아르 산은 지역적 자긍심이 되살아나던 시기에 특별히 받들어졌다. 이때 세잔은 고향에 살았다. 생트 빅투아르 산은 프로이센 군대에 항복하고 코뮌이 일시적으로 장악했던 파리에 비교되는 힘과 용기의 이미지로 사용되었다. 한편 생트 빅투아르 산은 에밀 졸라를 비롯한 친구들에 대한 개인적인 기억을 간직한 장소다. 이들은 산 바로 옆 계곡을 흐르는 아르크 강에서 멱을 감으면서 젊은 날의 여름을 보냈다.

멱 감는 사람들이 있는 풍경을 제외하고, 세잔의 풍경화에는 대개 인물이 나오지 않는다. 특히 생트 빅투아르 산 그림들은 인접한 전경의 부재로 인한 거리감으로, 영원하고 변치 않는 듯한 특성을 지닌다. 집이 드문드문 보이는 들판에 바둑판 무늬로 교차하는 길은 추상화되면서 아무런 사건도 일어나지 않는 비인격적인 곳처럼 보인다. 후기작에 이르면, 풍경은 서로 역동적인 관계를 형성하는(그림 a) 조각들에서 모습을 드러내며 완전히 추상화된다. 젊은 화가들이 앙브루아즈 볼라르의 화랑에서 받았던 이러한 강한 충격은 입체주의(그림 b)로 이어졌다. 같은 모티프를 연작으로 반복했던 모네와 달리, 생트 빅투아르 산과 세잔의 조우에는 관찰된 현실에서 벗어나지 않으면서 산의 웅장함과 풍경의 영속성을 포착하려는 것 외에 다른 동기는 없었다. 연속과 반복은 후기작에서 더욱 빈번해진다. 근대적인 철로로, 남쪽의 계곡을 가로지르는 고가교는 실제로 있는 것이다. 어떤 그림에서는 전경의 철도 지선(146쪽)을 볼 수 있다.

세잔은 단순화를 통해 이른바 '고전적인 효과'에 도달했다. 고가교는 고대 로마시대를 생각나게 한다. 그는 모더니티를 찬양한 화가들과 달리 철로 위를 달

그림 b **파블로 피카소, 〈앙브루아즈 볼라르의 초상〉** 1910년 모스크바 푸슈킨 국립미술관

리고 있는 기차를 그리지 않았다. 게다가 회화적인 흔적(그의 '구성적 붓질' 뿐 아니라 나뭇가지의 부러짐이나 산의 윤곽선의 단절)을 통해 다양한 요소를 통합했다. '파사주'라 지칭되는 이러한 기법은 이 작품을 평면 패턴으로 통합할 뿐 아니라, 세잔의 재현 과정을 드러내면서 하늘이나 구름을 전경까지 오도록 만든다. 중앙에 있는 나무의 파란 윤곽선이 나타내는 것처럼, 세잔은 주의 깊은 방식에 대한 감각과 즉흥적인 관찰의 흔적을 조화시키는 신비로운 능력의 소유자였다.

폴 시냑 Paul Signac

그림 a **카미유 피사로, 〈사회적 부도덕〉**
1889년, 개인소장

그림 b **작가미상, 〈피에르 조셉 프루동 캐리커처〉** 1850년대

미술과 무정부주의

잠시 멘토 역할을 했던 카미유 피사로와 친구이자 후원자인 펠릭스 페네옹처럼 시냑도 무정부주의자였다. 점묘법은 인상주의자의 손재주 없이도, 아카데미의 교육을 받지 않았더라도, 진실하고 독창적인 시각을 가진 사람이라면 누구나 화가가 될 수 있는 기회를 주었고, 이러한 생각에 암시된 민주적 열망은 화가들을 매료시켰다. 대부분의 이상주의자처럼 시냑도 부르주아 가정 출신이었다. 1890년대 초, 그는 지중해에서 자신의 요트 '올랭피아'호를 타고 있던 중 생 트로페를 발견했다. 그는 밝은 색채로 여가생활을 묘사해 이상적인 즐거움을 제공하려는 목적의 풍경화에서 이를 배경으로 사용했다. 또한 1895년 앵데팡당전Salon des Indépendants(인상주의 전시회의 전위적 계승)에 전시한 〈조화의 시대에〉(398쪽)에서 생 트로페는 유토피아적인 이미지의 배경이 되었다. 시냑은 '미술의 조화'가 '사회의 조화'로 이어질 거라고 확신했다. 미술의 사회정치적 기능은 샤를 앙리의 과거의 미술에 관한 분석에서 추론한 것이며, 1846년에 이미 샤를 보들레르가 강조했던 것이기도 하다. 시냑, 피사로, 두 사람의 친구인 신인상주의자 막시밀리앙 뤼스는 무정부주의 주간지 「르 페르 페냐르」Le Père peinard」를 간행한 에밀 푸제, 무정부주의 회보 「라 레볼트La Révolte」 등을 발행하는 발행한 장 그라브와 어울렸다. 시냑이 영국에 사는 조카들을 위해 그린 삽화 연작 〈사회적 부도덕〉(그림 a)의 표지에는 부패한 산업도시 위로 '무정부주의'라는 단어와 함께, 큰 낫을 들고 떠오르는 태양을 바라보는 시간의 할아버지(아마도 화가 자신)가 나온다.

시냑은 러시아 무정부주의자 크로포트킨의 책을 읽었고, 1890년대 말에 「레 탕 누보」에 삽화를 그렸다. 그러나 〈철거 노동자〉는 시냑이 찬양한 무정부주의 사상의 창시자 프루동의 캐리커처(그림 b)에 비하면 퇴보적이다. 시냑은 노동자 계급 출신이었던 친구 뤼스를 추종했던 것으로 보인다. 페네옹처럼 뤼스는 체포되었지만 1894년에 풀려났고, 마자스 감옥 경험을 바탕으로 감옥생활 삽화 연작을 제작했다. 얼마 후, 초대를 받아 벨기에를 방문한 그는 샤를루아의 산업을 목격했다. 그곳에서 철강노동자와 불타는 용광로(그림 c)의 사회적 기여를 주제로 대형회화 연작을 그리기 시작했다. 배경에 보이는 루브르 박물관 같은 전통적인 제도를 해체하려는 영웅적 노력을 암시하는 시냑의 〈철거 노동자〉는 초기작에 비하면 좀 더 직접적으로 노동계급에 호소하며 보다 더 유토피아적인 이미지를 보여준다. 포스터처럼 보이는 형태, 만화와 비슷한 인물, 반쯤 숨겨진 자화상 등은 미래를 보여주는 일반화된 이미지라기보다 선전처럼 직접적이다.

그림 c **막시밀리앙 뤼스**, 〈샤를루아의 제강소〉
895년, 제네바 프티팔레 미술관

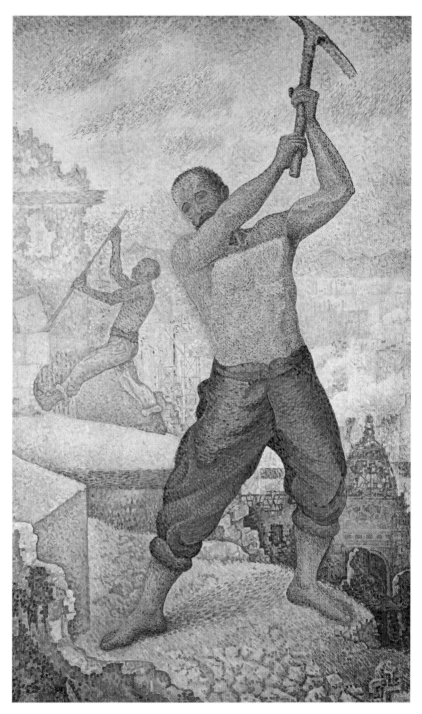

카미유 피사로 Camille Pissarro

도시명소와 상징들

프랑스 공화국 100주년을 기념하는 1889년 만국박람회에서 에펠 탑은 진보적이고 창조적인 프랑스와 수도 파리의 상징이 되었다. 점점 더 많은 관광객들이 파리로 모여들었고 카페는 사람들로 가득 찼다. 기하학에 관심이 많았던 조르주 쇠라는 에펠 탑을 스케치(그림 a)하면서, 탑 꼭대기가 대기원근법 속에서 사라지는 것처럼 보이게 해 그 높이를 강조했다. 그는 진보적이고 과학적인 원칙들을 구현하는 점묘법이 이 작품에 적합하다고 생각했던 것이 분명하다. 1891년 갑작스럽게 세상을 떠나지 않았다면 틀림없이 더 큰 버전을 제작했을 것이다.

그림 a **조르주 쇠라**, 〈에펠 탑〉 1889년경, 샌프란시스코 미술관

모네의 도시 풍경화와 함께 시작된 파리에 대한 찬양은 1870년대 인상주의의 중요한 측면이다. 인상주의 1세대가 시골로 향했다면, 신인상주의 화가들은 이 주제를 부활시켰다. 그러나 선배 화가들만큼 부르주아적인 환경을 강조하지는 않았다. 파리 태생인 막시밀리앙 뤼스는 카루젤 다리 위에 보행자와 마차들의 불빛이 보이는 밤 풍경(그림 b)을 여러 점 제작했다. 찬양적인 분위기이건 아니건 파리는 인상주의 세대 전체가 관심을 가졌던 주제였다.

피사로는 루앙과 르 아브르처럼 산업 항구에서 제작한 그림과 코메디 프랑세즈 맞은편의 테아트르 프랑세 광장에 있던 호텔방에서 바라본 오페라 극장(건축가 샤를 가르니에

그림 b **막시밀리앙 뤼스**, 〈루브르와 카루젤 다리, 밤의 효과〉 1890년, 개인소장

의 이름을 따 팔레 가르니에라고 불림)의 풍경을 통해 현대적인 도시 활동을 다뤘다. 오스만이 주도했던 도시개발 계획의 일환으로 1875년에 개장한 오페라 극장과 새로 생긴 가로수 길은 프랑스의 문화적 영광을 보여주었다. 피사로는 루브르를 뒤에 두고 루브르 박물관과 파리의 가장 현대적인 최신 극장인 오페라 극장에 이르는, 이른바 파리의 '문화 축'을 내려다보았다. 그는 점묘법에 잠깐 손을 댔다가 곧바로 인상주의 양식으

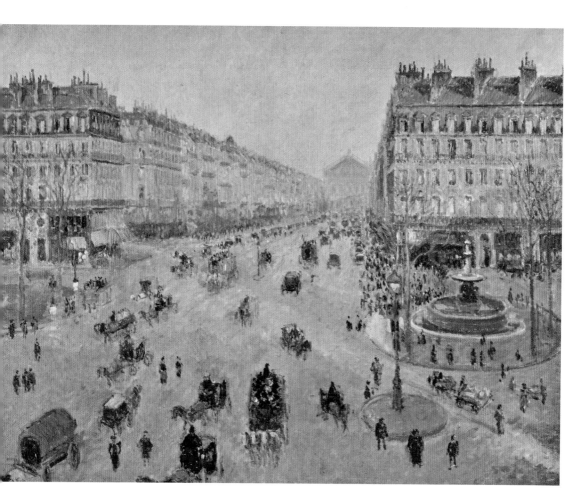

로 돌아갔지만, 피사로의 그림은 여전히 점묘법과 연관된 관심과 빛의 확산을 보여준다. 피사로가 도시 풍경으로 전환한 이유 중 하나는 외부 공기에 너무 많이 노출되었을 때 불편해지기 시작한 눈 때문이었다. 피사로는 건축물에 둘러싸여 종종걸음을 치는 수많은 작은 인물들로 파리를 암시했다. 호텔에 틀어박혀 연작에 몰두하던 피사로의 상황이 심리적인 거리감을 강화한 듯하지만, 정신없이 바쁘고 제멋대로인 도시생활을 나타내는 다양한 움직임에도 불구하고 위에서 본 시점과 비교적 제한된 색채는 일종의 균일성을 시사한다. 중심의 부재는 도시적 경험의 특징인 것처럼 보인다. 우리의 눈은 개별 형태들과 밀접하게 접촉하려 애쓰고, 인상주의 기법을 통한 개별 형태의 일반화는 디테일의 포기에 저항한다. 결론적으로 피사로는 가차 없는 점묘법의 일반화와 인상주의의 일화적인 디테일에 대한 요구 사이에서 역동적인 균형에 도달했다.

피에르 오귀스트 르누아르 Pierre-Auguste Renoir

그림 a 페테르 파울 루벤스, 〈파리스의 심판〉 1632-1635년경, 런던 내셔널갤러리

그림 b 앙드레 드랭, 〈목욕하는 사람들〉 1907년, 뉴욕 MoMA

연장자의 판타지

많은 사람들이 르누아르의 후기작을 보며 늙어가면서도 로미오가 되고 싶은 남자의 어설프고 제멋대로인 성적 판타지라고 생각하지만, 르누아르의 작품의 근원에는 그의 이력과 당대 미술에 대한 공감이 자리하고 있었다. 라파엘로와 루벤스에 영감을 받았던 르누아르는 자신의 작품 활동의 출발점을 되돌아보고 있었다. 이러한 신화 주제는 1880년대 이탈리아 여행(296쪽)에서 시작된 르네상스의 고전주의 찬양을 드러낸다. 소실된 라파엘로의 그림은 판화로 세상에 알려졌고, 마네는 판화에 등장하는 강의 신들을 〈풀밭 위의 점심식사〉(27쪽)에 그렸다. 르누아르의 해석은 역시 판화로 이 그림을 접한 루벤스의 해석(그림 a)에 더 가까웠다. 루벤스의 빛나는 색채는 외젠 들라크루아와 인상주의 화가들이 영속화한 전통(122쪽)의 선두에 서 있었으며, 르누아르는 그와 관능적 여성에 대한 애정을 공유했다.

르누아르는 수년간 프랑스 남부에 살았다. 칸 위쪽의 르 카네에는 그의 마지막 작업실이 있다. 관절염을 앓고 휠체어 신세를 졌지만 르누아르는 작업을 중단하지 않았다. 파리스의 심판을 주제로 택한 것은 위대한 미술 전통에 편입되고 싶은 그의 욕구를 드러낸다. 파리스는 프랑스 수도(프랑스어에서는 이 둘을 구분하기 위해 파리스를 Pâris라고 표기)와 아무런 상관없는 신화 속 인물이지만 르누아르는 프랑스의 수도 파리를 염두에 두었던 것이 분명하다. 파리는 그가 호의적인 평가를 늘 갈망하던 미술계의 중심지였기 때문이다.

트로이의 왕자 파리스는 헤라, 아테나, 아프로디테 중에서 최고 미인을 가려내, 헤스페리데스의 정원에서 딴 '가장 아름다운 이에게'라고 새겨진 황금사과를 주려 한다. 미천한 출신임을 나타내는 프리지아 모자를 쓴 파리스는 손잡이가 구부러진 지팡이를 든 양치기처럼 보인다. 날개 달린 모자와 샌들을 착용한 헤르메스가 세 여신을 파리스 앞으

로 데려온다. 세 여신은 매혹적으로 보이려고 옷을 벗었고, 각기 보상을 제시하며 파리스를 꾀고 있다. 파리스는 자신을 선택해주면 세상에서 가장 아름다운 여인인 그리스 왕 메넬라오스의 아내인 헬레네('수천 척의 전함을 발진시킨 미모를 가진 트로이의 헬레네')를 주겠다는 약속을 한 아프로디테에게 사과를 건넸다. 결국 트로이 전쟁이 시작되었다. 호메로스의 『일리아드Iliad』는 트로이 전쟁의 많은 사건들에 대해 이야기한다.

파리스의 심판이 화가들에게 매력적인 주제로 다가온 이유는 신체의 아름다움이 핵심적인 동기를 부여하기 때문이다. 이는 예술적 기교와 미술의 매력을 드러내기에 이상적인 주제였다. 지중해 배경은 고대 그리스에 대한 르누아르의 시각 및 위치선정과 일치한다. 그런데 이처럼 빛나는 색채와 이상화는 멋진 색채와 자신만만한 수법(그림 b)으로 유명한 야수파의 판타지와 맥을 같이한다. 르누아르는 이들과 분명 경쟁하고 있었지만, 좀 더 지혜로운 연장자로서 고전적인 전통에 기반을 두고, 야수파의 맹렬함이 아닌 부드럽게 어루만지는 기법으로 그의 형상들의 관능을 조화롭게 표현했다.

클로드 모네 Claude Monet

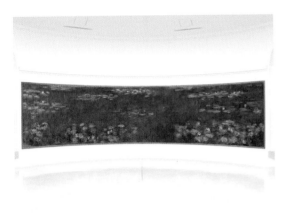

그림 a **클로드 모네, 〈수련, 초록 반사〉** 1918-1922년경, 파리 모네 오랑주리 미술관

수면의 풍경

모네는 1883년부터 노르망디의 센 강 부근 마을 지베르니에 임대했던 땅을 1890년 매입했다. 정원 가꾸기에 열정적이었던 모네는 1893년에 추가로 매입한 땅에 수련 연못을 파고, 버드나무와 붓꽃 등을 심은 구불구불한 길을 냈다. 그는 연못에 형형색색의 수련을 가꾸었고, 1895년까지 직접 놓은 일본식 다리와 연못을 화폭에 담았다.

1903년에 모네는 늘어진 나뭇가지들에 둘러싸인 연못의 표면, 물에 반사된 모습, 투명함 등에 집중하기 시작했다. 오랜 준비 기간 후에 그는 1909년 뒤랑 뤼엘 화랑에서 '물의 풍경paysages d'eau' 연작을 전시했다. 이 연작의 시작은 1905년이었다. 이때부터 수련은 모네의 주제가 되었다. 수련 그림은 약 이백오십 점에 이르는데, 이는 모네의 후기작의 3분의 2, 전체 그림의 약 7분의 1을 차지한다. 그는 한 편지에서 '밑바닥에서 너울거리는 수련과 물, 불가능한 것들을' 포착하는 어려움을 토로했다. 난제에도 불구하고 능숙한 붓질, 재빨리 그린 타원형 윤곽선, 다층적인 표면, 물감 덩어리로 그려진 꽃은 모네의 미묘한 경험들을 암시한다. 여러 형태 뿐 아니라, 가장 은은한 변조부터 화려하게 빛나는 색채까지, 다양한 효과는 그저 놀라울 따름이다.

1차 세계대전의 영웅이었던 프랑스 정치가 조르주 클레망소는 인상주의 화가들과 오랜 친분을 쌓았다. 1917년에 총리가 된 그는 수련 연작을 국가에 기증하라며 모네를 설득했고, 이 프로젝트를 위해 특별 작업실이 마련되었다. 수많은 협상 끝에, 무려 200×425센티미터에 이르는 수련 그림 2, 3개가 모여 이뤄진 광대한 파노라마가 1927년에 콩코르드 광장 부근에 위치한 튀일리 정원의 오랑주리 미술관의 두 타원형 전시실에 전시되었다. 이보다 더 어울리는 장소는 아마 찾기 어려울 것이다. 수련 그림은 관람자를 고요한 수련 연못 속으로 침잠시킨다. 전쟁의 폭력이 지나간 후, 프랑스인들의 자연에 대한 사랑이 부활했음을 축하하는 그림이라고 할 수 있다. 훗날 '전면회화all-over composition'라 불리게 되는 것에 대한 모네의 관심은 앙리 에드몽 크로스의 특이한 작품(그림 b)처럼 당대 화가들이 시도했던 거의 순수한 추상 효과의 실감나

그림 b **앙리 에드몽 크로스, 〈황금 섬〉** 1891-1892년, 파리 오르세 미술관

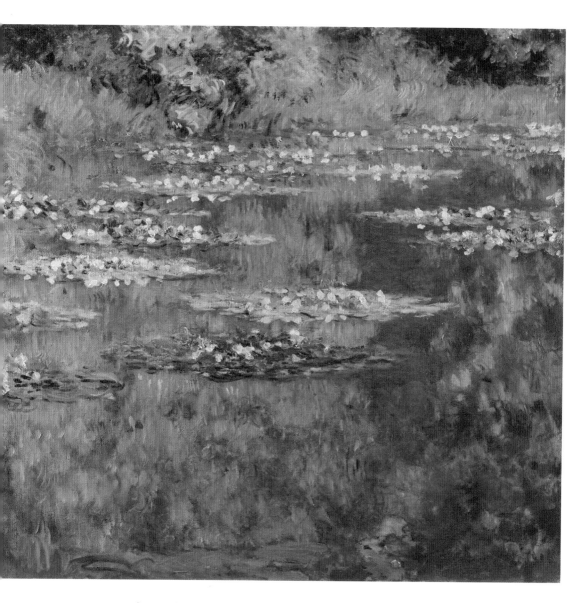

는 표현으로 나타났다. 모네의 전형적인 표현과 반짝이는 색채는 관람자의 시선을 그림 표면으로 끌어당기고, 잠시 현실을 잊게 한다. 수련 그림은 당시 수많은 화가들과 작가들이 추구했던 미술의 사회적 역할, 즉 불화의 사회를 위한 기쁨과 조화의 위안제 역할을 했다고 말할 수 있다. 부단히 변하는 빛과 움직임을 매우 아름답게 포착한 모네의 〈수련〉은 세계적으로 가장 경이로운 작품 중 하나다.

차일드 해섬 Childe Hassam

그림 a 존 싱어 사전트, 〈숲가에서 그림을 그리는 클로드 모네〉 1885년, 런던 테이트

그림 b 윌리엄 메릿 체이스, 〈해변 부근에서, 시네콕〉 1895년경, 톨레도 미술관

미국의 인상

미국인들은 인상주의의 가장 열렬한 추종자이자 수집가였다. 부유한 수집가 친구 루이진 해버마이어에게 인상주의를 소개한 메리 커샛 덕분에, 인상주의 화가들은 미국인들에게 충분히 알려졌다. 1886년에 뉴욕 전시회가 성공적으로 끝낸 다음, 뒤랑 뤼엘은 뉴욕에 화랑을 개관했다. 보스턴의 유명한 인상주의 화가였던 릴라 캐벗 페리는 1887년 모네를 만났고, 그에게 다른 친구들을 소개했다. 파리 여행 중에 인상주의를 접한 미국 청년들 중에서, 시어도어 로빈슨을 시작으로 여러 명이 지베르니로 향했다. 모네의 의붓딸 쉬잔 오슈데와 결혼했지만 1899년에 아내가 사망하자 처제였던 마르트와 재혼한 시어도어 얼 버틀러도 그중 한명이었다. 상류사회 초상화로 유명한 존 싱어 사전트는 숲에서 이젤을 놓고 작업하는 모네를 화폭에 담기도 했다.(그림 a) 사전트는 모네와 마네의 작품에 보이는 간결하고 포괄적인 붓질의 세련된 해석으로 명성이 높았다. 차일드 해섬은 외국 인상주의 화가의 전형적인 모습을 보여주었다. 결혼 후에 다시 유럽에 간 해섬은 1886~1889년에 고유한 인상주의 양식을 발전시켰다. 미국으로 돌아온 후, 그는 파리의 가로수 길만큼 아름답다고 생각했던 맨해튼 17번가와 5번가에 거처를 마련했다. 해섬의 대표작은 도시 풍경이다. 그는 보스턴에서 보스턴 코먼 공원을 주제로 한 작품들을 전시했다. 〈눈이 덮인 뉴욕의 유니언 광장〉은 5번가에 있던 그의 작업실 창에서 본 풍경이었다. 눈 내리는 날의 분위기가 능숙한 인상주의 기법으로 포착되었다. 도로를 달리는 전차, 마차, 보행자는 시간과 공간의 실제 느낌을 잘 살린다. 광장과 수직 포맷은 뉴욕의 건물들이 높다는 인상을 만드는 데 기여한다.

미국의 인상주의자 윌리엄 메릿 체이스는 그의 화려한 생활, 가르침, 반짝이는 롱아

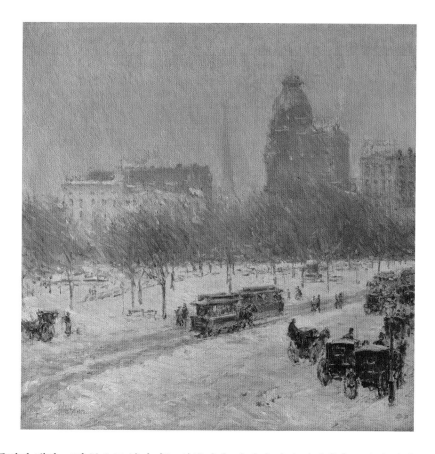

일랜드 풍경과 해안 그림 등으로 부각되는 인물이다. 파리가 아닌 뮌헨에서 공부한 체이스는 1886년에 뉴욕의 뒤랑 뤼엘 화랑에서 인상주의 회화를 접했다. 그는 롱아일랜드의 시네콕 힐스에 학교를 세웠고, 멋지게 차려 입은 여름 관광객이 피크닉을 즐기거나 풀이 무성한 모래언덕을 산책하는 풍경(그림 b)으로 인상주의 그림에 미국적 감성을 더했다. 밝음, 미묘한 색채, 자신감 넘치는 인상주의적 기법 등으로 이 작품들은 체이서의 최고작으로 손색이 없으며 프랑스의 인상주의 회화와 견줄 만하다. 넓고 수평적인 형태는 미국의 큰 광장을 암시한다. 체이스와 해섬은 혁신적인 기법과 미국적인 장소를 결합해 국가적 자부심에 이바지했다. 비슷한 포부를 가진 화가들은 코스 콥(코네티컷 주)과 프로빈스타운(매사추세츠 주) 같은 미술공동체를 형성하고 서로 도와가며 작업했다. 이들은 보수적인 미국 미술 아카데미의 관행을 야외 작업 관행과 구분하기 위해, 미국의 다른 인상주의 화가들와 함께 '10인의 미국화가들Ten American Painters'이라는 협회를 창립했다. 영국 출신의 윌리엄 시커트, 노르웨이의 프리츠 타우로프, 우크라이나의 미하일 트카첸코를 비롯해 타국 출신의 화가들도 비슷한 패턴을 따랐다.

앙리 마티스 Henri Matisse

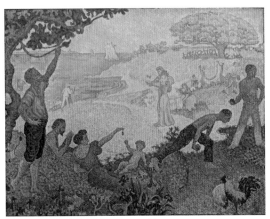

그림 a **폴 시냑, 〈조화의 시대에〉** 1894-1895년

빛과 색채의 예언

〈생의 기쁨〉은 모더니티의 시련에 가상적인 탈출구를 제공한다. 프랑스 제3공화국은 잇따른 불안정한 정권과 1870년대 말에 시작된 경제위기와 실업증가로 요동치고 있었다. 최악의 위기는 알자스 출신의 유대인 장교 드레퓌스가 1894년에 스파이 행위로 유죄를 선고받은 사건이었다. 증거가 불충분했고 진범이 자백했지만, 드레퓌스는 증거 위조, 은폐 공작, 지독한 반유대주의 등으로 또다시 유죄를 선고받았다. 조르주 클레망소를 비롯한 유명 정치인과 작가들은 반발했다. 특히 에밀 졸라는 1898년에 유명한 〈나는 고발한다 J'Accuse〉를 발표해 프랑스 정부의 위선을 알렸다. 드레퓌스는 1906년에야 겨우 혐의에서 벗어났다.

이 사건을 두고 인상주의 화가들은 분열되었다. 르누아르와 세잔은 군대 편에 섰고 드가는 귀족 출신이 장악하고 있던 군부를 옹호하면서 반유대주의 감정을 드러냈다. 한편, 모네를 비롯한 화가들은 드레퓌스 편에 섰다. 이 같은 갈등에 대한 화가들의 일반적인 반응은 미적인 것에서 도피처를 찾는 것이었고, 일부는 새로운 사회가 가져올 수 있는 감정에 대한 알레고리로서, 탈출구로서 유토피아적인 장면들을 창조했다.

경력 초기에 마티스는 히브리어로 '선지자'라는 의미의 나비파 화가들과 어울렸다. 이들은 고갱의 종합주의와 종교로서의 미술이라는 개념을 추종했으며, 단순화를 통해 미적 즐거움의 몽상을 만들어내려고 했다. 같은 시기에 폴 시냑의 신인상주의 작품 〈조화의 시대에〉(그림 a)는 고전적인 황금시대의 이미지를 점묘주의와 밝은 색채로 변형시킨 유토피아적 사회에 대한 비전을 보여주었다.

피에르 보나르와 에두아르 뷔야르는 나비파의 창립자다. 보나르의 〈황혼 혹은 크로켓 경기〉(그림 b)는 인상주의 주제인 부르주아의 여가생활을 스코틀랜드의 타탄과 일본식 의복에서 유래한 독창적인 패치워크로 바꾸어 놓았지만, 그러한 주제는 회화적 경험에 비해 거의 인식되지 않는다. 그림 속에서 미적인 것으로 변화된 환경은 인상주의

그림 b **피에르 보나르, 〈황혼 혹은 크로켓 경기〉** 1892년, 파리 오르세 미술관

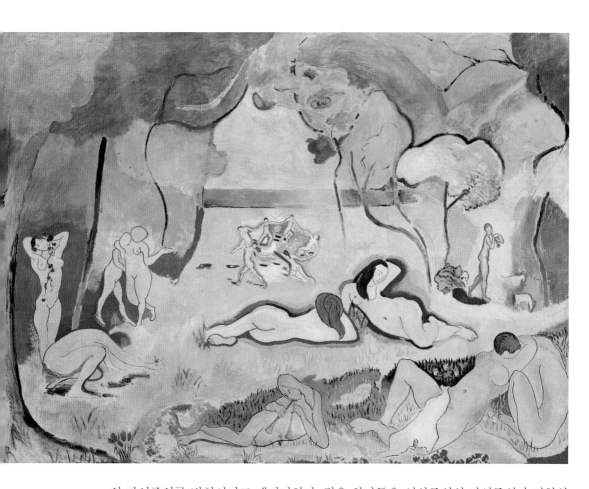

의 자연주의를 변형시키고 패러디한다. 젊은 화가들은 인상주의의 자연주의가 비현실
적으로 부르주아의 목가적 즐거움으로 한정되어 있다고 생각했기에 그것을 거부했다.
1906년까지 마티스는 시냑을 따라 유토피아적 비전의 신봉자가 되었고, 나비파에 기반
을 두고 있지만 강렬한 색채의 대담한 면을 통해 표현된 단순한 패턴들로 정제된 형태적
추상을 추종했다. 마티스와 앙드레 드랭처럼 이러한 양식을 채택한 화가들은 '야수들'이
라는 별칭을 얻었다. 그러나 마티스의 목표는 절대 야수처럼 거칠게 표현하는 데 있었던
것이 아니다. 다만 때가 되면 사회가 감사하게 여기리라 생각했던 평온한 즐거움을 불
러일으키는 데 있었다. 미술의 사회적 역할이라는 아방가르드 개념을 반복했던 마티스
는, 그림이 스트레스를 받고 갈등을 겪는 사람이 앉아서 위안을 찾을 수 있는 '안락의자'
처럼 돼야 한다고 했다. 〈생의 기쁨〉은 인상주의적인 자연주의의 대안인 예술적 몽상이
며, 당대 정치에 대한 공상적 대안이기도 하다.

잭슨 폴록 Jackson Pollock

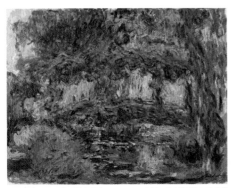

그림 a **클로드 모네**, 〈**일본 다리**〉 1923-1925년경, 미니애폴리스 미술관

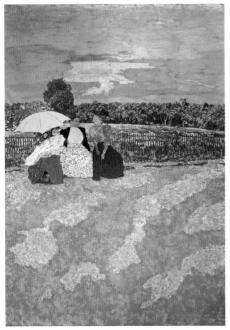

그림 b **에두아르 뷔야르**, 〈**공원**〉 1894년, 파리 오르세 미술관

추상화된 인상주의

모네의 후기 그림은 색채가 가득한 추상이 되어가고 있었다. 그래서 많은 이들은 이 그림들이 잭슨 폴록으로 대표되는 뉴욕 화파의 추상표현주의에 직접 연결된다고 믿는다. 만약 그렇다면, 그것이 어떻게 전해졌는지 설명해야 하는 과제가 우리에게 남아있다. 유럽에 가 본 적이 없던 화가들은 모네의 말기 그림을 거의 몰랐기 때문이다. 그러나 폴록의 원천은 미국이었고, 그렇지 않다 하더라도 인상주의보다는 마르셀 뒤샹과 아실 고르키처럼 북미 지역으로 이주한 화가들의 초현실주의에 더 많은 빚을 지고 있다는 견해가 지배적이다. 그러므로 인상주의와의 관련성은 기껏해야 간접적이며, 색채와 화가의 제스처가 만들어내는 효과와 연관되었다.

거대한 캔버스 표면 전체에 관심을 분산시킨 것은 모네의 말기작(그림 a)이 남긴 한 가지 요소임은 분명하다. 폴록은 작업실 바닥에 놓아둔 캔버스에 물감을 뿌리는 방식으로 작업했고, 미술사학자들은 이러한 폴록의 그림을 '전면회화'라고 정의했다. 인상주의에서 어떤 요소들은 우연적이거나 실험적인데, 모네의 말기작에서는 이러한 요소가 특히 잘 드러난다. 그러므로 이런 의미에서 우연이 가장 중요한 요소였던 폴록의 기법은 인상주의의 연장선상에 있다고 볼 수 있다. 폴록의 초기작에는 인물을 연상시키는 형상이 나오지만, 이는 무의식을 강조한 초현실주의와 관련이 있다. 선과 색채의 타래를 보여주는 폴록의 전성기 그림에는 형상이 있는 물체들은 없지만 공간은 여전히 암시되고 있다. 관람자를 미학적 환경에 침잠시키는 것은 모네의 〈수련〉(395쪽)과 마티스의 〈생의 기쁨〉(399쪽) 같은 인상주의에 대한 반응에서 유래했다. 폴록의 노력들이 유토피아적인지 혹은 현실 도피적인지는 2차 세계대전이라는 역사적 배경으로 판단할 수 있다. 그의 그림은 전쟁에 대한 대안, 즉 인간의 악, 죽음, 파괴 등에서 벗어난 주관적인 창조의 세상일지도 모르겠다.

추상이 인상주의로부터 직접적인 영향을 받아 나온 것이 아니라, 인상주의가 현대

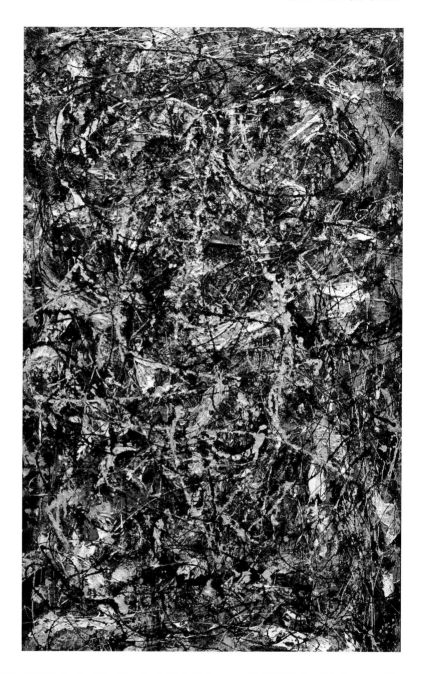

미술로 이어진 원칙들을 소개했다는 점이 중요하다. 그러한 원칙들은 진보적이고 독창
적이며 개인적인 시각과 그것을 전달하는 참신한 회화 기법을 강조하며, 두 가지 모두
모더니티에 입각한 것이다. 화가들은 이러한 전제들을 수용하면서 과거의 원칙에 반대
하는 그들의 양식과 감정들을 평가한다. 우리는 이를 모더니즘이라 칭한다.

Kathleen Adler and Tamar Garb, Berthe Morisot, Oxford, 1987.

Sylvain Amic et al., Éblouissants reflets, exh. cat., Musée des Beaux-Arts de Rouen, 2013.

Carol M. Armstrong, Odd Man Out: Readings of the Work and Reputation of Edgar Degas, Chicago, 1991.

Carol M. Armstrong, Manet/Manette, New Haven and London, 2002.

Nina Athanassoglou-Kallmyer, Cézanne and Provence: The Painter in His Culture, Chicago, 2003.

Colin Bailey, Renoir's Portraits: Impressions of an Age, exh. cat., The National Gallery of Canada, Ottawa, 1997.

Colin Bailey, Renoir Landscapes, 1865-1883, exh. cat., The National Gallery, London, 2007.

Charles Baudelaire, The Painter of Modern Life and Other Essays, translated and edited by Jonathan Mayne, London, 1965.

David Bomford, Jo Kirby, John Leighton and Ashok Roy, Art in the Making: Impressionism, exh. cat., The National Gallery, London, 1990.

Richard R. Brettell, Scott Schaefer et al., A Day in the Country: Impressionism and the French Landscape, exh. cat., Los Angeles, 1984.

Richard R. Brettell, Pissarro and Pontoise: The Painter in a Landscape, New Haven and London, 1990.

Richard R. Brettell, Painting Quickly in France, 1860-1890, exh. cat. The Sterling and Francine Clark Art Institute, Williamstown, 2000.

Richard R. Brettell, Gauguin and Impressionism, exh. cat., The Kimbell Art Museum, Forth Worth, 2005.

Norma Broude and Mary D. Garrard (eds.), The Expanding Discourse: Feminism and Art History, New York, 1992.

Marilyn Brown, Gypsies and Other Bohemians: The Myth of the Artist in Nineteenth-Century France, Ann Arbor, 1985.

Marilyn Brown, Degas and the Business of Art: A Cotton Office in New Orleans, University Park, Pennsylvania, 1994.

Françoise Cachin et al., Manet, 1832-1883, exh. cat., The Metropolitan Museum of Art, New York, 1983.

Anthea Callen, Techniques of the Impressionists, London, 1982.

Anthea Callen, The Spectacular Body: Science, Method and Meaning in the Work of Degas, London and New Haven, 1995.

Kermit Champa, Studies in Early Impressionism, New Haven, 1973.

Timothy J. Clark, The Painting of Modern Life: Paris in the Art of Manet and his Followers, New York, 1985.

Hollis Clayson, Painted Love: Prostitution in French Art of the Impressionist Era, New Haven, 1991.

Hollis Clayson, Paris in Despair: Art and Everyday Life under Siege (1870-1871), Chicago, 2002.

Bradford Collins (ed.), Twelve Views of Manet's Bar, Princeton, 1996.

Philip Conisbee, Denis Coutagne et al., Cézanne in Provence, exh. cat., The National Gallery, Washington, D.C., 2006.

Denis Coutagne et al., Cézanne à Paris, exh. cat., Musée du Luxembourg, Paris, 2012.

Jonathan Crary, Techniques of the Observer: On Vision and Modernity in the Nineteenth

Century, Cambridge, MA, 1990.

Anne Distel, Impressionism: The First Collectors, transl. by Barbara Perroud- Benson, New York, 1990.

Anne Distel et al., Gustave Caillebotte: Urban Impressionist, exh. cat., Chicago, 1995.

Ann Dumas et al., The Private Collection of Edgar Degas, exh. cat., The Metropolitan Museum of Art, New York, 1997.

Tamar Garb, Women Impressionists, Oxford, 1986.

Tamar Garb, Sisters of the Brush: Women's Artistic Culture in Late Nineteenth-Century France, London and New Haven, 1994.

William H. Gerdts, American Impressionism, New York, 1984.

Nicholas Green, The Spectacle of Nature: Landscape and Bourgeois Culture in Nineteenth-Century France, Manchester, 1990.

Gloria Groom et al., Impressionism, Fashion, and Modernity, exh. cat., The The Art Institute of Chicago, 2013.

Annette Haudiquet et al., Pissarro et les Ports, exh. cat., Musée d'Art moderne André Malraux, Le Havre, 2013.

Robert L. Herbert, Neo-Impressionism, exh. cat., The Guggenheim Museum, New York, 1968.

Robert L. Herbert, Impressionism: Art, Leisure, and Parisian Society, London and New Haven, 1988.

Robert L. Herbert et al., Georges Seurat, 1859-1891, exh. cat., The Metropolitan Museum, New York, 1991.

Robert L. Herbert, Monet on the Normandy Coast: Tourism and Painting, 1867-1886, New Haven and London, 1994.

Anne Higonnet, Berthe Morisot: A Biography, New York, 1990.

Anne Higonnet, Berthe Morisot's Images of Women, Cambridge, Mass., 1992.

John G. Hutton, Neo-Impressionism and the Search for Solid Ground, Louisiana, 1994.

Joel Isaacson, The Crisis of Impressionism, 1878-1882, exh. cat., The University of Michigan Museum of Art, Ann Arbor, 1979.

Richard Kendall and Griselda Pollock, Dealing with Degas: Representations of Women and the Politics of Vision, New York, 1992.

Serge Lemoine, Dans l'intimité des frères Caillebotte, peintre et photographe, exh. cat., Musée Jacquemart-André, Paris, 2011.

Eunice Lipton, Looking into Degas: Uneasy Images of Women and Modern Life, Berkeley and Los Angeles, 1986.

Christopher Lloyd (ed.), Studies on Camille Pissarro, London, 1986.

Henri Loyrette, Degas, Paris, 1991.

Laurent Manœuvre, Eugène Boudin, exh. cat., Musée Jacquemart-André, Paris, 2013.

Kenneth McConkey, British Impressionism, Oxford, 1989.

Michel Melot, Impressionist Prints, London and New Haven, 1996.

Charles S. Moffett, et al., The New Painting: Impressionism 1874-1886, exh. cat., The Fine Arts Museums of San Francisco, 1986.

Nancy Mowll Matthews, Mary Cassatt: A Life, New York, 1994.

Linda Nochlin, Women, Art, Power and Other Essays, New York, 1988.

David H. Pinkney, Napoleon III and the Rebuilding of Paris, Princeton, 1958.

Joachim Pissarro, Camille Pissarro, New York, 1993.

Joachim Pissarro, Monet and the Mediterranean, exh. cat., The Kimbell Art Museum, Fort

Worth, 1997.

Diane Pittman, Bazille: Purity, Pose and Painting in the 1860s, Penn State Press, 1998.

Griselda Pollock, Mary Cassatt, London, 1980.

Griselda Pollock, Vision and Difference: Femininity, Feminism, and Histories of Art, London, 1988.

Theodore Reff, Degas, The Artists Mind, New York, 1976.

Theodore Reff, Manet and Modern Paris, exh. cat., The National Gallery of Art, Washington, D.C., 1982.

Jean Renoir, Renoir, My Father, London, 1962.

John Rewald, The History of Impressionism, Fourth revised edition, New York, 1973.

John Rewald, Cézanne: A Biography, New York, 1986.

John Rewald, The Paintings of Paul Cézanne: A Catalogue Raisonné, New York, 1996.

Joseph Rishel et al., Cézanne, exh. cat., The Philadelphia Museum of Art, 1996.

Jane Mayo Roos, Early Impressionism and the French State (1866-1874), Cambridge University, 1996.

James H. Rubin, Courbet, London, 1997.

James H. Rubin, Impressionism, (Art and Ideas), London, Phaidon Press, 1999.

James H. Rubin, Impressionism and the Modern Landscape: Productivity, Technology and Urbanization from Manet to Van Gogh, Berkeley and Los Angeles, University of California Press, 2008.

James H. Rubin, Manet: Initial M, Hand and Eye, (English edition), Paris, Flammarion, 2010.

Laurent Salomé, Rouen, A City for Impressionism; Monet, Gauguin, and Pissarro in Rouen, exh. cat., Musée des Beaux-Arts de Rouen, 2011.

Meyer Schapiro, Paul Cézanne, New York, 1962.

Meyer Schapiro, Modern Art: 19th and 20th Centuries: Selected Papers, New York, 1978.

Richard Shiff, Cézanne and the End of Impressionism: A Study of the Theory, Technique and Critical Evaluation of Modern Art, Chicago, 1984.

Richard Shone, Sisley, London, 1992.

Paul Smith, Seurat and the Avant-Garde, London, 1997.

MaryAnne Stevens, Alfred Sisley, exh. cat., The Royal Academy, London, 1992.

MaryAnne Stevens, Manet: Portraying Life, exh. cat., The Royal Academy of Art, London, 2013.

Jean Sutherland Boggs et al., Degas, exh. cat., The National Gallery of Canada, Ottawa, 1989.

Richard Thomson, Camille Pissarro: Impressionism, Landscape, and Rural Labour, New York, 1990.

Richard Thomson et al., Claude Monet, 1840-1926, exh. cat., Grand Palais, Paris, 2010.

Gary Tinterow and Henri Loyrette, Origins of Impressionism, exh. cat., The Metropolitan Museum of Art, New York, 1994.

Mary Tompkins Lewis, Cézanne's Early Imagery, Berkeley, 1989.

Paul Hayes Tucker, Monet at Argenteuil, New Haven and London, 1982.

Paul Hayes Tucker, Monet in the 90s: The Series Paintings, exh. cat., The Museum of Fine Arts, Boston, 1989.

Paul Hayes Tucker, Claude Monet: Life and Art, New Haven and London, 1995.

Paul Hayes Tucker et al., Monet in the Twentieth Century, exh. cat., Museum of Fine Arts, Boston, 1998.

J. Kirk T. Varnedoe, Gustave Caillebotte, New Haven and London, 1987.

Martha Ward, Pissarro, Neo-Impressionism, and the Spaces of the Avant-Garde, Chicago, 1996.

H. Barbara Weinberg et al., American Impressionism and Realism: The Painting of Modern Life, 1885-1915, exh. cat., The Metropolitan Museum of Art, New York, 1994.

Daniel Wildenstein, Claude Monet, 4 vols, Cologne, 1996.

Juliet Wilson-Bareau, The Hidden Face of Manet: An Investigation of the Artist's Working Processes, London, 1986.

Juliet Wilson-Bareau, Manet, Monet: The Gare Saint-Lazare, exh. cat., The National Gallery of Art, Washington, D.C., 1998.

Nina Zimmer et al., Renoir Between Bohemia and Bourgeoisie : the Early Years, exh. cat., Kunstmuseum, Basel, 2012.

Michael Zimmerman, Seurat and the Art Theory of his Time, Antwerp, 1991.

Émile Zola, Mon Salon, Manet, Ecrits sur l'art, Antoinette Ehrard (ed.), Paris, 1970.

bpk/Gemäldegalerie, SMB/Jörg P. Anders

The Bridgeman Art Library

Christie's Images/The Bridgeman Art Library

Chrysler Museum of Art, Norfolk

Colección Carmen Thyssen-Bornemisza en depósito en el Museo Thyssen-Bornemisza/Scala, Florence

The Dallas Museum of Art

DeAgostini Picture Library/Scala, Florence

Digital Image Museum Associates/LACMA/Art Resource NY/Scala, Florence

Digital Image, The Museum of Modern Art, New York/Scala, Florence

Gaspart/Scala, Florence

Les Héritiers Matisse

High Museum of Art, Atlanta

Hiroshima Museum of Art

Kröller-Müller Museum, Otterlo

The Metropolitan Museum of Art/Art Resource/Scala Florence

Michele and Donald D'Amour Museum of Fine Arts, Springfield, Massachusetts. The James Philip Gray Collection. Photography by David Stansbury

Mondadori Portfolio

Mondadori Portfolio/AKG Images

Mondadori Portfolio/Album

Mondadori Portfolio/Electa/Laurent Lecat

Museo Thyssen-Bornemisza/Scala, Florence

Museum of Fine Arts, Boston. All rights reserved/Scala, Florence

The National Gallery, London/Scala, Florence

National Gallery of Art, Washington

National Gallery of Canada

The Nelson-Atkins Museum of Art, Kansas City, Missouri. Photo Jamison Miller

Norton Simon Art Foundation

Photo Art Media/Heritage Images/Scala, Florence

Photo Scala, Florence

Photo Scala, Florence/BPK, Bildagentur fuer Kunst, Kultur und Geschichte, Berlin

Photo Scala, Florence/courtesy of the Ministero Beni e Att. Culturali

Photo The Philadelphia Museum of Art/Art Resource/Scala, Florence

Photo The Print Collector/Heritage-Images/Scala, Florence

Photography © The Art Institute of Chicago

RMN, Paris, Gérard Blot

RMN, Paris, Hervé Lewandowski

RMN, Paris, Jean-Gilles Berizzi

RMN, Paris, Martine Beck-Coppola

RMN, Paris, Patrice Schmidt

RMN-Grand Palais (musée d'Orsay)/Christian Jean/Jean Schormans

RMN-Grand Palais (musée d'Orsay)/Hervé Lewandowski

Tate, London

Wadsworth Atheneum Museum of Art/Art Resource, NY/Scala, Florence

White Images/Scala, Florence

Yale University Art Gallery/Art Resource, NY/Scala, Florence